中國古代游藝史

李建民 著　　　東大圖書公司 印行

國立中央圖書館出版品預行編目資料

中國古代游藝史：樂舞百戲與社會生
活之研究／李建民著．--初版．--臺
北市：東大發行：三民總經銷，民82
面；　　公分．--（滄海叢刊）
ISBN 957-19-1478-9（精裝）
ISBN 957-19-1479-7（平裝）

1.遊藝-中國-歷史

990.92　　　　　　　　　　82000466

© 中　國　古　代　游　藝　史
——樂舞百戲與社會生活之研究

著　者　李建民
發行人　劉仲文
著作財
產權人　東大圖書股份有限公司
總經銷　三民書局股份有限公司
印刷所　東大圖書股份有限公司
地址／臺北市重慶南路一段
六十一號二樓
郵撥／〇一〇七一七五〇號
初　版　中華民國八十二年　月
編　號　E 53003
基本定價　肆　　元
行政院新聞局登記證局版臺業字第〇一九七號

有著作權
ISBN 957-19-1479-7（平裝）

（「游藝」，《論語・述而》。杜正勝先生題）

序：漢代樂舞百戲的世界

本書是根據我的碩士論文〈古代散樂析論〉增訂而成。此文撰成於一九九○年的夏天，離今

剛剛好整整有兩年之久了。我之所以有意將這篇二年前的舊文修改之後發表，原因有三：第一、

我進中研院史語所後，陸續收集了一些這方面的資料，對當初撰寫過程中遇到的若干疑點有了較

清楚的把握。第二、臺大碩士班的求學期間，我特別留心漢代人民的游藝活動，除了本書所探討

的樂舞百戲之外，還發表了〈漢代局戲的起源與演變〉一文（《大陸雜誌》卷七七第三、四期）。

然而，這兩年來，我讀書的方向轉移至傳統醫療史與生活禮俗史方面，藉此，我有意對過去所關

心的課題暫作結束。第三、一九九一年，韓國忠南大學張寅成先生來史語所研究訪問，那一年，

我們經常有切磋談心的機會。他一直希望我整理該稿出版，每次我總以不夠成熟等理由而拒絕了。

直到今年三月間，張先生從韓國來參加史語所第四組主辦的「中國生活禮俗史研討會」，再一次

提起了此事，杜正勝老師亦從旁鼓勵。於是，我便決定以本書現在的面貌與讀者見面，並就教於

這一方面的前輩、專家。

本書借助許多前輩學者的研究成果。有關漢代樂舞百戲的研究，如趙邦彥的〈漢畫所見游戲考〉（一九三三）、楊蔭深的《中國游藝研究》（一九四六）、臺靜農的〈兩漢樂舞考〉（一九五〇）、劉光義的《秦漢時代的百技雜戲》（一九六一）等等。這些作品，基本上是對個別的樂舞百戲的內容作考證的工作。臺靜農先生的論文有「兩漢樂舞之風尚」一節，提到漢代楚聲倡樂的流行與讌飲佐以歌舞的風氣，可惜著墨不多，亦未深入。我撰成論文之後，這兩年又讀到大陸學者的作品，例如傅起鳳、傅騰龍的《中國雜技史》（一九八九）、蕭亢達的《漢代樂舞百戲藝術研究》（一九九〇）、周到的《漢畫與戲曲文物》（一九九二）等，我的研究取向與他們不太相同。

我的寫作取向不是專對個別樂舞百戲進行注解性、系統性或歷史性的解釋。而是著重於游藝活動與社會生活的相互關係，也就是游藝活動的社會基礎，它對社會倫理標準、社會觀念和社會行為所產生的影響，以及社會行為、社會形態對游藝活動的某些特殊形式和風格之轉變所發生的作用。所以，本書除了樂舞百戲的內容與技術之外，最關心的是透過游藝活動的研究來了解當時的社會形態、消費習俗、社羣分類與貴賤觀念。

本書所討論的課題是漢代的游藝活動——散樂百戲，或稱之為「角抵」、「雜戲」、「把戲」或「雜耍」等。《通典》將之歸為〈樂典〉名下，《清鑒類函》收入〈巧藝部〉，而《古今圖書集成》則列為〈藝術典〉。古代「樂」或「音樂」的內涵或範圍，未必與今人所理解的完全一致，

趙渢、趙宋光即指出：「樂，在上古時代指的是詩歌、音樂、舞蹈三種因素混為一體、尚未分化的藝術活動」（參見《中國大百科全書‧音樂舞蹈》，〈音樂〉條）。所以，角抵雜戲會被稱之為散樂，杜佑亦將之臚列為〈樂典〉。事實上，漢代的樂舞、百戲是混在一起的，有雜技、音樂、歌舞與幻術等因素，史書上說「俳優歌舞雜奏」，正可以說明其特質。這是本書首先必須澄清的一個觀念。

在本書的第二章，筆者嘗試以所謂的雅樂、正樂的式微來視托百戲新樂的興起。雅樂最初可能是指周畿一帶的官方音樂，後來意義有了變化。漢代以後，它成了「先王之樂」的代名詞，相對當時的今樂、俗樂而言，它又是古樂的代稱了。先王之樂已經散亡，漢儒或傳其遺譜，或擬其遺音，但不能言其義理了（王國維，〈漢以後所傳周樂考〉）。但「雅樂」自此之後成為一個特殊的觀念，而歷代總不免有「復興雅樂」或「雅俗樂之爭」（參黃友棣，〈論「雅樂復古」〉），收入氏著《中國音樂思想批判》，臺北：樂友書房，一九六五，頁八一～九八）。

古樂為什麼難以復原呢？我個人以為困難可能有三：第一、三代雅樂器複製的困難，誠如唐蘭先生所說，雅樂樂器之制，當時「人各臆說，無能質之矣」。第二、音律中「數」的精確度無法掌握，無論是用竹管、黍粒等方法，皆難完全推其正確音律。第三、最重要是「音不可書以曉人，知之者欲教而無從，心達者體知而無師」。古樂是專門之學，由於樂舞「體知」的特殊性，樂師、伶人的角色就顯得重要。誠如孔子所說：「大師摯適齊，亞飯干適楚，三飯繚適蔡，四飯

缺適秦」等等，這些雅樂樂師的流離失散，正是古樂沒落最佳的縮影了。所以，我不完全同意古

樂亡佚是由於「秦燔《樂經》」或《樂經》殘亡的這種說法。

於是，漢代政府不得不採用「新聲曲」、「新變聲」。其中，漢代樂舞百戲的發展以武帝為一

個分水嶺。武帝對樂舞百戲的貢獻有二方面，一是始置樂府採集民間樂舞，二是大量引進中亞、

西亞的樂舞（詳本書第二、三兩章）。《漢書・張騫傳》云：「及加其眩者之工，而角氐奇戲歲

增變，自此始。」這個「此」字，即是指漢武帝之時。這種發展，一直到哀帝時，儒家勢力日益

擡頭，考禮復古之風盛行，配合著宗廟、郊祀的改革（參張寅成，〈西漢的宗廟與郊祀〉，國立

臺灣大學史研究所碩士論文，一九八五），而有罷省樂府的政策。然而，角抵百戲已經深入民間，

史書有謂：「百姓漸漬日久，又不制雅樂有以相變，豪富吏民湛沔自若」（《漢書・禮樂志》）。

前輩學者吳南薰先生以為：「兩漢四百年間，雅樂的使用，次數實在不多，而流傳于後代的，寥

寥無幾，也跟嬴秦相彷彿，不過俗樂的組織，當時並無詳細記載，想雅樂雖是罕用，尚未受俗樂

之直接影響。」（見氏著，《律學會通》，北京：科學出版社，一九六四，頁九九）對此意見，

我暫作保留。

在第四章，我考證了二十二種樂舞百戲。撰寫的過程之中，遇到最大的困難是如何分類的

問題。劉光義將其分為：一、體力表演，二、化裝表演，三、魔術表演（〈秦漢時代的百技雜

戲〉）。另劉彥君、廖奔則分成四類：一、雜技，二、舞蹈，三、假形扮飾，四、競技等（〈論

漢畫百戲〉）。而我則根據兩條材料作為分類的標準，一是《漢書‧刑法志》云：「春秋之後，滅弱吞小，並為戰國，稍增講武之禮，以為戲樂，用相夸視。」另一條材料是前引的〈張騫傳〉所說，至武帝之時，「及加其眩者（即幻人）之工，而角氐奇戲歲增變。」由此可知，樂舞百戲是有其源流的，它繼承古代的「講武之禮」，而後又陸續吸收西域的樂舞、雜技與幻術。所以，準此原則，我將其分為五大類，先述講武之禮，再分述歌戲、雜技，接著敘當時的方術、幻術與神仙之戲，最後以優戲結束。必須說明的是，漢代百戲的項目極多，本書所收的二十餘種，只不過是其中的一小部分而已。

游藝活動表演的「空間」（場所）與「時間」是本書討論的另一個重點。先就「空間」來說。我以為城市是其主要的演出場所，而且，基本上是在豪富吏民的家中，屬於私人家樂為多。日本學者宮崎市定曾推測，大概自戰國起，城市中就有稱為「市」的區域提供人民娛樂消費或社會性集會（〈戰國時代の都市〉）。我雖主張樂舞百戲主要集中在城市，但對若干學者描述當時城市內游藝表演的盛況仍有所保留。例如，李亞農形容「市」中繁榮的景象：

……市內街道縱橫，街上人碰人，車碰車，一片繁華景象。商店是一家挨一家地開著：其中有牲畜店、糧食店、珠寶店、黃金店、珍玩店、皮貨店、綢布店、鹽號、醫藥舖，也還有賣卜者。飲食遊樂方面，則有旅館、妓院、酒家、賭場，也還有鬥鷄、走狗、蹴鞠的娛樂場（《李亞農史論集》，頁一六七）。

這種說法亦見於許倬雲，他說：「街市上面，大而珠寶銀樓，小而賣卜的小攤子，無不有之。市井之徒更是可在酒樓賭場中與朋輩飲食流連，酒色徵逐。」（《求古篇》，頁一四八）事實上，當時城市嚴密的里制與夜禁，對游藝表演是有相當限制的。

所以，漢代樂舞百戲的消費以私人性的「家」或「家族」為主。貴人富家「鍾鼓五樂，歌兒數曹」，中等之家「鳴竽調瑟，鄭舞趙謳」，而一般的人家雖然不如貴人富豪之家有能力長期豢養大批的百戲藝人，可是在節日、婚喪、淫祀之時，仍有消費上的需要，《鹽鐵論》故云：「家人有客，尚有倡優奇變之樂」。廖奔亦曾就漢代的畫像資料指出，當時百戲的表演場所有三種類型：一是家室廳堂式的，二是屋宇殿庭式的，三是城市廣場式的，主要是在宮廷之中（〈中國早期演劇場所述略〉，《文物》一九九〇：四）。除了第三大類以外，第一、第二大類主要都是在官僚、貴戚或富人的家中進行。這種表演方式與先秦有別，也與宋元以後百戲在瓦舍勾欄、茶肆酒樓或寺廟等場所表演的方式有所不同。後者牽涉到社會形態的改變，城市里坊以及城內夜禁的破壞與鬆弛（參看丁明夷，〈山西中南部的宋元舞臺〉，《文物》一九七二：四；柴澤俊，〈宋元戲臺遺迹〉，《文物》一九八九：七等文的討論）。

在第五章，我利用三十座墓葬材料（畫像石、磚）說明漢代這種游藝活動的消費方式。關於陽地區宋元戲臺〉，《戲曲研究》第十一輯；黃維若，〈宋元明三代中國北方農村廟宇舞臺的沿革〉，《戲劇》一九八六：一、二、三、四期；廖奔，〈宋元戲臺遺迹〉，《文物》一九八九：

漢代畫像石、磚的內容與性質，邢義田先生認為其有「格套」可循。M. Sullivan 也指出，墓葬中出現的奴婢或樂舞圖像，「可能死者生前從未雇用僕人或看過這些表演」（《中國藝術史》，曾堉、王寶連譯，頁九〇）。的確，我們很難證明這些樂舞百戲與墓主之間的關係，但從文獻所知，在漢代最有能力支持、贊助樂舞百戲者當仍屬於中上階層的地主與官僚。這些樂舞消費，無關乎生產，而是炫耀性，或者是一種身分象徵與生活風格。我在書中也指出，百戲在漢代是一種社會風尚（或時尚），某些畫像石、磚與文獻所呈現的樂舞規模，並不是大多數的人都可以享受得到，但常却引起一些人民的模倣。生前不能實現的願望，死後則「妄圖畫形容過其生時」。

這些模倣，使得下層民眾與上層的精英產生一種表相、虛似的認同。

至於游藝活動的表演「時間」，基本上，我以為是「一張一弛」與不同階層的作息（工作和遊憩）節奏有關。相對於日常生活，游藝活動似乎是具有「脫逸」性的。借用 Johan Huizinga 的話來說：「它毋寧是走出了實際生活，進入一個自有其趨向、暫時的活動領域」（"stepping out of real life into a temporary sphere of activity with a disposition all of its own"）。然而，一般而言，地主豪強的娛樂比較不受勞作程序與自然秩序的限制，家居或節令可作樂宴飲，平日亦可藉故遊憩。大抵來說，基層社會的時間可以分為「農忙期」與「農閒期」。婚喪喜慶、祭祀、娛樂的安排與勞作的關係是非常密切的。而且，在農民的時間表中，籠統的還有所謂「宜」或「不宜」的日子。

術的背景（以上詳本書第五章的討論）。

宜忌影響他們各種社會活動或私人事務，所以，無論是耕作與休閒總是來自一個廣大的宗教或巫

由於游藝活動在「空間」與「時間」因素所呈現的多面與複雜性，藝人的身分也就不那麼單純。現在流行的說法認為，藝人是「奴隸」或「家內奴隸」，對若干學者而言，當時的藝人只不過是一批擁有歌舞技藝的奴隸罷了。（如劉偉民，《中國古代奴婢制度史》第六章）優伶俳倡是「奴隸」的見解，不一定是受馬克斯史學影響而有的結論。最早一篇較有系統的考證是清儒俞正燮（一七七五～一八四○）的〈除樂戶丏戶籍及女樂考•附古事〉一文。《左傳•襄公二十三年》載「斐豹，隸也，著於丹書。」他卽認為「隸卽樂人」，又云：「隸爲樂工，又女在市，又身爲公家之有，卽樂戶矣。」這些樂戶約卽魏晉南北朝的營戶。至於這些樂戶、女樂之來源：一、獲虜敵國人民者；二、強盜殺人之妻子，卽包括罪犯者；三、庶人以求財，或爲親所賣，或爲人所略賣者。其中，以罪犯爲優伶者，他舉《漢書•李陵傳》爲例，「時關東羣盜妻子徙邊者，爲卒妻婦，大匿車，謂載衣糧車也，則其法亦非魏所創立」，他將樂戶溯自漢代。再者，有「自爲土娼流娼，則秦漢間謂之解婦，謂女巫被解歌舞，因以作過取財，管子書之女閭，佛氏書之淫女市，皆其類」（以上詳《癸巳類稿》卷一二）。這篇考證偏重女樂，其結論與所徵引的材料爲近代學者如呂思勉、王書奴、高邁等人接受。事實上，李陵的例子，是否能完全理解爲倡優，很難斷定（參看陳槃〈春秋列國風俗考論別錄〉一文中〈婦人不祥〉條）。而以南北朝的

「樂戶」來解釋或了解漢代藝人的身分或地位，似乎也難窺其全豹的（參張維訓〈略論雜戶的形

成和演變〉）。

我以為漢代民間藝人有幾類：一類是貴族、地主豪強所豢養的，是私人性的。第二類，是流

動性的表演隊伍，例如在歲時節令、婚喪喜慶及各種淫祀祭典時，被一般人家請到家中來演出

的。第三、是業餘性的藝人，如周勃本身以識薄曲為生，但却「常以吹簫給喪事」。而前舉的解

婦，亦是屬於此一類型的。這三類藝人為不同的社羣服務，所以把他們完全定位為「奴隸」，也

許不是很適當的。

總結而論，本書只是對漢代樂舞相關史料的整理排比與選錄類輯，同時也對有興趣這個課題

的學者做若干預備工作，不敢以歷史著作自承。相對於這樣廣大的課題來說，這本書不過是一篇

提綱而已。而個人以為一部理想的游藝史至少還應關照到幾個方面：

第一、整理游藝活動的內容與形式，例如：如何分類、表演的規律以及其中可能反映的社會

條件。近一、二十年來，大量樂舞圖像資料的出土，對個別樂舞或樂器等的考證應更為細緻才

是。我在這方面下的功夫不足，希望積若干年日，能夠整理這些圖像資料，來彌補本書的闕漏。

第二、本書對優伶著墨過少，僅在第四章以兼論的篇幅提及。〈漢代優伶的源流〉一直是我

關心的課題，這個題目至少要包括：一、優伶的來源，二、優伶的技藝，三、優伶的社會生活，

四、優伶的身分與地位等。它提供一個觀察漢代社會的新視野。

其實討論優伶不必一定在「良」、「賤」等概念上打轉。在本書寫作閱讀過程中，大室幹雄

《滑稽——古代中國の異人たち——》卽是我所愛讀的作品之一。他這本書中所謂的「異人」是指一種異鄉人或外邦人的特質，這種特質是相對於「定居者」所謂「通常思考」的心態而言，前者富有想像力與創造力，後者則否。而所謂「滑稽」，亦不僅是談優孟、優游之流的俳優，而是指具有這種特質的生命形態，所以范睢、須賈與漢武帝都是他眼中的「滑稽」了。由大室幹雄的研究取向來看，若我們由藝人或游藝活動這些「非日常性」的人事來看漢代的社會，或許可以得出一番新的風貌。

第三、是關於中西交通史的問題。中國古代的樂舞與西域（尤其是中亞一帶）有極密切的關係。這方面日本學者如白鳥庫吉、桑原騭藏、藤田豐八、和田清、榎一雄等人都有極為傑出的研究成果。本書在中西樂舞交流的討論過少，盼有機會補足這一方面的遺憾。

以上諸點，是我日後必須努力的一些方向。本書目前所涉及的只不過是一個小點而已，對漢代樂舞百戲全面的討論恐怕必須有多位學者以及更多的論文才能完成。

社會史或民衆史，一直是我所興趣的研究範圍。周作人有一段話曾吸引著我：「把史學的興趣放到低的廣的方面來，從讀雜書的時候起，離開了廊廟朝廷，多注意田野坊巷的事，漸與田夫野老相接觸，從事於國民生活史的研究，雖是寂寞的學問，卻於中國有重大的意義。」（《立春以前》，頁一四九）所以，我希望在本書的基礎上，日後對古代國民生活史的研究有更進一步的

討論。

序文末了，容許我用若干的篇幅來感謝一些曾經幫助、關心我的人。首先，謝謝金中樞先

生，感謝他寫了一封長信鼓勵一個學理工科的青年進入史學這個天地。進入臺大之後，張元師、

黃俊傑師、韓復智師、孫同勛師、管東貴師、蒲慕州師等或在學業上給予啟發，或在生活上給予

關照，在此謹誌我深深的謝忱。大二那一年，選修杜正勝師的課，引領我一窺古代社會史的殿

堂，悠遊史學的富美深遠，自此便逐步深入其中，至今無悔。這幾年來，隨他讀書，若我對學問

心存一點點的敬意或虔誠，都必須感激他身教薰陶之賜。阮芝生師是我碩士班、博士班的指導教

授，他打開了我閱讀《史記》等古典的味口，在我處世待人的細節上更是不容給予叮嚀與教導。

每聽先生論事論人，無不由衷嘆服。這些「親炙」，一生受用。謝謝邢義田先生仔細的批閱我的碩士

論文，更感謝每當我寫好一篇文稿請他過目時，他總是不厭其煩的指出其中的錯誤或者有待商榷

之處。謝謝父母的生養教育，包容我成長中的種種無知與盲動。感謝求學過程的好友：祝平一

兄、王健文兄、林富士兄、李訓詳兄、閻鴻中兄等，多蒙您們友誼的滋潤，使清寂的學術之途添

增了幾許生氣。感謝東大圖書公司協助本書出版的諸多事宜。最後，謝謝妻子仰芳，這本書是獻

給她及即將誕生的李邨。

對這些師友長輩，我時常懷著深切的、無言的感謝。但願您們加予我的鼓勵、指責與關懷，

使我在讀書、待人上更用功些、誠實些、謙卑些，也更知道感恩與惜福。是為序。

一九九三年二月五日

中國古代游藝史
——樂舞百戲與社會生活之研究

第一章　到民間去

第一節　民間文化研究的回顧

「人民」，是這個時代的神話。這個神話有各式各樣的儀式與它相輔相成，而且，以歌以舞，以詩以文，反覆的渲染、模擬這個「人民」神話的真實，並凝聚了它的信徒。一個時代有一個時代的歷史潮流。近代史學把焦點投向「人民」、「民間文化」，大概是這個時代的特色之一了。

顧頡剛的兩篇序文可做為近代民間文化研究的座標與圖像。第一篇是民國十五年為《古史辨》所寫的〈自序〉。在序裏，他肯定民俗研究「在向來沒有人理會之中，能夠開闢出這一條新路，實在就是無意中培養出來的一點成績。」❶這一年民俗研究運動進入了第十年，北京大學從各地徵收的歌謠、諺語、謎語已經達到了二萬餘首。另外一篇，是他為瞿宣穎《中國社會史料叢

鈔·甲集》所寫的序。在序文裏，顧頡剛說：「學者讀此一編，可以對於各時代之社會情況得一輪廓，夫然後加以推論，敷之系統，中國社會史之著作將造端於是；繼是而作通史者亦將知政治之外別有重要者在，而擴大其眼光於全民族之生活矣。」❷這篇序寫於民國二十六年。這一年所謂「中國社會史論戰」慢慢的冷卻了，各方進入反省階段；這一年也因為對日抗戰的爆發，民俗研究重心由北大遷徙到南方的中山大學。

近代國人對民間文化有意識的整理、研究，當推溯至民國七年起的「民俗研究運動」。民俗研究一開始是為了提倡新詩歌、新文學而搜集民俗材料，以為其張本，甚或求「白話文學之歷史根據」而出發的。他們認為：在總體文化之中某些方面（例如文學），唯有從民間才能找到創新的泉源。再者，俄國民粹主義「到民間去」的思潮傳到中國，呼聲不斷，但事實上如顧頡剛所說的「因為智識階級的自尊自貴的惡習總不容易除掉，所以只聽得『到民間去』的呼聲，看不見『到民間去』的事實。」❸俄國民粹主義所謂到民間去，大抵是對農民一種強烈的宗教贖罪性行為，而民初中國「到民間去」的思想卻是一付啓蒙者的高姿態❹。像北大的工讀互助團或平民教育講演團等種種實驗，都呈現教育家的心態。

民間文化研究到了一九二三年左右，北大風俗調查會成立，更明確的揭示了「風俗調查為歷史學、社會學、心理學」等學科研究上不可缺少的手段。這段時期（一九一八～一九二七年）有幾項突出的成績：即歌謠徵集、孟姜女故事研究及妙峯山廟會調查。之後（一九二七～一九四九

年），民俗學運動在中山大學有進一步發展，無論在出版品及應時而組織的研究團體，可說是極一時之盛熾❺。顧頡剛到中山大學不久，創辦了《民俗》。該刊頭一年叫《民間文藝》，一九二八年在發刊辭說：「本刊原名《民間文藝》，因放寬範圍，收集宗教風俗材料，嫌原名不稱，故易名《民俗》而重爲發刊辭。」他們當時所要調查收集的材料，可分爲三方面：

1 風俗方面：如衣服、食物、建築、婚嫁、喪葬、時令的禮節等。

2 宗教方面：如神道、廟宇、巫祝、星相、香會、賽會等。

3 文藝方面：如戲劇、歌曲、歌謠、謎語、故事、諺語、諧語等。

可說範疇甚爲廣泛❻。這些成爲民間文化研究長期訴求的對象。現在，我們回顧其研究成果的偏限及困難，一般而言，大約有四點：

第一、官方態度方面，自一九二九年國民政府成立不久，似乎便把民俗學看作「危險的東西」。因爲，有鑒於中國社會正急速向理性與科學的路上發展，政府便譴責民俗學家有意的保留「迷信」的信念。民俗學者在各地的田野調查，被疑忌成「易於強調地方性的差異，甚至使地方上的亞文化羣（subcultures）分離。」❼

第二、是一般人民的排斥。民間文化研究在當時被視爲不入流、浪費時間的事。例如孫少仙〈研究歌謠應該打破的幾個觀念〉一文，即提出了「怕羞恥」、「怕被社會上咒罵」、「怕私人

報復」、「怕荒廢時間」、「怕人品下流」等等觀念必須徹底打破，「若不打破，研究材料難尋。」作者指出有許多歌謠反映人情土俗，但「我們研究歌謠，並不是攻擊社會上的人情風俗」。研究者也因為社會的不諒解，常常受到黑函的抨擊指責：

……社會上有許多人咒罵你，古人說得好，「醜毛醜狗護三村」。你讀了十多年的書，幹嗎連這點都不知道？你投些歌謠登載出來，成什麼體統？我們幾十村的壞處，你都告訴全國人知曉，……⑧。

由此可見，在徵集民俗材料之初可能曾引起相當程度的反感。學者從事研究之時，也必須克服各方面來的壓力與詰難，例如顧頡剛提倡孟姜女故事研究，即說：「前數年，我們在北京大學發表這類的文字時，常聽到他人的責備，或者笑我們不去研究好好的學問而偏弄些不登大雅之堂的東西，或者歎息我們的『可憐無益費精神』！現在我們發刊這類集子，少不得又惹起正統學者的鄙薄。」⑨

第三、不僅所謂正統學者鄙薄，知識分子之間意見亦為分歧。周作人即對「所有屬於人民的文化都是好的」說法，頗不以為然。他認為中國傳統文化，並非什麼儒家正統，而是所謂薩滿式的文化。周氏以為，這並沒有什麼值得誇耀的：

中國據說以禮教立國，是崇奉至聖先師的儒教國，然而實際上國民的思想全是薩滿教的（shamanistic 比稱道教的更確）。中國絕不是無宗教國；雖然國民的思想裏法術的分子比宗教的要多得多。講禮教者喜的風化一語，我就覺得很是神秘，含有極大的超自然的意義。這顯然是薩滿教的一種術語⑩。

他認爲鄉村曾賦予中國最普遍的薩滿特色，「照事實看來，中國人的確都是道教徒了。」周作人雖然同意民俗學家所說，民間歌謠的眞摯、新鮮和眞誠，但他並不贊同「人民」是中國歷史主導的說法⑪。至於民俗學家「要打破以聖賢爲中心的歷史，建設全民衆的歷史」的理想，也未必要因此把人民羣衆的角色過分推演膨脹。杜正勝師最近在一篇回顧中國古代社會史的文章亦說：「秦漢以下傳統史籍以政治史爲大宗，非史家之偏好，而是歷史實況的反映。當政治力量爲歷史發展的主導時，雖不欲以政治史爲主體亦不可能。」⑫史遷寫史，先敍帝王而後述游俠貨殖，豈無識見？人民是否爲歷史發展的主導？民間文化的內涵是否都是好的？在未作深入研究之前，實在不宜太過論斷。然而，民俗學者的貢獻，是把我們轉移到一個史學新天地，就誠如顧頡剛所說：「民俗可以成爲一種學問，以前人絕不會夢見到」（〈蘇粵的婚喪‧弁言〉）⑬。

第四、在方法上的限制。主要研究成果以現存民間文藝爲主，社會習俗尚爲其次；其他方面，論者無多，而且偏重靜態資料的搜集。再者，對於材料「時間深度」的忽視，較缺乏歷史性

研究；古代禮俗變遷的探索，社會生活形跡的推求，亦未多著墨。顧頡剛「原來單想用了民俗學的材料去印證古史」。例如，由妙峯山香會的調查，「這使我對於春秋時的『祈望』、戰國後的『封禪』，得到一種瞭解。我很願意把各地方的『社會』的儀式和目的弄明白了，把春秋以來的社祀的歷史弄清楚了，使得二者可以銜接起來。」他對歌謠的本身，興趣亦不大，只是想作為歷史研究的輔助⑭。而且，當時的理論、方法都不夠精熟，可供假借的相關科學也在摸索之中，對各時各地之材料，或得一輪廓，即依傍某些民俗學、人類學的理論，加以推論，敷衍系統。

以上這幾項侷限，不僅是當時的問題，也是今日我們必須面對、克服的。

另一個與民間文化研究相關的思潮，可以三○年代左右的「社會史論戰」為代表。論者起初是為各自的政治改革綱領找理論根據；論辯中國當時社會性質，以及就此解決中國往何處去的現實關懷。如侯外廬說：「既然要爭論這樣一個涉及中國國情的問題，就不能不回頭去了解幾千年來的中國歷史。於是問題又從現實轉向歷史，引起了大規模的中國社會史論戰。」⑮當時所留下的課題，如「亞細亞生產方式」、古史分期等等相關命題，至今仍在討論。岑仲勉在六○年代，還說：

有人說，奴隸社會和封建社會的基本特徵是什麼，現在還弄不清楚；從各說的紛歧來看，這話似乎有點對。但從另一個角度來看，卻並非界限不明瞭；而是我國舊史家偏重於帝王

家傳，很少將社會和羣衆方面的材料留給我們，以致沒有可靠的豐富材料來科學地判明這種界限。處在這樣困難情勢之下因而各人有各人的主張，不能作統一的結論，直到最近，訟案還是虛懸❻。

由此可見對中國社會骨架性的認識，是必須落實到從少之又少「社會和羣衆方面的材料」上開始，做補苴、篩選與爬梳的工作。社會史論戰末期《食貨》學派的興起，以及《禹貢》的寫作旨趣，即是對此有反省性的回應。以瞿兌之《中國社會史料叢鈔・甲集》為例，重新回到史料搜集蹊徑，它是舊路，也是新途。由其輯錄的材料，門類區分為二十種，如衣飾、飲食、建築、居處、器物、經濟、民族、信仰、傳說、婚姻、喪紀、娛樂、社交等等，基本上與民俗研究運動所訴求調查、研究的對象是一致的❼。民國三十三年一月，顧頡剛、婁子匡在重慶主編的《風俗志》，即特別標示出《民俗學、民族學、文化史、社會史集刊》。兩股近代思潮似乎是滙合了❽。儘管其間「到民間去」或「中國社會性質」的口號，有明確的現實關懷與濃厚的左翼色彩，但其義唯新。古代社會史學，是廣大民衆的社會生活史，它是芸芸衆生所孵發、所創造、所分享的。

注重民俗研究，若從傳統學術去尋根是有脈絡可尋的：一是筆記，一是類書。先談筆記，宋祁以為筆記的功能有「釋俗」、「考訂」和「雜說」。這種體裁到了清朝有驚人的發展。再者，

類書總該該羣籍，分門別類，蒐殘存佚，抄錄了大量風俗史的材料，是檢閱經史諸子之門徑。而所謂「社會史」這個名詞其實是來自西方史學。在近代西洋史學發展，至少有三種不同層面與內容：一是指無產階級的生活及歷史；二是側重經濟與階級結構，著力生產工具、生產關係與社會結構的史學；三是一種「沒有政治的歷史」，著墨於歷史上風俗、習慣、生活方式的描述⑲。傳統筆記、類書的豐富資料可提供上述第三種「社會史」進一步發展的基礎。

最後，僅略申民俗之要旨以為結束。「民俗」一詞，顧名思義，首要之義在「民」，即創造於民間，源自於人民的東西；第二要義在於「俗」，指的是世代相傳習，具有自我教化，相互約束的生活經驗⑳。

《說文》云：「俗，習也。」廣義的說，習俗不外乎兩種：一種是有意識造成的，如古代的禮法；一種是在生產活動中自然而然形成的。然而，這兩種民俗並沒有截然的劃分，習俗通常都包含人為構成與自然形成等因素。柳詒徵以為：「究其實，則禮所由起，皆邃古之遺俗。後之聖哲，因襲整齊，從宜從俗，為之節文差等，非由天降地出，或以少數人之私臆，強羣衆以從事也。」㉑當然，後世之禮不必一準於古俗；同樣的，俗亦不必事事循於禮制的要求，若說俗敝無文，是隆禮而不達於俗。其實，上述兩種類型的民俗，都因長期歷史而塑造人類羣體的行為模式，也就是說，屬於相同共同體的成員，他們擁有共同的感情趨向、主觀意願，透過衆所公認的符號形式表達出來。《風俗通義‧序》說：「俗者，含血之類，像之而生」。這個「像」字，即

含有行爲模式的意思㉒。

傳統禮書說：「禮不下庶人。」（《禮記・曲禮上》）社會史家論封建禮法，說庶人與之無涉，當是確論。但不能因此說野人的社會組織就沒有一套秩序、規範。貴族的服制、宮室廟制、車馬等等具體活動，庶人不能與之，在禮家言，自是屬於「無文」；然封建禮法下移普及是一事，野人族羣自有其生養尊卑之道，又是一事。《周禮・冢宰》說：「禮俗以馭其民」。賈公彥《疏》：「禮則上之所以制民，俗則上之所以因民」。其實中國人很早就注意到大、小傳統之間是一種共生、互相影響的關係。所以《史記・貨殖列傳》說：「俗之漸民久矣。雖戶說以眇論，終不能化。故善者因之，其次利道之，其次敎誨之，其次整齊之，最下者與之爭。」它們各是一套生活方式，以及一系列的規範㉓。江永《羣經補義》曰：「《周禮》雖極文，然猶有俗沿大古，近於夷而不能革。如祭祀用尸，席地而坐，食飯食肉以手，食醬以指，醬用蟻子，行禮偏袒肉袒，脫腰升堂，跣足而燕，皆今人所不宜，是古以爲禮，今則以爲野而無文了。鄭玄《注》：「禮不下庶人」說庶人「爲其遽於事，且不能備物。」是的。

一個課題的提出，是有承襲的理路可循的，除個人性情之外，也有時代因素。在傳統筆記、類書的源流，以及近代民俗研究浪潮裏，筆者對於人民歷史研究的興趣主要仍是討論當時人如何生活，與當時社會的性質。民俗研究擴大我們治史的眼界，使我們能更深入地了解社會，不動輒以自己的人情習俗評判別社會或別時代的習俗，也不遽以「今人所不宜，而古人安之」的論斷，

來鄙視、評判古人㉔。筆者本於以上的態度，選擇古代的游藝活動——「散樂」作爲入門研究的課題。

第二節　「散樂」的界定與研究取向

散樂，就是民間的樂舞雜技之流。不同時代裏，它有不同的稱呼，例如「角抵」、「百戲」、「雜戲」、「把戲」、「雜耍」等等。現代一般稱爲「雜技」。清代所編的《清鹽類函‧巧藝部》即收有雜技一目，《古今圖書集成‧藝術典》則別名爲技戲。這類游藝，在秦漢時代總稱「百戲」，也因其來自民間的四面八方，內容無所不包，所以也稱爲「散樂」。而魏晉以下的典籍，散樂、百戲大都連稱。

《周禮‧旄人》云：「掌教舞散樂。」鄭玄《注》云：「凡野舞，則教之。」所謂野舞，「謂野人欲學舞者」。就《周禮》的系統而言，它是在六代樂舞及小舞之外，由低級樂官管理的地方樂舞㉕。散，賈公彥認爲：「以其不在官之員內，謂之爲散。」（《周禮‧旄人‧疏》）散樂亦即相對於「雅樂」、「正樂」之義。《說文‧肉部》云：「散，雜肉也。」散卽散之隸變，孫詒讓云：「凡言散者，皆麤汰猥雜、亞次於上之義。故〈屨人〉散屨次於功屨；〈巾車〉散車次於良車；〈充人〉之散祭祀，別於五帝先王之祭；〈旄人〉之散樂，別於雅樂；〈司弓矢〉之

散射，別於師田之射。」（《周禮正義》卷二一，〈鹽人〉）在內容上，或可視爲雜樂，《太玄·太玄瑩》：「畫夜散者其禍福雜」，范望《注》，散，「猶雜也。」後來的百戲稱爲散樂，也是取其門類繁夥之義❷❻。散樂的具體內容，《周禮》在〈大司樂〉六大舞、〈樂師〉六小舞之外，並未載其名數，缺乏確切意涵。根據漢人蔡邕《禮樂志》的分類，所謂「漢樂四品」，一曰大予樂，「典郊廟、上陵、殿諸食舉之樂」；「典辟、饗射、六宗、社稷之樂」；三曰黃門鼓吹，「天子所以宴樂羣臣，《詩》所謂『坎坎鼓我，蹲蹲舞我』者也。」四曰短簫、鐃歌，軍樂也（《續漢書·禮儀志》注引）。鄭玄《注》以爲散樂大約屬黃門鼓吹的範圍，孫詒讓《正義》曰：「此黃門倡，卽習黃門鼓吹者，非雅樂，鄭引以況前樂也。」（卷四六）按《唐六典》（卷一四）注云：「後漢少府屬官有承華令，典黃門鼓吹百三十五人，百戲師二十七人」，但是，《續漢書·百官志》少府並無該屬官。《周禮·旄人》原來所掌，是否卽爲漢代黃門倡與百戲師，史有闕文，不能討論。而且《周禮》散樂是「凡祭祀、賓客，舞其燕樂。」其功用或與黃門鼓吹不完全相同，孫詒讓亦用「以況」比擬。

雜戲諸之技，漢代典籍通稱爲「角抵」。《漢書·武帝紀》顏師古《注》引文穎曰：「名此樂爲角抵，兩兩相當角力，角技藝射御，故名角抵，蓋雜技樂也。巴俞戲、魚龍蔓延之屬也。」或作「角抵諸戲」（《鹽鐵論·崇禮》），或名「角抵之妙戲」（張衡，〈西京賦〉，《文選》卷二）。一直到後漢始有「百戲」之稱（《後漢書·安帝紀》）。所謂百戲，約如《隋書·

音樂志》解釋的，「奇怪異端，百有餘物，名爲百戲。」梁元帝《纂要》亦曰：「百戲起於秦漢」。大抵最初僅限於角力、武戲之類，隨著時代的推移，而迭有承祧增益。《史記·大宛列傳》以外域樂舞傳入，「角抵奇戲歲增變，其盛益興」。但《南齊書·樂志》曰：

角抵像形雜伎，歷代相承有也，其增損源起，事不可詳。大略漢世張衡《西京賦》是其始也；魏世則事見陳思王《樂府宴樂篇》；晉世則見傅玄《元正篇》、《朝會賦》；江左咸和中，罷紫鹿、跂行、鱉食、笮鼠、齊王捲衣、絕倒五案等，中朝所無，見《起居注》，並莫知其所由也。泰元中，符堅敗後，得關中檔撞伎，進太樂，今或有存亡。

可見到了晉代對於雜伎、角抵的起源與演變已經不甚清楚。

角抵百戲又稱作「散樂」，杜佑《通典·樂典》說：「散樂，隋以前謂之百戲。」（卷一四一，〈散樂〉條）《周禮》的「散樂」一辭大約在六朝以降，賦予新的意義。焦循《劇說》引明人于愼行《谷城山房筆塵》曰：

漢有魚龍百戲，齊梁以來謂之散樂。樂有舞盤伎、舞輪伎、長蹻伎、跳劍伎、吞劍伎、擲倒伎，今敎坊百戲，大率有之。

雖然後世散樂的內容，歷代都有損益，但也不是完全與原義不符，殆多取「野人爲樂」的底蘊，

或為民間雜技，或為邊地新聲，或為巷閭舞樂。郭茂倩《樂府詩集》以為散樂「即《漢書》所謂黃門名倡丙彊、景武之屬是也。」（卷五六）然而散樂不僅限於優戲、舞蹈而已。《左傳・襄公二十八年》，孔穎達《疏》「陳氏、鮑氏之圉人為優」云：「今之散樂，戲為可笑之語，而今人笑是也。」另如隋唐參軍、滑稽戲諸戲，亦可稱為散樂㉗。事實上，漢代百戲雜技範圍極為廣泛，名目亦多，難以統之。總的來說，大概包括：(1)角抵武技；(2)獸戲；(3)雜要；(4)優戲；(5)幻術等。這幾種甚而混合表演，雜揉音樂、舞蹈、雜技、武技等。周貽白說：「百戲，正式的名詞為『散樂』，「其種類雖很繁複，但並非全無頭緒。其命名百戲，蓋其總稱。中國戲劇之單稱為『戲』，似乎也是由個總稱支分出來，而成為專門名詞。」㉘六朝以下以古典中的「散樂」稱百戲，一方面沿襲其「以其不在官之員內」的民間性格；另外，亦取其包容廣泛，幾乎任何一種游藝都可以收羅其中。錢泳《履園叢話》云：

雜戲之技，層出不窮，如立竿、走索、壁上取火、弄刀、舞盤、風車、籛米、飛水、頂燭、摘豆、抽鐵、打球、鉛彈、鑽梯、弄缸、弄甕、大變金錢、仙人吹笙之類，一時難以盡記。他如抽牌算命、蓄猴唱戲、弄鼠鑽圈、蝦蟆教學、螞蟻排陣等戲，則又以禽獸蟲蟻而為衣食者也。

其縱括所有大小游戲。嚴格的說，散樂的內容、範圍至今仍在變化增損㉙。

本書擬從百戲散樂來探討中國古代社會生活與游藝活動的關係㉚。在這方面目前有兩類的研究成果：一是尙秉和《歷代社會風俗事物考》、瞿蛻園《中國社會史料叢鈔》等作品，其寫作體裁不脫傳統筆記的格局。例如尙《考》卷四〇〈各種游戲〉，瞿《鈔》的〈娛樂〉、〈社交〉、〈藝術〉、〈雜風俗制度〉諸目，都與古代游藝有關。它的缺點在其徵引的材料相當有限，而且對所涉及的課題與其他事物之間的關係，及其蘊含的歷史意義，並沒有明確的交代。趙邦彥〈漢畫所見游戲考〉一文的研究趣味基本上是承襲這條蹊徑的㉛。另一類，是近二、三十年來大量考古發掘報告，累積包括畫像石、畫像磚、壁畫、陶俑等樂舞、百戲的資料。如山東沂南古畫像墓、諸城漢墓出土的百戲畫像石、四川郫縣的石棺畫像、濟南無影山出土的樂舞、雜技、宴飲陶俑等，凡此，不論在布局的瑰麗緊湊或造形的生動寫實，都是前所未見的㉜。其中，對觀眾、樂隊、表演者的安排、刻劃與塑造，有助我們對文獻的了解，或者補充文獻所闕的。但這僅是考古報告，還須把它們納入當時的社會脈絡中研究討論。

就體例而言，楊蔭深的《中國游藝研究》大抵枝葉粗備。該書初版於民國三十五年，書中將游藝分爲雜技、奕棋、博戲三大類，運用有限的資料，有系統的敍述多種傳統游藝。楊蔭深說：「中國游藝研究向無其書。」他自期是嘗試之作，爲要民間藝術研究的浩大工程添沙增石。書中提到游藝研究有兩重困難：一是資料的難於搜集，一是考訂的難於確定。他說：「卽如雜技一類，雖羣史諸《通》中略有記載，然亦語焉不詳，未能考其實況。其中且有不屑一道的，如《遼

史・樂志》云：『雜戲哇俚不經，故不具述。』」㉝繼踵以上幾個不同的研究源流，本書即以樂舞百戲爲題，在以下各章依序提出並嘗試討論以下幾個問題：

一株樹的繁茂長成，須有蔓延廣遠的根荄。

第二章，以雅樂、正樂的式微來襯托百戲散樂崛起的意義。漢代政府在各項行禮的樂舞，堅持使用「先王之樂」。事實上，當時所演奏的是「新聲曲」、「新變聲」，恢復古樂有其根本上的困難。再者，百戲散樂進入殿堂之上，成爲正式典禮不可或缺的節目。本章試由百戲在漢代音樂組織的起起伏伏，說明當時政府對「古樂」、「今樂」的態度。

第三章，由於漢代海內一統，各地樂舞更容易混融、交流，而其對外域的經營，也促使外國樂舞雜技的不斷輸入。角抵百戲便是在區域性與國外樂舞空前發展的歷史條件孕育出來的一朵奇葩，也是傳統樂舞進一步創造的結果。

第四章，逐次叙述各項百戲的淵源流變，包括傳統武藝、各式各樣的獸戲、雜技，以及新奇的西域幻術。再者，兼述漢代民間百戲與後世戲劇的關係，同時也分析百戲藝人的來源、成分、背景等等。

第五章，將叙述百戲在不同階層中的社會功能。把它納入當時社會的作息表之中，使我們對其勞作、休閒的禮俗有進一步的了解。本章主要是根據三十餘座墓葬材料分析其性質、時代與地域分布的原因。同時以「神話──祭儀──游藝」三者的關係，嘗試追溯百戲的民間根源。

第六章，結論綜述游藝活動在古代社會的功能，說明它可以興、可以觀、可以羣、可以怨的風貌；以及漢代百戲內容所反映的宇宙觀與人世現象。

本書的寫作取徑不是針對個別樂舞進行注解性、系統性或歷史性的解釋。而著重於散樂與社會生活的相互關係，也就是散樂產生的社會基礎，它對社會倫理標準、社會觀念和社會行為所產生影響，以及社會行為、社會形態對散樂的某些特殊形式和風格之轉變所發生的作用[34]。

一般來說，風俗所蘊含的「時間深度」（time depth）實比政制或經濟條件深遠，往往政治或社會經濟制度產生激烈變化時，而人民賴以為生的信仰、禮俗並沒有太大的變動。在時間上，本書的取材雖以兩漢為主，但不以斷代為限。大體討論西元前六世紀到西元三世紀散樂產生的社會底盤[35]，以及秦漢時期百戲散樂做為游藝活動與其社會生活的關係[36]，並嘗試找出傳統社會游藝的基本質素。

　　　　*

　　*

　　　　*

顧頡剛的妙峯山香會調查，可以說是研究民間游藝的開創經典之作；他見到了無盡的生民命脈裏，有太多光芒奪目的寶藏埋沒在敗絮之中，等待世人的發現與禮讚，請看：

……他們正在高興結綵時，又如何的音樂班子來了，玩武藝的人來了，舞獅的人來了，他們眼中見的是生龍活虎般的健兒的好身手，耳中聽的是豪邁勇壯的鼓樂之聲。這一路的

山光水色本已使人意中暢豁，感到自然界的有情，加以到處所見的人如朋友般的招呼，雜耍場般的游藝，一切的情誼與享樂都不關於金錢，更知人類也是有情的，怎不使人得著無窮的安慰，彷彿到了另一個世界呢！我們號稱智識階級的人真慚愧：好人只有空談想像中的樂國，壞人便儘使陰謀來做出許多自私自利的事業。結果，我們看見的人不是奸險，便是高尚。奸險的人固然對於社會有損無益，就是高尚的人也和社會有什麼關係呢？我們智識階級的人實在太暮氣了，我們的精神和體質實在太衰老了，如再不吸收多量的強壯的血液，我們民族的前途更不知要衰頹的成什麼樣子了！強壯的血液在那裏，壯強的民族的文化是一種，自己民族中的下級社會的文化保存著一點人類的新鮮氣象的是一種③。

這就是民間游藝的有情天地，它是這樣寬愛地凝視歷史的交迭與悲喜輪替。民間藝術，一如芸芸眾生，都是從歷史的湍流之中，孵發、創造、演變。俚俗鄉情，街談巷議，人民用音樂、詩歌與舞蹈傳達情感，敬天事人，表現他們對土地、對自然的關懷，抒發他們對政權、對生活的感受。在喜怒哀怨的歌聲中，手足舞蹈的一顰一笑裏，民間藝術凝聚人民渾厚的生命韌力，保留其「相受」、「相保」、「相救」、「相賙」的天然遺蘊。它們分享歷史，也創造了歷史。現在，讓我們就把目光投向古代的游藝世界吧！

注釋

❶ 顧頡剛，《走在歷史的路上》（臺北：遠流出版公司重排本，一九八九），頁一八〇。

❷ 瞿兌之，《中國社會史料叢鈔・甲集》（臺北：臺灣商務印書館重印，一九六五）。

❸ 顧頡剛，《妙峯山》（上海：文藝出版社重印，一九八八），頁五。

❹ 詳施耐德（Laurence A. Schneider），《顧頡剛與中國新史學》，梅寅生譯（臺北：華世出版社，一九八四），頁一三六～一四二。有關俄國民粹主義的發展大概，請看Isaiah Berlin，《俄國思想家》，彭淮棟譯（臺北：聯經出版公司，一九八七）。尤其是〈俄國民粹主義〉這一章，頁二七五～三〇九。

❺ 參見王文寶，《中國民俗學發展史》（遼寧大學出版社，一九八七），頁五三～六二；頁一一五～一二三等部分。民俗研究一般多由民間文藝開始，為許多國家的趨勢，詳仲富蘭，〈民俗文化約論〉，《復旦學報》一九八七：(3)，頁七三～八〇。

❻ 顧頡剛，《聖賢文化與民眾文化》，《民俗》第五期（一九二八），頁一～六。

❼ 施耐德，《顧頡剛與中國新史學》，頁一五九。

❽ 孫少仙，〈研究歌謠應該打破的幾個觀念〉，《歌謠》第四三號（一九二四），第一、二版。

❾ 顧頡剛編，《孟姜女故事研究集》（臺北：漢京文化事業公司重印，一九八四），頁四。

❿ 周作人，《談虎集》（下），收入《周作人先生文集》（臺北：里仁書局據民國十八年北新書局版景印，一

九八二），頁三四一。

⑪ 施耐德，《顧頡剛與中國新史學》，頁一八四～一八六。

⑫ 杜正勝，〈中國古代社會史重建的省思〉（《民國以來國史研究的回顧與展望》，一九八九），頁一。

⑬ 洪長泰以爲民初「民間文學」運動，約有兩派：其一爲浪漫主義的，他們勾勒一幅民間的農樂園的圖像，以周作人爲代表；另一爲傾向現實主義的，但對民間的落後表示同情也持批判的立場。以顧頡剛爲代表；詳見

Hung Ch'an Tai, Going to the People: Chinese Intellectuals and Folk Literature, 1918～1937 (Cambridge: Harvard Univ. Press,1985), pp.158～168.

⑭ 顧頡剛，《走在歷史的路上》，頁一二五～一四一。

⑮ 侯外廬，《韌的追求》（北京・三聯書局，一九八五）頁二二一。

⑯ 岑仲勉，〈論周代社會史料的運用問題〉，《歷史研究》一九五四：(6)，頁七三。

⑰ 陶希聖在一九三四年《食貨半月刊》創刊號有幾點意見，至今仍值得深思：第一、他不把史料、理論對立起來，因爲「有些史料，非預先有正確的理論和方法，不能認識，不能評定，不能活用；也有些理論和方法，非先得到充分的史料，不能精緻，甚至不能產生。」第二、史學研究並非沒有預設的，「那自稱沒有成見的史學家，眞正沒有成見嗎?沒有的事。他已有很強的成見，不能拒絕別人的成見。」他強調研究者必須有某些假設、懷疑，材料才有意義。另詳他爲瞿兌之，《中國社會史料叢鈔・甲集》作的序（臺灣商務印書館重印，一九六五）；另參考杜正勝師，〈走過社會史論戰的社會史〉，《自立早報》一九八八、九、十二。

⑱ 說見馮爾康等編著，《中國社會史研究概述》（臺北：谷風出版社，一九八八），頁一～一四九。

⑲ 李弘祺，〈漫論近代中國史學的發展與意義——附論從筆記、箚記到社會史〉，《食貨》復刊一○：(9)，一九八○，頁一六～一九。

⑳ 英國彭尼（C. S. Burne）在《民俗學概論》（一九一四）對民俗學的定義與範圍說：「民俗包括民眾的心理方面的事物，與工藝上的技術無關。」她將民俗分類為信仰、習慣與儀式、神話傳說等。中國早期民俗學研究，無論對民俗定義的理解，乃至對資料的徵集、整理、分類，或多或少都受其影響。林惠祥《民俗學》基本上即沿襲其分類的。見氏著，《民俗學》（臺北：臺灣商務印書館重印，一九八六年版），頁一～一○。後藤與善則將民俗分為「有形的物質民俗」、「社會集團民俗」、「口承語言民俗」、「無形心意民俗」四類，在視野上無疑更為廣闊。參《民俗學入門》，王汝瀾譯（北京：中國民間文藝出版社，一九八四）。見氏所編輯的，Richard M. Dorson 的分類有四：即口承民俗、社會性的慣習、物質文化及民間藝術等。見氏所編輯的，Folkore and Folklife: An Introduction (The University of Chicago Press, 1972)。

㉑ 柳詒徵，〈中國禮俗史發凡〉，《學原》一：(1)，一九四七，頁一九～三六。

㉒ 楊知勇，〈民俗與價值〉，《民間文學論壇》一九八九：(3)，頁五六。

㉓ 余英時，〈漢代循吏與文化傳播：上〉，《九州學刊》總第一期，一九八六，頁九～一六。

㉔ 黃華節，〈民俗學的功用〉，《東方雜誌》復刊二：(1)，一九六八，頁五四。

㉕ 根據《周禮》的系統，其樂舞約為五類：六代樂舞、小舞、散樂、四夷之樂以及宗教性的樂舞，如舞雩、儺等。說見楊蔭瀏，《中國古代音樂史稿》第一冊，頁三二～三四。六樂，或稱六代樂舞。〈大司徒〉：「以

六樂防萬民之情，而教之以和。」〈大司樂〉：「以樂舞教國子舞《雲門》、《大卷》、《大咸》、《大

磬》、《大夏》、《大濩》、《大武》。」而小舞，即六種以舞具為名的樂舞。〈樂師〉：「掌國學之政，

以教國子小舞。凡舞…有帗舞，有羽舞，有皇舞，有旄舞，有干舞。」散樂、四夷之樂由旄人、鞮鞻氏掌

管。《周禮》音樂相關職屬為：

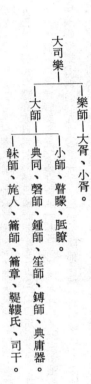

大司樂—
　　樂師—大胥、小胥。
　　大師——
　　　　小師——瞽矇、眡瞭。
　　　　典同、磬師、鍾師、鎛師、笙師、典庸器。
　　　　韎師、旄人、籥師、籥章、鞮鞻氏、司干。

六樂由中大夫級的大司樂掌教，小舞則由下大夫級的樂師所管。而散樂、四夷之樂則為下士職屬。金文所見

已有〈鍾師〉、〈鎛師〉、〈籥師〉、〈籥章〉等官。詳張亞初、劉雨，《西周金文官制研究》（北京：中華

書局，一九八六），頁一二三～一二七。何定生以為，散樂約為饗燕之禮（例如鄉飲酒禮、鄉射禮、燕禮、

大射儀諸禮）中的「無算樂」。鄭玄《鄉飲酒禮‧注》云：「燕，亦無數，或間，或合，盡歡而止也。」

又〈大射儀〉亦云：「升歌、間、合無次數，唯意所樂」。何定生釋「無算」或為「無行禮上的節次」，其

樂非「燕樂」，即〈旄人〉的「散樂」。詳見氏著，〈詩經與樂歌的原始關係〉，《文史哲學報》第十八期

（一九六九），頁四〇一～四〇九。

後世散樂率多由外域輸入，《通典‧樂典》云：「大抵散樂雜戲多幻術，皆出西域。」（卷一四一，〈散樂〉

㉗

《三才圖會·人事》云：「百戲起於秦漢，有弄甌、吞劍、走火、緣竿、轍轢如前高絙等類，不可枚舉。今宮中之戲亦如之。大率其術皆西域來耳。」受這些傳統文獻影響，論者或以旄人爲外族，或者在「散」的讀音上尋繹。例如周菁葆即以爲，《周禮》的旄人是指西域的古代民族。「他們在中原宮廷中有足夠的機會學習華夏音樂。」（《絲綢之路的音樂文化》，新疆人民出版社，一九八七，頁三七；另頁六三～六四。）按《周禮·旄人》序官注云：「旄，旄牛尾，舞者所持以指麾。」《山海經·北山經》：「潘侯之山有獸焉，其狀如牛，而四節生毛，名曰旄牛。」郭璞《注》：「背膝及胡尾，皆長毛。」是指其體樂舞的樂器言，即《樂記》所謂「干戚旄狄以舞之」，《周禮·樂師》叫做「旄舞」。旄人何必即爲古代西域民族？田邊尚雄說「散樂」，應該讀爲 sanlo, sanlo 者，印度之梵語，新樂之意也。西域人以梵語傳至中國，則以此梵語當於「散樂」之文字。」見氏著《中國音樂史》，陳清泉譯（臺北：臺灣商務印書館，一九八○年版，頁一九五）。另河口慧海亦以爲散樂係西藏語的 gsar-rol（即新樂之意）訛音。林謙三已爲辯駁，詳〈散樂二考〉，收入《東洋音樂研究》第九號（一九五一），頁二八～三三；演一衡，〈角抵百戲について〉，《文學論輯》第七號（一九六○），頁一～一四。陳郁《藏一話腴》曰：「今世人稱諸樂工，謂之散樂，指『散』爲上聲，予謂不然，唐梨園樂部所放散之樂工也。此時家給據，放散，如此則『散』乃去聲矣。」離原意尤遠。本文基本上以鄭玄《注》、賈公彥《疏》爲主。

任半塘《唐戲弄》將戲弄（散樂）分爲二：一是百戲，主在表現體力、器械、動物之技巧，配合簡單之音樂，約屬近代馬戲範圍；二是戲劇，有故事，有繁複音樂，表現歌、舞、演、說、白、身段、表情之中，此多爲百戲所無。任半塘認爲「自《舊唐書·音樂志》起，往籍之述散樂者，大抵侈陳幻術、百戲；玆獨變換

㉘ ㉙

變方向，就其內容專求戲劇，證明自來所謂『散樂』者，絕非片面偏在百戲而已。」他說，「戲弄」兼賅百戲與戲劇兩部分，散樂亦然。是強分散樂與百戲之殊，又加上後世所謂「戲劇」之因素。實則散樂即百戲，即漢代的「角抵」，內容亦包括歌舞、演戲的成分在內。《通典・樂典》說：「散樂，隋以前謂之百戲。」大概是可以確定的。任半塘說：「在後世，祇見百戲爲戲劇服務；在古代，卻須強派戲劇爲百戲之附庸。」他舉《漢書・張禹傳》「婦人相對作優，管絃鏗鏘」爲例，「前漢張禹何以獨不能因洞習音聲之故，遂演出歌舞戲，與近世戲劇同一機軸歟？」其說太勉強（《唐戲弄》，臺北：漢京文化事業有限公司，一九八五，頁四～二四；頁二三二～二六八；頁八九七～九〇四等等）。

周貽白，《中國戲劇發展史》（臺北：僶勉出版社，一九七八），頁三六。

關於散樂百戲的分類，楊蔭深《中國游藝研究》分爲八種，即蹴鞠打毬、角抵相撲、魚龍蔓延、上竿走索、雜手藝、幻術、秧歌、放紙鳶等等，範圍似是無一定標準，只要屬「遊戲」之流，皆可臚列在內（臺北：臺灣商務印書館，一九七九年版）。關於遊戲的定義問題，Ludwig Wittgenstein有一段有趣的回答：「請問『遊戲』（game）的本質是什麼？一切遊戲之所以稱爲遊戲的特性是什麼？這問題是問得錯了；這問題是無從回答的。因爲我們一看這麼多種類的遊戲，就曉得它們沒有什麼共通特性可言。它們只擁有些相類似的地方、相互的關聯等等。……在這麼多種類的遊戲中，我們提煉不出一套必然而完全的特性。我們只看到幾個相類似的性質複雜地湊和成網而已。這種遊戲形成了一團大家族，廣泛地、散漫地，沒有什麼特定的共通的特徵。如果有人要問什麼是遊戲，我們只能够舉出幾個代表性的例子，普遍大家都共認是遊戲的活動，

至包括傀儡戲、禽獸魚蟲戲、諸種鬥戲等。黃華節《中國古今民間百戲》一書所收更爲龐雜，約二十目，甚

㉚

來描寫它們、介紹它們。……我們只知道什麼是遊戲，但卻不知道關於它的定義或學說，只能夠辨認什麼是遊戲，什麼不是遊戲而已。」見氏著，Philosophical Investigation (Oxford, 1953), Part I, Secs. pp.65～75。而 Johan Huizinga 則以爲遊戲是有條件的。首先，遊戲必是自由的行動。其次，它是脫逸自日常生活的。最後，遊戲是完結性與限定性，即必須在時空內進行，或在制度上具有限制。詳加藤秀俊《餘暇社會學》，彭德中譯（臺北：遠流出版社，一九八九）尤其是第三、四章。

這裡所謂「游藝」，是取自孔子的「游於藝」（《論語・述而》）一語。古拉丁語 Ars，類爲希臘語中的「技藝」，係指諸如木工、鐵工、外科手術之類的技能。中古拉丁語的 Ars，很像早期現代英語中的 Art，詞形詞義皆是借用的，意指任何形式的書本學問，如語法、邏輯、巫術之類。到文藝復興時期又恢復「藝術」（技藝）的古誼。直至十七世紀，美學才開始由關於技巧或技藝的觀念中抽離出來。R. G. Collingwood 以爲「藝術」約有幾種不同含義，其中「技藝」是其初義。其次，爲類比含義，例如所謂「巫術藝術」，或中古基督教藝術。凡此，殆服從某種巫術、宗教的目的。第三，是禮節性的含義，如若干娛樂、消遣性的創作，其被稱爲藝術，實爲禮節性的要求。Collingwood 把這些與作爲表現、想像的「藝術」嚴格的區分開來。詳見氏著《藝術原理》(The Principles of Art)，王至元、陳華中譯（五洲出版社，一九八七），頁六～一三。事實上，古典社會「藝術」與技藝、巫術、娛樂殆無法截然而分的。《左傳・襄公十四年》：「百工技藝」；《論語・述而》：「游於藝」；《莊子》…「說聖人耶，是相於藝也」（〈在宥〉）的「藝」都是指生活實用中的某些技巧能力。「六藝」乃是藝觀念的擴大。徐復觀以爲《世說新語》列有〈巧藝〉一目，約與今日所謂藝術相當。而清初所修《圖書集成》卻仍視方技爲藝術而將與書畫等列在一起，實爲混

淯。我以為並沒有這樣的分別。詳氏著《中國藝術精神》（臺北：臺灣學生書局，一九八四），頁四八～四九。關於藝術的分類可以準《後漢書・方術傳》為例，基本上，後代方技、方術或藝術傳的內容大致是循其規矩的。其內容有，《河》、《洛》之文、龜龍之圖、箕子之術、師曠之書、緯候之部、鈐決之符、風角、望氣、巫醫、音樂等。《晉書・藝術傳》曰：「藝術之興由來尚矣。先王以是決猶豫，定吉凶，審存亡，省禍福。曰神與智，藏往知來，幽贊冥符，弼成人事。卽興利而除害，亦咸衆以立權，所謂神道設教，率由於此。」術數、方技與藝術都有「才技」（《禮記・樂記》鄭玄《注》）的意義。衡量藝術的底蘊雖然不一，才技亦有大小，但它涉及一套實際的技術，應該是不可或缺的。《禮記・鄉飲酒義》「古之學術道者」，《注》云：「術，猶藝也。」〈坊記〉「尚技而賤事」，《注》云：「技，猶藝也。」技、術皆訓藝。如耕事、樹事、材事、市事、畜事、女事、山事、澤事等（《周禮・閭師》），屬於「百家藝術」（《後漢書・安帝紀》）的範圍之內，大概是合於古典的。

㉛　趙邦彥，〈漢畫所見游戲考〉，《慶祝蔡元培先生六十五歲論文集》下冊（史語所集刊外編外一種，一九三三）。

㉜　參見《新中國的考古發現和研究》（北京：文物出版社，一九八四）第四章〈秦漢時代〉部分各節。

㉝　楊蔭深，《中國古代游藝活動》（臺北：國文天地雜誌社改名重排，一九八九），頁一〇～一一。本書初版於民國三十五年二月，上海世界書局出版，原名《中國游藝研究》。

㉞　音樂社會學即是把音樂的生產與接受的物質環境作爲它的研究基礎，所以，研究從限定產生音樂風格的一般社會條件開始。卽不以從音樂本身的角度闡釋音樂風格的發展，而是試圖從一個時期的歷史和文化結構來闡

㉟ 秦漢以下兩千多年，雖可細分為若干階段，但政制、社會結構基本上並無太大改變，可名為「傳統中國」。兩千年中，先秦典籍不斷的成為以下世代救偏濟弊的張本。而它所代表的時代，或可稱為「古典中國」。其間的過渡期，即西元前六世紀到一世紀，是傳統中國的雛型重要的蘊育階段。說見：杜正勝，〈編戶齊民的出現及其歷史意義〉，《史語所集刊》五四：(3)，頁七七。

明某一具體的風格。說見康拉德·白默，〈音樂社會學〉，乃章譯，《中國音樂學》創刊號（一九八五），頁一二五～一三三。

㊱ 晁中辰認為：「漢代是禮制穩定並趨向通俗化的重要期」。又說：「中國封建禮制是在漢代大體定型並得到普遍遵行。」詳氏著，〈漢代在中國民俗史上的地位〉，《民俗研究》一九八九：(3)，頁二六～三一；頁三六。

㊲ 顧頡剛，《妙峯山》，頁七三～七四。

第二章　雅樂的式微

一個時代有一個時代的樂舞。某種形式的樂舞甚至可以代表或反映該時代的精神，三代的雅樂卽是；漢代的楚聲、秦聲與所謂清商三調亦然❶。

三代樂舞的產生，有其本身所處的歷史條件，它傳達了那個時代的信念，體現那個時代的精神，反映那個時代的喜怒哀樂，自然也留給後代豐富的遺產。然而，樂舞的傳遞主要在於聲律、動作，傳統的記譜法是記載各個樂器操作的手法與位置，而不是普遍的音，在先秦時代，對音律、樂舞的記錄可能更爲困難❷。再者，在先秦「樂」被視之爲「德音」❸，樂舞缺乏自己的主體性，或多或少是必須依附在封建禮制上的，所以當封建禮制崩壞之後，德音之喪亡也就成爲必然的命運了。

漢代政府成立以後，制禮作樂，他們追求的是所謂「先王之樂」，也就是三代的樂舞（或稱之爲雅樂）。但事實上在恢復這些三代的樂制時有相當的困難；另外一方面是所謂今樂、俗樂的流行，當時百戲雜技等所謂鄭衞之音都相繼進入了宮廷之中。《通典‧樂序》故云：「周衰政

失，鄭衛是興，秦漢以還，古樂淪缺。」本章嘗試回答下面幾個問題：：第一、古樂（也就是所謂

的雅樂）爲什麼散亡呢？漢儒綴集古樂又有何困難？第二、散樂、雅樂兩者本是並存交勝的，可

是，到了漢代古代樂舞有了新的轉變，卽是散樂的興起，與傳統的雅樂並存於上層階級之中，而

且似乎逐漸有取代雅樂的趨勢。我們試由百戲在漢代音樂組織廢立的經過，說明漢代政府在古

今、雅俗樂舞之間的取擇。

第一節　恢復雅樂困難的原因

漢代各種官方典禮的正式場合，莫不有樂舞，一般稱之爲「雅樂」，例如，郊、廟、上陵、

殷諸食舉、辟雍、饗射、六宗、社稷等諸樂（《續漢書・禮樂志》引蔡邕《禮樂志》）。雅樂最

初可能是僅指周畿一帶的官方音樂，後來意義慢慢有了變化。《白虎通義・禮樂篇》云：「樂尚

雅，雅者古正也。」它成了「先王之樂」的代稱，鄭玄亦云：「雅，正也。言今之正者以爲後世

法。」另外，相對於漢代當時的流行音樂（今樂、俗樂）而言，它又是「古樂」的代名詞了。不

過秦漢以下，歷代朝廷各種正式典禮的音樂也多冠以「雅樂」之名。

漢儒制禮作樂，在理想上，他們希求追摹「先王之樂」，然而，古樂已經散亡，又因新樂流

行，誠如《漢書・藝文志》所言，「周衰（禮樂）俱壞，樂尤微眇，以音律爲節，又爲鄭衛所

亂，故無遺法」。相對來說，恢復古樂可能比復原古禮還要困難，因爲樂「以音律爲節」，其精微奧妙之處「不可具於書」（顏師古《注》）。

古樂爲何散亡呢？傳統有幾種不同的說法：一、《樂經》失傳。例如《文心雕龍・樂府篇》以爲由於「秦燔樂經」之故。沈約亦以爲秦代滅學，《樂經》殘亡（〈集修定樂書疏〉）。二、樂主在聲，故不易流傳。鄭樵說：「詩在於聲，不在於義」，「仲尼編詩，爲燕享祭祀之時用以歌，而非用以說義也。」他認爲漢朝又立學官，專以義理相受，遂使聲歌之音湮沒無聞了（《通志・樂略》）。三、樂的傳遞唯伶人世守，故常常及身而絕。王國維以爲古代「詩、樂分途」，詩家習其義理，樂家傳其聲歌，樂與詩合，本非別立一經（卽《樂經》）。但是，「詩家之詩，士大夫習之，故詩三百篇至秦漢具存。樂家之詩，唯伶人世守之，故子貢時尚有風雅頌商齊諸聲，而先秦以後僅存二十六篇，又亡其八篇，且均被雅名。漢魏之際僅存四五篇」（〈漢以後所傳周樂考〉，《觀堂集林》卷二）。

縱上諸說，雅樂式微的原因，若加深考，其原因固多；樂有音律的層面，也有樂德、樂教等義理的問題。而且在記錄音律還難達到非常精確的時代，樂官、伶人的角色也就相對的顯得重要了。現就義理、律呂兩方面討論恢復雅樂的困難，以及不得不啓用新聲的原因。

一、漢儒對雅樂義理的討論

禮與樂是相互為用，《禮記・仲尼燕居》即云：「達於禮而不達於樂，謂之素；達於樂而不達禮，謂之偏。」所謂素與偏都是不完備的。因為，「不能詩，於禮緲；不能樂，於禮素」；不懂詩歌樂舞，行禮不僅會發生錯誤，也使儀式顯得單調。而禮是一套日常生活的規範、秩序，必須在具體的宮室、禮器、服飾、色彩等儀式上表現出來。禮文也藉由詩歌、舞蹈的形式傳達其內容，所以，無論動作、表情、姿態與言語都是有義理可循的❹。

以周代的大武舞為例，〈樂記・賓牟賈問〉記賓牟賈與孔子討論樂的義理，孔子認為「樂者，以象成者也。」孫希旦《集解》說「成」，「謂已成之事也。」所以，大武樂舞的一著一式每個動作都有其所象徵，例如：

> 總干而山立，武王之事也。
>
> 發揚蹈厲，太公之志也。
>
> 武亂皆坐，周召之治也。

> 持干楯如山之屹立不動，象徵武王伐紂的軍容。
>
> 揚袂蹈足，舞容猛厲，象徵太公伐紂的志向。
>
> 武樂行列變換，到了相當程度後即跪在地上，象徵周公旦、召公奭以文德治天下。

舞容一共有六節：從向北行至孟津會合諸侯，「始而北出，再成而滅商。三成而南，四成而南國是疆，五成而分周公左、召公右，六成復綴，以崇天子。」在樂舞演奏當中，有時執鐸調節擊刺的動作，一擊一刺為一伐，共有四伐（「夾振之而駟伐，盛威於中國也」）；有時舞隊分開而行

進（「分夾而進，事蚤濟也」）；有時久立不動（「久以綴，以待諸侯之至也」）；這些樂舞的節奏、旋律、運動、結構等象徵宗周建國故事，並且與禮制的政治社會密切聯繫（參王國維，《周大武樂章考》，《觀堂集林》卷二）❺，君子由此聽鐘、磬、絲竹、鼓擊之聲，而且可以從「樂器之聲，各別君子之聽，思其所用之臣」（《樂記・魏文侯》孔穎達《疏》）。所以，一旦這種「德音」脫離可依附的時空舞臺，就難逃史家所慨嘆「紀其鏗鏘鼓舞，而不能言其義」的命運了（《漢書・藝文志》）。

子夏分別「古樂」與「今樂」之殊，可以證明上面的說法：

今夫古樂，進旅退旅，和正以廣，弦匏笙簧，會守拊鼓。始奏以文，復亂以武，治亂以相，訊疾以雅。君子於是語，於是道古。修身及家，平均天下，此古樂之發也。今夫新樂，進俯退俯，姦聲以濫，溺而不止，及優侏儒，獶雜子女，不知父子，樂終不可以語，不可以道古，此新樂之發也（《樂記・魏文侯》）。

新樂「進俯退俯，姦聲以濫」，《史記・樂書》濫作淫，就是淫泆，「淫，謂嗜欲過度；謂放恣無藝。」（《左傳・隱公三年》，孔穎達《疏》）獶，鄭玄《注》：即「獼猴也。言舞者如獼猴戲也。」孫希旦《集解》則說：「舞戲之時，狀如獼猴，間雜男子婦人，言似獼猴男女無別也。」所謂的新樂卽類似散樂雜技之流的表演形態，其樂舞雜男女，亂尊卑，失人倫教化之「和」的效

果。再者，樂罷「不可以語，不可以道古」。語，是所謂「合語之禮」（《禮記・文王世子》），也就是在宴會中行旅酬酢時，可以互相討論樂舞中含義❻，即所謂「言父子君臣長幼之道，合德音之致，禮之大者也。」（〈文王世子〉）然而，新樂既不可合語，其內容又無古昔之事可陳。所以孔穎達《疏》云：「古樂有音聲律呂，今樂亦有音聲律呂，是樂與音相近也。樂則德正聲和，音則心邪聲亂，是不同也。」也因此官方有意恢復三代古樂之精神，以達「德正聲和」的教化效果❼。

漢代政府之恢復古樂，起初由叔孫通采古禮與秦儀雜就禮樂，魯有兩生不肯行，謂「禮樂所由起，百年積德而後可興也。」（《漢書・叔孫通傳》）叔孫通乃「因秦樂人制宗廟樂」。如前所說，古樂的內容既可以「合語」，也有古昔之事可陳，所以製作的過程，對古樂或雅樂義理的解釋，就成爲相互爭議的問題。《漢書・藝文志》又云：「漢興，制氏以雅樂聲律，世在樂官，頗能紀其鏗鏘鼓舞，而不能言其義。」姚明煇《漢志注解》云：「制氏能紀鏗鏘鼓舞之節，而不曉得其中的含義了。稍後，文帝得魏文侯樂人竇公，但亦僅獻《周官・大司樂》一篇而已。

到了武帝之時，河間獻王劉德「獻雅樂，對三雍官（師古《注》引應邵曰：「辟雍、明堂、靈臺也。雍，和也，言天地君臣人民皆和也。」）及詔第所問三十餘事。」（《漢書・景十三王傳》）據說河間獻王所獻，包括與「毛生共采《周官》及諸子弟言樂事者，以作《樂記》，獻八

佾之舞」，但基本上，與前制氏不相遠（《漢書·藝文志》）。因此，同樣的遭受到批評。當時，

「大儒公孫弘、董仲舒等皆以音中正雅，立之大樂，春秋鄉射，作於學官，希闊不講，故自公卿

大夫觀聽，但聞鏗鎗，不曉其意。」（《漢書·禮樂志》）可見大多置而未用。不僅如此，也遇到

不能曉其意的困境。到了成帝之時，王禹、宋纅等自稱「能說其義」，但是，馬上被公卿加以反

對，反對的理由卽認爲樂理「久遠難分明」。要之，義理紛紛不定，雅樂之意遂遲遲未能完備。

雖然如此，制氏、叔孫通略陳禮樂之容以下，歷來總有人提倡恢復「古樂」。最初是賈誼，

以爲「漢興至今二十餘年，宜定制度，興禮樂」，但其議不行。成帝時，犍爲郡在水濱得古磬十

六枚，議者都以爲是祥兆。劉向乃上言「宜興辟雍，設庠序，陳禮樂，隆雅頌之聲，盛揖讓之

容，以風化天下。」會劉向卒，成帝崩，事又未成（《禮樂志》）。其後，貢禹毀宗廟，匡衡改

郊兆，駸駸向於雅樂正誼；王莽議制五郊迎氣樂，定《樂經》，獻《新樂》，樂義終是歉然。

《漢書·禮樂志》總結西漢一代之樂事：「今大漢繼周，久曠大儀，未有立禮成樂，此賈誼、仲

舒、王吉、劉向之徒所爲發憤而增嘆也。」而這種憤嘆，東漢亦然。

下逮東漢，張純等「自郊廟婚冠喪紀禮，多所正定」（《後漢書·張純傳》）。東平王以中

與三十餘年創制車服冠冕之儀，宜修禮樂（《東平王傳》）。而張奮、曹褒或上疏、或撰次禮

制，然不是被劾，就是罷其議（詳〈張奮傳〉、〈曹褒傳〉）。章帝之時雖有復原所謂的「六代

之樂」，却只是僅存名數，其義理大概也是難以討論（《後漢書·儒林列傳》）。

古樂的義理雖不可求，但古典樂舞教、樂德的流風遺蘊卻不斷成爲後代批評當代樂舞的精神泉源。也就是古典樂舞理念中的音律、節奏、力度、質色以及組成的形式、篇章、內容等，作爲針貶「新樂」、「今樂」之張本，這大概是雅樂留給後代最豐富的遺產了。

二、音律的特質及其湮沒的癥結

除了義理的問題之外，恢復雅樂，必先還原其「音律」。音律可以稱之爲「聲律」、「樂律」，其範圍包括樂音相互間的關係，或者是以自成樂學體系的成組樂音爲對象，由發音體振動的自然規律出發，運用數學方式來討論其規則。廣義的音律則泛指與樂律學相關課題，例如宮調、音階、調式、音域、節拍、節奏等等。揚雄《法言・吾子》有云，或問：「交五聲十二律也，或雅或鄭，何也？」曰：「中正則雅，多哇則鄭。」「請問本？」曰：「黃鐘以生之，中正以平之，確乎鄭衛不能入也。」鄭聲與雅樂之別的關鍵，在於音的「中正」或「多哇」，溯其「本」必在音律上求之。

《史記・張丞相列傳》云，高祖時，張蒼「吹律調樂，入之音聲，及以比定律令。」（《史記・張丞相列傳》）《集解》引如淳曰：「比謂于音清濁各有所比也。以定十二月律之法令於樂官，使長行之。」所以，漢家言律曆者，本之張蒼。而後，有李延年、司馬相如等人造郊祀歌，然而，僅能「略論律呂，以合八音之調。」（《漢書・禮樂志》）事實上，其所造之樂是所謂的

「新變聲」、「新聲曲」（《漢書·佞幸傳》）。及河間獻王獻雅樂，錢大昭《漢書辨疑》引鄧

展曰：「《樂語》、《樂元語》，河間獻王所傳，道五均之事。」「均」者「韻」也。定五均，

即以宮音的高音爲準，而商、角、徵、羽各音位置隨之而定。其所獻的《樂元語》、《樂語》所

紋，可能與此相關。在武帝之時，也有求「協音律」之事（《漢書·武帝紀》）。下逮神爵、五

鳳年間，據稱宣帝頗作詩歌，欲與協律之事，

事者令依〈鹿鳴〉之聲習而歌之（《漢書·王褒傳》）。

虞〉，三曰〈伐檀〉，四曰〈文王〉，皆古聲辭。及大和中左延年改變〈騶虞〉、〈伐檀〉、

丞相魏相奏言知音善鼓雅琴者勃海趙定、梁國龔德，皆召見待詔。於是益州刺史王襄欲宣

風化於衆庶，聞王褒有俊材，請與相見，使褒作〈中和〉、〈樂職〉、〈宣布〉詩，選好

當時可能有流傳〈鹿鳴〉之聲的古調，王褒賦新詩以納舊曲。《後漢書·明帝紀》，永平十年「南

巡狩，幸南陽，祠章陵；日北至，又祠舊、禮畢，召校官弟子，作雅樂，奏《鹿鳴》，帝自御壎

篪和之，以娛嘉賓」。另《晉書·樂志》有云：「杜夔傳舊雅樂四曲：一曰〈鹿鳴〉，二曰〈騶

〈文王〉三曲，更自作聲節，其名雖存，而聲實異；唯夔〈鹿鳴〉全不改易，每正旦大會，太尉

奉璧，羣后行禮，東廂雅樂常作者是也。」在這裏王褒所歌、明帝所奏、杜夔所傳皆有古〈鹿

鳴〉之雅聲，不知其間傳承關係爲何？古典有所改制，其聲容節次隨時而改變，易地之後亦有不

同，名雖不殊，聲未必然合於古雅⑧。

元始以下，政府博徵通知鍾律之士，其中或許有探求雅樂之音律者。《續漢書‧律曆志上》云：

> 至元始中，博徵通知鍾律者，考其意義。羲和劉歆典領條奏，前史班固取以為志。而元帝時，郎中京房知五聲之音，六律之數。上使太子太傅（章）玄成、諫議大夫章，雜試問房於樂府。

所謂測度鍾律，大概是以「德音」測陰陽災異之事。如京房所作的六十律相生之法⑨。按《隋書‧牛弘傳》有引劉歆《鍾律書》，內容可能與京房不同。按樂能調和陰陽的思想，《漢書‧外戚傳》有云：「夫樂調而四時和，陰陽之變，萬物之統，可不慎與？」王充亦傳述時人的觀念，云：「樂能亂陰陽，則亦能調陰陽也。王者何須修身正行，擴施善政？使鼓調陰陽之曲，和氣自至，太平自立矣。」（《論衡‧感虛篇》）由此可知，仲任固不以為然，但這些觀念在當時是深入人心的。

《漢書‧藝文志》所收《鍾律災異》（二十六卷）、《鍾律叢辰日苑》（二十三卷）、《鍾律消息》（二十九卷）等作品（〈數術略‧五行〉），亦可證明。至於王莽時「初獻《新樂》於明堂、太廟。羣臣始冠麟韋之弁。或聞其樂聲，曰：『清厲而哀，非與國之聲也。』」（《漢書‧王莽傳下》）從這些批評可知，殆非雅正之音樂矣。用古典上的話來說，就是「亡國之音」了。

東漢一代亦屢有實驗鍾律之事，例如：第一，設置所謂「八能之士」，《續漢書・禮儀志中》注引《樂叶圖徵》曰：「夫聖人之作樂，不可以自娛，所以觀得失之效者也。故聖人不取備於一人，必從八能之士。故撞鐘者當知鍾，擊鼓者當知鼓，吹管者當知管，吹竽者當知竽，擊磬者當知磬，鼓琴者當知琴，故八士曰：或調陰陽，或調律曆，或調五音。故撞鐘者以知四海，擊磬者以知民事。」可知其功能乃調「陰陽」、「律曆」與「五音」。其過程是：：

先氣至五刻，太史令與八能之士卽坐于端門左塾。太予具樂器，夏赤冬黑，列前殿之前西上，鍾為端。守宮設席于器南，北面東上，正德席，鼓南西面，今晷儀東北。三刻，中黃門持兵，引太史令、八能之士入自端門，就位。二刻，侍中、尚書、御史、謁者皆陛。一刻，乘輿親御臨軒，安體靜居以聽之。太史令前，當軒溜北面跪。舉手曰：「八能之士以備，請行事。」制曰「可」。太史令稽首曰「諾」。起立少退，顧令正德曰：「可行事。」正德曰「諾」。正德立，命八能之士曰：「以次行事，閒音以竽。」八能曰「諾」。五音各三十閱。正德曰：「合五音律。」先唱，五音並作，二十五閱，皆音以竽。訖，正德曰：「八能士各言事。」文曰：「臣某言，今月若干日甲乙日冬至，黃鍾之音調，君道得，孝道褒。」商臣，角民，徵事，羽物，各一板。八能士各書板言事。

另外，「日夏至禮亦如之」。這大概是「類同相召，氣同則合，聲比則應。鼓宮而宮動，鼓角而

角動。」（《呂氏春秋・應同》）的思維與〈月令〉音律系統的設計。

第二、章帝元和元年，待詔候鐘律殷彤上言：「官無曉六十律以準調音者。故待詔嚴崇具以準法敎子男宣，宣通習，顧召宣補學官，主調樂器。」太史弘用十二律試嚴宣，「其二中，其四不中，其六不知何律」，於是不用。「自此律家莫能爲準施弦，候部莫知復見。」（《續漢書・律曆志上》）而後，順帝陽嘉二年，「奏應鍾，始復黃鍾，作樂器隨月律。」《注》引《東觀漢記》曰：「元和以來，音戾不調，復修如舊。」前言元和以來律家莫能知曉，順帝復修，成效可能也很有限。熹平六年，東觀召典律者太子舍人張光等問準意。光等不知，歸閱舊藏，乃得其器，形制如房書，猶不能定其弦緩急（〈律曆志上〉）。

以上，是漢代恢復雅樂音律的大概。其中可能遇到的問題有三方面：一、三代樂器複製的困難；二、音律中「數」的精確度難以掌握；三、樂舞本身的特殊性，主在「體知」，所以很難以完全授受。今試述如下：

第一、恢復元音必須有尺寸相當的樂器。先秦典籍所存多爲樂論，音律的資料大半未詳，而且，某些雅樂器物的考證與複製亦有困難。近人唐蘭以爲雅樂器，「自漢以下，參雜殊方之樂，浸成俗尙；雖宗廟朝廷，尙存雅樂，而喪亂播遷，舊典墜失；故編鐘之制，人各臆說，無能質正之矣。」❿其實不僅編鐘之制，其他樂舞亦然。據說，雅樂的樂器形制尺寸是有其象徵意義的，如《史記・樂書》曰：「琴長八尺一寸，正度也。弦大者爲宮，而居中央，君也。高張右傍，其餘

大小相次序，相君臣之位正矣。故聞宮音，使人溫舒而廣大；聞商者，使人方正而好義；聞角音，使人惻隱而愛人；聞徵音，使人樂善而好施；聞羽音，使人整齊而好禮。」然而，古樂器的形制隨時間迭有演變，同時亦因人事而輒有改作，例如《史記・武帝本紀》，公卿或曰：「泰帝使素女鼓五十弦瑟，悲，帝禁不止，故破其瑟爲二十五弦。」漢人據此作二十五弦及箜篌，此似爲傳說，但也反映著古今樂器之流變；若無實物可以參考，按圖索驥，也只能得其大概而已。另外，「太予具樂器，夏赤多黑，可前殿之前西上」（《續漢書・禮儀志中》）。這裏的太予樂器，或許亦做依古典而製作。章帝時，馬防請作十二月樂，竟以製作雅樂器物煩費而未行。薛瑩《後漢書》曰：太常樂丞上言，「作樂器直錢百四十六萬，請太僕作成也。」奏寢（《續漢書・律曆志上》注引）。

時人對雅樂樂器亦頗多批評，《風俗通義・聲音》或曰：「今瑟長五尺五寸，非正器也。」樂器形制既分歧，釋義亦爲紛雜，《風俗通義》曰：「今琴長四尺五寸，法四時五行也；七絃者，法七星也。」王利器《校注》引《琴書》以爲初「琴長三尺六寸」，形制各有所象，本五絃，復加二絃，至後漢蔡邕又加二絃。又如箏，「今幷、涼二州箏形如瑟，不知誰所改作也」。笛，「京君明賢識音律，故本四孔加以一」。竽，「《禮記》：『管三十六簧也，長四尺二寸。』」今二十三管。」由這些意見分歧的討論之中，可以推測雅樂器尺寸多不合古代制度，釋家說其原由也僅能籠統言之。總之，雅樂樂器的尺寸，不僅被賦予倫理的意義，更重要的是，樂器的形制大

小也關係到正確音律的還原⓫。而這些人各臆測，無能質正矣。

第二、音律與「數」有密切關係。聲音的大小強弱，基本上，是可以換算成數字的。朱載埻說：「律也者，數度之學也」；「夫音生于數者也」（《律學新說》卷一，〈密率求周徑第六〉）。漢代主要是以三分損益法來掌握音樂中「數」的原則，朱載埻批評說：「夫音生于數者也，數真則音無不合矣；若音或有不合，是數之未真也。達音數之理，變而通之，不可執于一，是故不用三分損益之法，創立新法。」（《律學新說》卷一，〈密律律度相求第三〉）他是認為三分損益法所算出的數並不精確。再者，古代律與度量衡相需為用，人用黍粒度其長短，驗其容受，權其輕重，從而歸納出音律的標準。但是，「黍粒有小有大，容受有虛有實，人手有輕有重。輕則虛而易滿，重則實而容多。觸動振搖，陷污不定，一時再校，即無同者」。如此，原音如何可得？朱載埻說：「以黍驗其容受，未若以算數推其容受也。以竹考其聲音，未若以算術定其聲音也。聲音、容受皆形而下者也，安能出于算術之範圍哉？」（《律學新說》卷四，附錄《律學四物譜序》）⓬。在古代以黍粒、竹管等方法來計算音律之數值，其準確度有相當的限制；所推算出來的數值，大多是不確定的。

第三、樂器不備，律呂不全，而雅樂恢復最主要在「音不可書以曉人，知之者欲教而無從，心達者體知而無師，故史官能辨清濁者遂絕。其可以相傳，唯大摧常數及候氣⓭而已。」（《續漢書‧律曆志上》）所以，重點在樂舞之妙在個人的「體知」，甚至是「知之者欲教而無從」的。

《樂書要錄》卷五敍述樂器、律呂之理，有云：

形動氣徹，聲所由出也。然則形氣者，聲之源也。聲有高下，分而為調，高下雖殊，不越十二。假使天地之氣，噫而為風，速則聲上，調則聲中，雖復眾調煩多，其率不過十二。然聲不虛立，因器乃見，故制律呂以紀名焉。十二律者，天地之氣，十二月之聲也。循環無窮，自然之數雖大極未兆，故冥理存焉。然象無形難以文載，雖假以分寸之數，粗可存其大略，古之為鐘律者，自非手操其聲，後人不能則假數以正其度，度數正則音正矣。以度量者可以文載口傳與眾共知，然不如耳決之明也，此識知音之言，八妙之通論也（〈辨音句〉，古之為鐘律者，自非手操耳詠耳聽心思，則音律之源，未可窮也。故蔡邕〈月令章句〉、〈審聲源〉）。

《樂記》原有二十三篇，現存十一篇主要是闡述音樂和文藝的美學理論，章句雖存，聲樂無聞。其餘散佚的篇章，孔穎達《禮記·樂記·疏》云，有〈奏樂〉、〈樂器〉、〈樂作〉、〈意始〉、〈樂穆〉、〈說律〉、〈季札〉、〈樂道〉、〈樂義〉、〈昭本〉、〈招頌〉、〈竇公〉等，凡此屬於必須實際演奏、表演技藝的篇章❹。陳澧故云：「古樂聲容之美，耳不得而聞，目

樂器、律呂之理，「難以文載」，所以，不如耳決、手操、口詠、心思等方法；顏師古《漢書·藝文志·注》即云樂理，「其道精微，節在音律，不可具於書。」

不得而見，何由而知哉？讀〈樂記〉但得其精理名言而已。」[15]

聲音既然「不可書」，唯有心達者體知爲主；雅樂的音律，難以聞知，可以相傳的也只是「大推常數」而已。所以，古典音律闕其不還了。《史記・樂書》說：「鍾律調自上古」，一般以爲上古雖有其制，然初無記載計算之法（詳戴顗《月令章句》、朱載堉《律學新說》）。朱氏解釋「古之爲鍾律者，以耳齊其聲。」漢代樂府編制之中有「聽工以律知日多夏至一人」（《漢書・禮樂志》）。所以，音律主要還是在「聽」，注重個人對聲音的敏感程度。這使得在實際傳授的過程發生困難。《漢書・藝文志》又云：「律有長短，而各徵其聲，非有鬼神，數自然也。

然形與氣相首尾，有其形而無其氣，有其氣而無其形，此精微之獨異也。」（〈形法〉）顧實《漢志講疏》以爲：此以形氣言相術，非專門名家難言之，音律之學亦然也。據傳，蔡邕「潛聽」琴聲即能知撫琴者有殺心，也正說明音律「體知」的特殊性（《後漢書・蔡邕傳》）。

由於樂舞音律「體知」的特殊性，學生必須從實際親炙的過程之中，掌握舞樂的精妙而不可言傳的部分。所以伶人或樂師的角色在此就特別顯得重要了。古樂屬專門之學，一項技藝如果傳授的人逐漸凋零，也沒有後來者願意學習保存，其沒落或失傳是必然的命運了。孔子慨嘆禮崩樂壞的大勢：「大師摯適齊，亞飯干適楚，三飯繚適蔡，四飯缺適秦，鼓方叔入於河，播鼗武入於漢，少師揚、擊磬襄入於海。」（《論語・微子》）這些雅樂樂師的流離散失，正是古樂式微最具體的寫照了。

總結上述對雅樂義理、音律的討論，《漢書·禮樂志》有一段話頗可說明：「今漢郊、廟詩歌，未有祖宗之事，八音調均，又不協于鐘律，而內有掖庭材人，外有上林樂府，皆以鄭聲施于朝廷。」也就是說，這些樂舞的內容「未有祖宗之事」，聲律「又不協于鐘律」，而施于朝廷卻是被批評爲鄭衛之聲⑯的上林樂府。

在此情況之下，散樂百戲的興起實在是不得不然的趨勢了。

第二節　百戲在漢代宮廷音樂機構的地位

隨著戰國中晚期城市生活的發展、物質條件的改變以及消費需求的擴大，古典樂制的鬆弛是必然的趨勢。《國語·晉語》云：「平公說（悅）新聲，師曠曰：公室其將卑乎？」《孟子·梁惠王下》紋齊宣王「好樂」，孟子以爲「王之好樂甚，則齊國其庶乎？」宣王解釋此「樂」非孟子所理解的「古樂」，而是「世俗之樂」，孟子只好順勢說「與民同樂」，「古今何異也」。這種新樂，大約卽子夏所稱的溺音。《呂氏春秋·遇合》也提到：「客有以吹籟見越王者，羽、角、宮、徵、商不繆，越王不喜，爲野音悅。」這種情況在當時可能是非常普遍的。

戰國以來諸子或多或少亦都存反對「文」與「樂」（雅樂）結合之見，甚至有所謂非樂的傾向。《淮南子·泰族》云：

神農之初作琴也，以歸神，及其淫也，反其天心。夔之初作樂也，皆合六律而調五音，以通八風；及其衰也，以沉湎淫康，不顧政治，至於滅亡。

物極必反，太盈則虧，所以「事窮而更爲，法弊而改制，非樂變古易常也，將以救敗扶衰，黜淫濟非，以調天地之氣，順萬物之宜。」到了漢代廟堂之上遂出現「進俯退俯，姦聲以濫，溺而不止，及優侏儒，獶雜子女」的新樂。現由宮廷的音樂組織說明散樂百戲在漢代興盛的大槪。

漢代政府音樂組織大約有兩個系統：一是隸屬奉常的太樂；一是隸屬少府的樂府（《漢書‧百官公卿表上》）。兩者的性質，如王應麟《漢書藝文志考證》引呂氏曰：「太樂令丞所職，雅樂也；樂府所職，鄭衞之樂也。」先說太樂。

關於太樂的樂事活動史書記載不多，其所掌大抵爲雅樂、宗廟禮儀之事。《漢書‧禮樂志》云，河間獻王因獻所集雅樂，「天子下太樂官，常存肄之，歲時以備數，然不常御。」可見太樂僅爲備數，並非當時朝廷之所好。另外，太樂又職掌律曆之事。「陰陽相生，自黃鐘始而左旋，八八爲伍。其法皆用銅。職在太樂，太常掌之。」（《漢書‧律曆志上》）再者，或有天子近侍主掌鼓吹樂，參與儀仗和部分宮廷禮儀活動、備食舉樂等等，《西京雜記》云：「漢朝輿駕祠甘泉汾陰，備千乘萬騎」，其中有「象車鼓吹十三人」，「黃門前部鼓吹，左右各一部，十三人」（卷五）。桓譚《新論‧雜事》亦云：「漢之三主，內置黃門工倡。」（《全後漢文》卷一五

其次爲樂府（圖二～
一）。班固〈兩都賦·序〉
提到樂府設立的原因：「大
漢初定，日不暇給。至於
武、宣之世，乃崇禮官，考
大章，內設金馬石渠之署，
外興樂府協律之事，以興廢
繼絕，潤色鴻業。」（《文
選》第一卷）武帝定郊祀之
禮⑰，「乃立樂府，采詩夜
誦」，師古《注》曰：「始
置之也。」（《漢書·禮樂
志》）⑱。不過一九七六年
在秦始皇陵封土西北約一一
〇米處的建築遺址內發現錯
金編鐘一件，鈕上刻有「樂

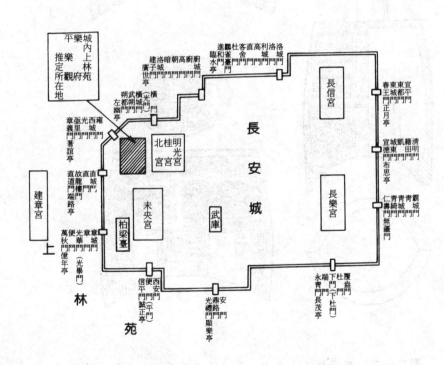

圖二～一　上林苑、樂府、平樂觀之推測位置

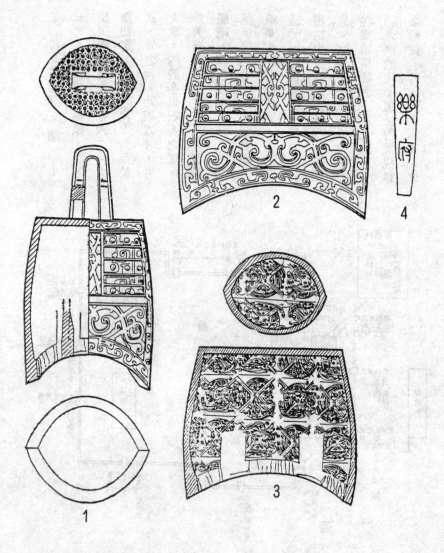

圖二～二　樂府鐘：1.全形，2.外表正面花紋，3.內面花紋，
　　　　4.樂府鐘銘文

府」二字（圖二～二）。這說明漢武帝之前樂府這個名字早就存在，恐非始置。武帝「乃立樂府，采詩夜誦」的眞正含義，似不應理解爲其始創此一機構，可能是其開始建立了利用樂府採集民間樂舞的制度[19]。另外，近世臨淄出土了漢代封泥有印文云「齊樂府印」，據王獻唐考訂疑是武帝時之物[20]。可見當代的封國亦有樂府之類的機構了。

其官署有樂府令，桓譚《新論·雜事》云：「昔余在孝成帝時爲樂府令，凡所典領倡優伎樂，蓋有千人。」另有丞屬，武帝太初元年擴大其編制，使「樂府三丞」（《漢書·百官公卿表》）。再者，有協律都尉（圖二～三），《史書·樂書》云：「令侍中李延年次序其聲，拜爲

協律都尉 見印萃
漢外戚傳孝武李夫人兄延年性知音善歌舞武帝
愛之以爲協律都尉

圖二～三　協律都尉印

協律都尉。」下又有音監、游徼等（《漢書·張湯傳》）。其成員編制，根據《漢書·禮樂志》可作成表〈二～一〉。

表〈三～一〉 樂府人員編制（載稱下之數字為人數。其吹樂另計）

樂府編制

就右表而言，其內容蓄雅、俗樂舞。這些雅、俗樂舞的成員，大約可以分為下面幾類：一是鼓員或鼓吹員，如邯鄲鼓員等；二是演奏員，如治竽、瑟、鐘、磬者；三是樂舞百戲的俳優；四是歌詠員，如蔡謳員、齊謳員；五是樂器製造及維修的人員，如鐘工、琴工員、繩弦工員等。以上實際演奏人員及學員（師學）等共八百二十四員（原文作八百二十九員）。這是根據哀帝時的資料，其間或有增損變化，文獻有闕，暫不討論。

對於漢代民間樂舞而言，樂府至少有幾種不同的功能，一是選擇性的吸收地域性的樂舞，加以肯定、保存，使若干樂舞化「俗」為「雅」[21]。二是以制度化的機構，大規模的網羅樂舞人材，予以訓練、培養。三是提倡或發揚某些民間樂舞，以教化人民或娛樂外賓使節。然而，以上這些功能，隨著官方的政策或社會風氣的變動，有著不同的遭遇。

例如，宣帝本始四年，就因為年成歉收，詔「樂府減樂人，使歸就農業。」（《漢書·宣帝紀》）元帝初元元年，又「以民疾疫，令太官損膳，減樂府員，省苑馬以振困乏。」（《漢書·元帝紀》）成帝竟寧元年，召信臣上奏省樂府倡優諸戲等，減過大半（《漢書·召信臣傳》）。

到了哀帝時終於大規模整頓樂府：

是時，鄭聲尤甚。黃門名倡丙彊、景武之屬富顯於世，貴戚五侯定陵、富平外戚之家淫侈過度，至與人主爭女樂。哀帝自為定陶王時疾之，又性不好音，及卽位，下詔曰：「惟世

俗奢泰文巧，而鄭衛之聲興。夫奢泰則不下孫而國貧，文巧則趨末背本者眾，鄭衛之聲則

淫辟之化流，而黎庶敦朴家給，猶濁其源而求其清流，豈不難哉！孔子不云乎？『放鄭

聲，鄭聲淫』，罷樂府官。郊祭樂及古兵法武樂，在經非鄭衛之樂者，條奏，別屬他官。」

（《漢書·禮樂志》）

哀帝罷樂府的原因[22]，表面上的理由是倡人、貴戚之家的淫奢所引起的反彈。這種情形其實早有

遠例，而且，有越演越烈之勢[23]。例如，昭帝死後，霍光迎立昌邑王劉賀，旋即廢黜。霍光宣布

其罪狀，有曰：昭帝初喪，便「發樂府樂器，引內昌邑樂人，擊鼓歌吹作俳倡。會下還，上前

殿，擊鐘磬，召內泰壹宗廟樂人輋牟首，鼓吹歌舞，悉奏眾樂。」（《漢書·霍光傳》）牟首，池

名，在上林苑中。師古曰：「召泰壹樂人，內之於輋道牟首而鼓吹歌舞也。」這種擅役宗廟樂人

的事，時時有之。《漢書·百官公卿表下》：「陽平侯杜相，（元鼎）五年坐擅繇大樂令論。」

（另詳〈功臣表〉）河平二年，成帝把他的五個舅父都封爲侯，「五侯羣弟，爭爲奢侈。賂遺珍

寶，四面而至；後庭姬妾，各數十人，僮奴以千百數。羅鐘磬，舞鄭女，作倡優，狗馬馳逐；大

治第室，起土山漸臺；洞門、高廊、閣道，連屬彌望。」成帝死後，王根不悲哀思慕，山陵未

成，公開聘取故掖庭女樂五官殷嚴、王飛君等人，置酒歌舞（《漢書·元后傳》）。張放等人亦

「羣黨盛兵弩，白晝入樂府，攻射官寺，縛束長吏子弟，斫破器物。」（《漢書·張放傳》）可

見其放肆之態。

事實上，每次罷省樂府的提議，都是連帶對角抵雜技的反對。王吉因「是時宣帝頗修武帝故事，宮室車服盛於昭帝」，於是，上疏言得失，主張「去角抵，省尚方，明視天下以儉。」宣帝以爲其議迂闊難行（《漢書・王吉傳》）。元帝初即位，貢禹爲諫大夫以年歲不登，郡國多困，「天子納善其忠，乃下詔令太僕減食穀馬，水衡減食肉獸，省宜春下苑以與貧民，又罷角抵諸戲及齊三服官。」（《漢書・貢禹傳》）成帝竟寧年中，召信臣徵爲少府，「奏請上林諸離遠宮館稀幸御者，勿復繕治共張，又奏省樂府黃門倡優諸戲，及宮館兵弩什器減過泰半。」（《漢書・循吏傳》）由上面這幾條材料來看，昭帝、元帝、成帝三朝都有人提議「罷樂府」，但細繹其主張，並非完全將樂府罷省，主要是針對樂府中的「角抵」或「倡優諸戲」等。根據上引《漢書・禮樂志》〈罷樂府詔〉來看，也提及郊祭樂或古兵法武樂有雜參所謂「鄭衛之音」的，亦在減省之列。

爲什麼每次奏請罷省樂府，總會與角抵百戲有關？我們按察表〈二～一〉可知，樂府編制即包含大量百戲雜耍的成員：一、有演奏的樂部，「鄭四會員」、「楚四會員」、「巴四會員」、「銚四會員」、「治竽員」、「楚鼓員」等。二、有歌者、舞者，「竽瑟鐘磬員」、「常從倡」、「秦倡員」、「齊謳員」等。三、有倡優、雜技人員，「詔隨常從倡」、「秦倡象人員」、「蔡謳員」、「詔隨秦倡」；另有「常從象人」、「秦倡象人」，師古《注》引孟康曰：「象人，若今戲蝦師（獅）子

者也。」又引韋昭曰：「著假面者也。」即是角抵散樂的藝人。然而，通常在奏議針貶樂府、角抵的弊害之後，宮廷又公開對外賓舉行盛大的角抵表演。而且，官方禁者自禁，然而，「百姓漸漬日久，又不制雅樂有以相變，豪富吏民湛沔自若」（《漢書・禮樂志》）。至於哀帝本身，「雅性不好聲色，時覽卜射武戲。」師古《注》引蘇林曰：「手搏爲卜，角力爲武戲也。」他雖然罷樂府，卻喜歡觀看武戲角力的（《漢書・哀帝紀》）。

到了東漢，情勢並沒有太大的改變。除了太樂名稱改名爲太予樂。改名的理由是曹充據讖緯，「《河圖括地象》曰：『有漢世禮樂文雅出。』《尚書・琁機鈐》曰：『有帝漢出，德洽作樂，名予。』」故改之（《續後漢書・曹充傳》）。其官署有令丞，「太予樂令一人，六百石。本注曰：掌伎樂。凡國祭祀，掌請奏樂，及大饗用樂，掌其陳序。丞一人。」（《百官志》）另有黃門鼓吹，《後漢書・安帝紀》：「詔太僕、少府減黃門鼓吹，以補羽林士」。《注》引《漢官儀》曰：「黃門鼓吹百四十五人。」所以，東漢樂官的基本組織仍沿襲西漢，即太樂與樂府（鼓吹）兩部。

其間，政府也有幾次罷省角抵百戲，如殤帝「罷魚龍曼延百戲」（《安帝紀》）。安帝永初三年秋「鄧太后以陰陽不和，軍旅數興，詔饗會勿設戲作樂，減逐疫侲子之半，悉罷象橐駝之屬。」（《後漢書・皇后紀》）但不久之後，又恢復如舊。如安帝永寧元年，西南夷撣國獻樂及幻人，「明年元會，作之于庭，安帝與羣臣共觀，大奇之。」（《後漢書・陳禪傳》）又「順帝

永和元年，其（夫餘）王來朝京師，帝作黃門鼓吹、角抵戲以遣之。」（《後漢書·東夷列傳》）

總結漢代政府罷省百戲樂人的原因，不外有幾個理由：或因「年成歉收」，或因「以民疾疫」，或因「陰陽不和」，都是有古典上的根據。《周禮·大司樂》即云：「凡日凡食，四鎮五嶽崩，大傀異災，諸侯薨，令去樂。」又云：「大札、大凶、大災、大臣死，凡國之大憂，令弛縣。」然而，每次罷省、「去樂」似乎都針對民間音樂而來。《史記·樂書》故云：「正教者皆始于音。」。漢代政府的音樂政策雖一次次的禁止新樂（包括百戲），但又無法免除。「音樂有鄭衛，今世俗猶皆以此虞說耳目。」（《漢書·王褒傳》）因而，逐漸被世俗流風所汩沒，雅樂雖欲振亦無力施為矣。

第三節 小 結

雖然，以「德音」來界說樂的內涵在漢代仍有很強的持續力。但是，雅樂的底蘊如何，漢人早已「不能言其義」了。重要是在「古」、「今」的爭議上；重點或許並不在「雅」、「俗」之別。；因為在若干人的心目中只要不合於古，就是不合「樂」的標準了。

總結來說，漢代雅（古）樂約有幾個系統：一是魯樂（制氏所傳），二是秦樂（叔孫通所采），另外是趙樂（河間獻王所獻）等。然此等樂舞藏以備數，並不常御。到了漢末，「杜夔以

知音爲雅樂郎，後以世亂奔荊州。荊州平，太祖以夔爲軍謀祭酒，參太樂事，因令創制雅樂。夔善鍾律，聰思過人。時散郎鄧靜、尹齊善詠雅樂，歌師尹胡能歌宗廟郊祀之曲，舞師馮肅、服養曉知先代諸舞。夔總統研精，遠考諸經，近采故事。教習講肄，備作樂器，紹復先代古樂。（《魏志・杜夔傳》）曹魏制樂，也要求「先王之樂」。王國維說：「杜夔爲漢雅樂郎，蓋又習秦、趙所傳雅樂」（《觀堂集林》卷二），但秦、趙雅樂早被批評「未有祖宗之事」、「又不協于鐘律」。但這種復古的想法卻成了以下各代制樂的基本模式了。

歷代「古」、「今」樂之爭，大抵都不出一個根源性的困局：即是「爲之而不能」，同時也是「能之而不爲」；前者是因爲樂本身的特殊性，所以想作卻作不成；後者則是受古樂、雅樂的觀念影響，不甘願隨從今樂、俗樂，所以，雖能以俗爲雅，卻又不完全用之。有的學者甚至指出：「西漢初年樂府收集、改編各地民歌以供宮廷祭祀備用的例子近乎絕無僅有。歷代宮廷雅樂由厚古薄今的觀念支配，大多爲古樂或摹擬古樂的假古董。」⑳

事實上，徒託空論的所謂「雅樂」只能使業已消逝的樂制更形空洞。史家謂「禮崩樂壞」，樂制下移，一般人民可與貴族在樂舞方面有同樣的享受，但嚴格的說與「古樂」本身並不相干。古樂確實是消失了，「音不可書以曉人」，義理紛披，亦難以復原。王莽、獻帝前後都特別熱衷制禮作樂，這與儒學在當時的推行重用有關。可惜當代儒生多在名物考訂上打轉，付諸實行，則缺乏社會的根基。樂的雅俗其實並不在「古」、「今」，與樂器的體制也沒有絕對的關係㉕。一

個時代有一個時代的樂舞風貌，散樂百戲在漢代的流行，正反映當時人的喜好與這個時代風貌；而雅樂與其代表的三代黃金歲月，大概僅成爲一種被後人心嚮往之的理想罷了。

注　釋

❶ 參見王運熙，〈漢代的俗樂和民歌〉，收入《樂府詩研究論文集》（北京：作家出版社，一九五七），頁一七～四三；逯欽立，〈相和歌曲調考〉，《文史》第一四輯（一九八二），頁二一九～二三六。

❷ 關於樂譜的形式，中國古代一般多爲文字譜。《漢書‧藝文志》收《河南周歌詩》七篇，《河南周歌詩聲曲折》七十五篇，《周謠歌詩》七十五篇，《周謠歌詩聲曲折》七十五篇，王先謙《漢書補注》：「此上詩聲、篇數並同。聲曲折，即歌聲之譜，唐日樂句，今日板眼。」論者以爲這極大的可能就是樂譜（楊蔭瀏，《中國古代音樂史稿》第一冊，頁一三六）。古代常見的是指法譜，或稱爲手法譜。後來的工尺譜，可能即由管樂器演奏的指法爲準，借孔序（管樂器）或弦索及其代稱來表示各音高度的一種傳統記譜法。後來的工尺譜，可能即由管樂器的指法符號演化而成。例如琴譜也是文字譜，用文字記述彈琴的指法和弦位。關於古代工尺譜的討論，參見左繼承〈日本筆算譜與中國工尺譜的關連〉，《音樂研究》一九九二：(2)，頁八七～八九。要之，皆是記錄各樂器操作的手法與位置，不是普遍的音。楊蔭瀏說，傳統音樂「我們至今還沒有足夠的能力，揭示其規律性，提升爲理論」（前引書，自序）。這與近代西方音樂，由「可感覺的」到「可理解的」(intelligible) 的過程不同；音樂藉由這種客觀化及形式化提供了學習及訓練的可能，使美感上「主觀神秘」的創造經驗成爲有跡

可尋的。詳陳介玄，〈韋伯論西方音樂合理化〉，收入《韋伯論西方社會的合理化》（臺北：巨流圖書公司，一九八九），頁一二三～一七八。

③ 《禮記·樂記》把「聲」、「音」、「樂」作極嚴格的區分，並通過「知聲」、「知音」、「知樂」分殊禽獸、衆庶、君子之別。聲，〈樂記〉鄭玄《注》：「單出曰聲」。聲與音的不同，在於「音」是一有組織性、系統化的「聲」。所以，在〈樂記〉看來要「聲相應，故生變。變成方，謂之音。比音而樂之，及干戚羽旄，謂之樂。」又說：「情動于中，故形于聲，聲成文謂之音。」〈樂本〉即把不同的聲相和而產生變化，而且，是有一定的規律可循的曰「方」。鄭玄《注》：「方，猶文章。」皇侃《疏》：「單聲不足，故變雜五聲，使交錯成文，乃謂音也。」《周禮·大師》曰：「皆文之以五聲」。文，鄭玄以為，「文之者，以調五聲，使之相次，如錦繡之有文章。」而音又有「淫音」、「德音」的分別，《樂記·魏文侯》所說的「鄭音」、音謂之樂。」而一般地方、民間的歌舞皆以「聲」、「音」來指稱。如〈樂記·魏文侯〉：「德「宋音」、「衛音」、「齊音」等，「此四者皆淫於色而害於德，是祭祀弗用也。」或在人倫敎化不合「和」的原則，則謂之「聲」。《禮記·王制》，「作淫聲」以疑衆，「殺」。《周禮·大司樂》：「凡建國，禁其淫聲、過聲、凶聲、慢聲。」鄭玄《注》云：「淫聲，若鄭衛也。過聲，失哀樂之節。凶聲，亡國之聲，若桑閒、濮上。慢聲，惰慢不恭。」《荀子·王制篇》云：「聲則凡非雅聲者，舉廢。」大司樂禁四聲，即是廢其非雅者。《漢書·禮樂志》：「樂者，聖人之所以感天地，通神明，安萬民，成性類者也。然自《雅》、《頌》之興，而所承衰亂之音猶在，是謂淫過凶嫚之聲，爲設禁焉。」

④ 關於古代「禮」、「樂」的關係，參見劉伯驥，《六藝通論》（臺北：臺灣中華書局，一九七七），頁一一

⑤　八～一二二；李澤厚，〈禮樂傳統〉，收入《華夏美學》（臺北：時報文化出版公司，一九八九），頁一六。

⑥　另見陳多、謝明〈先秦古劇考略〉一文，他們將這六首詩改寫爲完整的歌舞劇，《戲劇藝術》一九七八：(2)。黃扶孟云：「古樂所奏，皆有名義。文有緩柔之義，武有截定之義，相有輔助之義。古人每事皆有義可稱」。見《字詁義府合按》（臺北：洪業文化有限公司，一九九二），頁一五八；另參看王貴民，《商周制度考信》（臺北：明文書局，一九八九），頁二八九。

⑦　蘇志宏，《秦漢禮樂教化論》（四川人民出版社，一九九一）。

⑧　《漢書·藝文志》收有《雅歌詩四篇》，王國維說此即杜夔所傳之「舊雅樂四曲」（《觀堂集林》卷二）。其中〈文王〉一篇不在《大戴記·投壺》之中，朱子以爲「不知其何自來」（詳《困學紀聞集證》卷三上引朱子《儀禮經傳通解》）。

⑨　楊蔭瀏，《中國古代音樂史稿》第一册，頁一三三～一三四；陳萬鼐，〈漢京房六十律之研究〉，《東吳中國藝術史集刊》第一一卷（一九八一），頁八一～一一二三。

⑩　唐蘭，〈古樂器小記〉，《燕京學報》第一四期（一九三三），頁五九。

⑪　以《詩經》個別出現的雅樂器次數爲計，鼓類二十九，鐘類十九，瑟十一，琴九，磬四，笙四，管三，篪三，箎二，壎二，柷一，圉一。鐘鼓並舉者十二次，琴瑟舉者八次，壎箎並舉者二次。此外笙簧、笙瑟、簫管、磬筦、笙磬、篪笙鼓、鞉磬柷圉，均各成一組，各出現一次。《周禮》則以金、石、土、革、絲、木、匏、竹（〈大師〉）雅樂器分類。包括金有鐘、鎛、編鐘；石有頌磬、笙磬、編磬；

土有塤、土鼓；革有鼓、靈鼓、路鼓、應鼓、拊；絲有大琴、小琴、龍琴、大瑟、小瑟、龍；木有柷、敔；

匏有笙、竽；竹有簥、籦、籾、簫、笛、箎、籥、舂牘、應、雅等等。參考張清常，〈周末的「樂器分

類」〉，《人文科學學報》1：(1)～1942，頁95～116；陳萬鼐，〈中國上古時期的音樂制度〉，

《東吳文史學報》第四號（1982），頁52～54。

⑫ 郭樹群，〈談朱載堉的律學思維〉，《音樂研究》1985：(2)，頁71～75。

⑬ 《禮記·月令》：「律中大簇」。鄭玄《注》：「律，侯氣之管，以銅爲之。中，猶應也。孟春氣至，則大

簇之律應，應謂吹灰也。大簇者，林鐘之所生，三分益一。律長八寸。凡律，空圍九分，周語曰：大簇所以

金奏贊陽出滯。」其計算方式大約是根據管的長度或弦的長度。若以 ℓ 代表一定張力的一定弦長，去其三分

之一，即所謂「三分損一」，可得 ℓ 上方五度音弦長 ℓ'，即 ℓ 乘以三分之二。對弦長 ℓ 增其三分之一，即

「三分益一」，可得 ℓ' 下方四度音弦長 ℓ'''，即 ℓ' 乘以三分之四。從一律出發，如此繼續相生。按三分損益法

生律的次序，求上方五度之律，傳統稱爲「下生」，求下方四度之律，則曰「上生」。《史記·律書》：「以

下生者倍其實，三其法；以上者四其實，三其法。」即如鄭玄所說：「下生者三分去一，上生者三分益一」

（《禮記·禮運》注）。至於測量方法，〈月令〉孔穎達《疏》引蔡邕云：「爲室三重，戶閉，塗釁必周密，

布緹縵室中，以木爲案，每律各一。案內庳外高，從其方位，加律其上，葭灰實其端，其月至，則灰飛而管

通。」即在「爲室三重」的緹室裏，按方位設置律管，在律管末端放置葭膜燒成的輕灰。隨季節不同，放置

於不同律管中的輕灰將爲節氣所動而飛揚。氣候之法，後世多疑之。例如季本《彭山全集》：「夫陽氣之上

升，本無停息，距地九寸，八寸而止，則九寸、八寸之上，獨無陽乎？況地有高卑，氣無先後；將地之卑者

⑭

氣先止而高者乃後至耶？」朱載堉亦以「埋管飛灰，乃不經之談也。」（《律呂精義・內篇》）胡道靜《夢溪筆談校證》卷八引信都芳《樂書註》有侯氣「圖法」，恐非完全憑空造假。詳《校證》（上海古籍出版社，一九八七），頁三三五～三三七。而管律的量度，楊蔭瀏以為歷來多將弦律與管律混淆，基本上三分損益法是在弦律上發展的。詳〈管律辨訛〉，收入《音樂研究文選》，頁一八四～一九二一。近年馬王堆「竽律」出土後，有人以為這套竽律僅是明器，這是大多數考古學者的看法。陳萬鼐亦同意此說，詳：〈中國古代音樂的竽律〉，《故宮文物月刊》一：⑽，一九八四。其次，有以為在正確解決管律的管口校正問題之前，實用的管律標準點所提供的數據亦無任何科學意義，如上舉楊蔭瀏文。另有肯定馬王堆竽律為實用管律者，例如呂林嵐，〈長江馬王堆一號漢墓出土十二律管考釋〉，《音樂研究》一九八五：一。

(3)。

《樂記》的作者與成書年代，一般有幾種看法：第一、郭沫若〈公孫尼子與其音樂理論〉一文認為《樂記》作者是公孫尼子，他懷疑七十子中的公孫即是公孫尼子。其活動年代約早於子思。錢穆《先秦諸子繫年》雖肯定《樂記》是公孫尼子所作，但他以公孫尼子殆為荀子門徒，時間約在戰國末年。再者，丘瓊蓀在《歷代樂志律志校釋》（第一分冊）序中，主張「漢武帝時雜家公孫尼所作」，「此人的思想，與尸佼、荀況、呂不韋諸人相接近，因而掇拾儒家經典及以上諸家之說而為〈樂記〉」。第三、宋人黃震《黃氏日抄》以為《樂記》是河間獻王劉德所作。《樂記批注》亦同意其「成書于漢武帝，作者是劉德及其手下的一批儒生」。馮洁軒則說《樂記》大抵以公孫尼子為其骨幹，但其至兩漢則不斷的增損。詳人民音樂出版社編輯部編，《樂記論辯》（人民音樂出版社，一九八三）；松本幸男，〈禮記樂記篇の成立について〉，《立命館文學》

三〇〇號（一九七〇）。又，汪烜〈樂記或問〉有云：「問《樂經》（即〈樂記〉）二十三篇，今存此十一篇，其餘十二篇者，先儒汰之與？抑卽于遺亡與？曰：漢晉六朝之間，古書之復遺失者甚多，不獨《樂經》也。而《樂經》則尤其易至于遺失。今觀《樂經》所遺篇名，曰《奏樂》，是蓋古琴瑟笙磬節奏之譜也。曰《樂器》，則琴瑟鍾磬凡器之制度也。曰《樂作》，則敎人作樂之法也。曰《說律》，則十二律相生相用之法，規律長短之準也。曰《招本》、《招頌》，蓋《韶》樂之遺。是其篇蓋多有譜無文，如魯鼓薛鼓之類。〈季札〉篇蓋卽《左傳》所載觀樂之語。其〈意始〉、〈樂穆〉、〈樂道〉、〈樂義〉諸篇，則未敢懸揣其義。〈賓公〉篇亦無可考，要卽其有文字處，亦瑣碎不可讀，故儒者不能傳。樂敎之亡，不惟秦火之咎矣。其之有遺忘。當日成周制作，樂備六代，自有全書。」（《樂經律呂通解》，清刊本）

陳澧，《東塾讀書記》（臺北：臺灣商務印書館，一九六七）。

⑮

⑯ 所謂「鄭衛之音」，在漢代不僅指鄭、衛地方性音樂，也是指涉一切民間音樂或被官方認爲不是「古樂」、「雅樂」者，甚至某些琴曲和實際運用的雅樂，亦不免被指稱爲鄭之音。如桓譚雅善鼓琴，「光武帝每讌，輒令鼓琴，好其繁聲。」（《後漢書·宋弦傳》）請參看：馮沅軒，〈論鄭衛之音〉，《音樂研究》一九八四：(1)，頁六七～六八；橋本榮治，〈鄭聲について〉，《二松學舍大學論集》（一九七七），頁二一〇九～二二三；玉木尚之，〈「樂」と文化意識——儒家樂論成立をめぐって——〉，《日本中國學會報》第三八集（一九八六）。

⑰ 關於漢代郊祀雅樂的研究，請參看以下各文，胡紅波，〈漢郊廟樂舞溯源〉，《成大學報》第一四卷（一九七九）；李純勝，〈漢房中郊祀二歌考〉，《大陸雜誌》第二六卷第二期（一九六三）；鄭文，〈漢郊祀歌七九）。

⑱ 淺論〉，《文史》第二二輯（一九八三）。

樂府官署設立的時間，有以爲應始於武帝，也有認爲應更早些。《漢書·禮樂志》顏師古《注》武帝「乃立樂府」云：「始置之也，樂府之名，蓋起於此。」宋代王應麟《漢書藝文志考證》、清代何焯《義門讀書記》據《漢書·禮樂志》：「孝惠二年，使樂府令夏侯寬備其簫管」，考定應早於武帝。此外，還有一些早於《漢書》的材料，如一九七六年始皇陵出土的錯金小鐘，鈕側鎸有「樂府」的篆書二字。另《史記·樂書》：「孝惠、孝文、孝景無所增更於樂府，習常肄舊而已。」沈欽韓《漢書疏證》說：「此以後制追述前事。」郭茂倩《樂府詩集》、鄭樵《鄭志·樂府總序》都是主張樂府的創立定於武帝時。相關的討論詳方婷婷，《兩漢樂府研究》（臺北：學海出版社，一九八〇），頁七四～八二；羅根澤，《樂府文學史》（臺北：文史哲出版社，一九九一），頁二。臺靜農則以爲武帝「實僅更張而非建立」，氏著〈兩漢樂舞考〉，頁二六四。吉聯抗亦說，《漢書·禮樂志》的「立」字，「當理解爲擴立。」見《秦漢音樂史料》（上海文藝出版社，一九八一），頁五五；另參考張壽平，〈西漢樂府官署始末考述〉，《大陸雜誌》第三四卷第五期（一九六七）；陳鴻森，〈漢武始立樂府說研議〉，《幼獅學誌》第一八卷第一期（一九八四）；陳萬鼐，〈漢代樂府之研究〉，《藝術評論》第三期（一九九一）；釜谷武志，〈漢武帝樂府創設的目的〉，《東方學》第八十四輯（一九九二）。

⑲ 袁仲一，〈秦代金文、陶文雜考三則〉，《考古與文物》一九八二：(4)，頁九二～九四。

⑳ 王獻唐編，《臨淄封泥文字》（海嶽樓金石叢編之五，民國二十五年山東省立圖書館搨印本），〈敍〉，頁一四。

㉑ 王克芬，《中國舞蹈發展史》（臺北：南天書局，一九九一），頁一〇九～一一二。

㉒ 這種風氣可能與儒家勢力擡頭有關，請參看 Michael Loewe, Crisis and Confliction in Han China (University of Cambridge, 1974) ,pp.193～210.

㉓ 馬大英，《漢代財政史》（北京：中國財政經濟出版社，一九八三），頁三〇五～三〇九。

㉔ 戴嘉枋，〈俗樂觀與中國傳統音樂美學的層次構築〉，《中央音樂學報》一九九一：(4)，頁四〇。

㉕ 徐復觀，《中國藝術精神》（臺北：學生書局，一九八四），頁三八～三九。

第三章　散樂出現的歷史背景及其創新的因素

由於三代雅樂的式微，宮廷殿堂之上甚而不得不採用當時人所創作的「新聲曲」、「新變聲」，散樂百戲也逐漸的成爲若干正式典禮中的樂舞。這些樂舞的來源不外有二：一方面是吸收不同區域的樂舞，另一方面也從西域不斷攝取新的養分。由於漢代因帝國的一統，使得區域樂舞更有彼此交融的機會；而其向外的拓展，也不斷的爲百戲樂舞帶來新穎的內容。漢代的三大樂歌，《安世房中歌》十六章、《郊祀歌》十九章及《鼓吹鐃歌》十八章等，或爲地方性樂舞，或爲北狄西域之聲，這卽是漢代樂舞的基調了❶。

在這一章我們將討論：區域性樂舞的形成可能包括那些條件？戰國以下，不同的民間音樂區突破地域的限制而有滙流的機會，通都大邑成爲其聚集之處所，交通網路的便達也提供其交流的有利條件。接著，我們將要探討城市、交通在區域樂舞交流所扮演的角色爲何？除了各個地方性樂舞之外，外國樂舞又如何的影響本土的樂器與樂曲？當時人對夷樂又有什麼不同的態度？

第一節 民間音樂區的劃分及其區域特色

傳統樂舞在三代之時已逐漸的形成了不同的區域風貌。區域文化的劃分標準不一，至今仍在討論之中[2]。就所謂民間音樂區的劃分而言，我個人以為它至少應該包括語言、風俗以及山川地貌等三個基本的因素[3]。現依次分述如下：

第一，語言。《禮記‧王制》說：「五方之民，言語不通」，孔穎達《疏》：「五方水土各異，故言語不通。」王充亦曰：「經傳之文，聖賢之語，古今言殊，四方談異也。」（《論衡‧自紀篇》）方言一般可分為地域方言和社會方言等兩大類。前者，相對於「通語」、「通名」、「凡語」、「凡通之語」、「四方之通語」（揚雄《方言》），方語係指區域性的語言。其次，就算使用同一種語言也會因職業、教育、階層、年齡、性別而有所差異。所謂「街談巷語」（《漢書‧藝文志》）也就意味其特殊的社會性[4]。不同語言的音調高低升降及所用的音，關乎音樂旋律的變化與音階形式；語言的區域性與社會性，更是影響音樂的風格[5]。

《荀子‧榮辱篇》云：「越人安越，楚人安楚，君子安雅。」《儒效篇》亦云：「居楚而楚，居越而越，居夏而夏。」也就是說，相對周畿的標準語（雅言或夏聲）而言，有區域性的語言[6]。《孟子‧滕文公下》記載，孟子與戴不勝論齊語與楚語不通。就齊地言，亦可能有幾種不言[6]。

同的方言，如「齊東野人之語」（《孟子·萬章上》）。《說苑·善說》留下一首春秋時代榜枻越人擁楫的歌，歌辭曰：「濫兮抃草濫予，昌枑澤予，昌州州，鐔州焉乎，秦胥胥，縵予予，昭澶秦踰，滲惿隨河湖。」這首歌經過翻譯成爲：「今夕何夕兮，搴舟中流。今日何日兮，得與王子同舟。蒙羞被好兮，不訾詬恥。心幾頑而不絕兮，得知王子。山有木兮木有枝，心說君兮君不知。」言語異聲，其中的聲、韻、調與音樂的咬字、旋律密切的相關，語言的句逗也影響節奏強弱等因素。陸法言《切韻序》云：「吳楚則時傷淺，燕趙則多傷重濁，秦隴則去聲爲入，梁益則平聲似去。」顏之推《顏氏家訓·音辭》又云：「南方水土和柔，其音清舉而切諧」；「北方山川深厚，其音沈濁而鈋鈍。」所以，語言是區分音樂區域的首要條件。

第二、語言附著於土俗，民風亦能反映樂舞的特色。這方面的資料雖不多見，但對於鄭衛、趙燕、秦蜀、楚越諸地的民俗與聲樂，仍可略知其一二。

先說鄭衛。《禮記·樂記》曰：「鄭音好濫淫志，宋音燕女溺志，衛音趨數煩志，齊音敖辟喬志。」這些大抵是中原一帶的民間樂舞，鄭音輕佻流曼，宋音纖柔嫵媚，衛音急促驟劇，齊音傲僻亢厲，各有各的特色。其中鄭衛兩地，《漢書·地理志下》曰：「鄭國，今河南之新鄭……土狹而陰，山居谷汲，男女亟聚會，故其俗淫。」又曰：「衛地有桑間濮上之阻，男女亦亟聚會，聲色生焉，故俗稱鄭衛之音。」《樂記》說：「鄭衛之音，亂世之音也，比於慢矣。」

其次，有趙燕。《史記·貨殖列傳》曰趙地「民俗慢急，仰機利而食」。另《漢書·地理

志》云：「其土廣俗雜，大率精急，高氣勢，輕爲姦。太原上黨又多晉公族子孫，以詐力相傾，矜夸功名，報仇過直。嫁取送死奢靡。漢興，號爲難治。」其地，「丈夫相聚游戲，悲歌慷慨，起則相隨椎剽，休則掘冢，作巧姦冶，多美物爲倡優。女子則鼓鳴瑟，跕屣，游媚富貴，入後宮，徧諸侯。」（〈貨殖列傳〉）至於燕地「大與趙代俗相類」，而民風則爲「雕悍少慮。」

《管子・水地》又云：「燕之水萃下而弱，沈滯而雜，故其民愚戇而好貞，輕疾而易死。」所以，燕趙史稱多慷慨悲歌之士。其音大抵是高亢、悲壯與慷慨之風。

再其次，是秦蜀。秦地雜戎夷之俗，「其民有先王遺風，好稼穡，務本業。」（《漢書・地理志下》）又〈趙充國辛慶忌傳贊〉云：「山西、天水、隴西、安定、北地，處勢迫近羌胡，高上勇力，鞍馬騎射」，「其風聲氣俗，自古皆然。今之歌謠慷慨，風流猶存耳。」這裏的樂舞相對來說可能較質樸無華，《荀子・彊國篇》所謂秦地「聲樂不流汙。」王先謙《集解》云：「不流汙，言清雅也。」其聲例如「擊甕叩缶，彈箏搏髀，而歌呼嗚嗚。」（《史記・李斯列傳》）無論樂器、樂曲可能都是較爲簡陋的。此外，蜀地在地形上特殊，自成一格。《漢書・文翁傳》：「蜀地辟陋，有蠻夷風。」其樂舞的區域特色則不甚清楚，《後漢書・南蠻西南夷列傳》：「閩中有渝水，其人多居水左右。天性勁勇。」俗喜歌舞，而有《巴渝舞》。《漢書・高帝紀》顏師古《注》：「閬中有渝水獠人居，其人剛勇好舞」；又王利器《鹽鐵論校注》引《三巴記》曰：「關中有渝水賨民，銳氣喜舞。高祖樂其猛銳，數觀其樂」，大概是屬於邊地勁勇、猛銳的風格。

最後，關於楚地。據說，楚地「信巫鬼，重淫祀。而漢中淫失枝柱，與巴蜀同俗。汝南之別，皆急疾，有氣勢。」（《漢書·地理志下》）越風大略相同，「吳粵之君皆好勇，故其民至今好用劍，輕死易發。」其歌舞如宋玉〈對楚王問〉有云：「客有歌于郢中者，其始曰《下里》、《巴人》，國中屬而和者數千人。」（《文選》卷四五）另楚舞有《激楚》者，「楚地風既自漂疾，然歌樂者猶復依激結之急風爲節，其樂泆迅哀切也。」（參洪興祖《楚辭補注》說）楚歌舞多爲巫風，「而倡優拙」（《史記·范睢傳》）。再如淮北沛、陳、汝南與南楚風俗略同，皆是急疾、剽輕之風。

由上所述，樂舞之間區域特色鮮明。大抵是趙燕高亢、激越；秦風雖亦呈現悲愴、深沉的特色，風格較爲清雅；蜀樂剛勇；楚地有泆迅、激奮之氣。有的地區樂舞風格整體上相似，但細部比較起來又有不同❼。《淮南子·主術》有云：「樂聽其音，則知其俗，見其俗，則知其化。」也就是樂舞聲音與風俗人情是息息相關的。阮籍〈樂論〉言「樂」與「俗」卽云：

楚越之風好勇，故其俗輕死；鄭衛之風好淫，故其俗輕蕩。輕死，故有火蹈赴水之歌；輕蕩，故有桑間濮上之曲。各歌其所好，各詠其所爲。歌之者流涕，聞之者嘆息。背而去之，無不慷慨。懷永日之娛，抱長夜之嘆，相聚而合之，羣而習之，靡靡無已。故江淮之南，其親，弛君臣之制，匱室家之禮，廢耕農之業，忘終身之樂，崇淫縱之俗。故棄父子之

民好殘;漳汝之間,其民好奔,吳有雙劍之節,趙有扶琴之客。氣發于中,聲入于耳,手足飛揚,不覺其駭。好勇則犯上,淫放則棄親;犯上則君臣逆,棄親則父子乖;乖逆交爭,則惡生禍起;禍起而意愈異,惡生而慮不同。故八方殊風,九州異俗;乖離分背,莫能相通。;音異氣別,曲節不齊(《全三國文》卷四六)。

因為音異、氣別,風俗不同,稟性亦異,上舉「楚越」、「鄭衞」、「江淮之南」、「漳汝之間」、「吳」、「趙」等大約亦可各自成為獨立而具有特色的民間音樂區。

大略而言,當時又有南北之異。《說苑·脩文篇》載,子路鼓瑟,有北鄙之聲。孔子認為「夫先王之制音也,奏中聲為中節,流入于南,不歸于北。南者生育之鄉,北者殺伐之域。故君子執中以為本,務生以為基,故其音溫和而居中,以象生育之氣。」《中庸》曰:「寬柔以教,不投無道,南方之強也,君子居之。衽金革,死而不厭,北方之強也;而強者居之。」可見孔子以為北方之強「死而不厭」,初看很強,但不是真正的強;真正的強,是南方「和而不流」、「中立而不倚」的強。「南」音表現在樂舞正是「奏中聲為中節」的德音傳統,而不是所謂的「北鄙之聲」❽。

要之,樂舞的區域性格不僅是語言形成的直接結果,物質環境亦塑造其風格與色彩,《淮南·地形》故云:「清小音小,濁水音大。」生產方式、生活習俗及當地人民的氣質(如《管

子‧水地》所述），長期交融而互相有影響，「故言語歌謳異聲，鼓舞動作異形」（《風俗通義‧序》）。

第三、山川地貌。《晏子‧內篇問上》：「古者百里而異習，千里而殊俗」。平原、丘陵、濱海、高原、盆地的間隔，山河形成了屏障，俗謳較爲封閉，區域文化之間難以交流，音樂風格的差異也就較爲明顯。不同區域的樂舞透過各別的城市將其聯絡起來。城市發展一方面提供表演場所，一方面產生大量消費人口，以促進樂舞的流通（詳下）。各地的樂舞在城市中互相混合表演，民間自發性樂舞也成爲半專業或專業的性質，漸漸失去原有風貌❾。喬建中將中國民間音樂區分爲以下各區：

1齊魯民間音樂區：其地貌爲北方平原、低山丘陵、濱海混合型；

2燕趙民間音樂區：其地貌爲北方平原型；

3三晉民間音樂區：其地貌爲北部高原型；

4秦隴民間音樂區：其地貌爲北部高原型；

5關東民間音樂區：其地貌爲北方平原型；

6巴蜀民間音樂區：其地貌爲山地盆地型；

7楚民間音樂區：其地貌爲沿江平原、低山丘陵型；

8吳楚民間音樂區：其地貌爲江南水鄉、濱海型；

9江淮民間音樂區：其地貌爲平原、濱海型；

10滇黔民間音樂區：其地貌爲高原山地型；

11百越民間音樂區：其地貌爲低山丘陵、濱海型⑩。

可見山川地貌起了明顯的作用。例如，燕趙、三晉以太行山爲界，秦隴與巴蜀以秦嶺爲界線，所以音樂風格差別較大。而河流的阻隔力一般較弱，有時反而是交通的媒介，河流連通之處，區域特徵的分別可能就較不鮮明。至於燕趙、吳越地隔南北，樂舞風格當然顯著不同⑪。

最後，我們稍稍談一下《呂氏春秋・音初》對不同區域樂舞的解釋。《音初》篇追溯地方音樂的起源，就有所謂「東音」、「南音」、「西音」、「北音」之別。它不僅爲不同區域樂舞予歷史的定位；從其所述的地域的範圍來看，也有擴大的跡象。

《呂氏春秋・音初》敍述四方樂舞的歷史與範圍如下，其一東音：「夏后氏孔甲田于東陽賁山，天大風晦盲，孔甲迷惑，入于民室，主人方乳，或曰『后來是良日也，之子是必大吉』，或曰『不勝也，之子是必有殃』。后乃取其子以歸，曰：『以爲余子，誰敢殃之？』子長成人，幕動坼撩，斧斫斬其足，遂爲守門者。孔甲曰：『嗚呼！有疾，命矣夫！』乃作爲《破斧》之歌，實始爲東音。」其二南音：「禹行功，見塗山之女，禹未之遇而巡省南土。塗山氏之女乃令其妾

待禹于塗山之陽，女乃作歌，歌曰『候人兮猗』，實始作爲南音。周公及召公取風焉，以爲《周南》、《召南》。」其三西音：「周昭王親將征荊，辛餘靡長且多力，爲王右。還反涉漢，梁敗，王及蔡公抎於漢中。辛餘靡振王北濟，又反振蔡公。周公乃侯之于西翟，實爲長公。殷整甲從宅西河，猶思故處，實始作爲西音，長公繼是音以處西山，秦繆公取風焉，實始爲秦音。」其四北音：「有娀氏有二佚女，爲之九成之臺，飲食必以鼓。帝令燕往視之，鳴若謚謚。二女愛而爭搏之，覆以玉筐，少選，發而視之，燕遺二卵，北飛，遂不反，二女作歌一終，曰『燕燕往飛』，實始作爲北音。」

〈音初〉篇雜揉神話的色彩，藉以敍述不同地方的樂舞起源，不太容易解讀。但從中大約可以爬梳古代樂舞流變的若干軌跡：第一、呂覽把區域性樂舞的出現，賦予歷史性的定位，例如解釋南音與《周南》、《召南》的關係。然而，它並非簡單的認爲音樂歸於一、二人如夏后氏、塗山之女、秦繆公等的創作，而是長時間累積的結果，〈古樂〉說：「樂之所由來者尚矣，非獨爲一世之所造也。」第二、在地域上，所謂的東音，高誘《注》：「爲東陽之音。」陳奇猷《校釋》云：「依下文南音、西音、北音例，此爲注爲東方國風之音，非指東陽一地也。」所謂北音，高《注》：「北國之音。」至於西音，則以殷整甲爲代表，也就是後來的「秦音」。所謂南音，以塗山氏女爲其來源，高誘以「塗山在九迴，近當塗也。」九迴，陳奇猷疑卽九江之別名（《校釋》），屬於荊州。擴大言之，荊州之地大概包括今湖北南漳縣西的荊山，南到湖南衡山

之南，即今湖北、湖南兩省大部分和江西省西部一帶。第三、由其所反映的題材，或感於命，或哀其不遇，或思故處，或溯其祖禰，故說：「音成於外而化乎內，是聞其聲而知其風。」區域的樂舞與其以往漫長的歷史文化所產生風俗是密切的，它影響到對題材的選擇以及某種唱法或表現的方法。我們可以從〈音初〉所說，可以勾摹戰國以下地方音樂一個粗略的輪廓⑫。

總之，語言、風土人情與山川地貌等因素形成了不同的民間音樂區。這些民間音樂區隨著秦漢帝國的一統，而有彼此交流、對話與學習的機會，溝通、聯絡這些不同區域樂舞的重要媒介之一卽是城市與交通。

第二節　城市、交通與區域樂舞之間的交流

透過交通、城市網路的勾連，至晚戰國以下各個民間音樂區之間，並不是完全遺世獨立的，而是彼此互通聲氣，交流混融，其中城市扮演極為重要的角色。因為城市既是大量消費人口聚集之地，也是提供樂舞表演的絕好場所，於是區域性的樂舞大量的擁進城市，如《史記·貨殖列傳》所說「今夫趙女、鄭姬，設形容，揳鳴琴，揄長袂，躡利屣，目挑心招，出不遠千里，不擇老少者，奔富厚也。」當時有名的齊國臨淄居民或吹竽、鼓瑟、擊筑、彈琴、鬥鷄、走犬、六博、蹹鞠（《戰國策·齊策》）。可見隨著商業的發展，帶動著區域樂舞的蓬勃發展，《鹽鐵

論·通有》曰：「趙、中山帶大河，纂四通神衢，當天下之蹊，商賈錯於路，諸侯交於道；然民淫好末，侈靡而不務本，田疇不脩，男女矜飾，家無斗筲，鳴琴在室。」魏源《詩古微·檜鄭答問》解釋說：「三河為天下之都會，衞都河內，鄭都河南，……據天下之中，河山之會，商旅之所走集也。商旅集則貨財盛，貨財盛則聲色轋。」樂舞集中於都會要道，藉商旅貨財的力量而周流天下。

《列子·湯問篇》敍述一位韓國善歌者周流天下賣藝的情形，有云：

昔韓娥東之齊，匱糧，過雍門，鬻歌假食。既去而餘音繞梁欐，三日不絕，左右以其人弗去。過逆旅，逆旅人辱之。韓娥因曼聲哀哭，一里老幼悲愁，三日不食。遽而追之。娥還，復為曼聲長歌。一里老幼喜躍抃舞，弗能自禁，忘向之悲也。乃厚賂發之。故雍門之至今善歌哭，放娥之遺聲。

類似這種民間樂人流向商業中心到處「鬻歌假食」的情況，大概不是個別或特殊的例子。《孟子·告子下》：「昔者王豹處於淇，而河西善謳。」趙岐《注》云：「王豹，衞之善謳者」，「所謂鄭衞之聲也。」個人也有因地方樂舞而得享大名於世。此外，《戰國策·中山策》，司馬熹見趙王曰：「臣聞趙，天下善為音，佳麗人之所出也。今者，臣來至境，入都邑，觀人民謠俗，容貌顏色，殊無佳麗女子美者。以臣所行多矣，周流無所不通，未嘗見人如中山陰姬者也。」實

趙、中山率多倡優，也以倡優聞名於世。《史記‧李斯列傳》云趙女「隨俗雅化，佳次窈窕」，

鄭衛之女充於後宮。《趙世家》：「太史公曰：吾聞馮王孫曰：『趙王遷，其母倡也。』」《注》

引徐廣曰：「《古列女傳》曰：『邯鄲之倡。』」⑬ 新興城市吸收四方的樂人，是鄭、衛、趙、

中山等地的樂舞在戰國時代最為有名。

上一節我們提到區域性樂舞，因受地貌、語言及風俗的限制而有相對的封閉性，但城市、交

通能打破其間的阻隔。《楚辭‧招魂》就有「鄭舞」、「吳歈」、「蔡謳」。〈離騷〉、〈天問〉

也說到一些北方流行的古代樂曲，如《韶》等。至於魏人的搥鑿之樂、楚人的瀟湘之曲、齊人的

房中之聲、燕人的變徵之調，這些不同的樂舞在這個時代彼此交流著。《史記‧李斯列傳》說：

「夫擊甕，叩缶，彈箏，搏髀，而歌呼嗚嗚快耳目者，真秦之聲也。鄭衛、桑間，《昭》、《虞》、

《武》、《象》者，異國之樂也。今棄擊甕叩缶而就鄭衛，退彈箏而取《昭》、《虞》，若是者

何也？快意當前，適觀而已矣。」李斯分別所謂「真秦之聲」與一般秦聲，可見戰國末期秦地音

樂已受到其他地區的舞樂影響。事實上，任何民間音樂區隨著時代的變遷與區域間的交流，要保

持其截然不變的特色是很困難的。就散樂來說，《漢書‧禮樂志》廣收各地的樂舞、雜技人材，

如「蔡謳」、「齊謳」、「楚鼓」、「秦倡」等等，即是在區域樂舞交流的基礎上成長的。

而城市提供樂舞表演的場所，尤其是精緻性的散樂主要的演出大部分也是在城市之中。《漢

書‧武帝紀》，元封六年夏「京師民觀角抵於上林平樂館。」其環境和建置，李尤〈平樂觀賦〉

說：「徒觀平樂之制，鬱崔巍以離婁，赫巖巖其崟嶺，紛電影以盤紆，彌平原之博敞，處金商之維隑，大廈累而鱗次，承岩嶢之翠樓，過洞房之轉閣，歷金環之華舖，南切洛濱，北陵倉山，龜池泆濟，果林榛榛。」（《全後漢文》卷五〇）這一個表演場地，備有廣場，而且似乎有寬闊的看臺。正是〈西京賦〉說的「臨迴望之廣場，程角抵之妙戲。」《漢書·西域傳贊》：「廣開上林，穿昆明池，營千門萬戶之宮，立神明通天之臺，與造甲乙之帳，落以隨珠和璧」，然後「作《巴俞》都盧、海中《碭極》、漫衍魚龍、角抵之戲，以觀視之。」至於一般民間，《鹽鐵論·散不足》亦云：「今富者祈名嶽，望山川，椎牛擊鼓，戲倡舞像。中者南居當路，水上雲臺，屠羊殺狗，鼓瑟吹笙。」當時的城市之中可能也有某些區域提供游藝表演，吸引著人民駐足。宮崎市定卽推測，在城市中有稱之爲「市」的場所，一般市民可以在此娛樂與從事社會性的集會⑭。

至於富豪之家中多有「中山素女，撫流徵於堂上，鳴鼓巴俞作於堂下」（《鹽鐵論·刺權》）。

戰國秦漢的國際城市，如燕之涿、薊，趙之邯鄲，魏之溫、軹，韓之滎陽，齊之臨淄，楚之宛、陳、鄭（韓）之陽翟，三川之二周，富冠海內，皆爲天下名都（《鹽鐵論·通有》）。這些天下名都應該都是樂舞百戲會集之地，愈大愈富庶的都市愈養得起大批樂人，對樂舞的需求也愈高。日人大室幹雄卽以爲：中國古代都市除了象徵性與功能性之外，還具有遊戲性，此乃成爲都市另一個重要因素⑮。都市的複雜性使漢代的樂舞更爲多元、活潑而富於變化。這些都市的新富階級有能力豢養四方的樂舞藝人，使各地的樂舞在本身的特色之外，展現新的風貌。

許倬雲曾以「核心」、「邊陲」的相對性，將漢代網路分爲核心區，核心區外圍與邊陲地區三部分。核心區有主要交通與外圍區聯繫，再延伸至邊陲區。核心外圍也有若干隙地，尚未融入體系之內⑯。以樂舞而言，區域音樂透過都會、交通的傳播，但是傳播交流亦有核心與邊陲的差別，有些區域性樂舞保存較爲完整，有的卻喪失其原貌甚多。原因是，各別山川地貌的限制具有一定的儲存作用；再者，離政治、經濟與文化中心疏遠者，較難受其他樂舞影響，邊緣地域通常能保存其樂舞的早期或原始的風格而不受感染⑰。

雖然如此，戰國以下城市與交通的發達，樂舞的交流、混融可以說是空前的。《漢書·藝文志》所載歌詩二十八家，提及的各地樂曲計有吳、楚、汝南、燕、代、雁門、雲中、隴西、邯鄲、河間、齊、鄭、淮南、河東蒲反、雒陽、河南、南郡等地（〈詩賦略〉）。另外，根據《漢書·禮樂志》列舉的樂府地方樂舞，有邯鄲、江南、淮南、巴渝、臨淮、鄭、沛、陳、秦、楚、巴、齊等等。其中，漢代的區域樂舞似乎又以楚風最爲流行。例如，《安世房中歌》十六章爲楚聲，「高祖樂楚聲，故房中樂，楚聲也。」（《漢書·禮樂志》）高祖召戚夫人爲「楚舞」、「楚歌」（《史記·張良傳》）。除此之外，趙王劉友餓死前所作的歌，細君公主的《思鄉歌》，武帝的《瓠子之歌》、《太一之歌》、《秋風辭》等，昭帝時李陵起舞所唱的《別歌》，燕王劉旦（武帝之子）與華容夫人之歌唱、起舞，昭帝《若鶊歌》以及靈帝時百姓歌頌皇甫嵩的歌謠，「始皆皆是楚風⑱。另外，《樂府詩集》收錄雜舞者，有公莫、巴渝、槃舞、鐸舞、白紵之類，「始皆

出自方俗，後寖陳於殿庭。」（卷五三）此亦是來自各地的樂舞。然而，漢代樂舞的特色是以混

融為主，《漢書・藝文志》：「自孝武立樂府而采歌謠，於是有代趙之謳，秦楚之風，皆感于哀

樂，緣事而發，亦可以觀風俗，知薄厚云。」但漢代採歌乃採集不同區域樂舞，不必定於一聲，

而包容更多的題材與對象，表現各地獨特的節奏、力度與風格，試聽武帝之世的樂歌：

奏陶唐氏之舞，聽葛天氏之歌，千人唱，萬人和，山陵為之震動，川谷為之蕩波。《巴

俞》、宋、蔡，淮南《于遮》，文成、滇歌，族舉遞奏，金鼓迭起，鏗鏘鐺䶀，洞心駭

耳。荆、吳、鄭、衞之聲，《韶》、《濩》、《武》、《象》之樂，陰淫案衍之音，鄢郢

繽紛，《激楚》結風，俳優侏儒，狄鞮之倡，所以娛耳目而樂心意者，麗靡爛漫於前，靡

曼美色於後（《史記・司馬相如傳》）。

司馬相如描寫漢樂雜採雅俗夷狄，兼賅歌舞、俳優及侏儒之間的嬉弄，正是《樂記・魏文侯》中

所說的「今樂」的特色了。不僅宮廷可以享受這種種不同的樂舞，流風所及，一般的豪民亦然。

張衡《南都賦》說：「於是齊僮唱兮列趙女，坐南歌兮起鄭舞。白鶴飛兮繭曳緒。脩袖繚繞而滿

庭，羅襪蹀躞而容與。翩綿綿其若絕，眩將墜而復舉。翹遙遷延，蹁躚蹁躚。結《九秋》之增

傷，怨《西荆》之折盤。彈箏吹笙，更為新聲。」（《文選》卷四）《西荆》，楚舞也。折盤，

郎七盤舞也。（李善《注》）。另由馬王堆三號漢墓出土的《遣策》，也有「楚歌者」、「河間舞

者」、「鄭舞者」、「大鼓」、「錞於鐃鐸」、「鐘磬」、「鄭竽瑟」、「楚竽瑟」、「河間瑟」、「鐘鐃」等等記載。風格各異的區域歌舞，滙聚一處，形成漢代新樂的面貌⑲。

就以樂器的編制來說，上舉竽瑟即有「鄭」、「楚」、「河間」的分別，這到底是樂器形制的不同還是調弦、演奏形式的差異？馬王堆一號出土唯一完整的西漢初期的瑟，基本上與目前現存春秋戰國楚墓（長沙、信陽和江陵等）的瑟形制完全相同。這具漢瑟有二十五弦，其調弦可能是「徵、羽、宮、商、角」（《後漢書‧禮儀志》）。李純一按西漢黃鐘律音高來試擬此具漢瑟的黃鐘均徵調調弦，他認為，這具漢瑟所顯示的調弦只是當時所用的一種，而不是唯一的調弦。

若由這種調弦轉變為他種調弦，可如箏一樣用移柱的方法來實現。至於，其調弦亦當承襲楚地故法⑳。所以，所謂「鄭竽瑟」、「楚竽瑟」、「河間瑟」等的差別，可能是指樂舞的風格不同，至於樂器或調弦未必有截然的差別。袁安《夜酣賦》云：「拊燕竽，調齊笙，引宮徵，唱清平。」（《全後漢文》卷三〇）這裏提到的「燕竽」、「齊笙」可能是指地方性的樂風，而不是樂器因地而異。

我們可看漢代《相和歌》的樂器配制，郭茂倩《樂府詩集》有云：

1 《相和六引》：其器有笙、笛、節歌、琴、瑟、琵琶、箏七種（卷二六）。

2 《平調曲》：其器有笙、笛、筑、瑟、琴、箏、琵琶七種（卷三〇）。

3《清調曲》：其器有笙、笛、箎、節、琴、瑟、箏、琵琶八種（卷三三）。

4《瑟調曲》：其器有笙、笛、節、琴、瑟、箏、琵琶七種（卷三六）。

5《楚調曲》：其器有笙、笛、節、琴、箏、琵琶、瑟七種（卷四一）。

以上，笙、瑟、琴、箎等大致爲雅樂器，箏、筑爲俗樂器，笛、琵琶爲胡樂器，雅俗合奏，絲竹更相和，執節者歌也。或有以箏爲秦聲，筑爲西北趙、代之聲，實未然也[21]（《樂府·古題要解》）。和歌原爲北方各地民間歌曲，卽「街陌謳謠之辭」。據學者考證，最初是徒歌，漸漸的加上幫腔叫做「但歌」，而後「被於弦管」[22]。除了《平調曲》之外，多有「節」（卽節歌或節鼓）；演奏方式，例如《相和六引》有「引」、「歌」、「四弦」等；而《平調曲》、《清調曲》、《瑟調曲》、《楚調曲》有「弄」、「引」、「弦」、「歌弦」，其過程或兩種樂器合奏，或四種樂器俱作，而最後有「送歌弦」，大約類似吳歌、西曲的「送聲」[23]。這些是各個樂舞混融性的反映在樂器、樂次的安排上；《相和歌》吸收不同區域的歌辭、演奏方式，正是漢代樂舞混融性的展現[24]。

要之，不同的區域性樂舞藉著戰國以下新型的城市聯絡起來。然而，當時城市嚴格的里制與夜禁制度，對游藝活動仍多限制[25]，例如，表演的空間與時間。一般而言，游藝表演大多集中貴族豪強的居所，也因此影響市民的消費形態（詳第五章）。

第三節　域外樂舞的吸收與創作

域外樂舞古書上一般稱作「四夷之樂」。《周禮·鞮鞻氏》：「掌四夷之樂與其聲歌。」這裏所謂的「四夷之樂」，孔穎達《禮記·曲禮》疏引《白虎通·樂元語》云：「東夷之樂曰《朝離》，萬物微離地而生；南夷之樂曰《南》，南，任也，任養萬物；西夷之樂曰《味》，味，昧也，萬物衰老，取晦昧之義；北夷之樂曰《禁》，言萬物禁藏。」這顯然從五行五方的觀念立論，而今本《白虎通·禮樂》則曰：「以爲四夷外，無禮義之國，數夷狄者從東，故舉本以爲總名也。」按夷樂有四方之稱，《禮記·曲禮》曰：「東夷，北狄，西戎，南蠻」；〈王制〉：「東方曰夷；南方曰蠻；西方曰戎；北方曰狄」，本節指的域外當然不限於此，而其樂舞主要來自於當時所稱的西域之地。

《白虎通·禮樂》云，王者制夷狄之樂，不制夷狄之禮何耶？「以爲禮者身當履行而之，夷狄之人不能行禮。樂者，聖人作爲以樂之耳，故有夷狄樂也。」禮樂相須爲用，但是，漢代只取其樂舞「以樂之耳」。禮樂雖不可分，但相對來說，禮制與生活的關係較爲密切。所以，馬端臨《文獻通考·樂考》解釋說：「樂者遠近所同，禮者異制而已。」（卷一四八，〈夷部樂〉）這也是傳統中國接受域外樂舞的基本態度。

漢代對四夷之樂的吸收，得到空前的發展，同時，也是以下歷代對域外樂舞吸收與創作的一

個骨架㉖。首先，是因為漢代對域外的經營，特別是與匈奴與西域的交通；接著，即隨著帝國的擴大與其對四裔拓殖而來的政經、文化的交流；其中，文化交流項目中包括對西域樂舞的吸收與再創作。先說域外樂舞對漢代樂曲、樂器的影響。

一、域外樂舞對漢代樂曲、樂器的影響

外國樂舞的輸入大致以漢武帝為一個主要分水嶺，大部分域外樂舞的資料集中在武帝前後，這當然與他對外發展有關㉗。《漢書·張騫傳》云：「及加其眩者㉘之工，而角氐奇戲歲增變，自此始。」這個「此」字，即是指漢武帝之時。

北疆開拓隨之而來的文化交流，無論在宗教、音樂、戲劇、幻術、物產及民生各方面，使漢人生活呈現一個嶄新的面貌㉙。就樂舞一項而論，有樂曲、樂器的輸入，樂制也因此產生了重大的變化。

以樂曲來說，初有張騫得西域《摩訶兜勒》之樂，李延年因此胡曲加以改編創作，名曰《新聲二十八解》。所謂「解」，是樂曲段落間的間奏或結束部，解數代表樂曲的段數㉚。崔豹說：

張博望入西域，傳其法於西京，唯得《摩訶》、《兜勒》二曲，李延年因胡曲，更造新聲二十八解，乘輿以為武樂，後漢以給邊將軍。和帝時，萬人將軍得用之。魏晉以來，二十

八解不復具存。世用者《黃鶴》、《隴頭》、《出關》、《入關》、《出塞》、《入塞》、《折楊柳》、《黃華子》、《赤之陽》、《望行人》等十曲（《古今注·音樂》卷中）。

其中，崔豹分《摩訶》、《兜勒》爲二曲，唯《古今樂錄》、《晉書·樂志》等都以爲是一曲，未知孰是㉛。這裏所謂的武樂，在漢代總稱之爲「鼓吹」樂，或可視爲周代鐘鼓之樂的一種變化與發展。《漢書·禮樂志》載漢代樂府編制有「鼓十二，員百二十八人，朝賀置酒，陳前殿房中，不應經法」；另有「鼓八，員百二十八人，朝賀置酒，陳殿下，應古兵法」，其中涉及「古兵法武樂」。鼓吹樂形式與內容可能多與域外樂舞有關，基本上是屬於胡樂系統。就其種類勉強可區分爲：(1)短簫鐃歌；(2)騎吹；(3)黃門鼓吹；(4)橫吹等㉜。

第一、短簫鐃歌。《周禮·大司樂》云：「王師大獻，則令奏愷樂。」〈大司馬〉亦云：「師有功，則愷樂獻于社。」鄭玄《注》：「兵樂曰愷，獻功之樂也。」此即古兵法武樂。蔡邕《禮樂志》、崔豹《古今注》以爲愷樂即漢代短簫鐃歌，但孫詒讓云：「愷樂、愷歌當自有樂章，但與漢短簫鐃歌未必同耳，今無可考。」（《周禮正義》卷四三）而《宋書·樂志》引《司馬法》曰：「得意則愷樂愷歌，雍門周說孟嘗君鼓吹於不測之淵，此爲見鼓吹之始。」秦末，班壹避地於樓煩，「值漢初定，與民無禁，當孝惠、高后時，以財雄邊，出入弋獵，旌旗鼓吹，年百餘歲，以爲壽終。」（《漢書·班固敘傳》）這些都說明「鼓吹」爲中國所本有。

漢代在古典武樂的基礎上，輸進外來樂曲與歌辭，以作爲軍旅之樂。郭茂倩《樂府詩集・鼓吹曲辭》引《古今樂錄》云：

漢鼓吹鐃歌十八曲，字多訛誤。一日《朱鷺》，二日《思悲翁》，三日《艾如張》，四日《上之回》，五日《擁離》，六日《戰城南》，七日《巫山高》，八日《上陵》，九日《將進酒》，十日《君馬黃》，十一日《芳樹》，十二日《有所思》，十三日《雉子斑》，十四日《聖人出》，十五日《上邪》，十六日《臨高臺》，十七日《遠如期》，十八日《石留》。

其中「字多訛誤」的原因，賀昌羣推測有些歌辭或「多由譯音轉變」之故❸。而部分曲辭也可能是由民間歌曲所改編的❸。短簫鐃歌，一般來說用在社廟、元會、郊祀或校獵等場面。如《漢書・霍光傳》，太一宗樂人能「鼓吹歌舞」，《宋書・樂志》云：「列於郊、殿者爲鼓吹」。而天子法駕及王室車駕亦備鼓吹樂。《漢書・韓延壽傳》云：

延壽在東郡時，試騎士，治飾兵車，畫龍虎朱爵。延壽衣黃紈方領，駕四馬，傅總，建幢棨，植羽葆，鼓車歌車。功曹引車，皆駕四馬，載棨戟。五騎爲伍，分左右部，軍假司馬、千人持幢旁轂。歌者先居射室，望見延壽車，噭咷楚歌。延壽坐射室，騎吏持戟夾陛

列立，騎士從者帶弓韜羅後。令騎士兵車四面營陳，被甲韜鞏居馬上，抱弩負蘭。又使騎士戲車弄馬盜驂。

鼓車，師古《注》引孟康曰：「如今郊駕時車上鼓吹也。」又曰：「郊駕，郊祀時備法駕也。」所以，被蕭望之「劾奏延壽上僭不道」。唯外族來朝或將帥出征可賜假之。例如，元康元年龜茲王及其夫人朝賀宣帝，皆賜以印綬，「夫人號稱公主，賜以車騎旗鼓，歌吹數十人。」（《漢書·西域傳》）《晉中興書》亦云：「漢武帝時，南越加置交阯、九眞、日南、合浦、南海、鬱林、蒼梧七郡，皆假鼓吹。」又章帝建初八年，「拜（班）超爲將兵長史，假鼓吹、幢、麾。」（《後漢書·班超傳》）或賜皇室近戚，例如楚王英有逆謀，乃廢，光武帝「遣大鴻臚持節護送，使伎人奴婢工伎鼓吹悉從，得乘輜軿，持兵弩，行道射獵，極意自娛。」（後漢書·光武十三王傳》）

第二、爲黃門鼓吹。《古今注·音樂》云：「漢樂有黃門鼓吹，天子所以宴樂羣臣。」其亦備食舉樂，或天子鹵簿（儀仗）所用。《西京雜記》：「漢大駕祠甘泉、汾陰，備千乘萬騎，有黃門前後部鼓吹。」《續漢書·輿服志上》：「乘輿法駕，公卿不在鹵簿中。河南尹、執金吾、雒陽令奉引，奉車郎御，侍中參乘。屬車三十六乘。」有前驅，而「後有金征黃鉞，黃門鼓車。」建武八年秋，光武帝「東歸過沛，幸（祭）遵營，勞饗士卒，作黃門武樂，良夜乃罷。」李賢

《注》:「黃門,署名。《前書》曰:
『是時名倡皆集黃門。』」武樂,執干戚
以舞也。」黃門鼓吹所掌包括本文所說
的角抵百戲,也是用來宴樂羣臣的。

第三、是騎吹。《宋書‧樂志》以
為「列於庭殿者為鼓吹,今之從行鼓吹
為騎吹。」騎吹用於鹵簿,隨行車駕。
應劭《漢鹵簿圖》說:「騎吹執笳」,
笳卽笳也。《漢書‧禮樂志》載樂府有
「騎吹鼓員三人」,是用以祭祀南北郊,
屬於胡樂系統。

第四、為橫吹(圖三~一、圖三~
二)。郭茂倩說:「黃門鼓吹、短簫鐃歌
與橫吹曲,得通名鼓吹,但所用異爾。」
(《樂府詩集》卷一六)又說:「橫吹
曲,其始亦謂之鼓吹,馬上奏之,蓋軍

圖三~一　東晉冬壽墓壁畫摹本,左為鉦鼓,右為鼓吹

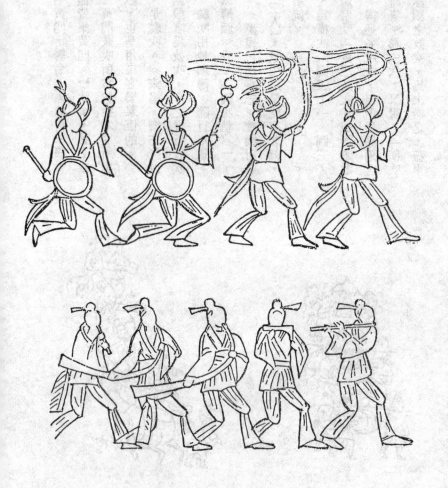

圖三～二　鄒縣彩色畫像磚墓橫吹畫像磚摹本

中之樂也。北狄諸國，皆馬上作樂，故自漢以來，北狄樂總歸鼓吹署。其後分爲二部，有簫笳者

爲鼓吹，用之朝會、道路，亦以給賜。漢武帝時，南越七郡，皆給鼓吹是也。有鼓角者爲橫吹，

用之軍中，馬上所奏是也。」（卷二一）其樂曲歌辭即前舉的《新聲二十八解》。這裏提到的

「黃門鼓吹」、「短簫鐃歌」與「橫吹」都可以稱爲「鼓吹」，但用途不同，其中的差別，似乎

鼓吹用在朝會、道路等，成爲宣揚威儀的鹵簿部分，而橫吹則一直是用於軍中，屬於軍樂部分

㉟。總而言之，鼓吹樂可用下面簡單的圖示說明，〈表三～一〉：

鼓吹樂系　古兵法武樂 ── 有簫笳者 ── 鼓吹 ── 短簫鐃歌（道路）、黃門鼓吹（軍旅）　給賜、道路、朝會

　　　　　　　　　　　── 有鼓角者 ── 橫吹（軍旅之樂）

　　　　　　胡樂 ── 騎吹

漢代鼓吹樂既承襲、發展了傳統的愷樂，同時又以外來的樂曲與樂器促進自身的成長。

漢廷隨國力所及之處，不斷攝取異域的樂舞。我們可從漢對異域各族樂舞的調查看出來，它

並非囿於國內樂舞的交流，孤立於當時四方樂舞的脈絡之外。史載漢代邊地的舞樂，例如：

1 東夷率皆土著，喜飲酒歌舞，或冠弁衣錦，器用俎豆。……（夫餘國）以臘月祭天，大

會連日，飲食歌舞，名曰迎鼓。……行人無晝夜，好歌吟，音聲不絕。

2 （高句麗）其俗淫，皆潔淨自喜，暮夜輒男女羣聚為倡樂。好祠鬼神、社稷、零星，以十月祭天大會，名曰「東盟」。

3 濊及沃沮、句驪，本皆朝鮮之地也。……常用十月祭天，晝夜飲酒歌舞，名之為「舞天」。又祠虎以為神。

4 （馬韓）常以五月田竟祭鬼神，晝夜酒會，羣聚歌舞，舞輒數十人相隨，蹋地為節。十月農功畢，亦復如之。諸國邑各以一人主祭天神，號為「天君」。又立蘇塗，建大木以縣鈴鼓，事鬼神。

5 （辰韓）俗喜歌舞飲酒鼓瑟。

6 倭在韓東南大海中，依山島為居，凡百餘國。……其死停喪十餘日，家人哭泣，不進酒食，而等類就歌舞為樂（以上《後漢書·東夷列傳》）。

7 閬中有渝水，其人多居水左右。天性勁勇，初為漢前鋒，數陷陳。俗喜歌舞，高祖觀之，曰：「此武王伐紂之歌也。」乃命樂人習之，所謂《巴渝舞》也。

8 邛都夷者，武帝所開，以為邛都縣。……俗多游蕩，而喜謳歌，略與牂柯相類。豪帥放縱，難得制御（以上《後漢書·南蠻西南夷列傳》）。

9 （烏桓）俗貴兵死，斂屍以棺，有哭泣之哀，至葬則歌舞相送（《後漢書·烏桓傳》）。

漢廷不僅對域外、邊地風俗樂舞的加次調查與了解，同時樂於攝取，例如高祖時的《巴渝舞》，明帝永平中採錄莋都夷的樂歌，據載有《遠夷樂德歌詩》、《遠夷慕德歌》等。《後漢書·南蠻西南夷列傳》注引《東觀記》云，其歌「並載夷人本語，並重譯訓詁爲華言。」此外，爲了聯繫漢與域外各族的友誼邦交，漢廷亦常常遣賜樂舞，如夫餘國「順帝永和元年，其王來朝京師，帝作黃門鼓吹、角抵戲以遣之。」另武帝時「賜（高句麗）鼓吹伎人」（〈南蠻西南夷列傳〉）。而當時人也流行某些少數民族的樂舞，「十月十五日，共入靈女廟，以豚黍樂神，吹笛擊筑，歌《上靈之曲》。既而相與連臂，踏地爲節，歌『赤鳳凰來』。至七月七日，臨百子池，作《于闐樂》。」（《西京雜記》卷三）

胡樂曲使中國樂舞在旋律、節奏與風格上起了轉變，而外來樂器的影響更是長遠的。蘭玉崧先生即說：「周秦時期的傳統樂器從漢朝以後絕大部分已不使用，而出現了新的樂器。周、秦時期的樂器富有農業社會色彩（如鐘、磬等）笨重而不適于移動，演奏起來也很徐緩。外來文化傳到中國後，也帶來許多游牧色彩的輕便樂器。」㊱漢代流行的樂器有排簫、笛、羌笛、筎、角、箜篌、琵琶等，要以胡樂爲主。這些都是帶有游牧色彩的樂器。在第二章，我們提到恢復雅樂的困難之一是雅樂器考訂與複製，三代樂器的形制在漢代可能已難以復原而迭有爭議。另一方面，西域樂器輸入既爲久遠，進而逐漸雅化或華化，又與當時的俗樂器雜揉，而形成以下華夏樂舞的主調。試舉幾例說明：

圖三~三 嘉峪關魏晉墓磚壁畫，右為長衛

一、笛，或曰「篴」（圖三～三）。《釋名·釋樂器》：「篴，滌也，其聲滌滌然也。」笛有雅笛、有羌笛。《周禮·笙師》掌教篴，此是雅笛也。《說文·竹部》云：「笛，七空筩也，羌笛三孔。」按《風俗通義·聲音》引〈樂記〉，「武帝時丘仲之作也。」其長一尺四寸，七孔。這種七孔笛，可能卽是禮家所謂的古笛，丘仲工其事，非始造也。故《說文》又云：「羌笛三孔。」段玉裁《注》：「言此以別於笛七孔也。」（馬）融曰：「『近世雙笛從羌起。』謂長笛與羌笛皆出於羌，漢邱仲因羌人截竹而為之，知古篴漢初亡矣。」羌笛有三孔，或曰有四孔（參見馬融〈笛賦〉等，參差不一。孫詒讓云：「笛雖古樂，經秦漢而失傳，漢笛起於羌，京房知與古笛相類，惟孔數不足，乃為之加一孔，而五音畢具。」又云：「大抵漢魏六朝所謂笛，皆竪笛也。宋元以後謂竪笛為簫。謂橫笛為笛，而笛之名實淆矣。」（《周禮正義》，卷四六引徐養原說）唯近年馬王堆漢墓出土的《遣冊》中有「篴」，另有兩支六孔的橫吹單管樂器。《文獻通考·樂考》：「大橫吹小橫吹，並以竹為之，笛之類也。」據此，可以推測笛在漢代似為橫吹與竪吹的單管樂器之通稱[37]。

二、箜篌，為彈撥樂器，有漢、胡二制，又名坎候（圖三～四）。《史記·孝武帝本紀》云，武帝「塞南越，禱祠泰一、后土，始用樂舞，益召歌兒。作二十五弦及箜篌瑟自此始。」《史記·封禪書集解》引徐廣曰：「應劭云：『武帝令樂人侯調始造此器。』」此似為漢制箜篌。《釋名·釋樂器》說：

竪箜篌

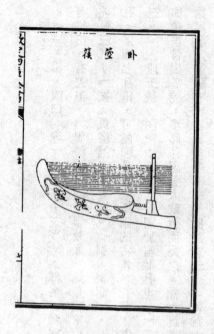

卧箜篌

圖三～四　箜篌圖（《樂書》）

箜篌，此師延所作靡靡之樂也。後出於桑間濮上之地。蓋空國之侯所存也，師涓為晉平公鼓焉。鄭衛分其地而有之，遂號鄭衛之音。謂之淫樂也。

上說不知所本為何？但也是強調箜篌是本土之樂器。漢末靈帝，又有胡空篌，《續漢書·五行志》云：靈帝好胡服、胡帳、胡床、胡坐、胡飯、胡空侯、胡笛、胡舞，「京都貴戚皆競為之」。靈帝嗜好胡空侯，但未必然晚至靈帝始引進中國。《舊唐書·音樂志》云：

箜篌，漢武帝使樂人侯調所作，以祠太一。或云侯輝所

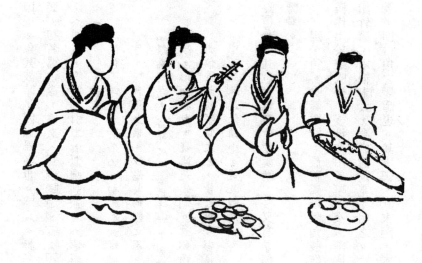

圖三～五　東漢晚期遼陽棒臺子屯古墓壁畫琵琶摹本

作。其聲坎坎應節，謂之坎侯，聲訛為箜
篌。或謂師延靡靡樂，非也。舊說亦依琴
制，今按其形，似瑟而小，七弦，用撥彈
之，如琵琶。豎箜篌，胡樂也，漢靈帝好
之，體曲而長，二十有二絃，豎抱於懷，
用兩手齊奏，俗謂之擘箜篌。鳳首箜篌，
有項如軫。

胡箜篌為豎形，「豎抱於懷，用兩手齊奏」，與
漢制不同❸。

三、琵琶（圖三～五），或作批把，《釋名》
則皆從木。《風俗通義・聲音》云：「此近世樂
家所作，不知誰也。以手批把，因以為名。長三
尺五寸，法天地人與五行，四絃象四時。」關於
琵琶的源流，一般有幾種說法，劉熙以為「枇杷
本出於胡中，馬上所鼓也。推手前曰枇，引手卻

曰杷。象其鼓時，因以爲名也。」（《釋名·釋樂器》）另一說是琵琶爲中國之所故有，其始於

秦，初名爲弦鼗，傅玄〈琵琶賦序〉云：「杜摯以爲興之秦末，蓋苦長城役，百姓弦鼗而鼓之。」

（《通典·樂典》引）似嫌勉強。《舊唐書·音樂志》云：

琵琶，四弦，漢樂也。初，秦長城之役，有弦鼗而鼓之者。及漢武帝嫁宗女於烏孫，乃裁

箏、筑爲馬上樂，以慰其鄉國之思。推而遠之曰琵，引而近之曰琶，言其便於事也。今清

樂奏琵琶，俗謂之「秦漢子」，圓體修頸而小，疑是弦鼗之遺制。其他皆充上銳下，曲

項，形制稍大，疑此是漢制。兼似兩制者，謂之「秦漢」，蓋通用秦、漢之法。《梁史》

稱侯景之將害簡文也，使太樂令彭儁齋曲項琵琶就帝飲，則南朝似無。曲項者，亦本出胡

中。五絃琵琶稍小，蓋北國所出。

琵琶有秦琵琶，也有所謂漢制，後又有兼似兩制的，謂之「秦漢子」，亦有可能受外來因素的影

響39。

四、角。吹奏樂器，最初或以獸角製作，後來的材料則以竹、木、革、銅之類（圖三～六）。

漢代用於鼓吹樂，後世亦用於軍中及鹵簿樂。《山堂肆考》引《音樂旨歸》云：「角長五尺，形

如竹筒，本細末大，今鹵簿及軍中用之。」王圻《三才圖會·人事》云：「古角以木爲之，今以

銅，即古角之變體也。其本細，其末鉅，本常納於腹中，用卽出之。爲軍中之樂。」又有筕，又

<div align="center">1　2　3　4　5　6　7</div>

圖三～六　角圖：1.謺角，2.青角，3.小胡笳，4.大胡笳，
5.日本篳篥，6.同左，7.廓爾喀布篳篥。

稱胡笳，也是吹奏樂器，是漢魏鼓吹樂的主要
樂器。《通典·樂典》云：「古有胡笳，漢舊
笳笛錄有其曲，不記所出本末。」又云：「或
出羌胡，以驚中國馬；馬融又云出吳越。」其
形制初卷蘆葉為笳，吹之以作樂，後來進而將
蘆葦製成哨，裝在一根木製沒有按孔的管上演
奏，狀類觱篥⑩或角。

綜上所舉幾種樂器：第一、一般似乎都有
漢、胡二制。往往漢制失傳，形狀相類似的胡
樂器傳入後，有的仍襲用舊名，有的冠以胡字，
所以易引起混淆。第二、這些樂器，大概不是
所謂「先代之樂器」，也就是三代之舊樂器。
域外樂器傳到中國一段時間之後，大抵經過華
化，於是產生孔數不一、弦數有殊等情形。它
們有的與本土相近的樂器聯姻，出現不同的形
制；有的則是從本系樂器的衍化。後代通行的

樂器，多在漢時自域外輸入而加以變制，與古典雅樂器的關係較小了。

二、漢人對域外樂舞的態度

漢代引進外來之樂舞，至武帝是一個高峯。自此以下，胡樂卽陸陸續續的引入，其樂曲、樂器對中國產生深遠的影響。哀帝罷省樂府，其中當有夷狄之樂，但一般人民湛沔自若，以此來虞悅耳目。靈帝好胡樂、胡舞，京都貴戚還競爲之。對此種種現象，識者有褒有貶，態度不一。以下，我將介紹漢人對域外樂舞的態度。

漢人對域外樂舞無疑是開放吸收的。賈誼《新書·匈奴篇》云：「上（文帝）卽饗胡人，大角抵也。」武帝元封三年春，「作角抵戲，三百里內皆來觀。」又元封六年「夏，京師民觀角抵於上林平樂館。」（《漢書·武帝紀》）表演外來樂舞的目的，最主要是對外國炫耀漢朝國力的富厚，《漢書·張騫傳》云：

是時，上（武帝）方數巡狩海上，乃悉從外國客，大都多人則過之，散財帛賞賜，厚具饒給之，以覽視漢富厚焉。大角氐，出奇戲諸怪物，多聚觀者，行賞賜，酒池肉林，令外國客偏觀各倉庫府藏之積，欲以見漢廣大，傾駭之。及加其眩者之工，而角氐奇戲歲增變，其益興，自此始。而外國使更來更去。大宛以西皆自恃遠，尚驕恣，未可詘出以禮羈縻而使也。

「欲以見漢廣大，傾駭之」，正是漢廷欲夸示倉庫府臧、樂舞器物的心態。所以，漢武帝吸收大量的西域樂舞，或多或少是基於政治上的考慮。《漢書·西域傳下》說武帝「設酒池肉林以饗四夷之客，作《巴俞》都盧、海中《碭極》，漫衍魚龍、角抵之戲，以觀視之。」又宣帝時，「天子自臨平樂觀，會匈奴使者、外國君長，大角抵，設樂，而遣之。」這種以西域等樂舞夸富於外國的風尚尚終漢不絕，當然，也引起了有識者的訾議。

《鹽鐵論·崇禮》賢良有云：

今萬方絕國之君奉贄獻者，懷天子之盛德，而欲觀中國之禮儀。故設明堂辟雍以示之，揚干戚，昭《雅》、《頌》以風之。今乃玩好不用之器，奇蟲不畜之獸，角抵諸戲，炫耀之物陳夸之。殆與周公之待遠方殊。昔周公處謙以卑士，執禮以治天下。辭越裳之贄，見恭讓之禮，既與入文王之廟。是見大孝之禮也。目睹威儀干戚之容，耳聽清歌《雅》、《頌》之聲，心充至德，欣然以歸。此四夷所以慕義內附，非重譯狄鞮來觀猛獸熊羆也。夫犀象兕虎，南夷之所多也。驒騱騱駼，北狄之常畜也。中國所鮮，外國賤之。

漢代政府以角抵諸戲「陳夸之」，賢良認角抵諸戲本來多由域外輸入，「中國所鮮，外國賤之」，有什麼值得好炫耀的？應該是使四夷「耳聽清歌《雅》、《頌》之聲」，明德敎化，如周公待遠之方也。所以，其反對的立場如前一章所述是雅、俗之爭，同時也是古、今之爭。另外，在安帝

永寧元年，朝廷又發生一次激烈辯論，陳禪爲此因而去官：

永寧元年，西南夷撣國王獻樂及幻人，能吐火，自支解，易牛馬頭。明年元會，作之于庭，安帝與羣臣共觀，大奇之。禪獨離席舉手大言曰：「昔齊魯為夾谷之會，齊作侏儒之樂，仲尼誅之。又曰：『放鄭聲，遠佞人』。帝王之庭，不宜設夷狄之技。」尚書陳忠劾奏禪曰：「古者合歡之樂舞于堂，四夷之樂陳于門，故《詩》云：『以《雅》以《南》、《韎》、《任》、《朱離》』。今撣國越流沙，踰縣度，萬里貢獻，非鄭衛之聲，佞人之比，而禪訕朝政，請劾禪下獄。」有詔勿收，左轉為玄菟候城障尉，詔「敢不之官，上妻子從者名」。禪既行，朝廷多訟之。

陳禪、陳忠所言「不設夷狄之技」或主張「四夷之樂陳于門」，引證《論》、《詩》，都有立論的憑依，也代表著兩種對夷樂截然不同的態度。唯漢廷此時對外來文化的態度是開放、主動、進取的，所以當陳禪被謫往遼東，羣情猶嘩然訟之。至漢末順帝「永和元年，（夫餘國）其王來朝京師，帝作黃門鼓吹、角抵戲以遣之。」（《後漢書‧東夷列傳》）漢安二年，「遣行中郎將持節護送單于歸南庭。詔太常、大鴻臚與諸國侍子於廣陽城門外祖會、饗賜作樂，角抵百戲。」順帝幸胡桃宮臨觀之。」（〈南匈奴列傳〉）終漢之世，百戲成爲饗賜外賓最主要的樂舞，而不是所謂《雅》、《頌》之聲。

總結漢代對外國樂舞的汲取的態度，基本上，誠如鄭玄所說：「王者必作四夷之樂，一天下也。」（《周禮・鞮鞻氏》注）又《禮記・明堂位》云：「納夷蠻之樂於太廟，言廣魯於天下也。」《白虎通義・禮樂》亦云：「所以作四夷之樂何？德廣及之也。合歡之樂舞於堂，四夷之樂陳於門外之右，先王所以得之，順命重始也。誰制夷狄之樂，以爲先聖王也。先王推行道德，調和陰陽，覆被夷狄，故夷狄安樂，來朝中國，於是作樂以之。」可見作夷樂主要是爲了「一天下」、「德廣及之」，所以，作夷樂只不過爲了使夷狄「來朝中國」之時，「借樂樂之」。然而，這也顯示了漢朝對本身國力的自信，民間也因之感染夷狄之風。

我們將中國與域外樂舞的相互交流，放在漢代對外經營的脈絡之下，說明外來樂舞的影響，包括樂器、樂曲的吸收與再創作，與一般人對夷樂的反映、態度及原因。要之，角抵百戲是在區域性與國外樂舞空前發展的歷史條件孕育下的一朵奇葩，也是其在傳統的內容上進一步創新的結果。

第四節　小　結

以上我們試圖從民間音樂區，說明散樂創新的多種歷史因素之一，即是區域樂舞的交流與融合。山川地貌、語言與土俗民風是劃分民間音樂區的幾個條件，其中確切的範圍需要更豐富的材

料來界定。漢代區域樂舞雖經整理加工，色彩卻益爲鮮明；彼此之間相互碰撞、交流與對話，樂舞形成多樣富麗。而且，「德音爲樂」的觀念鬆弛，地方樂舞的發展乃是前所未有的活躍態勢。

秦漢海內爲一，混同天下，對樂舞確提供一大舞臺，也是一大鎔爐。

其次，蔡邕《獨斷》云：「王者必作四夷之樂，以定天下之歡心，祭神明吹而歌之，以管樂爲之聲。」沿續這種對夷樂的態度，漢代樂舞不僅使國內區域樂舞有混融的機會，同時也不斷的吸收異域及邊地各族的樂舞。這些外來藝術結合中國樂舞、武技等於是創造角抵百戲。但是，卻引起一連串的批評：

……若乃藏海之靈物，沈沙棲陸之瑋寶，莫不呈表怪麗，雕被宮悷焉。又其賣憿火毳馴禽封狼之賦，幹積於內府；夷歌巴舞殊音異節之技，列倡於外門。豈柔服之道，必足於斯？然亦云致遠者矣。（《後漢書‧南蠻西南夷列傳》）。

縱或如此，漢代樂舞因之格外璀璨。陳暘云：「凡朝廷作夷樂，特施於國門之外，以樂著使可也。苟用之燕饗，非所以示天下移風俗之意也。」（《文獻通考‧樂考》卷一四八引）朝廷作夷樂，似爲夸富於外邦，但事實上，夷樂深入一般漢人生活，四夷間奏，罔不具集。漢代樂舞胡化之深，絕不是侷限性的影響而已，外來的舞曲、樂器成爲以下中國音樂重要原素㊶。

注釋

❶ 朱希祖，〈漢三大樂歌聲調辨〉，《清華學報》四：(2)，一九二七，頁一二九五～一三〇八。

❷ 關於區域文化的劃分，請參考蘇秉琦、殷瑋璋，〈關於考古學文化的區系類型問題〉，《文物》一九八一：(5)；邵望平，〈禹貢九州的考古學研究——兼說中國古代文明的多源性〉，《九州學刊》總第五期（一九八七）。

❸ 喬建中以為民間音樂區的劃分，至少應遵循幾個原則：第一，應把各民間音樂當作整體，找尋其間的「類似音樂特質」。第二，考慮形成地方文化區的歷史因素，如與民間音樂區基本吻合，則可統一稱之。第三、應結合地理、地統、民族、語言、習俗等條件，通常民間音樂區域大約與地理、語言、習俗的區域劃分是一致的。參看：喬建中，〈音地關係探微——從中國民間音樂的分布作音樂地理學的一般研討〉，《音樂中國》第二册（一九八八），頁六四；喬建中之文，另收入《民族音樂研究》第二輯（香港大學亞洲研究中心，香港民族音樂學會，一九九〇）。

❹ 參看周振鶴、游汝杰，《方言與中國文化》（臺北：南天書局，一九八八），頁四。

❺ 楊蔭瀏，〈語言音樂學初探〉，收入《語言與音樂》（臺北：丹青圖書公司，一九八六），頁八七～九二。

❻ 請參見孫作雲，〈說雅〉，收入江磯編《詩經論叢》（臺北：崧高書社，一九八五），頁一二七～一四〇。

❼ 有關先秦各地民風的特色，參見以下諸文的討論：陳槃，〈戰國時代列國民風與生計〉，《食貨》復刊一四：(9／10)，一九七六，頁五三七～五八六；嚴耕望，〈春秋列國風俗考論〉，《史語所集刊》四七：(4)，一九八五，頁一～一二；緒形暢夫，《春秋時代各地における思想的傾向》（東京：汲古書院，一九八

⑰　喬建中，〈晉地關係探微〉，頁六九。

⑯　許倬雲，〈漢代中國體系的網絡〉，收入《中國歷史論文集》（臺北：臺灣商務印書館，一九八六），頁一～二四；尤其是頁一六～一七及頁二三的部分。

⑮　參見大室幹雄，《劇場都市：古代中國の世界像》（東京：三省堂，一九八一）。

⑭　宮崎市定，〈戰國時代の都市〉，《東方學論集》（一九六二），頁三五一～三五三。另參見以下各文的討論，佐原康夫，〈漢の市について〉，《史林》第六八卷第五號（一九八五）；堀敏一，〈中國古代の市〉，《中國古代の法と社會：栗原益男先生古稀紀念論集》（東京：汲古書院，一九八八）。

⑬　楊一民，〈邯鄲倡與戰國秦漢的邯鄲〉，《學術月刊》一九八六：(1)，頁六三～六八。

⑫　瀧漼一，〈春秋戰國時代における俗樂について〉，《東洋史論叢：鈴木俊教授還曆紀念》（一九六四），頁三七九～三九三。

⑪　嚴耕望，〈揚雄所記先秦方言地理區〉，《新亞書院學術年刊》一七期，一九七五，頁三七～五六。

⑩　喬建中，〈晉地關係探微〉，頁六四～六五。

⑨　關於中國古代城市的性質，戰國以下，城市商業雖發達，其主體基本上是以軍政為骨幹。中國以商業為主體的都市殆晚至宋以後才出現。詳見杜正勝，〈周秦城市的發展與特質〉，《史語所集刊》五一：(4)，一九八〇，頁六一五～七二五。

⑧　嚴耕望，〈戰國時代列國民風與生計〉，頁八。

七），頁三三一～四九。

⑱ 關於漢代樂舞以楚風為尚的風氣，可參見臺靜農，〈兩漢樂舞考〉，頁二五七～二五八；李澤厚，《美的歷程》（元山書局，一九八五），頁六六～八四；韓養民，《秦漢文化史》（陝西人民教育出版社，一九八六），頁二○○～二○六。

⑲ 參見《馬王堆漢墓》（臺北：弘文館出版社，一九八五），頁一六～一六二的敍述。

⑳ 李純一，〈漢瑟和楚調弦的探索〉，《考古》一九七四：(1)，頁五六～六○。

㉑ 臺靜農，〈兩漢樂舞考〉，頁二九四。

㉒ 楊蔭瀏，《中國古代音樂史稿》（第一冊），頁一一三。

㉓ 方婷婷，《兩漢樂府研究》，頁二二二～二二四。

㉔ 逯欽立，〈相和歌曲調考〉，《文史》第一四輯，一九八二，頁二一九～二三六。

㉕ 參見曾我部靜雄，〈都市里坊制的成立過程について〉，《史學雜誌》第五八卷第六期，頁五一九～五三六。有關里坊制的崩解，見劉淑芬，〈中古都城坊制的崩解〉，《大陸雜誌》第八二卷第一期（一九九一），頁三一～四二。

㉖ 關於漢代以前中國與外來樂舞的交流，見楊蔭瀏，前引書，頁二一～二三；頁三七～三八。

㉗ 參見長澤和俊，《絲綢之路史研究》，鍾美珠譯（天津古籍出版社，一九九○），頁一九～六三；頁四一一～四二五。

㉘ 張維華，〈漢張掖郡驪軒縣得名之由來及犁軒眩人來華之經過〉，收入氏著《漢史論集》（山東：齊魯書社，一九八○），頁三二九～三三九。

㉙ 次弓，〈兩漢之胡風〉，《史學年報》第一期（一九二九），頁四五～五四；常任俠，〈漢唐間西域傳入內地的雜技藝術〉，《新疆社會科學》一九八二：(2)，頁五八～七四；沈福偉，《中西文化交流史》（上海人民出版社，一九八五）。

㉚ 楊蔭瀏，前引書，頁一一四；褚歷，〈漢魏解與隋唐解辨異〉，《中央音樂學院學報》一九九〇：(1)。

㉛ 摩訶兜勒，桑原騭藏〈張騫西征考〉以爲是Maha Tokhara梵語的音譯，兜勒爲國名。或有以爲Turya非指音樂，殆爲一種鐃鈸樂器，又爲伎樂，卽樂隊之義。臺靜農以爲兩者均誤，「惟摩訶確爲Maha之對音，印度及中亞皆訓爲大」（見〈兩漢樂舞考〉，頁二七八）。關也維則認爲摩訶兜勒是Maha-dor之音譯，意爲大曲。它非以地名爲樂名的樂曲，亦非指伎樂而言（詳〈木卡姆的形成及其發展〉，載《絲綢之路樂舞藝術》，新疆人民出版社，一九八五）。周菁葆不同意關氏之說。按「摩訶」是梵語，乃「大」的意思。

㉜ 兜勒，據《後漢書》卷三八載，說漢和帝永元六年時，「遠國蒙奇、兜勒皆來歸服，遣使貢獻。」按卷四：「和帝永元十二年冬十一月，西域蒙奇、兜勒二國遣使內附，賜其王金印紫綬。」他進一步推測，摩訶兜勒＝吐火羅＝大夏，其國在阿姆河流域。見氏著，《絲綢之路的音樂文化》，頁五四～五九。鼓吹樂的起源及其用途，可參看廖蔚卿，〈晉代樂舞考〉，《文史哲學報》第十三期（一九六四），頁一三六～一四五有詳細的討論。

㉝ 賀昌羣，〈漢唐間外國音樂的輸入〉，《小說月報》二〇：(1)，一九二九，頁六八；另朱學瓊，〈漢鼓吹鐃歌的兩個問題〉，《思與言》八：(4)，一九七〇，頁二九～三一。

㉞ 楊蔭瀏，前引書，頁一〇九～一一〇。此十八曲〈漢志〉不載，始見於《宋書》卷二二，沈約以爲「詁不可

解）。直到清乾嘉年間始有莊述祖、陳沆等為之校箋，詳見胡芝薪，〈漢鏡歌十八曲集注〉，《文學年報》第二期（一九三六），頁二〇五～二三〇。

⑤ 楊泓，〈漢魏六朝的軍樂──鼓吹和橫吹〉，收入《中國古兵器論叢》（增訂本）（北京：文物出版社，一九八六），頁二九〇～二九七。

⑥ 蘭玉菘，《中國古代音樂發展概述》（西安：中國音樂協會西安分會，一九五七），頁三五。
另參見牛龍菲，《嘉峪關魏晉墓磚壁畫樂器考》（甘肅人民出版社，一九八〇），頁一～一三。

⑦ 前引書，頁二七～六五。

⑧ 田方甸雄說，今日所謂琵琶其傳入中國，早在漢武帝之時。在當時西域為馬上常用樂器，烏孫盛行之。然而，今日琵琶的形狀，可能是紀元後傳入中國之物，其經西域而進中土約在南北朝的時候，《兼名苑》云：「琵琶，本出於胡也，馬上鼓之；一云魏武造也，今之所用是也。」（《中國音樂史》，頁一八一～一八五）據最近劉東升、吳釗研究，秦琵琶產生於我國西北少數民族地區，阮咸、月琴、柳琴、三弦等器大抵可歸秦琵琶這個系統。後來的曲項琵琶，與上述圓體、直項、四弦彈撥樂器不同，是今日所謂的「胡琵琶」、「胡琴」之流。詳《中國琵琶史稿》（臺北：丹青圖書公司，一九八七）。

⑨ 田中萃，〈篳篥考略〉，《文博》一九九一：(1)，頁九〇～九三。

⑩ 余英時認為除了佛教以外，其他如胡樂、外來物產、風俗對中國文化的影響可能是相當侷限的，不若外族的華化來得明顯。見 Ying-shih Yu, *Trade and Expansion in Han China* (University of California Press, 1967), pp.202～219.

第四章 散樂的內容及其性質

在討論散樂興起的歷史背景之後，本章將依次敍述各項樂舞百戲的內容與性質，並兼論表演藝人的來源與背景。

傳統民間的樂舞，一般來說，有屬於下層民間的民俗音樂和勞動音樂；其次，有屬於專業或半專業性質的，如「劇場型」音樂（曲藝、戲曲音樂等），或者像「樂種——雅集型」音樂（江南絲竹、廣東音樂、南管、西安鼓樂等）❶。散樂百戲固然是來自民間各地或邊地新聲，但它需要經過一定程度的訓練與培養之後才能演出，所以，基本上是屬於專業或半專業的範圍。

散樂的品目，極爲繁夥，按其表演的規律，大約可分爲以下幾類：一、武藝：像角抵（相撲）、扛鼎、投鞠打毬等，推其原始，大多屬於軍中之禮，是一種練力習武的競技。講求體力、技巧及熟諳規則的變化。二、獸戲：這又可分二條亞流：一是實際訓練和駕馭各種畜獸，一是模擬與野獸搏鬥或對鳥獸聲貌的模倣。三、雜技：即以肢體的柔度、靈巧與平衡感而組成的表演；或者以手腳的巧妙、快捷取勝，如舞輪、耍盤、飛劍、跳丸等。四、與當時的方術、幻術或神仙

思想有關的樂舞：例如吞刀吐火、遁術、自解肢體、易牛馬頭等新奇的戲法。凡此，結合體育、舞蹈、音樂，相輔相成，不斷創作翻新❷。另有所謂「總會仙倡」、「羽人」之舞等反映漢人求仙的欲望與嚮往。五、是所謂的優戲：即優人以戲謔的動作或言語取樂觀眾❸。漢代的百戲種類極繁，本章僅摘其犖犖大者說明之。以下先說武藝。

第一節 武藝──戰爭與游藝

漢代散樂有相當的部分是承襲周代以來的「講武」舊禮。《漢書‧刑法志》云：「春秋之後，滅弱吞小，並爲戰國，稍增講武之禮，以爲戲樂，用相夸視。」即把武技表現人體健壯、柔韌及應變的特質加以消化吸收，而創作出各種游藝表演。

(一)**角抵**：亦作觝抵、角觝。

在漢代或稱爲「卞」或「弁」。《漢書‧哀帝紀贊》引蘇林《注》曰：「手搏爲卞，角力爲武戲也。」《漢書‧甘延壽傳》：「試弁，爲期門，以材才愛幸。」顏師古《注》引孟康曰：「弁，手搏。」手搏即後世所謂的相撲、爭交或摔跤之戲❹。

角抵之戲現有文獻可溯至春秋時代。《左傳‧僖公二十八年》晉楚城濮之戰前夕，「晉侯夢與楚子搏，楚子伏己而盬其腦，是以懼」。搏即手搏，也就是摔角。按《經義述聞‧左傳》上引

《晉語》九，少室周與牛談「戲勿勝」。韋昭《注》曰：「戲，角力也」[5]。角力也是軍隊的體力和武藝訓練。按周禮規定，孟冬之月「天子乃命將帥講武，習射御角力。」（《禮記·月令》）孔穎達《疏》：「御言習，是未正用也。備擬仲冬教戰之事所須故」。《管子·七法》也提到當時每年春秋兩季軍隊會集訓練角力，「春秋角試，以練精銳爲右」。這種軍事性的訓練，講究體能技巧以求相勝。《莊子·人間世》云：「且以巧鬥力者，始乎陽，常卒乎陰，泰至則多奇巧」。郭嵩燾解釋：「凡顯見謂之陽，隱伏謂之陰。鬥巧者必多陰謀，極其心思之用以求相勝也。」（郭慶藩《莊子集釋》引）另《漢書·藝文志》也收有《手搏》六篇，是屬於所謂〈兵技巧〉之流。

考古資料中關於角抵的圖像目前有幾件，一是陝西長安客省莊K一四〇號戰國末年墓中出土的銅飾牌，這個牌長十三·八、寬七·一厘米，是嵌在腰帶的裝飾品。牌上的圖像是描繪在林木間的一場摔跤比賽，與賽雙方皆赤裸上身，下著長褲，彼此彎腰抱扭，左邊的人右手摟住對方的腰，另一隻手抓緊對方的胯；右邊的人也兩手分別壓制對手的腰與腿，互推互搏，難分勝負，畫面極爲生動。楊泓認爲「從銅飾的造型風格看來，它們應屬於內蒙古一帶地區具有游牧民族特色的青銅藝術品，可能是活躍在我國北方的匈奴等古代民族的遺物。」另一件是湖北江陵鳳凰山秦墓中出土的漆繪人物畫木梳，圖畫三人，其中兩人對搏，一人觀看。三人皆赤裸上身，短褲。對搏雙方正相向撲殺。另外，河南省密縣漢墓出土的壁畫，以及山東省臨沂金雀山漢墓出土的絹

圖 抵 角 一～四圖

畫上皆有相撲、角力的圖像（圖四～一）。這些畫面，《通考》所謂：「壯士裸袒相搏而角勝負，每羣戲既畢，左右軍雷大鼓而引之。豈亦古習武而變歟？」（卷一四七）就是形容這種游藝活動❻。

到了秦漢，《史記・李斯列傳》說：「是時（秦）二世在甘泉，作角抵優俳之觀。」《集解》引應劭曰：「戰國之時，稍增講武之禮，以爲戲樂，用相夸示。而秦更名曰角抵。角者，角材也。抵者，相抵觸也。」也就是說，原是「講武之禮」的競技，到戰國以降增加了內容，使

之成為一種「戲樂」。所以，《漢書·刑法志》即感嘆的說：「先王之禮沒於淫樂中矣。」於此，角抵的意義在漢代產生了變化。一方面它是指角力、相撲而言。《漢書·西域傳》云：「漢武帝令：兩兩相當，抵角量其伎。」河南密縣打虎亭二號墓中室北壁劵頂東側有角力圖。畫面上，對搏雙方身體魁偉、面蓄齲鬚，赤膊光腿，腰緊護腹，下著短褲，兩兩注目相視，俟機而動❼。張衡《西京賦》形容說：「乃使中黃之士，育獲之儔，朱鬢髽髻，植髮如竿。袒裼戟手，奎踽盤桓。」（《文選》卷二）正是形容力士相互角力爭勝的情形。

另一方面，角抵又不僅限於摔跤、相撲的專名，而成為漢代雜技的總稱。《漢書·武帝紀》顏師古《注》引應劭、文穎之說云：

應劭曰：「角者角技也，抵者相抵觸也。」文穎曰：「名此樂為角抵者，兩兩相當，角力角技藝射御，故名角抵，蓋雜技樂也，巴渝戲、魚龍蔓延之屬也。」師古曰：「抵者當也，非謂抵觸，文說是也。」

可見角抵在原有角力的基礎之上，擴充為各種技藝射御的較量，包括雜技樂之間的競藝。王先謙《漢書補注》曰：「角抵以力相角，抵當也。即今之賈跤。」猶保留角抵原義。角抵轉變的過程，司馬遷說：「及加眩者之工，而角抵奇戲歲增變，其益興，自此始。」西域大通以後，傳統武技雜戲吸收西域樂舞幻術，經過加工創作而歲盆興盛。《漢武故事》一書有云：

未央庭中設角抵戲，享外國，三百里內皆觀之。；漢興雖罷，然猶不都絕，至上復採用之。并四夷之樂，雜以奇幻，有若鬼神。角抵者，使角力抵觸也。其雲雨雷電，無異於真，畫地成川，聚石成山，無所不為。

此書雖後起❽，但頗細緻的敘說角抵的演變。武藝競技兼眩樂舞、雜技、幻術等的游藝表演，追溯其發展之輝煌，可能與漢武帝打開通西域之路有關，故後人歸於《漢武故事》。

㈡ **投石超距**

《史記‧王翦列傳》云：「久之，王翦使人問軍中戲乎？對曰：『方投石超距。』」於是王翦曰：「士卒可用矣。」」《集解》引徐廣曰：「超，一作『拔』。《漢書》云：『甘延壽投石拔距，絕於等倫』。張晏曰：『《范蠡兵法》飛石十二斤，為機發三百步。延壽有力，能以手投之。投重石，競遠近為輸贏也。超距亦力戲也。跳躍踰越，競其遠近高下為輸贏也。」《索隱》：「超距，猶跳躍也。」據說甘延壽能跳過羽林亭樓，而投石能將十二斤的石頭擲出三百步之外。可見投石超距是軍中戲。投石，大概是投擲石頭，相較遠近的競賽，而超距可能是類似像今日跳遠之流。瀧川資言《考證》引中井積德曰：「投石，力戲也，手投石，競遠近為輸贏也。」這種游戲亦流行於民間各地，《管子‧輕重丁》云，齊國青年男女「相睹樹下，戲笑超距，終日不歸。」又王充說，東漢有「投石超距之人」（《論衡‧刺孟篇》）。左思說，三國時吳都建業也有「拔距投

石之部」（左思〈吳都賦〉）。

這種力戲經過改良也成為百戲的項目之一。《文獻通考》即收有漢代「轉石」之戲（卷一

四七）。張衡〈西京賦〉云：「複陸重閣，轉石成雷。礔礰激而增響，磅礚象乎天威。」薛綜

《注》：「複陸，複道閣也。於上轉石，以象雷聲。」這主要是表現藝人力量大小的樂目。徐州

銅山縣出土的漢畫像石，有一幅百戲圖，前有一人引導，有伎人表演及馴象者，後有魚車、龍車

出巡。其中有一藝人拖著一大串巨石，共有五個石頭串聯在一起（參見圖四～二），可能即是根

據「投石」之力戲加以創造變化❾。

㈡扛鼎：或稱為舉重，是展示體力的一項表演。

最早是源於軍中講武之禮❿，如衛國力士夏育，能舉千鈞，「叱呼駭三軍」（《史記·蔡澤

列傳》）。而秦國「武王有力好戲，力士任鄙、烏獲、孟說皆至大官」（《秦本紀》）。這都是

表現力技而致高位的勇士。

據說，公元前三〇七年，秦武王帶兵至洛陽，時盛行舉鼎較力之戲。武王與力士孟說比賽舉

鼎，不支，雙目流血，力盡鼎落，絕臏而死。孟說因而舉族被滅。《韓非子·觀行篇》又云：

「烏獲輕千鈞而重其身，非其身重於千鈞也，勢不便也。」是烏獲能舉千鈞。《論衡·效力》

云：「夫一石之重，一人挈之；十石以上，二人不能舉也。世挈一石之任，寡有舉十石之力。」

可見，「十石以上，二人不能舉」，而經過嚴格訓練的力士能托千鈞而異乎常人。

圖四～三　轉石之戲（左下）

漢代百戲有「烏獲扛鼎」（張衡，〈西京賦〉）一項。《說文》云：「扛，橫關對舉。」即形容舉重表演，表演的藝人把鼎橫過膝關節，然後兩手舉起。而所舉之重物還迭有變化，包括輪、石臼、瓷器等重器。南陽漢畫像石刻中，即有一個膀大腰圓的力士，祖胸露臂，化裝成小丑的樣子，把一個盛酒的大壺放於一支平伸的臂上，掌握著平衡，另一手還搖著小鼓作樂。這個節目可能由扛鼎發展而來，注重力道，也看重藝人的持久、平衡技巧的本事⑪。《史記‧項羽本紀》：「籍之力能扛鼎」。西漢初的趙國有「鼎士」，應即舉鼎之力士。常在邯鄲叢臺舉鼎練武（《漢書‧鄒陽傳》）。當時的人亦好爲之，《漢書‧武五子傳》說廣陵厲王胥壯大，好倡樂逸游，力能扛鼎，空手搏熊彘猛獸。《宋書‧樂志》云：「魏晉訖江左，猶有夏育扛鼎。」可知其流行之久遠。值得一提的是，無論是「烏獲扛鼎」或者「夏育扛鼎」，僅是樂目的名稱，表演時可能是舉鼎，但也可能是舉其他的重物（參見圖四～三）。

（四）蹴鞠：或作「蹋鞠」、「蹵鞠」。

蹴就是用足踢，鞠可能是類似皮球之類的圓物。《漢書‧藝文志》顏師古《注》：「鞠以韋爲之，實以物，蹴蹋之以爲戲也。蹴鞠，陳力之事。故附兵法焉。」王應麟《漢志考證》：「劉向《別錄》曰：『蹴鞠者，傳言黃帝所作，或曰起戰國時，記黃帝蹴鞠兵勢也。所以練武士知有才也。』」蹴鞠最初原是一門軍事體育活動，用以訓練士卒，識別有才之士。據《漢書‧霍去病傳》云：這項軍中之戲，至少到西漢中期似乎還在當時軍旅之中流行。

圖四～三　樂車舞輪。山東濟南城張畫像石，圖上
　　　　　奏樂，圖下有雜技百戲，如跳丸、倒立樂
　　　　　舞輪（中間）

「其在塞外，卒乏糧，或不能自振，而去病尚穿域蹋鞠也」。顏師古《注》引服虔曰：「穿地作鞠室也。」鞠室即蹴鞠的專門場地了。《漢書·藝文志》收錄了《蹴鞠》二十五篇，將其與射法、連弩、劍道、手搏等一同列入「兵技巧十三家」之中。

而在民間蹴鞠似乎頗爲普及的，《鹽鐵論·國疾》：「里有俗，黨有場。康莊馳逐，窮巷蹋鞠。」貴人之家無不喜好「蹋鞠鬥雞」（《西京雜記》卷二）。文帝之時，安陵阪里公乘項處雅好蹴鞠之戲，唯患牡疝重疾，倉公囑之：「愼毋勞力事，爲勞力事則必嘔血死。」結果，項處不聽勸告，後蹴鞠，要蹩寒，汗出多，即嘔血，隔日即死（《史記·倉公列傳》）。武帝時，董偃亦好蹴鞠，「郡國狗馬蹴鞠劍客輻湊董氏」（《漢書·東方朔傳》）。晉陸機〈鞠歌行·序〉云：「漢宮閣有含章鞠室、靈芝鞠室。後漢馬防第宅下臨道，連閣通池，鞠城彌於街路。」而漢末梁冀也是「性嗜酒，能挽滿、彈棋、格五、六博、蹴鞠、意錢之戲。」（《後漢書·梁冀傳》）

在遊戲規則方面，李尤〈鞠城銘〉云：「圓鞠方牆，倣象陰陽，法日衝對，二六相當。建長立平，其例有常，不以親疏，不有阿私，端心平意，莫怨其非。鞠政由然，況乎執機。」（《全後漢文》卷五〇）大概是球場四周圍牆，一共有十二個球門，每邊六個，故曰「二六相當」（圖四～四）。比賽時設立「長」和「平」，可能是裁判者，而且有一定的條例規矩。裁判不能因有親疏而有所循私，必須公平裁判，是非分明，雙方隊員也不埋怨裁判不公。

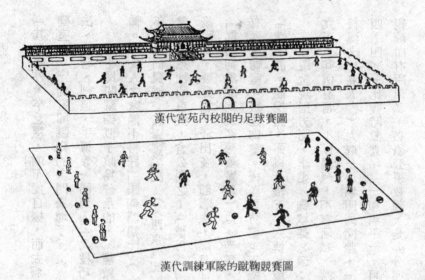

漢代宮苑內校閱的足球賽圖

漢代訓練軍隊的蹴鞠競賽圖

毬　門

毬門徑二尺八寸

網子　｜風流眼｜　網子

洞　九尺五寸

此四個　網背　門毬头
人齐看　毬背　面右

正副拽　骁色面毬头　面左
面右　　　　　　　面左　正副
　　　　　　　　　　　　毬门
出尖面　面右　毬门　出尖面
　毬门　　　　　　　副拽

左一行人並着緋　毬门柱高三丈二尺

右一行人並着綠

宋代蹴鞠所用單球門及球員位置示意圖

圖四～四　蹴鞠球場想像圖（鞠室）

漢代蹴鞠發展成百戲樂目之一。在考古資料上，南陽漢畫像石有蹴鞠圖，畫面刻一人正在踢球，兩球騰空而飛，另一人口吹挑簫，手持小鼓伴奏。再者，是有兩個男子戴冠，著緊身衣，相間起舞，其中一人足踏一球。另有一個頭挽高髻、身穿長袖的女藝人，雙足踏鞠，邊踢邊舞。更生動的是一幅建鼓鞠圖，建鼓兩側各有一名男舞者，一邊擊鼓，一邊蹴鞠（圖四～五）。另外，在綏德出現的墓石刻中，有一石上刻九人，或宴飲作樂，或作雜戲，其中兩位正在蹴鞠。吳曾德總結畫像石、畫像磚的蹴鞠圖，以為有三項特色：

1 常與音樂、舞蹈、雜技場面合一起，表演者有男有女，也常常是邊蹴鞠、邊舞蹈。

2 單人蹴鞠居多數。二人蹴鞠時也往往是一人蹴一鞠，實際仍是單人蹴鞠。

3 石刻畫面上鞠的位置有的是在表演者的腳底

圖　四～五　蹴　　鞠

下，有的是腳面上方，有的在膝蓋上方，說明除用腳踢外，還可用腳踐踏，並能應用身體的其他部位蹴鞠⑫。

劉向《別錄》說：蹴鞠「所以練武士，知有材也，皆爲嬉戲而講練之。」蹋鞠雖然與軍事活動密切結合在一起，但它基本上具有「嬉戲」的本質；武技訓練上對於耐力、靈巧的要求，即可轉化爲令人驚嘆的雜技藝術。

關於蹴鞠還有二個考證上的小問題，第一、蹴鞠與彈棋的關係，《西京雜記》云：「成帝好蹴鞠，羣臣以蹴鞠爲勞體，非至尊所宜。帝曰：『朕好之，可擇似而不勞者奏之。』家君作彈棋以獻」（卷二）。其戲法，邯鄲淳《藝經》曰：「棋正彈法：二人對局，白黑棋各六，故先列棋相當，更先控三。彈，不得，各去控一，棋先補角。其局以石爲之。」究其所作，與蹴鞠類似，兩者之別，一在場上，一在局面⑬。第二、蹴鞠與後來所謂「打毬」不同。「打毬」一般都在馬上以杖擊毬，故亦名爲「擊鞠」，所以往往與蹴鞠容易混淆不清。《史記·衞將軍驃騎傳》「蹴鞠」，唐人張守節《正義》曰：「即今之打毬也。」此便是把兩種運動混爲一談了⑭。

第二節　獸　戲

漢代百戲中獸戲佔有相當的比例。馴獸或擬獸的表演，反映人與動物長期以來密切的關係。

初民之時，人獸雜居，動躓榛莽，物力多艱。《韓非子・五蠹》說：「上古之世，人民少而禽獸眾，人民不勝禽獸蟲蛇」。人對動物一方面是親近，一方面又是畏懼、聳悚的。《淮南子・覽冥》：「猛獸食顓民，鷙鳥攫老弱。」人類開始獵取動物，但有些動物仍不時、不斷的攻擊人類，危害人的生命，困擾人的生活。牠們不僅是人類肉食的來源，也與初民的信仰祭儀、民間藝能與創作題材密不可分。

周代雖有所謂四時田狩，但已流於貴族儀式性的活動，而且逸樂成分愈來愈濃厚。春秋戰國所留下大量彝器獵紋中（圖四～六），有人格殺野獸、搏獸及逐獸的生動紀錄。可見人類從早期面對野獸的恐懼，到了這個時候，把原來辛苦的田獵轉變為一種嬉戲游藝，人無疑成為動物的挑戰者，甚至征服者了。《列子・黃帝篇》很生動的描述人與動物關係的演變經過：「太古之時，則與人同處，與人並行。帝王之時，始驚駭散亂矣。逮于末世，隱伏逃竄，以避患害。今東方介氏之國，其國人數數解六畜之語者，蓋偏知之所得。」也就是說，人與動物的關係，由親到疏，從與人同處並行，「逮于末世」之時，乃至四處逃竄，以避人類的捕殺。

人與動物的主題，到了漢代散樂百戲成為主要的表演素材之一，玆分以下六項來討論：

㈠搏獸：即人與猛獸搏鬥。

《詩經・叔于田》云：「叔在藪，火烈具舉；襢裼暴虎，獻于公所。將叔無狃，弁其傷女！」這是說共叔段赤身空手，擒捉猛虎的勇事。《晏子春秋・諫上》：「推侈、大戲，足走千

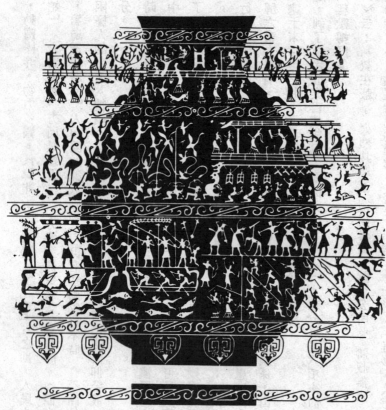

圖四～六　漁獵圖（戰國宴樂漁獵攻戰壺）

里，手裂兕虎。」（《孟子・盡心下》）：「晉有馮婦者，善搏虎，卒為善士。則之野，有眾逐虎，虎負嵎，莫之敢攖，望見，馮婦而迎之。」凡此，都可見古代尚武崇力之風氣。

兩漢搏獸之風，與先秦無異（圖四～七）。《漢書・李陵傳》云：「臣所將屯邊者，皆荊楚勇士奇材劍客也，力扼虎，射命中。」李廣之孫李禹因酒後，侵陵侍中貴人，導致「上召禹，使刺虎，縣下中，未至地，有詔引出之。禹從落中以劍斫絕累，欲刺虎。上壯之，遂救止焉。」（《李廣傳》）另儒生轅固頂撞竇太后，太后「乃使固入圈繫豕」，豕是野豬，幸好景帝給他一件七首才得脫險（《儒林傳》）。而皇親國戚也好以鬥獸，以邀美譽。例如，漢武帝「自擊熊豕，馳逐野獸」（《漢書・司馬相如傳》）。昌邑王平日亦好「弄彘鬥虎」（《霍光傳》）。廣陵王劉胥能「空手搏熊彘猛獸」（《廣陵厲王傳》）。漢元帝建昭中，「上幸虎圈鬥獸，後宮皆坐」（《外戚傳》）。上好蓄獸相鬥，民間於是景然風從，「今民間雕琢不中之物，刻畫玩好無用之器。玄黃雜青，五色繡衣，戲弄蒲人雜婦，百獸馬戲鬥虎，唐銻追人，奇蟲胡妲。」（《鹽鐵論・散不足》）

漢代搏獸之戲更盛前世者，是由西域輸入各種珍禽異獸。司馬相如〈子虛賦〉云：「其下則有白虎玄豹，蟃蜒貙豻，兕象野犀，窮奇獌狿。」（《前漢文》卷二一）〈上林賦〉亦云：「其南則隆冬生長，涌水躍波，獸則犦牦獌羳，沈牛塵麋，赤首圜題，窮奇象犀；其北則盛夏含凍，裂地涉冰揭河，獸則麒麟角端，騊駼橐駝，蛩蛩驒騱，駚騠驢驘。」（《文選》卷八）其中有許

多野獸，是源自於外國的特產。《漢書·西域傳贊》：「蒲梢、龍文、魚目、汗血之馬，充於黃門；鉅象、師（獅）子、猛犬、大雀之羣，食於外圃；殊方異物，四面而至。於是廣開上林。」《後漢書·西域傳》記條支國「出師子、犀牛、封牛、孔雀、大雀，大雀其卵如甕。」同書〈和帝紀〉：「安息國遣使獻師子及條支大爵。」當時皇室宮苑廣蓄異獸，名目之多，眞是令人目不暇給⑮。各種猛獸加入傳統的徒搏之戲，增益聲色。漢成帝更建長楊射熊館，提倡胡人徒搏之戲：

（縱）禽獸其中，令胡人手搏之，自取其獲，上觀臨觀焉。是時，農民不得收歛（《漢書·揚雄傳下》）。

上將大誇胡人以多禽獸，秋，命右扶風發民入南山，西自褒斜，東至弘農，南歐漢中，張羅罔罝罘，捕熊羆豪豬虎豹狖玃狐菟麋鹿，載以檻車，輸長楊射熊館。以罔為周陸，從

由於擾民至甚，揚雄作〈長楊賦〉則曰：「雖然，亦頗擾于農民。三旬有餘，其麃至矣，而功不圖，恐不識者，外之則以為娛樂之遊，內之則不以為乾豆之事，豈為民乎哉！」與古典時期搏獸的精神大相逕庭。

（二）戲獸

人類以智、力馴服猛獸，讓牠們聽命於人，以從事各種高難度的動作。這種馴化的技能，也是人類長期經驗累積的。據傳說，黃帝與炎帝戰於阪泉之野，帥熊、羆、狼、豹、貙、虎為前

驅。《史記‧五帝本紀》，《索隱》云：「此六者猛獸，可以教戰。」《周禮》有服不氏，「專擾猛獸」。鄭玄《注》：「服不，服不服之獸者。」又《孟子‧滕文公下》：「周公相武王誅紂，……滅國者五，驅虎、豹、犀、象而遠之，天下大悅。」又云：「周公兼夷狄，驅猛獸而百姓寧。」王莽之時效倣周公舊事，「驅諸猛獸虎、豹、犀、象之屬以助威武」（《後漢書‧光武帝紀》）。王莽食古不化，結果大敗。顧頡剛說：「夫猛獸不能帖服於人，今之馬戲班可謂極馴擾為能事，然獅、虎終不能與猿、馬同工，想古人亦未必有特殊之技能以變化其性質。惟此傳說亦非盡出幻想。」⑯

　唐河漢郁平大尹馮君孺人畫像石墓中有戲虎圖，畫面中間刻一虎，虎項拴索。前有一名戲虎者，側面轉身跨步牽索拉虎。虎昂首、翹尾，虎後有一似猴的靈長類動物，右前肢拉虎尾，左前肢按虎後足。畫面右下角還刻畫一隻靜臥的小老虎⑰。另外，徐州青山泉白集東漢畫像石墓，其前室東橫梁刻石有「羽人戲虎圖」，畫面上虎張口，豎尾，四足躍起，威武而雄健，撲向羽人；羽人作細腰，著緊身褲，兩肩各披羽毛一束，雙手上揚，左手伸向虎口，作誘虎姿勢⑱。戲獸與徒搏相似而不盡相同，一是野獸按照人的命令從事各種動作，一是人獸角力相爭。

　㈢馬戲：即藝人在馬上表演各種驚險的動作。

以馬競技，有一種是馳逐，或類似於今日之賽馬。張衡《西京賦》云：「百馬同轡，騁足并馳」；李尤《平樂觀賦》云：「馳騁百馬」。

司馬遷形容當時的游閒公子，「搏戲馳逐，鬥鷄走狗，作色相矜，必爭勝者，重失負也。」

（《史記‧貨殖列傳》）董偃與武帝「常從游戲北宮，馳逐平樂，觀鷄鞠之會，角狗馬之足，上

大歡樂之。」成帝鴻嘉年間，張放「與上臥起，寵愛殊絕，常從微行出游，北至甘泉，南至長

楊、五莋，鬥鷄走馬長安中，積數年。」（《張湯傳》）董偃、張放都是引誘皇帝走馬驅馳的倖

臣。

馬戲除馳逐的本領之外，還必須馬上馬下作各種的表演。〈魏大饗碑〉中的百戲樂目有「戲

馬立乘之妙技」，可能是站在馬背駕馭之戲。《魏志‧甄皇后傳》注云：「(后) 年八歲，外有

立騎馬戲者，家人諸姊皆上觀之」。表演方式，以牛運震《金石圖》上載登封縣少室石闕畫像為

例，其中有兩馬飛奔，前馬上藝人倒立於馬脊之上，後馬上的藝人舉袖而舞。另外，山東臨淄文

廟內一漢畫像石，馬戲部分：前一人於馬背高舉兩手。一人凌空，以一手持馬尾隨而奔馳。又一

人揚身空手，雙手攀附騎者之手。後有一車，雙曲轅駕一馬，車上坐三人。馬頭與曲轅之上各有

戲者一人 [19]。山東沂南古畫像墓的百戲圖部分，有兩個表演馬戲的小孩。畫面上，兩馬相向，右

邊的藝人執戟雙手緊抓馬轡，後身騰空，雙腳飛起。左邊的藝人，站在馬脊上，右手拿著長而彎

曲的幢，左手持鞭，靠著平衡感立於奔跑的馬背之上作驚險的動作（參見圖四～八）[20]。

馬端臨認為馬戲來自外域，他說：「奈何戎狄之戲，非中華之樂也。」（《文獻通考》卷

一四七）按《史記》記匈奴之俗云：「兒能騎羊，引弓射鳥鼠；少長則射狐兔用為食；士力

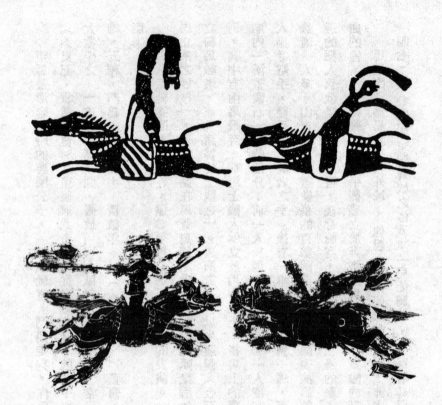

戲　馬　八～四圖

能彎弓，盡爲甲騎。」（〈匈奴列傳〉）而其平時所好競技即以「走馬及駱駝爲樂」（《後漢書・南匈奴列傳》）。

據此推測，馬戲似有可能由胡地傳入。又戲馬別有「猿騎」之名，即形容騎者如猿猴一般敏捷、靈巧。據《鄴中記》載：「又使伎兒作獼猴之形，走馬上，或在馬脇，或在馬頭，或馬尾，馬走如故，名曰『猿騎』。」可見藝人高超精嫻的騎術。又上

引書條見於《太平寰宇記》，有云：「又作戲馬書，令人立於馬上，屈一腳立書，而字皆正好。又使妓兒作獼猴形，走馬，或在頭尾，臥側縱橫，名爲『猿騎』。」（卷五五）到宋元以下，猿騎之名似漸泯，《文獻通考》說：「今軍中亦有馬戲伎者，其名甚衆，但不謂猿騎耳。」

(四)弄蛇

張衡〈西京賦〉云：「水人弄蛇，奇幻儵忽」。薛綜《注》：「水人，俚兒，能禁固弄蛇也。」

凡物皆有性，知其物性則能善以馭使。蛇性陰晦，在古傳說中，對蛇患與蛇怪頗有誇張的渲染。《山海經‧西山經》：「諸次之山，……是山也，多木無草，鳥獸莫居，是多衆蛇。」又〈北山經〉：「大咸之山，無草木，其下多玉。是山也，四方不可以上，有蛇名曰長蛇，其毛如彘豪，其音如鼓柝。」又〈海內南經〉：「巴蛇食象，三歲而出其骨。」這些神話傳說，或許正是對當時蛇害的現實反映。《淮南子‧本經》也說：「猰貐、鑿齒、九嬰、大風、封豨、修蛇，皆爲民害。」人蟲相侵，構成人類遠古的記憶與神話創作豐富的題材。

漢畫石、磚有許多操蛇、銜蛇、戲蛇、騎蛇的畫面，例如，長沙馬王堆一號漢墓漆棺畫有一組御蛇圖，根據鄭慧生的考釋十一幅圖畫：

1 畫一鴛低頭注目，全神貫注；喙伸向前下方，像撥草覓物。崔豹《古今注》：「扶老，

鳧鷖也；似鶴而大；大者頭高八尺，善與人鬥，好喙蛇。」（卷中）

2 鷥突然見蛇，快步疾走，緊追不捨，喙微張。

3 鷥銜蛇飛來，將所銜之蛇叼給一個張口欲接的神怪的嘴裏；神怪左手左足翩然而舞，神態自然。

4 畫面上，神怪嬉蛇，右手操之又縱，左手駭然而接；張口吐信；雙腳緊趨，故作驚慌之狀。

5 神怪含蛇欲吞，兩手叉腰，雙足扭動，裝扮嚇人之態。

6 畫一半怪馴豹。羊怪羊頭人身，無口，雙手撫一豹；豹伏地，作馴服狀。

7 畫羊怪躍然而立，高站雲頭，回首瞻顧。

8 畫豹伏地，仰望著躍然而立的羊怪，狀甚馴狀，表示臣服。

9 有一仙人，童顏白髮，操蛇而嬉；蛇逶迤掙扎，口吐信子，向仙人刺來；仙人目不斜視，泰然自如。

10 畫一鷹銜魚飛來。

11 一馬頭怪物，踞坐吃蛇❹。

以上這一組御蛇圖，筆畫纖細，刻畫生動（圖四～九）。這種操蛇或喙蛇的神人，在《山海經》

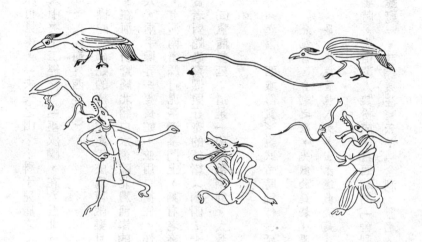

圖四～九　御蛇圖（部分）

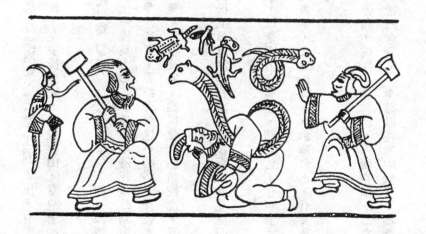

圖四～十　水人弄蛇（武氏祠）

中亦可見得，「夫夫之山……神于兒居之，其狀人身而身操兩蛇，常遊于江淵，出入有光。」（〈中次十二經〉）「巫咸國，在女丑北。右手操青蛇，左手操赤蛇，在登葆山，羣巫所從上下也。」（〈海外西經〉）

操蛇、御蛇的技術在漢代成為百戲樂目。韓養民以為「水人弄蛇」的水人，即「裸體者」[22]。在河南新野縣北關白水書院北邊河岸的漢墓，出土一塊長方形空心磚，左邊花邊外刻有一裸體人，兩手操弄一隻長蛇，並用口銜住，作奔跑之勢[23]。其實，弄蛇表演也不必然是裸體者。另外，有河南密縣打虎亭漢墓門上，刻有老者操蛇之圖[24]。此項技藝，展現藝人熟諳蛇性，及帶動欣賞者對蛇蟲驚懼與好奇的情緒（圖四～十）。

(五)魚龍曼延：這是一項擬獸樂舞，大致是由人裝扮成魚龍等動物嬉戲的技藝（參見圖四～十一）。

《漢書·西域傳贊》說武帝時創作曼延魚龍之戲，以饗四方之賓客。顏師古《注》云：

> 魚龍者，舍利之獸，先戲於庭極，畢乃入殿前激水，化成比目魚，跳躍漱水，作霧障日，畢，化成黃龍八丈，出水遨戲於庭，炫燿日光。

出場時，先由藝人裝扮成來自西域的「舍利之獸」。舍利，或作「含利」。〈西京賦〉以為「含利颬颬」，薛綜《注》云：「含利，獸名。性吐金，故曰含利。」[25]該獸在庭中戲樂，接著，到

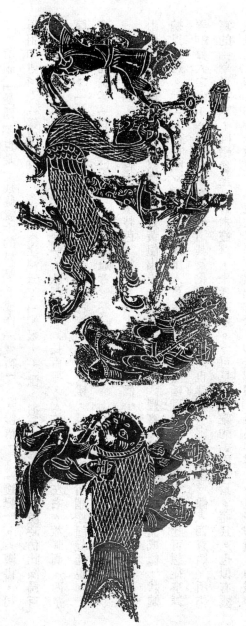

圖四～十一　魚龍圖（山東沂南畫像墓）

殿前激水，水勢騰涌，倏然化成一條比目魚，彷彿在水中跳躍，漱水嬉玩；不久之後，又化成一條八丈的黃龍，出水遨遊，宛若日光般的炫耀奪人眼目，詭詭壯麗。

所謂「曼延」也是一種傳說中的異獸。或作「曼衍」、「漫衍」、「蔓蜒」。《漢書‧司馬相如傳》：「蔓蜒貙豻」。郭璞《注》云：「蔓蜒，大獸，似狸，長百尋。《西京戲。」古代八尺為一尋（大約合現今一‧八四米），長百尋，大約是八十丈左右。漢時仿此演為百戲。古代八尺為一尋（大約合現今一‧八四米），長百尋，大約是八十丈左右。漢時仿此演為百賦〉中說：「巨獸百尋，是為曼延。」薛綜《注》：「作大獸，長八十丈，所謂蛇龍曼延也。」

㉖馬端臨說其「假作獸以戲」（《文獻通考》卷一四七）。

據上所述，這個節目有幾項特色：第一、它大約是由幾個小型節目串聯而成的，緊湊炫麗。由舍利獸到比目魚，再緊接著又是黃龍出現，變化多端，形式豐富。所謂「海鱗變而成龍，狀蜿蜿以蝹蝹。」（〈西京賦〉）第二、演出人員眾多，據說曼延巨獸長八十丈，但由此可想從事舞弄的藝人之眾了。第三、在布景、道具及化裝的舞臺技術也達到一定的水準。像〈西京賦〉所描寫的「華嶽峩峩，岡巒參差。神木靈草，朱實離離。」可見有繁雜的場內布景。而且，也似有機械機關所造成的特殊效果，「度曲未終，雲起雪飛。初若飄飄，後遂霏霏。」這些布置，陰怪神秘，造境瑰奇。第四、魚龍曼延不僅是單純的擬獸樂舞，也結合若干幻術、雜手藝的技巧，虛虛實實，生動無比。它成為漢代百戲最具有特色的樂目，《齊書‧樂志》云：「鳳皇銜書伎，蓋魚龍之流也。元會日，侍中於殿前跪取其書。」六朝時又稱其為「黃龍變」。近今游藝猶名為「魚

龍會」。它是百戲開山性的創作，後代散樂以其為闐尾，是相當有意思的。

(六)行象與象舞

行象，初指佛教僧侶敎徒於每年四月舉行的盛會，主要是慶祝釋迦誕辰，由大象載佛像或佛牙，巡城圍繞，藉象舞宣揚佛教思想。而漢代百戲把此項技藝吸收進來，成為不可或缺的節目之一。〈西京賦〉云：「白象行孕，垂鼻轔困。」薛綜《注》：「偽作大白象，從東來，當觀前，行乳，鼻正轔困也。」即表演一隻懷孕的大白象緩緩移動，擺動長鼻，邊走邊給小象授乳。白象之舞的來源，兪偉超推測可能是來自「能仁菩薩騎白象」的故事㉗。《修行本起經‧菩薩降身品第二》云：

于是能仁菩薩，化乘白象，來就母胎。用四月八日，夫人沐浴，塗香新衣畢，小如安身。夢見空中乘白象，光明悉照天下，彈琴鼓樂，弦歌之聲，散花燒香，來詣我上，忽然不見。夫人驚寤，王卽問曰：「何故驚動？」夫人言：「向于夢中，見乘白象者，空中飛來，彈琴鼓樂，散花燒香，來詣我上，忽不復見，是以驚覺。」王意恐懼，心為不樂，便召相師隨占耶。相師言我：「此夢者，是王福慶，聖神降胎，故有是夢，生子處家，當為轉輪飛行皇帝；出家學道，當得作佛，度脫十分。」王意歡喜。

這則能仁菩薩降生的故事。在東漢和林格爾墓壁畫中，小板申M1的前室頂部，有一幅騎在白象

身上穿著紅色衣服而頭部已殘泐的佛或菩薩像，左上榜題：「仙人騎白㢟（應爲「象」字）」[28]，此可能即是行象的圖像。另外，在四川滕縣出土的一塊東漢畫像石殘塊上，有「六牙白象」畫像。其中，有兩頭白象，每頭有三個騎象者[29]。按六牙白象是象中之珍寶，《修行本起經‧現變第一》云：

白象寶者，色白紺目，七肢平跱，力過百象。髦尾貫珠，卽鮮且潔。口有六牙，牙七寶色。若王乘時，一日之中，周遍天下，朝往暮返，不勞不疲；若行渡水，水不動搖，足亦不濡，是故名爲白象寶也。

可見佛教的傳說、教義豐富了百戲的內容。目前著錄的漢代象舞圖像或明器，數量十分可觀（圖四～十二）。例如，定縣漢墓出土的錯金銀銅車飾上有象舞圖像，大象穿象服，借鞍安騎，一人以鈎具弄象的右耳。又如唐河漢墓畫像石上刻有百戲圖，其中即有象舞。另外，銅山洪樓地區的東漢畫像石上的百戲圖，左刻一人前引，後面隨著龜戲、象舞、轉石等樂舞[30]。

中國古代雖早有「商人服象，爲虐於東夷」（《呂氏春秋‧古樂》）或者「(楚)王伐執燧象以奔吳師」（《左傳》定公四年）的記載，但基本上，「人希見生象也，而得死象之骨，按其圖以想其生也。故諸人之所以意想者，皆謂之象也。」（《韓非子‧解老篇》）殷商以下，因氣候較爲乾旱，象自黃河流域南移，孟子謂之「驅虎、豹、犀、象而遠之」（《孟子‧滕文公下》），

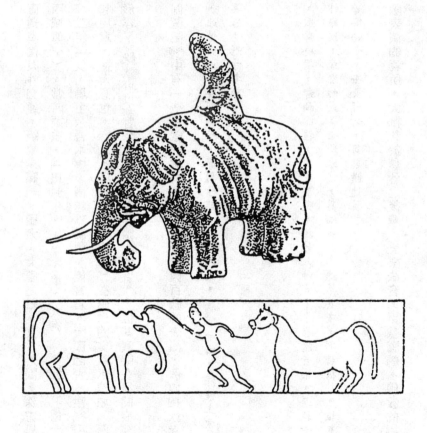

圖四～十二　行象與象舞。上圖為騎象俑（洛陽東漢墓），
下圖左邊為象舞圖（登封少室闕）

亦可爲佐證㉛。直到漢代與外交通，鉅象、獅子、猛犬、大雀之羣，食於外圃，殊方異物，四面而至（《漢書·西域傳》）。當時罽賓，「出封牛、水牛、象、大狗、沐猴、孔雀」（〈西域傳〉）。武帝元狩二年「夏，馬生余吾水中，南越獻馴象、能言鳥。」顏師古《注》引應劭曰：「馴者，敎能拜起周章，從人意也。」（《漢書·武帝紀》）從漢代的文獻，例如〈西京賦〉或〈平樂觀賦〉所形容，雖然可以想見象舞演出的具體生動情景，但其實際在民間表演的紀錄有闕。

稍後《洛陽伽藍記》中有一些百戲的材料，其中有行象與百戲的表演，例如長秋寺條云：

四月四日，此像常出，辟邪獅子，導引于前，吞刀吐火，騰驤一面，綵幢上索，詭譎不常，奇伎異服，冠于都市。

瑤光寺條云：

常設女樂，歌舞繞梁，舞袖徐轉，絲管寥亮，諧妙入神。……召諸音樂，逞技寺內，奇禽怪獸，舞抃殿庭，飛空幻惑，世所未覩，異端奇術，總萃其中，剝驢扳井，植棗種瓜，須史之間，皆得賜食，士女觀者，目亂睛迷。

近代以寺廟做百戲表演的場所，大概起於魏晉之後㉜。梵樂法音，百戲騰驤，佛敎的「行像」儀

式，與角抵百戲結合，近代民間的「香會」、「走會」可能即濫觴於此。

第三節　雜　技

雜技即各種手藝的統稱。因為品目雜多，無以歸類，故總而言之。它表現藝人手腳的靈巧，肢體的柔度、平衡等技術。同時，它也與其他雜技配合，相輔相成。在武技、舞蹈中不斷的吸收創作新的樂目，大概可分成以下五目：

(一)**都盧尋橦**：即上竿戲。

都盧，《漢書·西域傳贊》顏師古《注》引晉灼曰：「都盧，國名也。」李奇曰：「都盧，體輕善緣者也。」一以為國名，另一以為體輕而善緣之人。按《漢書·地理志下》：

自日南障塞、徐聞、合浦船行可五月，有都元國；又船行可四月，有邑盧沒國；又船行可二十餘日，有諶離國；步行可十餘日，有夫甘都盧國。

其中夫甘都盧國，顏師古《注》云：「都盧國人勁捷善緣高」㉝。而尋橦之「尋」，漢代一尋為八尺。橦是橦木，也是竿的意思。《說文》訓為帳柱，《玉篇》則以為是竿之誼。《後漢書·馬融傳》：「揭鳴鳶之修橦。」李賢《注》云：「橦，旗之竿也。」

尋橦之戲，中國早已有之，未必晚至漢朝才由都盧國傳入。《國語・晉語四》：「侏儒扶盧」，侏儒體輕，但體輕善緣者未必皆是侏儒。韋昭《注》云：「扶，緣也。盧，矛戟之秘，緣之以爲戲。」王國維說：「此卽漢尋橦之戲所由起。」[34] 又《淮南子・修務》云：

木熙者，攀梧檟，據句枉；蝯自縱，好茂葉；龍夭矯，燕枝拘；援豐條，舞扶疏；龍從鳥集，搏援攫肆，蔑蒙踊躍。且夫觀者莫不爲之損心酸足，彼乃始徐行微笑，被衣修擢。夫鼓舞者非柔縱，而木熙者非眇勁，淹浸漬漸靡使然也。

《淮南子》稱此游藝活動爲「木熙」，卽木戲也。高誘《注》：「熙，戲也。舉，援也。梧木同檟梓，皆大木也。」表演者立在高處，緣竿上下，驚險萬狀；觀衆見其微妙危險，於是「損心酸足」，而他卻是徐行微笑，態若自然，不以爲意。

其戲法，李尤《平樂觀賦》云：「戲車高橦，馳騁百馬，連翩九仭，離合上下，或以馳騁，覆車顚倒」。張衡《西京賦》：「爾乃建戲車，樹脩旃。侲僮程材，上下翩翻。突倒投而跟絓，譬隕絕而復聯。百馬同轡，騁足並馳。橦末之技，態不可彌。彎弓射乎西羌，又顧發乎鮮卑。」表演的是體輕的童子，薛綜《注》：「侲，之言善。善童，幼子也。」又說其技云：「突然倒投，身如將墜，足跟反掛橦上，若已絕而復連。」其中所謂「百馬同轡」、「彎弓」等的表演，薛《注》云：「皆於橦上作之」（參見圖四～十三）。這裏所說在戲車上表演緣竿的絕技，在河南

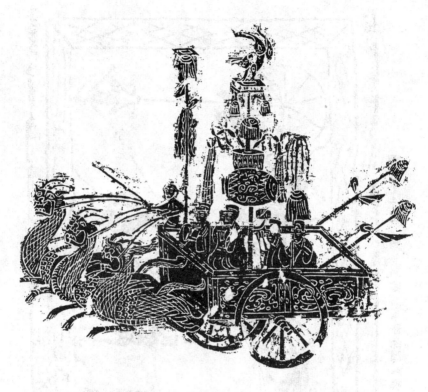

圖四～十三　橦車高戲（山東沂南畫像墓）

省新野縣北出土一塊戲車畫像磚，畫面上有戲車前後兩乘，各一馬一橦。前一戲車，車中橦木頂置橫木，橫木右有一藝人倒掛，兩臂平伸，掌心向上，左右手各托住一藝人。後一戲車，車中橦端蹲一人。車與車之間有一條繩索，從馬奔跑的動態看，前車速度似高於後車，但兩車間的軟索始終保持斜向直線狀態，與橦木夾角為五六度。索上正有一藝人，兩臂自然擺動，保持平衡，向上邁步（圖四～十四），這是高難度「戲車高橦」的

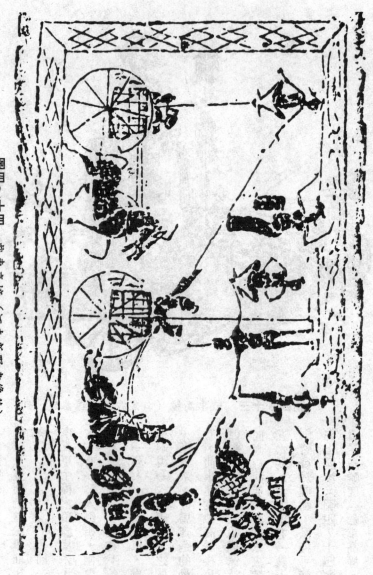

圖四～十四　戲車高橦（河南新野畫像磚）

演出㉟。

和林格爾漢墓的樂舞百戲圖中有尋橦戲，其表演的竿木呈干字形，橫竿略長於豎竿。橫竿上

有三位藝人，中間的藝人在橫竿作騎跨狀，左右兩位藝人反折腰於竿上，昂首塌腰，雙腿下垂，

三人目光同向右視。另山東孝堂山畫像石上，有四人一組的舉橦，該橦竿呈T字形，中有一人於

橫竿上倒立，左邊一人用腳背反掛於竿上，右邊一人單手攀緣作飛燕之狀。還有山東安丘東漢墓

畫像石，該橦亦呈「干」字形，底座有一人雙手將竿木舉起，竿上有九人作各式各樣的動作，或

平衡倒立，或折腰翻轉，或右臂挾竿，或緣木上攀，如同眾猿鬧林，閑逸自恣，極為生動活潑

（圖四～十五）㊱。山東沂南古畫像墓的戴竿之戲，有一伎人額上頂著一根長竿，竿上有一個十

字的橫木，兩個童子倒懸在上，竿的頂端有一平輪，一童子腹臥其上，輪似正在旋轉㊲。這種額

上頂竿的特技，陸翽《鄴中記》云：「有額上緣橦，至上飛鳥，左回右轉。又以橦著口齒上，亦

如之。」另外，孔望山漢代摩崖造像中的尋橦圖，表演者有兩人，一人托竿，一人在竿上表演。

其中，托竿者兩腿作弓步，以求平衡。右掌托一長竿，左手後伸張開手掌。在竿上的表演者身稍

傾斜，以足登竿，右手叉腰，左手上舉，也作力求平衡之姿㊳。傅玄〈正都賦〉云：「緣脩竿而

上下，形既變而影屬；忽跟挂而倒絕，若將墜而復續；蚪縈龍蜿，委隨紆曲；抄竿首而腹旋，承

嚴節之繁促。」（《藝文類聚》卷六一）正可與之相參。

綜上所說，上竿戲有幾種表演方式，或立橦於車，或從設於地，或額上頂橦，或以掌托竿。

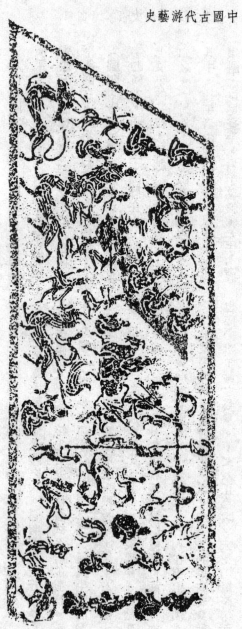

表演者似乎多是侏儒或童子為主。其名初曰「扶盧」、「木熙」，所謂「都盧尋橦」可能僅是都盧國傳來來特殊的竿上戲法。

(二)跳丸劍

〈平樂觀賦〉：「飛丸跳劍，沸渭回擾。」〈西京賦〉：「跳丸劍之揮霍」。薛綜《注》：「揮霍，謂丸劍之形也。」表演時，藝人一手拋若干的丸或劍，一手迭次接著，再迅速擲出，其技巧主要在手眼及身體的反應與平衡。

跳丸之戲，最早出自《莊子・徐無鬼》：「市南宜僚弄丸而兩家之難解」。郭象以為宜僚「息訟以默」。成玄英《疏》云：

楚白公勝欲因作亂，將殺令尹子西。司馬子綦言熊宜僚勇士也，若得，敵五百人，遂遣使屈之。宜僚正上下弄丸而戲，不與使者言。使因以劍乘之，宜僚曾不驚懼，既不從，亦不言它。白公不得宜僚，反事不成，故曰：「兩家之難解。」

意思是說宜僚為楚國勇士，因不參與白公勝的造反，使叛事不成而解除雙方的危難。王先謙《集解》：「案：言『難解』，非也。或記載有異。」唯《淮南子・主術》以為「市南宜遼弄丸，而兩家之難，無所關其辭」，似漢人亦認為有其事。弄丸，羅道勉《南華真經循本》云：「市南宜僚善弄丸鈴，擲八個在空中，一個在手。」另碧虛以為「弄丸者，轉丸於掌以為戲適」（《南華

真經義海纂微》卷七九引）。從出土文物看，似以羅道勉之說為是。

擲劍技術與弄丸基本是一致的，《列子・說符篇》有云：「宋有蘭子者，以技干宋元。宋元召而使見。其技以雙枝長倍其身，屬其踁，並趨並馳，弄七劍迭而躍之，五劍常在空中。元君大驚，立賜金帛。」所謂「以雙枝長倍其身，屬其踁」，就是後來的高蹻表演。這位以技藝求為宋元君所用的伎人，踩高蹻疾走，而且，一面輪流拋接七把劍，同時又保持有五把劍於空不墜。宋元君為之驚訝不已，立刻賞給他許多錢財。到了漢代，有揮國藝人來獻樂，其中有人「善跳丸，數乃至千。」即可連續不斷擲丸數千下（《後漢書・南蠻西南夷列傳》）。又同書〈西域傳〉顏師古《注》引魚豢《魏略》：「大秦國俗多奇幻，口中出火，自縛自解，跳十二丸，巧妙異常。」[39]

山東諸城漢墓畫像石，樂舞百戲圖中拋刀劍弄丸者，一共三劍三丸，在空中飛轉（圖四～十六）[40]。另安丘漢畫石墓的弄丸劍圖，畫面有一人把三把劍擲向空中，十一個圓球輪流由手中和腳上拋起來，這是漢畫石中高難度飛劍跳丸演出[41]。南陽縣王寨漢畫像石墓出土的跳丸畫像，一個男藝人，右手搖鼓，左手拋出十二丸，交互取擲[42]。這幾件考古資料可以略見飛丸的演出盛況。

（三）**水嬉**：即在水上作樂舞雜戲。

張衡〈西京賦〉云：

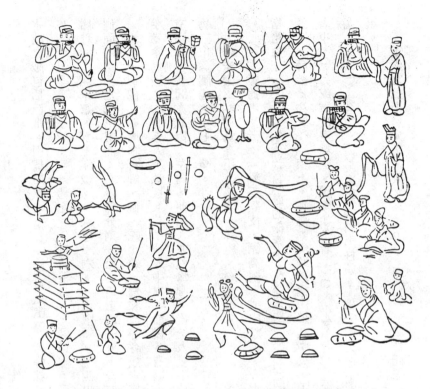

圖四～十六　跳丸劍（山東諸城畫像石，圖中部分）

於是命舟牧，為水嬉。

浮鷁者，翳雲芝。垂

葆，建羽旗。齊橈女，

縱櫂歌。發引和，校鳴

莌。奏淮南，度《陽

阿》。感河馮，懷湘娥。然後

驚蝄蜽，憚蛟蛇。蜲

釣魟鱨，纏鰋鮋。摍紫

貝，搏耆龜。撈水豹，

馬中滑牛。澤虞是濫，何

有春秋？摣獑㺃，搜川

瀆。布九罭，設罜麗。

攔鯤鮞，珍水族。蓑藕

拔，蜃蛤剝。逞欲畋

鮫，效獲麛麆。

水嬉之戲包括泛舟、引櫂而歌、拾貝、捕殺魚獸等。薛綜《注》：「舟牧，主舟官。嬉，戲也。」另李善《注》：「《禮記》：舟牧覆舟。〈琴道〉，雍門周曰：水嬉則紡龍舟。」《事物紺珠》：「水嬉，水上作戲。」（卷一六，〈百戲類〉）四川郫縣出土的東漢畫像石棺，該石棺側面的下部為水嬉畫面：左邊部分刻一船，船上載三人，後有一人掌舵，一人在船頭撐船，間立一水鳥，似鶴。船周圍有鯉、鱓、蛇、蟾、鳥和蓮等各類水族動植物。中部左邊立一人右向，右手執傘遮陽，右有五人，執板。其中一人中立，前後各有兩人，均曲腰作行禮之狀。右邊部分有兩旗，其間亦有數人左向，前四人並列彎身，後一人雙手持一鼓，鼓上似為一蓋，蓋上似為一物三巾（圖四～十七）❸。

（四）走索：亦稱為高絙、踏索、舞絙、戲繩等。

《文獻通考》云：「梁三朝伎，謂高絙，或曰戲繩，今謂之踏索焉。」（卷一四七）絙，即指粗索。高絙就是在立於高處的繩索上表演各種高難度的動作。〈西京賦〉云：「走索上而相逢」。薛綜《注》：「索上，長繩繫兩頭於梁，舉其中央，兩人各從壹頭上，交相度，所謂舞絙者也。」另或有凌空舞蹈、履險如平者，如〈平樂觀賦〉云：「陵高履索，踴躍旋舞。」（晉書·樂志》亦云：「以兩大絲繩繫兩柱頭，相去數丈，兩倡女對舞行於繩上，相逢切肩而不傾。」

走索之戲不見先秦古典。《漢書·西域傳》載烏秅國「谿谷不通以繩相引而度」。《水經

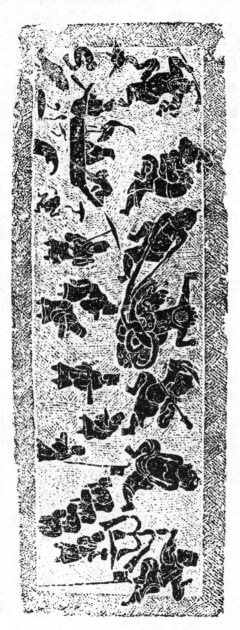

圖四～十七　水榭圖（圖左下部分，四川郫縣石棺）

注》記「罽賓之境組橋相引」，或疑走索之戲由此創作演變而來⑭。又《法苑珠林》卷四引王應

第《西國行傳》云：「婆栗闍國國王為漢人設五女戲，……又作繩伎，騰虛繩上，著履而擲，手弄二伏刀楯槍等。」是西域流傳走索之戲。山東沂南漢墓畫像石上的走索圖，索上有三位藝人，中間一人倒立，兩端各有一人持橦竿相向而來，即「對舞行於繩上，相逢切肩而不傾」的表演。

繩索之下，置四把利劍，刀面向上，看似險態（參見圖四～十八）。《西京賦》形容說：「跳丸劍之揮霍，走索上而相逢。」

㈤安息五案：或稱為疊案、椅技，即在累積疊高的案面⑮，作各種動作。

例如，梁元帝《纂要》云：「又有百戲，起於秦漢，有魚龍曼延、高絚、安息五案」（《太平御覽》卷五六九引）。疊案的特色就是動中求靜，表演者往往案上加案，人上疊人，在上頭的藝人必須在擺動中力求平靜，而底下的人也險中求穩。四川郫縣出土的東漢畫像石棺有一幅疊案圖，有九個矩形的案相疊，上有一人，兩手著案，上身向後挺直，下肢前曲，正在做倒立（參見圖四～十九）⑯。

疊案多半與倒立、疊羅漢等雜技一起表演。傳統雜技最注重腰腿頂功的訓練，所謂拿頂或翻筋斗即是其代表。濟南無影山出土的西漢樂舞、雜技、宴飲陶俑一組，共二十二個，固定在一座長六十七厘米、寬四十七‧五厘米的陶盤之上。其中，四個作雜技表演的是青年男子，頭戴尖頂赭色的小帽，狀似小丑，身穿緊身及膝短衣，腰束白帶。前兩人雙手著地，舉足倒立，相對作

圖四十八　奏樂

四川彭縣畫像磚

四川郫縣石棺

臺九十～四圖

「拿大頂」表演。再後有二人，一向後折腰，另一人作柔術表演，雙足由身後柔和地分置在頭的兩側，雙手握住足脛，神態自若[47]。另孔望山摩崖造像有疊羅漢的演出，計表演者九人，搭疊共有五層。第一層站立三人，第二層二人，第三層三人，第四、五層均為一人。最底下的三人，最右一人以手叉腰，左手作曲肘平衡支撐，另兩人均作弓步，組成一個穩定的基礎。第二層左邊一人斜站在第一層一人肩上，兩臂上舉，中間一人一隻腳站在底層人的手上，兩臂平舉。第三、四、五層的藝人都作出劈叉、曲肘等驚險的動作[48]。在漢代疊羅漢又叫做「踰肩相受」（〈平樂觀賦〉）。據《晉書‧樂志》所載，成帝咸康七年，散騎常侍顧臻上書廢除一些百戲樂目，並扣除藝人糧食，殆其「日廩五斗，逾于兵食，皆宜除之。」其中提到的樂目有「逆行連倒」、「頭足入笥」之屬，即是用手支撐走路、倒立以及柔術的表演。這些節目，從無影山、孔望山的考古材料來看，可能早在漢代已經十分流行。

第四節 方術、幻術與神仙戲

幻術，就是一般我們熟知的戲法、魔術之流。《說文》說：「幻，相詐惑也。」段玉裁《注》詭誕惑人也。《漢書》犛靬眩人字作眩。這類節目以變幻離奇、無中生有而引人入勝。舊說以為幻術傳自西域，《舊唐書‧音樂志》：「大抵散樂雜戲多幻術，幻術皆出西域，天竺尤

甚。漢武帝通西域，始以善幻人至中國。安帝時，天竺獻伎能自斷手足，剔剝腸胃。自是歷代有幻

之。」這裏提到幻術「皆出西域」，其始乃「漢武帝通西域。」但有人認為，除了西域之外，幻

術的另一個淵源即是戰國以來方士、方術的傳統❹。

《列子‧湯問篇》載，據傳周穆王時有巧匠偃師來獻木人倡優之戲，該木人「趨步俯仰」，

宛若真人，領其頤，則歌合律，捧其手，則舞應節，「千變萬化，惟意所適。王以為實人也，與

盛姬內御並觀之。」這種幻術要在機關的設計，能以虛為實，驚人耳目。張湛《注》云：「此皆

以機關相使。」另〈周穆王篇〉也記穆王好幻術，「西極之國有化人來，入水火，貫金石；反山

川，移城邑；乘虛不墜，千變萬化，不可窮極。既已變物之形，又且易人之慮。穆王敬之若神，

事之若君。」王嘉《拾遺記》說：「周成王七年，南陲之南，有扶婁之國，其人善能機巧變化；

易形改服，大則興雲起霧，小則入于纖毫之中。」《列子》、《拾遺記》等皆後世之書，或小說

家者言，固不能完全相信，但衡諸其他文獻，所謂「化人」的傳說也不能說是純粹無稽之談。

戰國以降的方士以方技、神仙之術游說貴冑之間。《漢書‧藝文志》所收至少包括有醫經

家、方家、房中家、神仙家等。方家之「方」包括了大小方術，例如「鴻毛之囊，可以渡江」；

「乾鵲，一名鸒鵲。斷舌，可使言語」；「方諸取水」等等（《淮南萬畢術》），太史公云：

「其效可睹矣」，殆慨乎言之也❺。《西京雜記》云：

淮南王好方士，方士皆以術見，遂有畫地成江河，撮土為山巖，噓吸為寒暑，噴嗽為雨霧。王亦卒與諸方士俱去（卷三）。

像「畫地成江河」、「噴嗽為雨霧」後來都成為百戲中的精彩樂目，〈西京賦〉云：「吞刀吐火，雲霧杳冥。畫地成川，流渭通涇。」到了漢武帝，李少翁、欒大等並以方術見，貴震天下，《後漢書·方術傳》說：「漢自武帝頗好方術，天下懷協道藝之士，莫不負策抵掌，順風而屆焉。後王莽矯用符命，及光武尤信讖言，士之赴趣時宜者，皆騁馳穿鑿，爭談之也。」所以，兩漢之中也出了不少異能之士。今試舉若干樂目以便說明。

(一)東海黃公

〈西京賦〉云：「東海黃公，赤刀粵祝。冀厭白虎，卒不能救。挾邪作蠱，於是不售。」薛綜《注》：「東海能赤刀禹步，以越人祝法厭虎，號黃公。」據稱，這位東海黃公精通法術，能制服白虎。所謂「禹步」，《法言·重黎篇》：「姒氏治水土，而巫步多禹。」李軌《注》：「俗巫多效禹步。」它大概是巫術的一種舞步，《抱朴子·仙藥篇》云：

禹武法：前舉左，右過左，左就右。火舉右，左過右，右就左。火舉左，右過左，左就右。如此三步，當滿二丈一尺，後有九跡。

另外，所謂的「越人祝法厭虎」，《後漢書‧方術列傳》李賢《注》云：

《抱朴子》曰：「道士趙炳，以氣禁人，人不能起。禁虎，虎伏地，低頭閉目，便可執縛。以大釘釘柱，入尺許，釘卽躍出射去，如弩箭之發。」《異苑》云：「趙侯以盆盛水，吹氣作禁，魚龍立見。」越方，善禁咒也。

這種手持赤刀、跳著禹步，善以禁術[51]制伏白虎的東海黃公的故事，成爲漢代百戲樂目之一。梁、北魏則稱爲「白虎伎」。《西京雜記》中有更爲詳細的記載：

余所知有鞠道龍善爲幻術，向余說古時事⋯有東海人黃公，少時爲術，能制龍御虎，佩赤金刀，以絳繒束髮，立興雲霧，坐成山河。及衰老，氣力羸憊，飲酒過度，不能復行其術。秦末，有白虎見於東海，黃公乃以赤刀往厭之。術旣不行，遂爲虎所殺。三輔人俗用以爲戲，漢帝亦取以爲角抵之戲焉（卷三）。

角抵之戲，本是競技。但「東海黃公」卻是有故事情節的⋯表演一位年邁力衰的巫師，因爲氣力疲憊，縱酒過度，不能像年輕的時候一樣制龍御虎。最後，甚而法術失靈，爲虎所殺。當時陝西關中的人民「用以爲戲」，而爲宮廷吸收則成爲百戲樂目。周貽白以爲：「角抵之戲，本爲競技性質，因無需要有故事的穿插。東海黃公之用爲角抵，或卽因其最後須扮爲與虎爭鬥之狀。卽

此，正可說明故事的表演，隨時都可以插入。各項技藝，已藉故事的情節，由單純漸趨綜合。後世戲劇，實於此完成其第一階段。」[52]

如果我們把以上文獻的記載，加以整理、復原的話，「東海黃公」這個節目的演出，或許是這樣的：

第一場，一位頭裹紅綢、手持赤金刀的少年巫師上場，一面跳著禹步，一面施展他的法術，制龍御虎，無所不能。接著，又表演精彩的「立興雲霧，坐成山河」的幻術，顯示他的本事高強。

第二場，同樣裝扮的巫師又上場，只是年邁衰老些。因為飲酒過量，腳步有些跟蹌。看到老虎，全身哆嗦，力不從心，再也不能制伏猛獸了。

第三場，緊接著，一隻大白虎上場，在東海之地到處為虐作害，傷及無辜。過場。

最後一場，年老的巫師為了重振往日雄風，提起赤金刀趕到東海伏虎。人虎來往激烈的打鬥，把觀眾的情緒帶到最高潮。突然之間，巫師的法術失靈，終於被白虎所噬死，為高潮帶來了最後的嘆息與驚叫！

這場表演的特色：第一、有不同的角色分工，黃公為主角，飾虎者為副；第二、化裝與色彩的講究，如黃公佩赤金刀、以大紅色的綢子束髮[53]；第三、或許有舞臺布景、效果，可以製造「立興

雲霧」、「坐成山河」等等幻象。表演時，其中有幻術，也夾雜著打鬥。而巫師整個表演的轉變，由年少到衰老，由制龍御虎到爲虎所害，情節是生動、活潑的。〈西京賦〉說這位黃公「挾邪作蠱，於是不售。」在此，似乎把他塑造成一個專門以法術害人的角色，年老的時候終爲自己的法術所貽誤。

㈡ 胸突銛鋒

〈西京賦〉云：「胸突銛鋒」，《吳趨風土錄》載：「取所佩刀，令人盡力刺其腹，刀摧腹入其中，胸突刀上，如燕之飛濯水也。」而薛綜卻把「衝狹」、「燕濯」、「胸突銛鋒」各自當成一種樂目（圖四～二十）。薛綜《注》云：「卷簟席，以矛插其中，伎兒以身投從中過。簟濯，以盤水置前，坐其後，踊身張手跳前，以足偶節�水，復却坐，如燕之浴也。」未知熟是，玆存以備考。

「胸突銛鋒」，《吳趨風土錄》載：「取所佩刀，令人盡力刺其腹，刀摧腹入其中，胸突刀上，如燕之飛濯水也。」這種表演可能是眞功夫，也可能只是幻術。《唐書‧禮樂志》載：「睿宗時，婆羅門國獻人，倒行以足舞，仰植銛刀，俯身就鋒，歷臉下，復植于背，鳶篥者立腹上，終曲而不傷。」卽是相同的樂目。但張銑注釋〈西京賦〉「衝狹鷰濯，胸突銛鋒」，以爲「狹，以草爲環，挿刄四邊，伎人跳入其中，胸突刀上，如燕之飛濯水也。」

㈢ 吞刀吐火

最早的資料是《史記‧大宛列傳》記武帝之時，安息王「發使隨漢使來觀漢廣大，以大鳥卵

圖四～二十　衝狹圖（圓左部分，一人執圓環，一人飛身向環中躍去。四川江安石棺）

及黎軒善眩人獻于漢。」《索隱》引《魏略》云：「犂靬多奇幻，口中吹火，自縛自解。」安帝永寧元年，西南夷撣國王進獻樂舞及幻人，「能吐火，自支解，易牛馬頭」（《後漢書・陳禪傳》）。這項樂目，來自黎軒或犛靬，師古以為「即大秦國也」。而撣國王所獻之幻人也「自言我海西人，海西即大秦也，撣國西通大秦。」（《後漢書・西南夷傳》）無疑的，這是由外國傳來的樂舞了。

吞刀吐火的幻術，〈西京賦〉形容「吞刀吐火，雲霧杳冥。」這在後代民間亦時有所聞見，《晉書・夏統傳》記夏統的叔父夏敬寧，祭祀先祖，請了兩位女巫叫章丹與陳珠。到了初更時分，「撞鐘擊鼓，間以絲竹，丹、珠乃拔刀破舌，吞刀吐火，雲霧杳冥，流光電發。」這兩位女巫不僅能歌善舞，亦間及百戲雜技，例如，「輕步回舞，靈談鬼笑，飛觸挑杵，酬酢翩翻。」可見得古巫者不僅能降神伏鬼，也精嫻游藝表演。另外，崔鴻《十六國春秋・北涼錄》云：「玄始十四年七月，西域貢吞刀嚼火，秘幻奇伎。」無論是「吹火」、「吐火」或「嚼火」等幻術，其出神入化，不僅在當時引起驚嘆，直到今日這項幻術仍能激發觀眾的好奇心。

四搬運術34

在幻術表演之中有些項目頗不易歸類，然而，其間都有一些相同的特質，如「易牛馬頭」、「易貌分形」、「取酒不盡」、「斷舌復聯」、植瓜、種樹、屠人截馬之類，即是移易形體、無中生有、死而復生等戲術，姑且名為「搬運術」。

以「空竿釣魚」、「取酒不盡」這些戲法為例，《後漢書·方術列傳》記載一位幻術家左慈

（字元放），有一次在曹操的宴會之中，曹操以為「今日高會，珍羞略備，所少吳松江鱸魚

耳。」左慈說：「此可得也。」曹操又要求蜀中生薑以佐鮮魚，左慈說：「亦可得也。」接著，

他當眾表演一套幻術：

因求銅盤貯水，以竹竿餌釣於盤中，須臾引一鱸魚出。操大拊掌笑，會者皆驚。操曰：

「一魚不周坐席，可更得乎？」放乃更餌釣沈之，須臾復引出，皆長三尺餘，生鮮可愛。

操使目前鱠之，周浹會者。操又謂曰：「即已得魚，恨無蜀中生薑耳。」放曰：「亦可得

也。」操恐其近即所取，因曰：「吾前遣人到蜀買錦，可過勑使者，增市二端。」語頃，

即得薑還，並獲操使報命。後操使蜀反，驗問增錦之狀及時日早晚，若符契焉。

又有一次，曹操與士大夫等百餘人出游，「慈乃為齎酒一升，脯一斤，手自斟酌，百官莫不醉

飽。操怪之，使尋其故，行視諸罏，悉亡其酒脯矣。」即左慈僅以酒一升、脯一斤而使百餘人

吃喝醉倒。馬端臨解釋這一類幻術：「藏挾幻人之術，蓋取物象而懷之，使觀者不能見其機

也。」（《文獻通考》卷一四七）也就是說，表演者事前藏妥東西，適時取出以惑人眼目。但是

有些幻術如「易牛馬頭」、「易貌分形」似乎很難如此理解的。《法苑珠林》載：徐光「于市塵

從人乞瓜，其主弗與。便從索子，掘地而種。顧眄之間瓜生，俄而蔓延生華，俄而生實，百姓咸

囑目焉。子成，取而食之，因以賜觀者。」這個使瓜子俄而生長結實的表演，就不能簡單視爲「取物象而懷之」了。

搬運術的主要技巧，卽在實則虛之，虛則實之，令觀者無以捉摸。明知其中有詐，又莫知其所由。甚至，在半信半疑之間，終信以爲眞。紀曉嵐《閱微草堂筆記》有一條論及戲術，頗有見地：

戲術皆手法捷耳，然亦實有搬運術。憶小時在外祖父雪峯先生家，一術士置杯於案，舉掌拍之，杯陷入案中，口與案平。然捫案下，不見杯底，少頃取出，案如故。此或「障目法」也。又擧魚膾一巨梡，拋擲空中不見，令其取回，則曰：「不能矣，在書室畫櫥夾屜中，公等自取耳。」時以賓從雜遝，書室多古器，且夾屜高僅二寸，梡高三四寸許，斷不可入，疑其妄。姑呼鑰啓視，則梡置案上，換貯佛手五，原貯佛手之盤，乃換貯魚膾，藏夾屜中。是非搬運術乎？理所必無，事所或有，類如此。

根據這段記載，紀氏認爲戲術大多是「障目法」，所憑藉無非是藝人的手法敏捷。但有些仍不能完全解釋的，紀氏故云：「理所必無，事所或有，類如此。」幻術並不像前面所擧武技、獸戲與雜手藝，可全由技術層面視之。所以，《後漢書‧方術列傳》有云：「幽贖罕徵，明數難校。不探精遠，曷感靈效？如或遷訛，實乖玄奧。」搬運術實有技術之外「精遠」、「玄奧」的一

面。

(五)遁術：即隱身、易形之術。

據劉向《列女傳》所載，齊宣王好歌舞宴飲，常通宵達旦。鍾離春向齊宣王獻藝，說：「竊常善隱」。宣王回答：「隱，固寡人之所願也，試一行之！」言未卒，忽不見，宣王於是大驚。

又如上面所引左慈的故事，因他表演各種幻術，令會者皆驚，人心惶惶不安，曹操便生殺機，以免他再行幻術惑人：

（曹）操懷不喜，因坐上欲殺之，（左）慈乃却入壁中，霍然不知所在。或見於市者，又捕之，而市人皆變形與慈同。後人逢慈於陽城山頭，因復逐之，遂入走羊羣。操知不可得，乃令就羊中告之曰：「不復相殺，本試君術耳。」忽有一老羝屈前兩膝，人立而言曰：「遽如許。」卽競往赴之，而羣羊數百皆變為羝，並屈前膝人立，云：「遽如許」，遂莫知所取焉（《後漢書·方術列傳》）。

左慈不僅身能入壁隱遁，而且又使「市人皆變形」與之相同。更奇怪的是沒入羊羣之後，他自己變成老公羊（羝），接著所有的羊都變成老公羊，並且學他說「遽如許」（卽何必如此的意思），終使曹操無功而退。

其實，曹操逼殺左慈並非全是基於嫉才，他曾經把為數相當可觀的術數之士集中於魏國加以

監禁管理，其所持的理由是：「誠恐斯人之徒，接姦先以欺眾，行妖慝以惑民。」（《魏志‧方

伎傳》裴《注》引《辨道論》）他深知這一類的幻術，如果與反政權的勢力結合後所產生「欺

眾」、「惑民」的效果，是不容忽視的⑮。

㈥**總會仙倡與羽人之舞**：即表演眾仙與各種珍禽異獸遊嬉的舞樂。

〈西京賦〉云：「總會仙倡，戲豹舞羆。白虎鼓瑟，蒼龍吹箎。女娥坐而長歌，聲清暢而蜲

蛇。洪涯立而指麾，被毛羽而襂襹。」薛綜《注》云：「仙倡，偽作假形，謂如神也。羆豹熊

虎，皆為假頭也。」女、娥，即娥皇、女英。洪涯，「三皇時伎人，倡家託作之」。此即由演員

扮成上古羲皇的人物，同時由若干藝人戴上假面具，計有豹、羆、虎、龍等等瑞獸。其間，白

虎、蒼龍彈奏樂器，或鼓瑟，或吹箎；娥皇、女英坐著唱歌，聲音清暢，婉轉動人，而洪涯身披

羽衣在場中調度指揮，真是聲色紛呈，令人賞心悅目。《漢書‧郊祀志》顏師古《注》云：「羽

衣，以鳥羽為衣，取象神仙飛翔之意也。」⑯

值得注意的，總會仙倡在獸戲的基礎上，摻入相當後世戲劇的成分⑰。娥皇、女英是相傳唐

堯的女兒，同嫁舜為妃子。舜出外巡視，死於蒼梧之地，她們趕到南方也死於江湘之間。所以，

「女娥坐而長歌」，或許歌其事。兩個藝人一先一後，或左或右，幾見纖纖動處，時聞款款嬌

聲，敍說思念之苦，兼陳姊妹之情，這些內容，豐富了原來單純競技的演出。

第五節　優戲——兼論漢代的俳優

在漢代百戲樂目中，有專以俳優爲戲，稱「優戲」或「俳戲」。他們主要以說唱、歌舞表演方式，侍笑取容，博君一粲（圖四~二十一）。《左傳·襄公二十八年》：「陳氏鮑氏之圍人爲優。」孔穎達《正義》云：

優者，戲名也。《晉語》有優施，《史記·滑稽列傳》有優孟、優旃，皆善爲優戲，而以「優」著名。史游〈急就篇〉云：「倡優俳笑」，是「優」、「俳」一物而二名也。今之散樂，戲爲可笑之語，而令人之笑是也。

傳文僅及優戲，不及優語，正義則及優語，此乃唐人就唐代優戲釋古俳優之義，是很精當的。所謂「戲爲可笑之語」，卽優戲以滑稽調戲爲主，兼演歌舞雜技。〈平樂觀賦〉云：「侏儒巨人，戲謔爲耦」，「戲謔」兩字，正是其特色所在，優戲在漢代也納入百戲之中⑱。

俳優之流，最早爲人主所畜養，但一般有譏刺規勸的自由，卽「言談微中，亦可以解紛」的傳統。《史記·滑稽列傳》中說：「優旃者，秦倡侏儒也。善爲笑言，然合于大道。」他們用滑稽笑罵的表演，托以諷諫，小心翼翼的勸主上。「笑言」而能「合于大道」，所陳切中時弊，旣

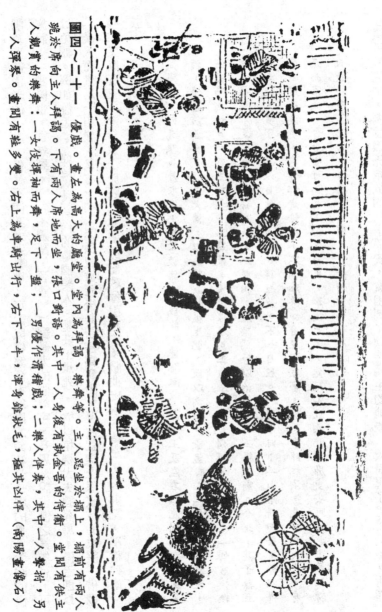

圖四～二十一　優戲。畫左為高大的廳堂。堂內為拜謁、樂舞等。主人跪坐於榻上，榻前有兩人現於席向主人拜謁。下有兩人席地而坐，張口對語。其中一人身後有執金吾的侍衛。堂間有供主人觀賞的樂舞：一女伎揮袖而舞，足下一盤；一男優作滑稽戲；三樂人伴奏，其中一人擊拊，另一人彈琴。畫間有鞋多雙。右上為拿刷出行，右下一牛，渾身雉狀毛，極其凶悍（南陽畫像石）

觸及了統治者的痛處，但又不使其太過難堪，可說與儒家溫柔敦厚的詩教是一脈的（註）。晉國的優

施說：「我優也，言無郵。」（《國語‧晉語》）郵是尤的假借字，意思是說俳優之言無忌，可

以免罪。例如優孟，他是春秋時代的楚國樂人。楚莊王馬死，欲以棺槨大夫禮葬馬，優孟即以

「賤人而貴馬」相譏。又有一次，因孫叔敖死後其子甚爲窮困，優孟就穿上孫叔敖的衣服，借歌

舞來感動莊王，遂封敖子於寢丘。這段記載曾引起許多戲曲史家的留意。《史記‧滑稽列傳》

云：

（優孟）即爲孫叔敖衣冠，抵掌談語。歲餘，像孫叔敖，楚王及左右不能別也。莊王置

酒，優孟前爲壽。莊王大驚，以爲孫叔敖復生也，欲以爲相。優孟曰：「請歸與婦計之，

三日而爲相。」莊王許之。三日後，優孟復來。王曰：「婦言謂何？」孟曰：「婦言慎無

爲，楚相不足爲也。如孫叔敖之爲楚相，盡忠爲廉以治楚，楚王得以霸。今死，其子無立

錐之地，貧困負薪以自飲食。必如孫叔敖，不如自殺。」因歌曰：「山居耕田苦，難以得

食。起而爲吏，身貪鄙者餘財，不顧恥辱。身死家室富，又恐受賕枉法，爲姦觸大罪，身

死而家滅。貪吏安可爲也！念爲廉吏，奉法守職，竟死不敢爲非。廉吏安可爲也！楚相孫

叔敖持廉至死，方今妻子窮困，負薪而食，不足爲也！」

在這段敍述中，優孟因孫叔敖的兒子孫安，貧困到了砍柴爲生的地步，故構思了這場優戲。所謂

「爲孫叔敖衣冠，抵掌談語」，即優孟由化裝、自編情節如謀婦、高歌等，模擬孫叔敖生前的聲容笑貌，到達了「楚王及左右不能別」的境界。明人楊愼以爲：「予按此傳，以『滑稽』名，乃優孟自爲寓言；云欲復以爲相，亦優孟自言，如今人下盡、開科、打諢之類，豈可眞以爲王欲復相之事乎？」（《升庵集》卷七二，〈優孟爲孫叔敖〉）也就是說，史記所敍的莊王，必有員人與劇中假莊王之別。李贄說：「從置酒、大驚、命相、許歸、復問等，明明另一人，在另一面之言動，豈孟一人所能兼？則孟扮敖同時，另有人扮王，此幕『劇象』，由假王與假敖對立完成；象畢，眞王始從而謝，假敖始從而滅。尙何俟辨？」（《續升庵集卷七》）總之，優孟在這場優戲裏，亦能因戲語而箴諷時政，有合於古矇誦、工諫之義，世目爲雜劇者是已。」（《夷堅志》支乙四）但人主大多養而不用，僅爲玩弄之娛。《國語·鄭語》：「侏儒、戚施，實在御側，近頑童也。」《韓非子·難》也說：「俳優、侏儒，固人主之與燕也。」可見在君王眼中，侏儒俳優不過是丑角罷了。

漢代的優戲多由侏儒所扮演。但是也有不是侏儒廢疾者而從事這門技藝的，例如，前舉的優如泣如訴，成功的扮演一個「活孫叔敖」的形象，而且，編了一個有唱、有白、有做、有舞的劇情。不僅如此，還達到了使觀衆（眞莊王）忘了是在看戲，而且深深引以爲答⑩。《史記志疑》雖以爲這段材料「絕不可信」（卷三五），但是，其保留了古代優戲的若干特色應是不容懷疑的。

因爲俳優有寓諷於笑談的傳統，所以，宋人洪邁說：「俳優、侏儒固伎之最下且賤者，然

孟卽「長八尺」。以出土考古資料而言，四川的東漢墓中先後出土了十多件形象滑稽的陶俑。其

中，成都天迴山東漢崖墓出土的俳優坐俑，渾圓肥短的身材，詼諧逗趣的神情，上身袒露，下著

長褲，張口吐舌，雙眼微瞇，縮肩縱臀，右擡腿，左屈踞，做擊鼓說笑之狀。其次，郫縣宋家嶺

東漢墓中出土俳優俑，造形與上述的陶俑頗為相類（圖四～二一）。歪嘴裂牙，雙腿僂曲，畸

形的身軀配合戲謔的表情，相當生動可掬⑥。優戲常以侏儒來充當，《漢書‧東方朔傳》載「侏

儒長三尺餘」，漢一尺約今二十三公分，其短小可知了。他們不必刻意諧笑逗唱，光看樣子就令

人忍俊不止了。其表演方式，以前舉優孟為例卽是說、唱與模做。說唱，有時或稱為「說書」。

《墨子‧耕柱》云：「能談辯者談辯，能說書者說書。」表演時，或用一種叫「相」的打擊樂

器。唐人楊倞注《荀子‧成相篇》：「相乃樂器，所謂舂牘。」考古出土的說唱陶俑，則多半以

小鼓伴奏的。其說唱的內容，根據《史記‧滑稽列傳》所載諸優口語似多為韻文，如優孟「賤人

貴馬」條，「棺」與「蘭」，「光」和「腸」等，都是同韻。又如淳于髡說齊王道：「國中有鳥

止于庭，三年不蜚又不鳴」，亦然。而且，具備了情節性與喜劇效果。《樂府詩集》卷五六輯有

《俳歌辭》一首，有云：「《侏儒導》，舞人自歌之。古俳歌八曲，此是前一篇。二十二句，今侏儒

齊書‧樂志》亦云：「《侏儒導》，自古有之，蓋倡優戲也。」另外，《南

所歌，擷取之也。」可見在漢代優戲已有相當的規模了。

倡優女樂在整個中國的歷史舞臺上，並不是一羣重要的角色。他們在人羣中所佔的人數不

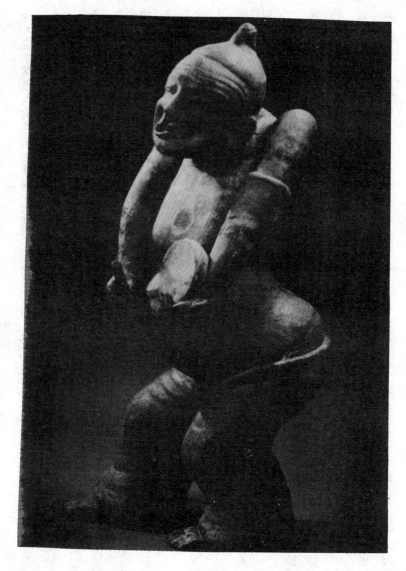

圖四～二十二　説唱俑（四川郫縣）

多，也常常為人所忽略、輕視。不僅同一時代如此，也吸引不了後世史家對他們的青睞。然而，他們淵源有自的技藝、生動的演出、特殊的身世與遭遇，卻襯托出不同歷史舞臺的風貌與特色。

說這些藝人的技藝是淵源有自，不僅如有些學者指出是來自古代的巫覡傳統⑫，優伶也與某些文學體裁、古劇的創作有密切的關係⑬。說他們的身世與遭遇是「特殊的」，我們不僅單單乞助於所謂「良」、「賤」的概念去了解其身分⑭，認為優伶是「奴隸」，「始終沒有擺脫家內奴隸的地位和命運」⑮。而是必須具體的由當時的社會形態、人羣結構、古代游藝活動的特質給予適當的定位。

關於漢代俳優的來源，一般來說有下列幾種：一是肢體殘缺者；二是方士、外國藝人，如幻人、眩人之流；三是編戶齊民中的破落戶。藝人的成分繁夥，有身分世襲，有天生廢疾者，也有域外輸入，甚有來自良家者，其性質有貴族豪民的私人家樂，也有半專業甚至是業餘的藝人，所以，不可完全以「奴隸」視之⑯。現分述如下：

第一、天生廢疾，如侏儒、瞽、戚施、蘧除等。《禮記・王制》載：「瘖、跛、躄、斷者、侏儒、百工，各以其器食之。」在以廣大農民為底盤的社會，每個人都須勞作，除了少數長於富家，沒有人能例外。上述所謂「瘖」是口不能言，「韓」是耳不足聞；「跛」、「躄」、「斷」者，都是肢體殘障的；侏儒，是短小者。凡此，體疾力弱，難以自養。但又不能素餐，所以各以其技藝，供官府役使。《國語・晉語》裏，晉文公向胥臣間政，提到如何對「八疾」（即八種

身體有缺陷的人）的恤養問題，胥臣以為

官師所材也，戚施直鎛，蘧蒢蒙璆，侏儒扶盧，矇瞍修聲，聾聵司火。

戚施，韋昭《注》：「瘝者」；蘧蒢，「直者，謂疾」。各用以擊鐘、磬之樂。其中讓「侏儒扶盧」。扶，是緣、爬的意思；盧，是矛戟之秘。即前舉的尋橦之戲（詳第三節），侏儒身輕，便於翻騰飛挪。而且也由於他們長得奇怪，習於突梯滑稽、插科打諢，所以乃從事一些歌舞說唱的表演，藉以謀生。另外，「矇瞍」即是盲者，因其對聲音較一般人敏銳，韋昭《注》云：「無目，於音聲審，故使修之。」其實，古代樂人不少即是盲者。桓譚《新論》云：「寶公年百八十歲，兩目皆盲。文帝奇之，問曰：「何因至此。對曰：臣年十三失明，父母哀其不及眾技，教鼓琴」。可見失明習樂是盲者之常業也，然誠如清人汪中所說，作為掌樂世官的瞽，不必其父子祖孫皆有廢疾也（《述學·瞽瞍說》）⑰。

他們天生殘疾，本來就是眾人取笑的對象，也由於肢體特異於常人，更決定了職業選擇的範圍。《莊子·人間世》：「支離疏者，頤隱於齊，肩高於頂，會撮指天，五管在上，兩髀為脅。」《淮南子·精神》：「子求行年五十有四而病傴僂，脊管高於頂，腸下迫頤，兩脾在上，燭營指天」。我們可以想像這些殘障者或突胸仰面、或駝背俯首的模樣。《史記·平原君列傳》敍述平原君家樓靠近民家。民家有一位跛腳的，「平原君美人居樓上，臨見，大笑之」。因此，引起跛

者向平原君告狀：「臣不幸有罷癃之病，而君之後宮臨而笑臣，臣願得笑臣者頭！」《漢書・東方朔傳》裏，東方朔也對皇帝身邊的侏儒不滿，恥笑他們「耕田力作固不如人，臨眾處官不能治民，從軍擊虜不任兵事，無益於國用，從索衣食」。簡直將他們批評的一文不值，惹得「侏儒大恐，啼泣」。這些因肢體殘疾而為藝人，也每為流俗所輕鄙，所以史書上才會有「倡優下賤」（《漢書・賈誼傳》）、「為賦乃俳，見視如倡，自悔類倡也」（《枚皋傳》）的說法⑱。俳優多由殘障者任之，大概是基於「物莫無所不用：天雄鳥喙，藥之凶毒也，良醫以活人；侏儒瞽人，人之困慰者也，人主以備樂。」（《淮南子・繆稱》）

第二、是由外國輸入本地。在所有藝人的構成之中，他們應該是佔少數的。其主要是幻人（眩人）之流，例如烏戈山離國，西與黎軒、條支接。「安息役屬之，以為外國，善眩。」（《漢書・西域傳》）再如，後漢永寧元年，撣國獻樂及幻人，幻人「自言我海西人。海西即大秦也，撣國西南通大秦。」（《後漢書・南蠻西南夷列傳》）而若干俳優、侏儒似乎也是來自域外的，蔡邕〈短人賦〉：「侏儒短人，僬僥之後。出自外域，戎狄別種。去俗歸義，慕化企踵，遂在中國。」（《全後漢文》卷六九）其中「僬僥」，《國語・魯語》：「僬僥氏長三尺，短之至也」，郭璞《注》：「僬僥西南蠻之別名。」⑲而方士、術士之流，也加入了藝人的行列，便使其背景益形複雜。

第三、是平民中的破落戶。他們多來自基層社會，或因為出身貧寒，或緣於世業相傳而游走

四方，賣藝謀生；有的便在權貴豪門之家，爲人所豢養。例如《史記‧貨殖列傳》所說，中山「地薄人衆」，無法生存，於是「丈夫相聚遊戲，悲歌慷慨」，「爲倡優」；「女子則鼓鳴瑟，跕屣，游媚富貴，入後宮，徧諸侯。」而漢代已有以教習樂舞爲職業者，這類組織或私人創設，供應對象爲王公貴族或豪富之家，亦可能爲民間藝人培育人材。如廣川王劉去「相彊劾繫倡，闌入殿門，奏狀。事下考案，倡辭，本爲王教脩靡夫人望卿都弟歌舞。」（《漢書‧景十三王傳》）還有一些業餘性藝人，例如周勃「以織薄曲爲生，常以吹簫給喪事」（《漢書‧周勃傳》）。像周勃這一類的藝人應該不少。他們提供給一般平民喪婚祭儀之用。

其中，描寫漢代民間藝人最詳細的資料是《漢書‧外戚傳》（參左表宣帝的相關世系）。該傳

詳細記載漢宣帝之母王翁須被騙淪爲藝人的經過。按宣帝即位之後，即「數遣使者求外家」，終

於，在地節三年找到了他的外祖母王媼（或曰王嫗）。她便把宣帝母親的身世與遭遇娓娓道出：

媼言名妄人，家本涿郡蠡吾平鄉。年十四嫁爲同鄉王更得妻。更得死，嫁爲廣望王迺始

婦，產子男無故、武，女翁須。翁須年八九歲時，寄居廣望節侯子劉仲卿宅。仲卿謂迺始

曰：「予我翁須，自養長之。」媼爲翁須作練單衣，送仲卿家。仲卿教翁須歌舞，往來歸

取冬夏衣。居四五歲，翁須來言：「邯鄲賈長兒求歌舞者，仲卿欲以我與之」。媼卽與翁

須逃走，之平鄉。仲卿載迺始共求媼，媼惶急，將翁須歸，曰：「兒居君家，非受一錢

也，奈何欲予它人？」仲卿詐曰：「不也。」後數日，翁須乘長兒車馬過門，呼曰：「我

果見行，當之柳宿。」媼與迺始之柳宿，見翁須相對涕泣，謂曰：「我欲爲汝自言。」翁

須曰：「母置之，何家不可以居，自言無益也。」媼與迺始還視求錢用，隨逐至中山盧奴，

見翁須與歌舞等比五人同處。媼與翁須共宿。明日，迺始留視翁須，媼還求錢，欲隨至

邯鄲。媼歸，糴買未具，迺始來歸曰：「翁須已去，我無錢用隨也。」因絕至今，不聞

其間。賈長兒妻貞及從者師遂辭：「往二十歲，（戾）太子舍人侯明從長安來求歌舞者，

請翁須等五人。長兒使遂送至長安，皆入（戾）太子家。」

這其中幾個關鍵人物有：教翁須歌舞的劉仲卿、中介商人賈長兒、以及其從者師遂等，由其中買

賣的過程看，可推知他們之間都有管道聯繫的。平日經常走訪貴人之家，所以侯明從長安到邯鄲「求歌舞者」，即由其處買回了六個歌舞藝人。在分析這段資料，先把王翁須相關人等的譜系畫成下表：

王洒始、王媼家境似乎極為窘困，所以才把女兒翁須「寄居」在劉仲卿家。而翁須被賣，洒始可能默許其成，例如王媼把翁須帶回平鄉，「仲卿載洒始共求媼」。後來，王媼回家糶米賣東西，洒始自己卻先跑回來，翁須終落入賈長兒的手中。可見俳優的來源有來自平民者，不僅如此，而且可以轉賣，仲卿賣給賈長兒，後又賣至長安戾太子府。其次，王媼本想告官的，她告訴翁須：「我欲爲汝自言。」師古《注》曰：「言自訟理，不肯行。」翁須認爲劉仲卿勢大，勸母親放棄此念。最值得注意的是，翁須被送到中山盧奴這個地方，與五個歌舞藝人在一起。而後，翁須等

五人全部被賣到衛太子家中的貧家的良家女子，可能不乏其人。足證像王翁須一樣被逼迫或自願爲倡優的良家女子，可能不乏其人。

她們大概都是編戶齊民中的貧家[70]。

本節敍述「優戲」、「俳戲」的源流，以及俳優的來源、身分等。一般而言，俳優的地位是卑微的。但由於其背景、性質複雜，很難完全歸爲奴婢之列的。而且，少數俳優偶有機緣也可能出頭，或「補吏」，或「爲郎」，例如：

1建昭之間，元帝被疾，不觀政事，留好音樂。或置鼙鼓殿下，天子自臨軒檻上，隤銅丸以擿鼓，聲中嚴鼓之節。後宮及左右習知音者莫能爲。……丹進曰：「凡所謂材者，敏而好學，溫故知新，皇太子是也。若乃器人於絲竹鼓鼙之間，則是陳惠、李微高於匡衡，可相國也。」《注》引服虔曰：「二人皆黃門鼓吹也」（《漢書·史丹傳》）。

2京兆有古生者，學從橫揣磨、弄矢、搖丸、樗蒲之術，爲都掾史四十餘年，善訕謔，二千石隨以諧謔，皆握其權要，而得其歡心。……京師至今俳戲皆稱古掾曹（《西京雜記》卷四）。

3戲車鼎躍，咸出補吏，累功積日，或至卿相（《鹽鐵論·除狹篇》）。

4衛綰，代大陵人也，以戲車爲郎，事文帝，功次遷中郎將，醇謹無它（《漢書·衛綰傳》）。

雖然，他們是俳優中極少數幸運者，但也說明俳優並不是完全凝固封閉的一個階層。余英時先生引 Raef Darhrendorf 的說法：「俳優在社會上沒有固定的位分，他們上不屬於統治階級，下不屬於被統治階級；既在社會秩序之內，又復能置身其外。」⑦但基本上，俳優仍是位於人羣社會權力結構裏的邊緣人。

每個社會有其政治的、經濟的或宗教的邊緣人物，他們是被排除、拒斥的族羣。例如，俳優多是侏儒、殘疾者、方士、貧民之流，或因為身分世襲，或因為血緣傳承的關係，或為環境所迫，而與編戶齊民有別，「遊徒」、「倡優」等便是這類族羣的代表，這也是社會史的一個重要課題。

注　釋

❶ 喬建中，〈音地關係探微〉，頁六七。最早提出這個觀念的是黃翔鵬，參考《中國音樂學》一九八七：(4)。關於傳統音樂的分類，另見：董維松，〈中國傳統音樂及其分類〉，《中國音樂》一九八七：(2)，頁四一～四二；羅藝鋒，〈傳統音樂分類學原理初探〉，《音樂研究》一九八九：(3)，頁四二～五三。

❷ 雜技、舞蹈與音樂的關係是相當密切的，參周貽白，〈中國戲劇與舞蹈〉、〈中國戲劇與雜技〉等文，收入《周貽白戲劇論文選》（湖南人民出版社，一九八三）頁八一～一五七；彭松、于平，《中國古代舞蹈史綱》（浙江美術學院出版社，一九九一），頁五四～五九。

❸ 我把散樂區分為武藝、獸戲、雜手藝、幻術、優戲等，是大略的分類。羅傑凱揚（Roger Caillois）在

《遊戲與人類》一書中，把一般所稱的遊戲分為：第一、Agon，即競技，其獲勝最大關鍵在技能本事或訓練。其次，是 Alea，為靠機會或運氣的遊戲。第三種型態的遊戲是 Mimikry，也就是模仿。最後一種，是 Illusion，所謂恍惚的遊戲形式，如祭儀樂舞等。然而，以上四者並非獨立存在，彼此之間是可以重複組合的。散樂中武藝、雜手藝大約是屬於 Agon 的型態，獸戲、優戲有相當成分是 Mimikry 的成分，如擬獸、模仿人物等表演。而幻術約大略為 Illusion 的範疇。詳加藤秀俊，《餘暇社會學》，彭德中譯（臺北：遠流出版社，一九八九），頁八五～九六。

④角抵初指角力、摔跤之義。趙建中則擴大解釋為人與人鬥、人與獸鬥、獸與獸鬥等三種，詳氏著〈淺談南陽漢畫像石中的角抵戲〉，《考古與文物》一九八三：(3)，頁七六～七七；另參見孫世文，〈漢代角抵戲初探──對漢畫像石中角抵戲的考察〉，《東北師大學報》一九八四：(4)，頁六七～七一；翁士勛，〈試論我國古代角力的發展演變〉，收入氏著《角力記校注》（北京：人民體育出版社，一九九〇），頁一一三～一三一。

⑤詳錢鍾書，《管錐編》（第一冊）（香港：友聯出版社，一九七八），頁一九四～一九五。

⑥楊泓，〈古文物圖像中的相撲〉，《文物》一九八〇：(10)，頁八八～九〇。

⑦詳韓養民，《秦漢文化史》，頁二六五。

⑧我用的是魯迅《古小說鈎沈》的輯本。

⑨見《徐州漢畫像石》（江蘇美術出版社，一九八五），圖八五。

⑩何清谷，〈戰國興起的幾項軍事體育運動〉，《人文雜誌》一九八二：(4)，頁七四～七五。

⑪ 呂品、周到，〈河南漢畫中的雜技藝術〉，《中原文物》一九八四：(2)，頁三三。

⑫ 吳曾德，《漢代畫像石》(臺北：丹青圖書公司，一九八六)，頁一一二～一一三。

⑬ 參見拙稿，〈漢代局戲的起源與演變〉，《大陸雜誌》七七：(3/4)，頁六。

⑭ 蹴鞠與擊鞠的差別，參看莊申，〈擊鞠〉，《大陸雜誌》六：(4)，一九五三；崔樂泉，〈中國古代蹴鞠的起源與發展〉，《中原文物》一九九一：(2)。

⑮ 可參看滕固，〈南陽漢畫像石刻之歷史的及風格的考察〉，收入《張菊生先生七十生日紀念論文集》上海：(商務印書館，一九三七)，頁四九一～四九四。

⑯ 顧頡剛，《史林雜識》(初編)(北京：中華書局，一九六三)，頁一六八～一七〇，〈驅獸作戰〉條。

⑰ 南陽地區文物隊、南陽博物館，〈唐河漢郁平大尹馮君孺人畫像石墓〉，《考古學報》一九八〇：(2)，頁二五八。

⑱ 南京博物院，〈徐州青山泉白集東漢畫像石墓〉，《考古》一九八一：(2)，頁一四四。

⑲ 參看趙邦彥，〈漢畫所見游戲考〉，頁五三〇～五三一。

⑳ 《沂南古畫像石墓發掘報告》(北京：文物管理局，一九五六)，圖版九六、九七。

㉑ 鄭慧生，〈人蛇鬥爭與馬王堆一號漢墓漆棺畫門蛇圖〉，《中原文物》一九八三：(3)，頁七四～七六；另孫作雲，〈馬王堆一號漢墓漆棺畫考釋〉，《考古》一九七三：(4)。

㉒ 韓養民，前引書，頁一八二。

㉓ 呂品、周到，〈河南新野新出土的漢代畫像磚〉，《考古》一九六五：(1)。

㉔ 安金槐、王與剛，〈密縣打虎亭漢代畫像石墓和壁畫墓〉，《文物》一九七二：(10)。

㉕ 詳臺靜農，〈兩漢樂舞考〉，頁二一三。

㉖ 曼延之戲與馴鳥獸之業的關係，參看丁山，《中國古代宗教與神話考》（上海文藝出版社，一九八八影印本），頁五六三。

㉗ 俞偉超，〈東漢佛教圖像考〉，《文物》一九八〇：(5)，頁六九～七〇。

㉘ 參見內蒙古自治區博物館文物，《和林格爾漢墓壁畫》（北京：文物出版社，一九七八），頁二〇五～二一六。

㉙ 傅惜華，《漢代畫像全集》初編（北京：中法漢學研究所，一九五〇），圖版一一三。

㉚ 考古資料所見象舞的資料，詳見賈峨，〈說漢唐間百戲中的「象舞」——兼談「象舞」與佛教「行像」活動及海上絲路的關係〉，《文物》一九八二：(9)，頁五三～五四；楊德鋆，〈象與象舞〉，《舞蹈藝術》第五輯（一九八三），頁八六～九六。

㉛ 張琬，〈談象〉，《大陸雜誌》第二三卷第三期（一九六一），頁一七～一八。

㉜ 黃公渚，〈洛陽伽藍記的現實意義〉，《文史哲》一九五六：(11)，頁一六～一七。

㉝ 有關「都盧」一地的考證，詳見趙邦彥，〈漢畫所見游戲考〉，頁五二八～五二九。

㉞ 王國維，《宋元戲曲史》（臺北：臺灣商務印書館，一九八六），頁四。

㉟ 魏忠策，〈罕見的漢代戲車畫像磚〉，《中原文物》一九八一：(3)，頁一二～一四；王如雷，〈新野發現一

㊱ 塊漢代戲車畫像磚〉，《中原文物》一九八九：(1)，頁九三。
頂竿之戲可分爲都盧尋橦、舉橦、額上緣橦、戴竿或戴雙竿等五式，詳見韓順發，〈雜技戴竿考〉，《中原

文物》一九八四：(2)，頁三七～四一。

37 《沂南古畫像石墓發掘報告》，圖版八四。

38 李洪甫，〈孔望山造像中部分題材的考訂〉，《文物》一九八二：(9)，頁六八。

39 莊申，〈跳丸〉，《大陸雜誌》七：(10)，一九五三。

40 任日新，〈山東諸城漢墓畫像石〉，《文物》一九八一：(10)，頁一八。

41 山東省博物館，〈山東安丘漢畫像石墓發掘簡報〉，《文物》一九六四：(4)，頁三二一。

42 南陽市博物館，〈南陽縣王寨漢畫像石墓〉，《中原文物》一九八二：(1)，頁一四。

43 李復華、郭子游，〈郫縣出土東漢畫像石棺圖像略說〉，《文物》一九七五：(8)，頁六五。

44 參見劉光義，〈秦漢時代的百技雜戲〉，《大陸雜誌》二二：(6)，一九六一，頁二六；韓順發，〈漢唐高組藝術考〉，《中原文物》一九九一：(3)，頁八九～九三。

45 屈萬里，〈案〉，《大陸雜誌》第二三卷第八期（一九六一），頁一～三。

46 李復華、郭子游，前引文，頁六四。

47 濟南市博物館，〈試談濟南無影山出土的西漢樂舞、雜技、宴飲陶俑〉，《文物》一九七二：(5)，頁二〇～二一。

48 李洪甫，前引文，頁六八。

49 請參見鎌田重雄，〈散樂の源流〉，收入《史論史話》第二（新生社，一九六七），頁一四五～一五三。

50 陳槃，〈戰國秦漢間方士考論〉，《史語所集刊》第一七本（一九四八），頁四三三～四六。

㊿ 禁術的源流，參見澤田瑞穗，〈禁術考〉，《漢文學會會報》第二五輯（一九七九），頁一～二二。

㊾ 周貽白，《中國戲劇發展史》，頁三八～三九；余秋雨，《中國戲劇文化史述》（臺北：駱駝出版社，一九八七），頁四二～四五。

㊽ 傳統色彩有正色、間色之別，舞臺色彩的選擇一般崇尚富麗的。鄭傳寅，〈色彩習俗與戲曲舞臺的色彩選擇〉，《戲劇藝術》，一九八九：(1)，頁四八～六一。

㊼ 「搬運術」一詞借自紀曉嵐《閱微草堂筆記》，參見楊蔭深，《中國古代游藝活動》，頁三四。

㊻ 仮出祥伸，〈方術傳的立傳及其性質〉，收入《日本學者論中國哲學史》（臺北：駱駝出版社，一九八七），頁二〇八。

㊺ 參見孫作雲，〈說羽人——羽人圖、羽人神話、飛仙思想之圖騰主義的考察〉，《沈陽博物院滙刊》第一期（一九四七）。

㊹ 余秋雨，《中國戲劇文化史述》（臺北：駱駝出版社，一九八七），頁四〇～四一。

㊸ 雒啓坤認爲，中國戲劇至少到漢代已萌芽，即「戲象」、「舞象」、「戲倡」、「俳戲」。他指出在前人著作中，多將其和漢代的「百戲」、「角抵」相混淆。我以爲沒有這種分別的。見氏著，〈兩漢民間樂舞百戲〉，《四川大學學報》一九八八：(2)，頁七七。

㊷ 關係古代優言、笑語的研究，參見王捷、畢爾剛，〈中國先秦笑話研究〉，《民間文學論壇》一九八四：(1)，頁四六～五二。任二北廣搜資料，抄錄歷代俳優諫語、誹語以及常語。見氏著《優語集》（上海文藝出版社，一九八二）。

⑥ 詳高宇，《古典戲曲導演學論集》（北京：中國戲劇出版社，一九八五），頁七～一三。

⑥ 參見劉志遠、余德章、劉文杰編，《四川漢代畫像磚與漢代社會》（北京：文物出版社，一九八三），頁一二三～一二九。

⑥ 例如，陳夢家，〈商代的神話與巫術〉，《燕京學報》第二〇期（一九三六），頁五六六～五七〇；周策縱，《古巫醫與「六詩」考》（臺北：聯經出版公司，一九八六），頁一七九～二七八。

⑥ 王運熙，〈為漢賦家見視如倡進一解〉，《文史哲》一九九一：(5)，頁七四～七七。

⑥ 參見瞿同祖，〈中國的階層結構及其意識型態〉，收入《中國思想與制度論集》（臺北：聯經出版公司，一九八一）。

⑥ 孫景琛，〈女樂倡優〉，《文史知識》一九八四：(7)，頁五八～六一。

⑥ 這種觀點，例如馮沅君，〈古優解補正〉，收入《古劇說彙》（臺北：學海出版社景印），頁三四一～三五八；韓養民，《秦漢文化史》說同，頁一七四。

⑥ 請參考一色英樹，〈中國古代樂師考〉，《國學院雜誌》八一：(4)，一九八〇，頁五三～六三；玉木尙之，〈賢者としての樂人の終焉〉，《日本中國學會報》第三九集（一九八七），頁一四～二六。

⑥ 傅庚生，〈漢賦與俳優〉，《東方雜誌》四一：(23)，一九四五，頁六二～六六。

⑥ 和田清，〈侏儒考〉，《東洋學報》三一：(3)，一九四七，頁五七～六六。

⑦ 關於中國古代女藝人的研究，參見濱一衞，〈中國の女優について〉，《文學論輯》第一〇號（一九六三），頁三九～四九。

⑦　余英時，〈中國知識分子的古代傳統──兼論「俳優」與「修身」〉，收入氏著《史學與傳統》（臺北：時報出版公司，一九八二），頁七三。

第五章 百戲雜技與禮俗民風

百戲雜技作為社會生活的一部分，是必須放在勞作／休閒的脈絡中來分析❶。「勞作／休閒」就是「一張一弛」。「張」，是「勞」，是「作」；「弛」是「逸」，是「息」。調弓須張弛，喻民有勞逸，倘能「勞逸相參」、「張弛之時」，「則文武得其中道也」（《禮記·雜記下》孔穎達《疏》）。此理古今不殊。不同社會階層有不同的作息（或工作和遊憩）時間表，可以反映各個團體對社會所作的貢獻❷。一般來說，地主豪強的娛樂比較不受勞作程序和自然秩序的限制，家居或節令可作樂宴飲，平日亦可藉故遊憩。農民則不同，農業的勞作不只是個人自發性的活動，必須由聚落集體的配合，也須遷就季節循環的變化。《國語·魯語下》魯公父文伯之母說：「自庶人以下，明而動，晦而休，無日以怠。」所以，一般娛樂多安排在「農隙」。《孟子·梁惠王上》云：「不違農時。」孟子說的「農時」，即是指春、夏、秋三時必須務農生產，此是「弛」；餘下的多時，從事休息、祭祀與娛神，而社會娛樂即在其中矣，此是「弛」。一張一弛，正是傳統社會生活的基本規律。

其次，技藝的傳承必須有不同層級的承襲者，才能保證其存在，而且不斷地進步創新。所謂「承襲者」，就是指支持或者延續這項技藝的一些特定人物或階層。以百戲而言，它的承襲者一方面是藝人本身（詳第四章）；另一方面則是此樂舞的贊助者，他們或是宮廷，或是世族豪強，或是一般的齊民，由於這些人的喜好及贊助，使百戲成為漢代社會習俗與時尚。本章先論中上階層的樂舞贊助者的休閒生活，其次再就一般眾庶農民的情形，分析其作息時間表，與百戲游藝在其中地位。由於樂舞活動是與漢代社會條件交織在一起的動態節奏，所以，百戲雜技如何與當時的禮俗民風接榫，是值得注意並應予以闡明的。

第一節　貴族享樂下及平民
——漢代社會生活與游藝活動

孟子自述「堂高數仞，榱題數尺，我得志，弗為也。食前方丈，侍妾數百人，我得志，弗為也。般樂飲酒，驅騁田獵，後車千乘，我得志，弗為也。」（《孟子·盡心下》）這裏提到的狩獵、歌舞、宴飲等娛樂，正是所謂「大人」的日常享受。其實無論田獵、飲酒、宴樂在古典時代都是包含在「禮」的範圍之內，講究身分、隆殺與節儀❸。以田獵為例，不單純僅是一種娛樂消遣，《穀梁傳》桓公四年云：「四時之田，皆為宗廟之事。」同時，寓有治兵的重要意義隱於其

間，故《韓詩外傳》云：「夫田獵，因以講道、習武、簡兵也。」此即周人大蒐之禮❹。庶人與

田獵、宴樂無涉，除了身分限制之外，大概也因其沒有足夠的經濟能力。戰國中晚期以下，由於

政治經濟的發展，培養一批「無秩祿之奉，爵邑之入，而樂與之比」的新富之家（《史記・貨殖

列傳》）。以前貴族的種種娛樂享受，一般人民就漸漸做傚踰越，這些「貴人之家」，「威重於

六卿，富累於陶、衞，輿服僭於王公，宮室溢於制度，並兼列宅，隔絕閭巷，閣道錯連足以游

觀，整池曲道足以騁騖，臨淵釣魚，放犬走兔，隆豺鼎力，踢鞠鬥雞，中山素女，撫流徵於堂

上，鳴鼓巴俞作於堂下，婦女被羅紈，婢妾曳絺紵，子孫連車列騎，田獵出入，畢弋捷健。」（

《鹽鐵論・刺權》）而這些享受本來都是貴族才能擁有的，如今這些貴人之家也能享受到。

關於樂制下移的情形，以樂器編制爲例，《周禮・小胥》云：「正樂縣之位，玉宮縣，諸侯

軒縣，卿大夫判縣，士特縣，辨其聲。」鄭玄《注》：……「樂縣，謂鍾磬之屬縣於筍虡者。」鍾磬

之樂象徵著一種身分。《墨子・三辯》以「鍾鼓」、「竽瑟」、「瓵缶」分別代表諸侯、士大夫

及庶人等三種不同階層的樂制❺。天子、諸侯、卿大夫、士的鍾磬樂縣差次是「宮縣四面縣，軒

縣去其一面，判縣又去其一面，特縣又去其一面。」（鄭玄《注》引鄭司農說）〈曲禮〉孔穎達

《疏》引熊氏云：

案《春秋說題辭》：……樂無大夫士制。鄭玄《箴膏肓》從《題辭》之義，大夫士無樂。〈小

胥〉大夫判縣、士特縣者，〈小胥〉所云，娛身之樂及治人之樂則有之也，故〈鄉飲酒〉有工歌之樂也。《說題辭》云無樂者，謂無祭祀之樂，故〈特牲〉、〈少牢〉無樂。

按〈曲禮〉云：「大夫無故不徹縣，士無故不徹琴瑟。」孔穎達以為此是不命之士，若為命士則有特縣。《新書·審微篇》：「禮，天子之樂宮縣，諸侯之樂軒縣，大夫直縣，士有琴瑟。」是士止有琴瑟，而無鍾磬之樂縣。《公羊》隱公五年何休《注》引《魯詩傳》云：「天子食日舉樂，諸侯不釋縣，大夫士日琴瑟。」《白虎通義·禮樂篇》：「《詩傳》曰：『大夫士琴瑟御』，大夫士北面之臣，非專事子民，故但琴瑟而已。」是大夫以下無樂縣也。逮及漢代古典的樂制下移，「古者土鼓凷枹，擊木拊石，以盡其歡。及其後，卿大夫有管磬，士有琴瑟。往者民間酒會，各以黨俗，彈箏鼓缶而已。無要妙之音，變羽之轉。今富者鍾鼓五樂，歌兒數曹。中者鳴竽調瑟，鄭儛趙謳。」（《鹽鐵論·散不足》）日人內藤戊申曾檢查若干漢代樂舞百戲畫像石，其中樂器的編成，以竽瑟、簫鼓為主，而一般貴人之家也備有編鐘、磬之屬 ⑥ 。事實上，嚴格的樂縣之制早已沒有人遵守，象徵封建禮制的鍾磬之樂也漸漸的式微了。《韓非子·解老篇》：「竽也者，五聲之長者也。故竽先則鍾鼓皆隨竽，唱則諸樂皆和。」竽在此成為主樂器，而以琴瑟為主的大夫士之樂漸漸的興起了。

《漢書·藝文志》收錄樂凡六家，百六十五篇。除《樂記》二十三篇、《王禹記》二十四篇、《雅歌詩》四篇，大部分是雅琴之屬的創作，如《雅琴趙氏》七篇、《雅琴師氏》八篇、

《雅琴龍氏》九十九篇，其他樂器則闕如。《風俗通義・聲音》裏，琴的地位被大大的提高，鐘磬之樂沒落，而胡、俗樂器爲其主調⑦。這種改變，以下我們將通過百戲在宮廷的角色，以及樂舞百戲在漢代社會的主要消費階層說明之。

一、百戲在宮廷生活的角色

作爲「新樂」的百戲，秦漢以後不僅進入了殿堂之上，且成爲正式節儀的一部分。除了前一章提及在法駕、大駕、賜宴羣臣、外國使節或元首的場合舉行角抵百戲的表演之外，還有「饗遣故衛士儀」，「百官會，位定，謁者持節引故衛士入自端門。衛司馬執幡鐙護行。行定，侍御史持節慰勞，以詔恩問所疾苦，受其章奏所欲言。畢饗，賜作樂，觀以角抵。樂闋，罷遣，勸以農桑。」（《續漢書・禮儀志中》）其中最盛大、隆重的是歲首〔正日〕，爲大朝受賀，百官受賜宴饗時的演出。蔡質《漢儀》對行禮的過程有極詳細的描寫：

正月旦，天子幸德陽殿，臨軒。公卿、大夫、百官各陪〔位〕朝賀。蠻、貊、胡、羌朝貢畢，見屬郡計吏，皆〔陛〕觀，庭燎。宗室諸劉（雜）〔親〕會，萬人以上，立西面。位（公納薦太官賜食酒西入東出）既定，上壽。〔畢〕計吏中庭北面立，太官上食，賜羣臣酒食，〔西入東出〕。（貢事）御史四人執法殿下，虎賁、羽林〔張〕〔弧〕弓〔挾〕

矢，陛戟左右，戎頭偪脛陪前向後，左右中郎將（住）〔位〕東（西）〔南〕，羽林、虎賁將（住）〔位〕中央，悉坐就賜。作九賓（徹）〔散〕樂（《續漢書・禮儀志》李賢《注》引）。

據說德陽殿「陛高一丈，皆文石作壇，激沼水於殿下，畫棟朱梁，玉階金柱，刻鏤作京掖之好，厠以青翡翠，一柱三帶，纏以赤緹……朱雀五闕，德陽其上，郁律與天連，南北行七丈，東西行三十七丈四尺。」殿的周圍，可以「旋容萬人」，是演出百戲的好場所。就在每年的歲首，天還沒有完全亮的時候，爇火於庭，「夜漏未盡七刻，鍾鳴，受賀」。天子駕臨德陽殿，公卿、將、大夫、百官依次朝賀，獻上禮物，根據《決疑要注》云：「古者朝會皆執贄，侯、伯執圭，子、男執璧，孤執皮帛，卿執羔，大夫執雁，士執雉。漢、魏粗依其制，正旦大會，諸侯執玉璧，薦以鹿皮，公卿已（以）下所執如古禮。」然後，外國使節上朝獻禮。二千石以上的官吏上殿恭賀：「萬歲！」宗室諸劉、羣計吏、虎賁、羽林、五官等按不同方位悉就坐之後，接著「司空奉羹，大司農奉飯，奏食舉之樂。」在晨曦之中，一幕幕精彩的百戲開始了。

先演「魚龍」：

含利（獸）從西方來，對於庭極，乃畢……入殿前激水，化為比目魚，跳躍漱水，作霧障日、畢……化成黃龍，長八丈，出水游戲於庭，炫耀日光。

再演「走索」：

　以上大絲繩繫兩柱中，頭間相去數丈，兩倡女對舞，行於繩上，對面道逢，切肩而不傾。

後演「柔術」：

　蹋局，出（屈）身藏形於斗中。鐘磬並作。

　最後再演出「魚龍曼延」，以爲畢幕。表演結束之後，天慢慢亮了。小黃門吹三通，謁者再一次引導公卿羣臣謝恩後，百官陸續以尊卑退出德陽殿。

　百戲在以上整個典禮的過程佔極重要的角色，朝廷內也供養一批百戲藝人以作禮樂。西漢的樂府編制（參〈表二～一〉），即有大量百戲項目在內，「內有掖庭材人，外有上林樂府，皆以鄭聲施于朝廷」。除了德陽殿，上林苑宮觀多是百戲表演之所❽。哀帝雖然罷省樂府，但是東漢以下在各種正式場合包括元旦大典都備有百戲演出。《宋書・樂志》云，元旦之會，「魏、晉訖江左，猶有《夏育扛鼎》、《巨象行乳》、《神龜抃舞》、《背負靈岳》、《桂樹白雪》、《畫地成川》之樂焉。」

　除了宮廷典禮以外，皇親國戚平日也雅好樂舞百戲，以爲風尚。例如，江充「有女弟善鼓琴

歌舞，嫁之趙太子丹。齊（江充本名）得幸敬肅王，爲上客。」（《漢書・江充傳》）廣陵厲王

胥「好倡樂逸游，力扛鼎，空手搏熊彘猛獸。」（《漢書・武五子傳》）凡此扛鼎、戲獸都是百

戲的樂目。魯恭王「季年（晚年）好音，不喜辭。」其子安王光嗣，「初好音樂輿馬，晚節遴，

唯恐不足於財。」又中山靖王勝「爲人樂酒好內，有子百二十餘人。常與趙王彭祖相非曰：『兄

爲王，專代吏治事。」王者當日聽音樂，御聲色。』」（《漢書・景十三王傳》）最有名的大概是

昌邑王劉賀與廣川王劉去的例子。漢昭帝死後無嗣，昌邑王以姪兒的身分繼承皇位。到京都沿途

上，不守居喪之制，常肉食、搶劫良家女子縱淫取樂。接受皇帝印璽後，更加荒唐。昭帝的靈柩

還在前殿，就濫用宗廟的樂人，而且，「引內昌邑樂人，擊鼓歌吹作俳倡」。接著，又「駕法

駕，皮軒鸞旗，驅馳北宮、桂宮，弄彘鬥虎。召皇太后御小馬車，使官奴騎乘，遊戲掖庭中。」

文學光祿大夫夏侯勝及侍中傅嘉屢次進諫，結果，被他捆起來送進了牢獄（《漢書・霍光傳》）。

另一位是廣川王劉去，「好文辭方伎博奕倡優」。他的侍姬陽成昭信（姓陽成，名昭信）一意想

專寵，凡是廣川王曾經愛幸的婦人，無不想辦法予以殺害。顏師古《注》云：「倡，樂人也。俳，雜戲

以爲樂。」即令樂人、雜耍者裸體在座前嬉戲取樂。「（劉）去數置酒，令倡俳嬴戲坐中

者也。」可說是淫蕩之至。漢代長安西北陶作坊遺址中卽出土裸體男俑，後來在西安城東新安磚

廠西漢墓、宣帝杜陵一號陪葬坑中主室中廂內也都有男、女裸體俑，可見這類「嬴戲」（圖五～

一）曾經在某些皇親貴人之家裏流行❾。廣川王劉去的兒子還把他宴飲作樂的情況畫成圖像，有

圖五～一　贏戲女樂（紹興306號戰國墓出土銅屋）

「畫屋爲男女臝交接，置酒請諸父姊妹飲，令仰視畫」（《漢書・景十三王傳》）。而王氏五侯

「後庭姬妾，各數十人，僮奴以千百數；羅鐘磬，舞鄭女，作倡優。」（《漢書・元后傳》）

另馬防「兄弟貴盛」，「多聚聲樂，曲度比諸郊廟」。李賢《注》：「曲度謂曲之節度也。」

（《後漢書・馬防傳》）

二、從考古資料的樂舞百戲圖看漢代游藝的消費階層

宮廷、皇親國戚是百戲樂舞的贊助者。漢代社會，自西漢中葉以後，世姓豪族逐漸成爲政治勢力的社會基礎 ⑩ 。這些社會的新富之家，事實上，也是百戲表演最有能力消費、支持的階層。

大量有關百戲的考古資料也集中在西漢中晚期以後，兩者之間的可能關係是值得注意的。

以下，我們從兩漢收集三十餘座墓葬資料，製成〈表五～一〉，以作爲討論的基礎：

〈表五～一〉

編號	墓葬名稱	時代	樂舞內容摘要	出處
1	鄭州新通橋畫像空心磚墓	西漢晚期	按畫像內容計四十種，其中樂舞有七幅。分別是長袖舞圖、樂舞圖（中間一人袖起舞。左一人跽於地，右手執鼓杖，作擊鼓狀。右一人跽而作擊掌狀，其前置一樽）、作樂圖、吹笛圖、搖鼓圖、另有兩幅鼓舞圖。除此之外，與百戲相關有鬥雞、馴牛、刺虎、獸戲等圖。	《文物》一九七二：(10)　《考古學報》一九八〇：(2)
2	河南唐河縣畫郁平大尹孺人畫像石墓	天鳳五年上下限	共四幅，編號36、29、26、39等刻樂舞百戲圖。其中，「耍壺弄丸」，該藝人左手托雙繫壺，右手擲弄兩丸；另「蹴鞠雙人舞蹈」圖，有女伎兩腳各踏一圓球，另一伎席地雙手支撐倒立。另有馴獸、鬥獸圖等多幅。	《中原文物》一九八二：(1)
3	唐河縣電廠漢畫像石墓	西漢新莽時期	前室北壁西主室門楣百戲圖（編號19），東主室門楣刻樂伎圖（編號18）。另有虎、獸鬥（編號32）。	《文物》一九八二：(1)
4	唐河針織廠漢畫像石墓	東漢早期	該墓畫像石樂舞百戲圖較少，除門闕內有一樂舞場面之外，另有鼓舞圖（編號40）、樂舞和六博圖（編號33）、校獵圖有兩幅（編號31、	《文物》一九七三：(6)

5	6	7	8
河南南陽石橋漢畫像石墓	河南南陽軍帳營漢畫像石墓	南陽縣王寨漢畫像石墓	嘉祥五老畫像石
東漢早期	東漢早期	東漢早期	孺子嬰或漢明帝時期
41上）、擊劍圖（編號42）。墓門北門楣，刻角抵戲圖。另南耳室門楣正面、北耳室門楣正面都有刻鼓舞、舞樂百戲圖。另墓門南門楣正面有門獸圖。	墓門門楣正面右方刻鼓舞圖。石梁、兩幅，西側刻伎樂圖。東側刻樂舞百戲圖。	主要的百戲圖有二：一在墓門北門楣背面，刻奏樂伴唱圖。另二主室門楣，畫面爲二塊門楣石組成。總長三‧一六、寬○‧四二米。是一個大型的舞樂百戲場面，藝人共有十三人之多。（參原報告圖版四：3、43）	據原報告，第四石高六三、寬五九厘米。畫分三層，第一層刻五個樂人坐著，各持小鼓、排簫、豎籥管、笙、竽。第二層爲建鼓圖，有二人擂鼓。右下方三人，似在表演拳技。右方一人，坐於酒樽前，當爲觀者。第三層爲富家庖廚場面。
《考古與文物》一九八二：(1)	《考古與文物》一九八二：(1)	《中原文物》一九八二：(1)	《文物》一九八二：(5)

9	10	11	12
山東肥城漢畫像石墓	山東孝堂山郭氏墓石祠	陝西米脂縣畫像石墓	河南方城東關漢畫像石墓
東漢章帝建初八年	漢順帝永建四年以前	漢安帝永初元年前後	東漢中期
前室室頂中間為藻井，藻井的東西兩邊為平石板蓋頂，東面蓋頂的石板上刻有畫像。其中，畫像中層為建築、舞蹈和音樂，左右端各有一闕。有門獸，樓分出上下兩層，樓上有人作樂、跳舞，左右有樓梯，各有三人上下行走，似為侍者。	按室內畫像分布位置，北壁橫刻一大幅畫像，分東西兩段，西段畫面構圖分上下兩層，上層主要為王者出巡場面，有騎吹、樂舞。另東壁大致可分三區，下層一區畫像有庖廚、百戲與巡獵。百戲內容有二人擊鼓，八人奏樂，鼓前有各種表演，如緣竿、弄丸等。旁有觀看者，約十餘人。	一共有四座墓，出土約五十塊畫像石。樂舞百戲題材，有劍戟舞、長袖舞、舞鳳、弄獸、玩蛇等。	墓門右下門楣有門獸圖，據原報告云：「人獸相鬥，在漢畫像石上常常表示角觚校獵。此外，在畫面上似還表現『巫術禁法』。」另在南門北扉背面有蹋鞠舞圖，南門南扉背面，為
《文物參考資料》一九五八：(4)	《文物》一九六一：(4/5)	《文物》一九七二：(3)	《文物》一九八○：(3)

鼓舞圖。這兩幅圖都有三位奏樂的藝人。

13	14	15	16	17
鄒縣長塚店畫像石墓	武班祠	山東蒼山縣畫像石墓	山東嘉祥宋山漢畫像石墓	山東諸城縣畫像石墓
東漢中期	桓帝元嘉元年	桓帝元嘉元年	桓帝永壽三年	東漢晚期
北二側室門楣畫像（編號39、40）舞樂百戲圖，另南二側室門楣亦有（編號29、30）。另外有二兒相鬥多幅。編號14、15者，原報告云：「『龍雞辟邪』，畫中有一人手持龍尾作嬉弄之狀。」	家居謁見、樂舞、庖廚。	畫像石刻計十石十二幅。編號5爲百戲圖，三人演奏，四女伎，另有舞伎與耍雜技者各二人。二雜技表演者，穿緊身衣，一作御壺倒立，一耍飛丸。《題記》云：「其夾內…有倡家生口，一要，相和代吹，盧龍雀，除央鶴噣魚。」	二號墓（M2）中第二畫像石中，刻有舞蹈、鬥虎圖。再者，第十九石，有六博、飲酒場面。飲者左方有侍者二人。	墓室過道石刻，殘存六塊。其中，一共刻畫三十二人，計樂隊二十一人，樂器有鐘、鼓、竽、簫等。三個舞伎，一人是踏地
《中原文物》一九八二：(1)	《金石索·石索》	《考古》一九七五：(2)	《文物》一九八二：(5)	《文物》一九八一：(10)

鼓。百戲表演者六人，一持小鼓，另有拋刀、弄丸、翻筋斗、安息五案等。右方二人立於舞隊旁。

18	19	20
四川成都會家包畫像磚石墓	江蘇洪樓一號畫像石墓	江蘇苗山一號畫像石墓
東漢晚期	東漢晚期	東漢晚期
百戲主要嵌在M2墓的道和前室的兩壁。前室東壁從前至後（以墓門爲準）依次是帷車、小車、騎吹、丸劍起舞、宴集、六博、庭院、鹽場等；前室西壁從前至後依次是鳳闕、市井、帷車、宴集、弋射收穫、軿車、庭院、饋路、鹽井等。另有說書俑一件，樂俑一件。	前室南壁二層，上層歌伎圖，一男一女在飄袖歌舞起舞，左有高幘長袍男子兩人在吹洞簫，右梳高髻一女子撫琴（或箏），其旁二女子拱手作觀坐之狀。	畫像雕刻在墓門內東西壁、後室室橫楣、第二室右壁及後壁。墓門內東壁有行樂圖，一邊撫瑟，一邊進食。二室左壁前段爲樂伎圖，後段爲比藝圖，兩人持兵器交戰，另有人在旁觀看。
《文物》一九八一：⑩	《考古通訊》一九五七：⑷	《考古通訊》一九五七：⑷

21	22	23
江蘇徐州利國畫像石墓	江蘇徐州崗子一號墓	徐州青山泉白集畫像石墓
東漢晚期	東漢晚期	東漢晚期
墓中室的北壁有樂舞雜技圖，中央置一建鼓，兩旁各有一人擊鼓，上部刻四個舞人，似翻筋斗狀。另東側室有宴飲圖等。	墓西側室西壁有賓主宴飲圖。另有一塊畫像石，畫分三格，中格刻一建鼓，右立一人擊鼓，人上方還有一隻異獸。	畫像石刻計二十四幅，分別刻在祠堂、墓室中前室、中室、後室四個部分。1.祠堂：第四幅（按原報告）為西壁刻石。分為七格來表現，其中第二格，有表演舞蹈或雜技者，另有十人分列左右，正在觀看。2.前室：第十幅，為東橫梁刻石。內容包括「舞樂圖」、「羽人戲虎圖」。3.中室：第十二幅，為南壁刻石。右部分分有「刻琴行樂圖」。右部分刻有二人，均戴山字形冠，右一人雙手握長柄鼓，鼓上有飾；左一人握長笛，作吹奏狀。第十五、十七幅有賓主燕飲圖。第十八幅的賓主宴飲，有一組樂隊，共四人。
《考古》一九六四：⑽	《考古》一九六四：⑽	《考古》一九八一：(2)

24	25	26
山東安丘畫像石墓	河南南陽許阿瞿墓志畫像石墓	河南密縣打虎亭二號壁畫和畫像石墓
東漢晚期	靈帝建寧三年	東漢晚期
在中室室頂北坡西部有一大型的樂舞百戲圖。畫面左邊二人對舞，一舞者執便面，揚長巾，足下踏鼓，兩側樂人伴奏；其下有六博。右邊有橦戲，一人舉竿，在豎竿、橫木及橦頂共有九個藝人在表演。橦右，一人飛跳三劍、十一丸。據原報告：「這是漢畫石中所見飛劍跳丸最精彩的表演。」其下一人倒立，一獸與之相對翻騰。右端坐四樂人，畫面下部刻龍銜魚、羽人戲龍等戲。	許阿瞿墓志畫像石，中間有一橫格，把畫面分成上下兩組。下組為樂舞百戲場面，畫面上部懸幃幔，下有五人演奏表演，有抱盤，似擊奏控節，有跳弄六丸一劍，一人作折腰踏盤舞，一人鼓瑟，一人吹排簫。	百戲圖是幅長七‧三四、高〇‧七米的橫長方形的巨幅壁畫。畫面的上邊繪彩色帳幔，其下繪百戲圖。表現墓主宴飲、觀看百戲的情形，其下
《文物》一九六四：(4)	《文物》一九七四：(8)	《文物》一九七二：(10)

	27	28	29	30
名稱	成都市金堂縣畫像磚墓	和林格爾壁畫墓	山東沂南古畫像石墓	四川郫縣花磚墓
年代	東漢晚期	桓帝時期	東漢晚期	東漢晚期
內容	1.樂舞畫像磚，一人翩然起舞，舞者右側二人盤膝對坐，另三人併排而坐；除舞者外，餘似爲音樂伴奏者。2.戲虎畫像磚，一人持一物引逗老虎。3.舞劍畫像磚。	屬於百戲的場面，壁畫中有好幾處，內容包括橦技、弄丸、擲劍、安息五案、舞輪等等。	墓中畫像石四一三塊，畫像七十三幅，分布於墓門和三個主室的四壁。樂舞百戲圖的部分，其中內容有擊鼓的女樂、吹排簫的樂人、管絃樂、伐鼓、撞鐘、擊磬、繩技、龍戲、魚戲、豹戲、雀戲、騎術、戲車、戴竿之戲等。其刀法圓熟、細膩，圖像眞切、清楚，爲漢代畫像石所少見；百戲內容亦最豐富。	其中有石棺一具，旁刻四幅畫像。石棺側面刻宴客樂舞雜技、曼衍角抵、水嬉等幾組畫像。
出處	《考古與文物》一九八二：(1)	《文物》一九七四：(1)	《沂南古畫像墓發掘報告》	《文物》一九七五：(8)

這是我目前初步所能掌握的三十座墓葬，包括畫像石、畫像磚、壁畫等，接著我們來分析這批材料。

第一、先就這些百戲圖的性質而論。邢義田先生在討論漢代壁畫、壁畫墓時曾指出，其布局和內容有其一定的「格套」，以供喪家選購。再者，例如百戲圖「或許反映漢人對這些雜技的喜愛和雜技的流行」，但未必是墓主生前真實生活的寫照，可能有些炫耀、誇大成分⑪。百戲雜技的風尚，在「虛地上以實地下」的厚葬風氣裏，寄託死者生前的願望。以山東蒼山元嘉元年畫像石墓為例，此墓所出的二石《題記》對墓葬畫像的位置、內容有極詳細的記錄，今鈔釋文如下：

1　薄疎郭中畫觀：後當朱雀，對游吳（疑為娛）拙（仙）人，中行白虎，後鳳皇。

2　中阜（似為直）柱：隻結龍主守。中雷，辟邪。

3　夾室上帙：五子舉僮女，隨後駕鯉魚。前有白虎、青龍，車後後□（即）被輪雷公；君從者推車，乎椑（即狐狸）寬廚（借用鶵雞）。上衛橋，尉車馬，前者功曹，後主簿。騎佐胡便（使）弩；下有深水，多魚者；從兒刺舟，渡諸母。便（使）坐上小車，亭長，驅馳（馳）相隨，到都亭，游徼候見，謝自便。後有羊車，橡其變。上即聖鳥乘浮雲。

4　其中畫象：蒙親玉女執尊、杯、桉、杆，局琉（借為「枸束」）、穗杬（疑拖）、好弱

貌。

5 堂硤外：君出游，車馬道從，騎吏、留都督在前，後賊曹。上有虎、龍銜利來，百鳥共持錢財。

6 其硤內：有倡家生汗（舞），相和忕吹，盧龍雀。喝魚。

7 堂三柱：中□□龍□非詳，左有玉女與拙人。右柱□□：請丞卿新婦主待給水將。

8 堂蓋恣好，中瓜葉（瓜葉），上□包，末有盱（借作魚）。

9 其當飲食，就夫倉，飲江海。學者高遒宜印綬⑫。

《題記》中未提及墓主姓名、官職、行誼或家庭狀況，據推測該墓年代應屬於東漢桓帝時期。就畫像題材，則包括：第一、天地山海神仙；第二、奇禽異獸；第三、僚屬隨從；第四、家居生活、樂舞百戲⑬。其中提及，在墓室當中的畫像上，有倡優歌舞，各種樂器競吹。而有這樣享受所必具備的社會條件，《題記》云：「君出游，車馬道從，騎吏、留都督在前，後賊曹。」又云：「上衕橋，尉車馬，前者功曹，後主簿亭長。」衕橋，不知指何處。長安城北有渭水，衕橋或指渭橋，似意味死者生前在長安作官。這種生活的排場，它反映漢代某一階層的生活與願望，同時也成爲衆庶摹倣的對象（圖五～二）。所謂「吏民慕效，寖以成俗」（《漢書・成帝紀》）。

第二、上舉表〈五～一〉墓葬墓主的身分，多半難以考查。爭議較少的，例如：和林格爾東

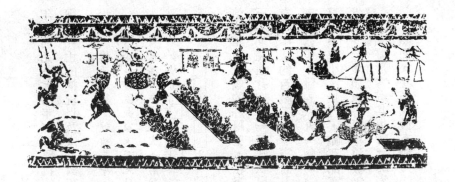

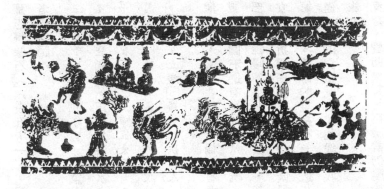

圖五~二　貴人之家樂舞百戲的排場（山東沂南漢墓畫像）

南新店子的東漢壁畫墓墓，墓主最高官職「使持節護烏桓校尉」❶。著名的沂南畫像石墓，根據《續漢書·輿服志》所載百官乘輿制度，與墓主出行圖中的車馬儀仗場面，推測墓主的官職似乎不低於千石❶。另一九七八年發掘唐河新店君孺人墓，由榜題銘刻，知墓主生前官居新莽郁平大尹（太守）之職❶。此外，河南密縣打虎亭一號墓，據發掘者考證，以為是東漢晚期弘農郡太守張伯雅的墓❶。比較有趣的個例是南陽的東漢靈帝建寧三

年（西元一七○年）許阿瞿的墓志畫像石（〈表五～一〉，編號25），志文記述「年甫五歲」許

阿瞿死亡的情況以及家人對死者的悼詞：

惟漢建寧，號政三年，三月戊午，甲寅中旬，痛哉可哀，許阿瞿耳，年甫五歲，去離世榮。遂就長夜，不見日星，神靈獨處，下歸窈冥，永與家絕，豈復望顏。謁見先祖，念子營營，三增伏火，皆往弔親，瞿不識之，啼泣東西，久乃隨逐（逝），當時復遷。父之與母，感□□□，□王五月，不□晚甘。羸劣瘦□，投財連（聯）篇（翩），冀子長哉，□□□□□，□□此，□□土壙，立起□塆，以快往人。

這位年僅五歲的許阿瞿，在畫像石裏，端坐在榻上，榻前有案，案上有食器。右上方刻「許阿瞿」三字。在他身右有一奴婢執扇服侍，圖右邊有幾位兒童，玩鳥趕鳩，似在嬉玩以取悅小主人。另有一中型的百戲表演，畫面上部懸著幃幔，下有五位藝人，其中一人抱盤，似擊奏控節；一男子赤膊露腹，跳弄六丸一劍；一女伎作折腰踏盤之舞；一人鼓瑟；一人吹排簫。按原報告云：「該墓墓室狹小，無門，隨葬品寥寥無幾。墓磚的規格不一。這些現象說明這座小墓的主人並非顯赫貴族。」⓲類似許阿瞿這樣年僅五歲的兒童竟有如此眾多奴婢、藝人為其役使、表演，或許正是「妄圖畫形容過其生時」的表現。

然而，在漢代最有能力的支持、贊助樂舞、百戲當仍屬於中上階層的地主、官僚，以下材料

可證：

1 夫家人有客，尚有倡優奇變之樂，而況縣官乎（《鹽鐵論·崇禮》）？

2 往者民間酒會，各以黨俗，彈箏擊缶而已。無要妙之音，變羽之轉，歌兒數曹。中者鳴竽調瑟，鄭舞趙謳（《鹽鐵論·散不足》）。

3 董君貴寵，天下莫不聞。郡國狗馬蹴鞠劍客輻湊董氏。常從游戲北宮，馳逐平樂，觀雞鞠之會，角狗馬之足，上大歡樂之（《漢書·東方朔傳》）。

4 田蚡「所愛，倡優、巧匠之屬。」（《漢書·灌夫傳》）

5 天下承化，取女皆大過度，諸侯妻妾或至數百人，豪富吏民畜歌者至數十人，是內多怨女，外多曠夫（《漢書·貢禹傳》）。

6 （陸）賈常乘安車駟馬，從歌鼓瑟侍者十人（《漢書·陸賈傳》）。

7 張禹「性習知音聲，內奢淫，身居大第，後堂理絲竹筦弦」。《注》引如淳曰：「今樂家五日一習樂。」本傳又云：「入後堂飲食，婦女相對，優人筦弦鏗鏘極樂，昏夜乃罷。」（《漢書·張禹傳》）

8 當春秋佳日，（梁）冀與其妻，共乘輦車，張羽蓋飾以金銀，游觀第內，多從倡伎，鳴鍾吹管，酣謳竟路，或連繼日夜，以騁娛恣（《後漢書·梁冀傳》）。

9 馬融「善鼓琴，好吹笛，達生任性，不拘儒者之節。居宇器服，多存侈飾。常坐高堂，

施絳紗帳，前授生徒，後列女樂。」（《後漢書・馬融傳》）

10 仲長統形容後漢富家「目極角觝之觀，耳窮鄭、衛之聲」，又曰：「妖童美妾，填乎綺室；倡謳伎樂，列乎深堂。」（《後漢書・仲長統傳》）

11 董（卓）都長安，天下飢亂，士大夫多不得其命。而公業家有餘資，日引賓客高會倡樂，所贍救者甚衆（《後漢書・鄭太傳》）。

樂舞的發達通常能反映一個時代的政治穩定或社會富庶的情況。漢代從朝廷權貴以至新富之家、地主豪強成爲百戲雜技最主要的贊助者。這些貴游世胄，多好聲伎俳優，專爲宴樂之用。楊泓以河北望都一號墓、二號墓、安平逯家莊壁畫墓、內蒙古和林格爾新店子壁畫墓和托克托縣古城壁畫墓爲例，根據壁畫的具體的內容，可分兩組：一組是描繪襯托墓主身分的僚屬，一組是用來表示墓主身分的出行時車馬行列，同時輔以衙署、宅園的畫像。他認爲：「以上諸墓的墓主人，官秩都在二千石以上，只有托克托縣古城壁畫墓的墓主人身分與上述各墓不同，可能是沒有官職的閔姓地主」⑲。在這些墓葬出現樂舞百戲的圖像，大抵可做爲墓主生前的寫照或喜好。

第三、關於這批墓葬出現樂舞百戲的圖像，大抵可做爲墓主生前的寫照或喜好。時代上，〈表五～一〉所臚列的三十座墓葬，有二十四個個案是集中在東漢中期以後。而最早的鄭州新通橋畫像空心磚墓，也是於西漢晚期。在前一章，我認爲百戲雜技以武帝爲一個主要分水嶺，所謂「角氐奇戲歲增變，其益興，自此始。」（《漢書・張騫傳》）觀乎墓葬中百戲圖的出現的時間，大約是相符合的。夏超雄收集五十六個

漢墓（其中包括五個石祠），依時代分爲四組：第Ⅰ組的年代相當於西漢中晚期；第Ⅱ組相當於新莽、東漢前期；第Ⅲ組、第Ⅳ組相當東漢晚期。其中，東漢後期約佔總數的七十二％，而晚期又佔六十％以上。就內容言，東漢中晚期以後的畫像，「像重樓宅院建築規模，宴飲庖廚的排場，樂舞百戲的種類等都刻畫得更爲具體細緻。」⑳這是百戲發展至東漢逐漸成熟反映在藝術品之上。或以謀姦合任爲業，或以游敖博弈爲事；或丁夫世不傳犁鋤，懷丸挾彈，携手遨游。」總之，百戲流行的時尚，與墓葬中樂舞百戲圖內容與風格的轉變當有一定程度的關係。

《潛夫論・浮侈》，論及漢末風俗「奢衣服，侈飲食，事口舌，而習調欺，以相詐紿，比肩是也。或以謀姦合任爲業，或以游敖博弈爲事；或丁夫世不傳犁鋤，懷丸挾彈，携手遨游。」

又云：「或作泥車、瓦狗、馬騎、倡俳，諸戲弄小兒之具以巧詐。」

大約西漢中晚期起，「上冢」或「上墓」的禮俗漸漸在民間流行。達官貴人透過墓祭舉辦讌集、酒會等藉以凝聚感情，也藉此聚集宗族、賓客門生、故人、官吏，以爲擴大或鞏固豪族大姓的基礎與勢力範圍。例如，王林卿，「歸長陵上冢，因留飲連日」（《漢書・何並傳》）。董賢「父子坐使天子使者將作治第，行夜吏卒皆得賞賜。上冢有會，輒太官爲供。」（《漢書・鮑宣傳》）原涉「欲上冢，不欲會賓客，密獨與故人期會」，「會涉所與期上冢者車數十乘到，皆諸豪也。」（《漢書・游俠傳》）另馮異「建武二年春，定封異陽夏侯。引擊陽翟賊嚴終、趙根，破之。詔異歸家上冢，使太中大夫齎牛酒，令二百里內太守、都尉已（以）下及宗族會焉。」（《後漢書・馮異傳》）這種風氣似乎影響到朝廷的禮制。東漢時，初立高廟合祀西漢諸帝。光

武死後，明帝爲其立世祖廟；自此以降，東漢諸帝都不再另起寢廟，而藏木主於世祖廟的更衣室，約集數廟爲一廟。明帝同時創設上陵之禮，即把祭祀重心逐漸的轉移到墓冢。楊寬說：「明帝把上陵禮用作會集和團結公卿百官、地方官吏以及親屬的手段，就是取法於當時官僚、豪族把上冢禮用作會集和團結宗族、賓客以及故人的手段的。」所以，「就使得陵寢在祭禮中的地位駕凌於宗廟之上了。」㉑這樣的轉變，在相當程度影響漢代墓制的擴大以及畫像藝術的蓬勃發展。

但事實上，上陵禮的改革是與東漢政權的合法化有相當的關係㉒。

自此以後，以祠堂爲中心而擴大的塋制，漸漸奢侈踰度。以徐州青山泉白集東漢畫像石墓爲例（〈表五～一〉，編號23），其結構即由祠堂和墓室兩部分組成，兩者在一條中軸線上。其中墓室包括前、中、後三個主室，再者中室附有左右兩個耳室，與生人地上居所的格局是大約相做的。這座墓無論在祠堂裏或墓室內，都有大量樂舞百戲、迎賓燕飲的石刻。這座石墓的墓主，原報告說：「估計墓主的身分屬四百石以下的普通官吏。但畫像上所見的房屋建築卻很豪華，從另一側面反映墓主擁有財富之雄厚。」㉓

祠堂裏的畫像一般是公開的，據嘉祥宋山出土桓帝永壽三年石刻的《題記》有云：

唯諸觀者，深加哀憐，壽如金石，子孫萬年。牧馬牛羊諸僮，皆良家子，來入堂宅，但觀耳，無得深畫，令人壽，無爲賊禍，亂及孫子。明語賢仁四海士，唯省此書，無忽矣㉔！

意思是說：來此祠堂觀賞的人們，對石祠的主人願能深加哀憐。同時，《題記》也警告附近放牧馬、牛、羊的童子，進入堂宅內，只能看看，不得亂刻亂塗，破壞畫像，如此才會長命百歲，不至禍衍子孫。在冢塋、祠堂舉行酒會、燕集，是有樂舞百戲的。《鹽鐵論·散不足》云：「今俗因人之喪以求酒肉，幸與小坐而責辦，歌舞俳優，連笑伎戲。」崔寔《政論》亦云：「送終之家，亦無法度，至用檽梓黃腸多藏寶貨，烹牛作倡，高墳大寢」。崔寔描寫貴人之家墓制奢華的情形（「高墳大寢」），也提到酒會歌舞（「烹牛作倡」）的盛況。這些百戲樂舞在上冢之會舉行，也可能反映墓主生前的喜好。如張禹「性習知音聲，內奢淫，身居大第，後堂理絲竹筦弦。」而其年老將死，「自治冢塋，起祠堂」（《漢書·張禹傳》）。若他在自起的祠堂、冢塋之內有大量樂舞百戲圖像，應是可以理解的。巫鴻說：

墓地由淒涼沉寂的死者世界一變而為熙熙攘攘社會活動的中心。供祭既日月不間，大小公私集會也常在墓地舉行。皇室陵園成為禮儀中心。普通人的喪禮也是樂舞宴飲。畫像不僅閉藏於墓室之中，也出現在享堂石闕上供人觀賞，而越來越多具有強烈社會倫理意義的忠臣賢君、孝子節婦故事成為藝術表現的主題。東漢一朝遂出現為中國歷史上墓葬畫像藝術的黃金時代㉕。

所以，現存大部分的樂舞百戲畫出現在東漢中晚期以後。就墓葬形式來看，漢初的豎穴土坑木槨

墓的布局，到了西漢中期前後有橫穴墓制的出現，漸漸有祠堂、墓室，包括前堂、後室及耳室等墓制的擴大。這當然與「厚資多藏，器用如生人」（《鹽鐵論‧散不足》）的厚葬風氣有密切關係；而上冢禮俗的盛行，似乎或多或少也有推波助瀾的功用。楊寬認爲官僚、豪族「需要在那裏舉行招待的酒會和較大規模的祭祀儀式，祠堂的建築就不能不擴大，裝飾十分豪華。」漢人對上冢、上墓的日益重視可能影響墓制的改變。東漢官方的上陵禮，也在原來陵園裏的寢的格局擴建寢殿。同時廢陵旁立廟之制，也就是把廟搬進陵園，與寢合而爲一了⑳。由樂舞百戲的畫像內容而言，早期簡單的弄丸、耍劍、鼓舞等主題大多重複，變化不大。到了東漢晚期例如安息五案、戲象、犀牛、舞輪、幻術等等，比較複雜或新穎的樂目陸續呈現在畫像石、磚或壁畫上。它在風格與內容的豐富，與百戲本身的進步是有關的。像〈表五～一〉中，山東諸城縣畫石墓與沂南古畫像石墓的百戲圖，規模之大，項目之多，表演動作之驚險、逼眞、生動，實爲漢代畫像石所罕見。

至於地域分布上，集中在山東徐海區、河南地區、四川地區、陝北陝西區等，畫像石、磚主要分布在這些地區與當時社會經濟文化發展有密切關係，學者已有所論，不再贅述㉗。現今發掘的漢墓已有上萬座，有不少墓葬陪葬物極爲粗少，墓制也極爲簡陋㉘。上舉的三十幾座個例，至少都是中上之家。《鹽鐵論》有謂「夫家人有客，尙有倡優奇變之樂，而況縣官乎？」由於這些地主、貴人的愛好，促成了百戲的發展，提供百戲在創作及傳遞上有不斷進步的可能性。

根據以上文獻記載和考古材料，可見百戲在漢代實爲一社會風尙。「風尙」（Fashion）係

指與上層社會中流行的行為、觀念相符合的做法。「風尚」的社會功能之一即是下層民眾為了與上層精英形成一種「表象、虛似的認同」(an external and spurious identification)[29]。例如，梁冀的妻子好作愁眉、**墮**馬髻、折腰步、齲齒笑，「京師翕然皆放效之。」梁統傳《注》引《風俗通》）。又，「靈帝於宮中西園駕四白驢，躬自操轡，驅馳周旋，以為大樂。於是公卿貴戚皆競為之。」又，「靈帝好胡服、胡帳、胡床、胡坐、胡飯、胡空侯、胡笛、胡舞，「京都貴戚相放效，至乘輜軿以為騎從，互相侵奪，貴與馬齊。」（《續漢書・五行志一》）一般人民通過學習、模倣統治階層的表情動作、服飾、喜好而達到一種身分上的認同與滿足，似乎無形之間也提高自己的社會地位。《鹽鐵論・散不足》說：「宮室輿馬，衣服器械，喪祭食飲，聲色玩好，人情之所不能已也。故聖人為之制度以防之。間者士大夫務於權利，怠於禮義，故百姓倣傚，頗踰制度。」這裏「倣傚」兩字，頗能勾勒「風尚」的特色。

以百戲而言，某些畫像石、磚與文獻所呈現的樂舞規模，並不是大多數的人都可以享受得到。但常常引起一些人民的模倣，所以政府偶而也會經由類似象徵性的禁令來防止某些風尚的擴大[30]。東方朔以為朝廷「設戲車，敎馳逐，飾文采，聚珍怪，撞萬石之鐘，擊雷霆之鼓，作俳優，舞鄭女。上為淫侈如此，而欲使民獨不奢侈失農，事之難者也。」（《漢書・東方朔傳》）風行草偃，理事之常，州官既放火，豈能獨禁百姓點燈乎！另外，《漢書・成帝紀》永始四年下

詔，曰：「方今世俗奢僭罔極，靡有厭足。公卿列侯親屬近臣，四方所則，未聞修身遵禮，同心憂國者也。或乃奢侈逸豫，務廣第宅，治園池，多畜奴婢，被服綺縠，設鐘鼓，備女樂，車服嫁娶葬埋過制。吏民慕效，寖以成俗，而欲望百姓儉節，家給人足，豈不難哉！」由此可知，統治階層清楚意識到社會風氣的奢僭的原因，部分是來自人民對上層社會生活的追求、模倣。所以，〈哀帝紀〉綏和二年，詔曰：「齊三服官、諸官織綺繡，難成，害女紅之物，皆止，無作輸。除任子令及誹謗詆欺法。掖庭宮人年三十以下，出嫁之。官奴婢五十以上，免爲庶人。禁郡國無得獻名獸」等。其中，馬廖上疏長樂宮的一段話，尤可說明「風尚」的特質：

……百姓不足，起於世尚奢靡，故元帝罷服官，成帝御浣衣，哀帝去樂府。然而侈費不息，至於衰亂者，百姓從行不從言也。夫改政移風，必有其本。傳曰：「吳王好劍客，百姓多創瘢；楚王好細腰，宮中多餓死。」長安語曰：「城中好高髻，四方高一尺；城中好廣眉，四方且半額；城中好大袖，四方全匹帛。」斯言如戲，有切事實。前下制度未幾，後稍不行。雖或吏不奉法，良由慢起京師。……願置章坐側。以當瞽人夜誦之音（《後漢書・馬廖傳》）[31]。

這裏提到的高髻、廣眉、大袖等時尚，是由特殊的個人或一羣人創造的。Edward Sapir 說：「長時間存在的風俗與短時間存在的風俗（即一般熟知的時尚）之間的差別是可以分辨的。時尚是由

特殊的個人或一羣人所建立的。當它們的壽命長到足以使人不重視其來源或行爲模式之本來地點

的時候，它們就成爲風俗了。戴帽子的習慣是一種風俗，但是戴一種特殊樣式的帽子卻是一種顯

而易見的時尚」，「時尚並非附加於新風俗的東西，但卻是風俗之基本主題的經驗的差異 (exper-

imental variations)。」㉜古典所謂「吏民慕效，寖以成俗」，也是相同的意思。再者，這段

議論提及「改政移風，必有其本」，又以爲「雖或吏不奉法，良由慢起京師」，也就是說，他強

調統治階層在時尚是佔主導的角色，所以「元帝罷服官，成帝御浣衣，哀帝去樂府」，有示範的

作用。而城市通常是散播、流傳時尚的據點，所以說「良由慢起京師」。《漢書·禮樂志》中所

記樂府原有人數八二九人，哀帝罷四四一人，「不可罷者領屬太樂」，其中百戲人員全部撤除，

不留餘地。這象徵朝廷對民間奢僭百戲的反映，但是，「豪富吏民湛沔自若」，效果是相當有限

的。百戲雜技做爲漢代長久而牢固的風俗，就個別樂目而論，其中有風格的轉變；它代表不同時

期的風尚，也是不同社會條件在藝術創作上的呈現。

第二節　勞動生活與娛樂期

——試論自然時序、祭儀與游藝的關係

一、基層社會生活規律與游藝

先秦時代，對一般平民而言只有在社祭或臘祭的場合，才得以「合法」地休閒。祭祀活動的功能是集體性、禮儀性和娛樂性的。基層社會的成員，不僅共居同耕，而且合祭會飲，勞逸平均。《漢書·食貨志》敍述「殷周之盛」的農莊生活，春「令民畢出在野，冬則畢入於邑」，「冬，民既入，婦人同巷相從夜績，女工一月得四十五日。必相從者，所以省費燎火，同巧拙而合習俗也。男女有不得其所者，因相與歌詠，各言其傷。」其間，虔敬肫至，民樂其俗，栩栩生動，寫盡了農家聲情。配合勞動生活，又有歲時節令或各種喜慶、淫祀的游藝活動。子貢說，臘祭之時「一國之人皆若狂」（《禮記·雜記下》）。

到了戰國時代，隨著封建禮制的政經結構改變，個體農民成為農業生產的擔當者，因而使這種羣眾性活動更加生動、活躍了。《漢書·食貨志》引李悝的估計，一夫挾五口，每年「社、閭、嘗新、春秋之祠，用錢三百」，這些消費同時也包括社交生活和娛樂，很明顯是生活中相當重要的部分❸。

農民的工作休息，比起一般中上階層更要遷就自然秩序的更替變化。農時的掌握與生活上要求安定感，都不允許有太放縱及過度的嬉樂。娛樂的安排所受的限制也相對來得大些。現由《禮記·月令》摘抄有關農作與祭祀的部分，如〈表五～二〉所示：

〈表五～二〉 月令系統的農事與祭祀活動

月份	勞動生活	祭祀、風俗	附注
1 孟春	修封彊，審端經術。	1.擇元日，命民社。 2.祠于高禖。	農閒期
2 仲春	耕者少舍。毋作大事，以妨農之事。	命國難，九門磔攘，以畢春氣。	
3 季春	以勸蠶事。		農忙期
4 孟夏	命農勉作，毋休于都。		
5 仲夏	農乃登黍。		
6 季夏	1.命民無不咸出其力，以共皇天上帝名山大川四方之神。 2.可以糞田疇，可以美土彊。		
7 孟秋	1.農乃登穀。 2.命百官，始收歛，完隄防，謹壅塞，以備水潦。		
8 仲秋	1.乃命有司，趣民收歛，務畜菜，多積聚。 2.乃勸種麥，毋或失時。	天子乃難，以達秋氣。	

9 季秋	10 孟冬	11 仲冬	12 季冬
1. 農事備收，舉五穀之要。 2. 寒氣總至，民力不堪，其皆入室。	1. 循行積聚，無有不斂。 2. 坏城郭，戒門閭，脩鍵閉，慎管籥，固封疆，備邊竟，完要塞，謹關梁，塞徯徑。	土事毋作。	1. 令告民，出五種。命農計耦耕事，脩來耜，具田器。 2. 數將幾終，歲且更始。專而農民，毋有所使。
大割祠于公社及門閭。臘先祖五祀，勞農以休息之。	命有司大難，旁磔，出土牛，以送寒氣。		
	農閉期		

這套經師的王制設計，很難說便是基層社會農作的實況。例如「臘」的祭祀內容與時間，便有著許多爭議④。但是從這樣的設計可以推測：第一、所有人事活動，都是配合自然秩序。「月」是天文；「令」是政事。對基層農民而言，一切的行事（包括娛樂）都要遵照自然界的季節變化。

第二、很明顯的，基層社會的時間大抵可分為「農忙期」與「休耕期」，婚喪喜慶、祭祀休閒等社會活動的安排與耕作的關係是非常緊密的，葛蘭言(Marcel Granet)說這是農民們的生活的

韻律（rhythm of peasant life）⑳。孫作雲以《詩經》的材料，曾推測古代基層社會的作息：

農夫們的生活，大致可以分為兩大季節：從舊曆二月起，他們到野外耕地，一直到九月把禾稼收割完了以後，才結束他們的野外生活。從十月起，到來年一月底止，主要地在家中生活。總計一年十二個月之中，在野外生活約佔八個月。這就是廣大農夫生活的主要節奏。許多活動、許多風俗習慣，以至凝固一種典禮、一種節目，皆由此而起⑳。

這個粗約的推測，因時因地或有不同。第三、宜忌的觀念。在農民的時間表裏，籠統的還有「宜」或「不宜」的日子。宜忌影響他們各種社會活動或私人事務。所以娛樂、嬉戲也不是隨心所欲。尚秉和《歷代社會風俗事物考》說：

……無娛樂之時，則精神不活潑。古之人於是假事以為娛樂，原以節民勞和民氣，亦即所謂張弛也，此其義也。乃執者往往以時節酒食歡娛，祭賽迷信，謂為無理向欲刪除之。豈知古人用意，乃假時節以為娛樂，非娛樂之義在時節也（卷三九，〈歲時伏臘〉）⑳。

古人用意，「乃假時節以為娛樂」，故知基層民眾的娛樂活動主要多是在節令、祭典的場合。《續漢書・祭祀志上》：「祭祀之道，自生民以來即有之矣。」漢代民間的祭祀活動約有幾

種類型：㈠歲時節令；㈡不定時的婚喪喜慶活動；㈢淫祀，即不列祀典、名目不一的各種祭祀，品類包括各種山海靈怪或已死的名人等的祠廟。上舉無論是那一種祭典，都有樂舞、表演等活動，《漢書‧郊祀志上》云：「民間祠有鼓舞樂」。以下就略述漢代的「俗人之禮，歌舞之樂」的大概。

漢代的節令主要的有春社、伏日、秋社和臘日，四者主要分配在一年之中，與耕作期是相結合的。春、秋二祭，祭之日椎牛宰羊，里人盡出，祭罷分其肉，例如陳平「里中社，平為宰，分肉甚均。」里中父老稱許曰：「善，陳孺子之為宰！」（漢書‧陳平傳）酒食之外，尚有讌樂，《淮南子‧精神》載：「今夫窮鄙之社也，叩盆拊瓴，相和而歌，自以為樂矣。」社祭安排在仲春之時，是農民將耕作而為之，秋後之祭，則民勞動既久而有酒食醉飽之休閒。俞正燮《癸巳存稿》云：「祭社會飲謂之社會」（卷八，〈釋社〉）㊴。

其次，有伏日、臘日。伏，《史記‧秦本紀》載秦德公二年，「初伏，以狗禦蠱。」《正義》云：「伏者，隱伏避盛暑也。」《漢書‧郊祀志上》注引孟康曰：「六月伏日也。周時無，至此乃有之。」師古曰：「伏者，謂陰氣將起，迫於殘陽而未得升，故為臟伏，因名伏日也。立秋之後，以金代火，金畏於火，故至庚日必伏。庚，金也。」又，臘為歲終十二月之祭。《說文》肉部：「臘，冬至後三戌，臘祭百神。」《風俗通義‧祀典》：「臘者，接也，新故交接，故大祭以報功也。」無論是伏、臘日，皆歡娛讌飲。《漢書‧楊惲傳》，楊惲與孫會宗書云：

田家作苦，歲時伏、臘，烹羊炰羔，斗酒自勞。家本秦也，能為秦聲。婦趙女也，雅善鼓瑟。奴婢歌者數人，酒後耳熱，仰天拊擊，而呼烏烏。其詩曰：「田彼南山，蕪穢不治，種一頃豆，落而為萁。人生行樂耳，須富貴何時！」是日也，拂衣而喜，奮襃低卬，頓足起舞，誠淫荒無度，不知其不可也。

所以，《漢書·東方朔傳》說，「伏日，詔賜從官肉。大官丞日晏不來，朔獨拔劍割肉，謂其同官曰：『伏日當早歸，請受賜。』即懷肉去。」可見其雀躍欲歸之情。《漢書·元后傳》也說：「至漢家正臘日，獨與其左右相對飲酒食。」

再者，夏至、冬至。薛宣在左馮翊任內，到了夏至冬至，所有官員都休假，唯獨賊曹掾張扶執意不肯休假，坐曹治事。薛宣教曰：「蓋禮貴和，人道尚通。日至，吏以令休，所繇來久。曹雖有公職事，家亦望私恩意。掾宜從眾，歸對妻子，設酒肴，請鄰里，壹笑相樂，斯亦可矣！」（《漢書·薛宣傳》）師古《注》曰：「冬夏至之日不省官事，故休吏。」

另外，有上巳修祓之日。鄭玄《周禮·女巫·注》：「歲時祓除，如今三月上巳，如水上之類。」《漢書·外戚傳上》，武帝祓霸上，還過平陽主。」師古《注》引孟康曰：「祓，除也。於霸水上自祓除，今三月上巳祓禊也。」《續漢書·禮儀志上》：「是月上巳，官民皆絜於東流水上，曰洗濯祓除去宿垢痰為大絜。絜者，言陽氣布暢，萬物訖出，始絜之矣。」上巳的內容，

包括宗教意義的洗濯潔除，藉此安排男女交談的機會，以及游春活動⑯。

以上這些節令的敘述，當然是有缺漏的。崔寔《四民月令》就記載一個家族或代表某個地域性的年行事曆：

1 正月之旦，是謂「正日」，躬率妻孥，絜祀祖禰。前期三日，家長及執事，皆齊焉。及祀日，進酒降神。畢，乃家室尊卑，無小無大，以次列坐於先祖之前；子婦孫曾，各上椒酒於其家長，稱觴舉壽，欣欣如也。謁賀君、師、故將、宗人、父兄、父友、友、親、鄉黨耆老。……及以上丁，祀祖於門，道陽出滯，祈福祥焉。又以上亥，祠先穡及祖禰，以祈豐年。

2 二月祠太社之日，薦韭、卵於祖禰。

3 三月三日……是日以及上除，可采艾、烏韭、瞿麥、柳絮。清明節，命蠶妾治蠶室。

4 （五月）夏至之日，薦麥、魚于祖禰。厭明，祠。

5 六月初伏，薦麥、瓜於祖禰。

6 八月，筮擇月節後良日，祠歲時常所奉尊神。……是月也，以祠泰社；祠日，薦黍、豚於祖家。厭明祀豚，如薦麥、魚。

7 十一月，冬至之日，薦黍、羔；先薦玄于井，以及祖禰。

8 十二月日，薦稻、雁。前期五日，殺豬；三日，殺羊。前除二日，齊、掃、滌，遂臘先祖五祀。其明日，是謂「小新歲」，進酒降神。──其進酒尊長，及修刺賀君、師、耆老，如正日。其明日，又祀，是謂「蒸祭」。後三日，祀家事畢，乃請召宗、親、婚姻、賓旅，講好和禮，以篤恩紀。休農息役，惠必下洽④。

這種種的節令祭祀，與勞動生活是相配合的。而且，大部分節慶都是提早準備，例如，一月「命典饋釀春酒，必躬親絜敬，以供夏至至初伏之祀。」十月「上辛，命典饋漬麴。麴澤，釀多酒。麴澤，釀多酒。」節令是如此的慎重，所謂「齊、饌、掃、滌」；其中的酒食歌舞，則使平日勞動過程的勞累和及其所釋放的能量，具有某種神聖的意義。

除了節令，還有不定時的婚喪喜慶。這些場合，少不了有游藝表演助興的。《漢書·宣帝紀》云，五鳳二年秋八月，詔曰：「夫婚姻之禮，人倫之大者也；酒食之會，所以行禮樂也。今郡國二千石或擅為苛禁，禁民嫁娶不得具酒食相賀召。由是廢鄉黨之禮。」事實上，酒會之會往往言行無忌，狂歡放逸，仲長統《昌言》云：「今嫁娶之會，梩杖以督之戲謔，酒醴以趣之情欲，宣淫泆於廣衆之中，顯陰私於族親之間」。而喪俗，如上一小節所說，喪家於弔者，亦饗以酒食，娛之以樂舞。《漢書·周勃傳》云：「勃以織薄曲為生，常以吹簫給喪事。」師古《注》

曰：「吹簫以樂喪賓，若樂人也。」而且，往往趨於浪費，《潛夫論・務本篇》：「今多違志儉

養約生以待終，終沒之後，乃崇飾喪紀以言孝，盛饗賓旅以求名」。按送喪之樂有挽歌，根據

《風俗通義》的記載，後漢靈帝在賓客或婚姻嘉會上，有演傀儡戲同時大唱挽歌之事（《續漢書・

五行志》劉昭補《注》引）。順帝永和六年三月上巳之日，大將軍梁商大宴賓客於洛水，「及酒

闌倡罷，繼以《薤露》之歌，坐中聞者，皆為掩涕。」（《後漢書・周舉傳》）漢末以降，挽歌

不但用於送葬，同時，在一般宴席上也成為「讀曲歌」，後來又轉變為情歌⑩。

第三、是所謂淫祀，其祭祀的對象包括各種自然神、動植物神、人神、厲鬼、仙人，以及靈

物、精怪、異象等等。從官方的統計，至少到了漢成帝初年，全國的各類神祠竟高達六八三所。

這六百多所神祠約半數可在《漢書・地理志》和《郊祀志》找到⑪。《漢書・郊祀志》中載匡衡

等的建言有云：「長安廚官縣官給祠郡國侯神方士使者所祠，凡六百八十三所，其二百八所應

禮，及疑無明文，可奉祠如故。其餘四百七十五所不應禮，或復重，請皆罷。」種種淫祀，無不

鼓舞作樂。《鹽鐵論・散不足》：「今富者祈名嶽，望山川，椎牛擊鼓，戲倡舞像。中者南居當

路，水上雲臺，屠羊殺狗，鼓瑟吹笙。貧者鷄豕五芳，衛保散臘，傾蓋社場。」以當時的西王母

信仰為例，《漢書・五行志》云：

哀帝建平四年正月，民驚走，持稾或掫一枚，傳相付與，曰行詔籌。道中相過逢多至千

數，或被髮徒踐，或夜折關，或踰牆入，或乘車騎馳，以置驛傳行，經歷郡國二十六，

至京師。其夏，京師郡國民聚會里巷仟佰，設祭，張博具，歌舞祠西王母。

可想見其盛況（參見圖五～三）。《潛夫論・浮侈篇》云：「今多不修中饋，休其蠶織，而起學

巫祝，鼓舞事神，以欺誣細民，熒惑百姓。」如「孝女曹娥者，會稽上虞人也。父盱，能弦歌，

為巫祝。」（《後漢書・列女傳》）又如東漢時，「城陽景王劉章以有功於漢，故國為立祠。青

州諸郡轉相仿效，濟南尤盛，至六百餘祠。賈仁或假二千石，興服導從為倡樂，奢侈日盛，民坐

貧窮。」（《魏志・明帝紀》）

民間祭祀「必作歌樂鼓舞以樂神」（王逸《楚辭章句》），酒食、歌舞，喧騰熱鬧，也藉此

調劑生活。這些俗人之禮，文獻資料有限。我們試由若干中上層社會的情況以見一斑。

畫像石、磚的百戲圖，一般有庖廚、賓主對飲的畫像與之相屬。事實上，漢代禮俗飲酒、歌

舞、觀賞百戲表演是分不開的，已成為一種相當普遍的習慣，也是一種社交與禮節。《左傳・襄

公二十二年》有云：「酒以成禮，不繼以淫」。飲酒也必有樂，《禮記・檀弓下》：「平公飲酒

師曠李調侍，鼓鐘。」〈郊特牲〉云：「欲養陽也，故有樂。」[44]漢代酒會亦然，有歌舞倡樂。

例如，呂后宴客，命劉章為「酒吏」。劉章是反對當時外戚當權的，所以藉機說：「我是軍人，

為了維持秩序，請皇后准許我以軍法來對付不守酒禮的人。」呂后答應。酒酣，「（劉）章進

圖五～三　民間祭祀（圖中有剝狗、椎牛、殺羊等場面，山東濟寧畫像石）

歌舞」，作歌諷刺呂后，並用軍法殺了一個犯酒禮的外戚（《漢書·高五王傳》）。另陳遵「嗜酒，每大飲，賓客滿堂，輒關門，取客車轄投井中，雖有急，終不得去。」結果，他在河南太守任內，被陳崇告狀。「始遵初除，乘藩車入閭巷，過寡婦左阿君置酒歌謳，遵起舞跳梁，頓仆坐上，暮因留宿，爲侍婢扶臥。」於是被免官（《漢書·游俠傳》）。最有趣的是王式（翁思）的故事：

（大夫博士）共持酒肉勞式，皆注意高仰之。博士江公世爲《魯詩》宗，至江公著《孝經說》，心嫉式，謂歌吹諸生曰：「歌《驪駒》。」式曰：「聞之於師，客歌《驪駒》，主人歌《客毋庸歸》。今日諸君爲主人，日尚早，未可也。」江翁曰：「經何以言之？」式曰：「在《曲禮》。」江翁曰：「何狗曲也！」式恥之，陽醉逿地（《漢書·儒林傳》）。

酒會不僅賓主對唱，而且相屬起舞（圖五～四）。例如灌夫與魏其侯竇嬰、丞相田蚡同飲，「及飲酒酣，夫起舞，屬丞相。丞相不起。夫從坐上語侵之。」（《史記·魏其武安侯列傳》）《索隱》云：「屬猶委也，付也。小顏云：『應劭曰：「景帝后二年，諸王來朝，有詔更前稱另，《漢書·長沙定王發傳》，師古《注》：「應劭曰：『景帝后二年，諸王來朝，有詔更前稱壽歌舞。定王但張褏小舉手，左右笑其拙。」」又如，蔡邕被仇家誣告下獄，流放到五原，會大

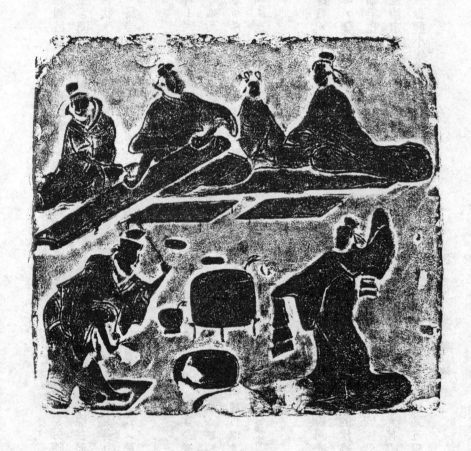

圖五~四　以舞相屬（四川成都宴樂畫像磚）

赦。五原太守王智爲其餞行，「酒酣，智起舞屬邕，邕不爲報。」王智覺得在賓客前沒有顏面，

於是大罵蔡邕（《後漢書・蔡邕傳》）。《宋書・樂志》曰：「前世樂飲，酒酣，必起自舞。

《詩》云「屢舞仙仙」宴樂必舞，但不宜屢爾。譏在屢舞，不譏舞也。漢武樂飲，長沙定王起舞

是也。魏、晉以來，尤重以舞相屬，所屬者代起舞，猶若飲酒以杯相屬也。」又如，平恩侯許伯

治第新成，丞相、御史、將軍中二千石皆往祝賀，「酒酣樂作，長信少府檀長卿起舞，爲沐猴與

狗鬥，坐皆大笑。」（《漢書・蓋寬饒傳》）對唱、起舞、戲獸，可以想像在樽俎燈燭之間，賓

客雜坐，觥籌交錯，歡呼放逸，不復拘制。

而基層社會的會飲，同樣是熱鬧的，如淳于髡所形容的「州閭之會，男女雜坐，行酒稽

留，六博投壺，相引爲曹，握手無罰，目眙不禁，前有墮珥，後有遺簪」（《史記・滑稽列

傳》）。似乎酒闌曲罷，便爾解襟狂歡，無俟滅燭矣。由於漢代飲酒、歌舞的禮俗，主人使俳優

倡人娛樂佳賓，而提供了百戲雜技生存的空間。

漢代民間聚飲作樂，另外值得一提的是有官方所命的「賜酺」。《史記・秦始皇本紀》，始皇

二十五年，大興兵，得燕王喜，虜代王嘉，降越君，置會稽郡。故於「五月，天下大酺。」《正

義》云：「天下歡樂大飲酒也。」又，二十六年並天下，「更名民曰『黔首』，大酺。」按秦有

酒禁，睡虎地秦墓竹簡《秦律十八種・田律》云：「百姓居田舍者毋敢酤（酤）酒（酒），田嗇

夫、部佐謹禁御之，有不從令者有罪。」《厩苑律》云：「以四月、七月、十月、正月膚田牛。

卒歲，以正月大課之，最，賜田嗇夫壺酉（酒）束脯」[45]。可知酒禁之嚴，以廣大農民爲基盤的

社會，農時的掌握與安定是非常重要的。下逮漢代亦然，唯祭祀或王令始能羣飲作樂。《史記・

孝文本紀》：「朕初卽位，其赦天下。賜民爵一級，女子百戶牛酒。酺五日。」《集解》引文穎

曰：「《漢律》：『三人已（以）上，無故羣飲，罰金四兩』。今詔橫賜得令會聚飲食五日。」

《索隱》引《說文》云：「酺，生者布德，大飲酒也」。出錢爲醵，出食爲酺。

漢代國有喜慶則令天下大酺，例如，或因祥瑞（《漢書・文帝紀》），或緣有年（《景帝

紀》），或以罷軍（《武帝紀》），或因城塞（《武帝紀》），或「非遇水旱，民則人給家足」

（《平準書》），或爲嘉禮（《宣帝紀》）等等。民間會飲的酒肉食品有些是政府賞賜的[46]。宮

廷大酺，歌舞會飲，或間作角抵之會，使士庶縱觀。元封三年的春天，作角抵戲於平樂觀，京師

三百里內的人都來觀看。元封六年夏天，京城的居民在上林苑的平樂館欣賞角抵戲（《漢書・武

帝紀》）。類此，由官方公開請人民觀看百戲的普及程度，我們不得而知。《魏大饗碑》記載延

康元年八月八日，也就是後漢獻帝建安二十五年曹丕大饗於譙縣的情形：

……桑壇墠之宮，置表著之位，大饗六軍爰及譙縣父老男女。臨饗之日，陳兵清埒，慶雲

垂覆。乃備蹕禦，整法駕。設天宮之列衞，乘金華之驚路，達升龍於大常，張天狼之威

孤。千乘風舉，萬騎龍驤。威靈之飾，霞曜康衢。旣登高壇，陰九層之華蓋，處流蘇之幄

坐，陳旅酬之高會，行無算之酖飲。旨酒波流，殽烝陵積，簪師設縣，金奏讚樂，六變既

畢，乃陳秘戲：《巴俞》丸劍，奇舞麗倒，衝狹瑜鋒，上索踏高，扛鼎緣橦，舞輪揰鏡，

騁狗逐兔，戲馬立騎之妙技，白虎青鹿，辟非辟耶。魚龍靈龜，國鎮之怪獸，瓌變屈出，

異巧神化。自卿校將守以下，下及陪臺隸圉，莫不歡淫宴喜，咸懷醉飽（《隸釋》卷一

九）。

譙縣，是曹操的故鄉（今安徽亳縣）。洪适云：「大饗之碑篆刻在亳州譙縣」，「是時漢鼎猶未

移也。丕爲人臣，而自用正朔，刻之金石，可謂無君之罪人也」；「爾操之肉未寒，而置酒高會

酣飲，無算金奏，間作秘戲，畢陳誇辭諛語，無所忌憚，可謂無父之罪人也。」㊼宴饗的範圍，

下及「譙縣父老男女」。曹丕至舊邑，設高會，賜飲食，自比盛於「高祖邑中之會，光武舊里之

宴」。大抵可推想其「與民同樂」的情況。我們比較高祖邑中之會，不過「悉召故人父老子弟縱

酒，發沛中兒得百二十人，教之歌」（《史記・高祖本紀》）。而光武回故舊，「因置酒舊宅，

大會故人父老。」（《後漢書・光武帝紀》）曹丕備蹕禦、整法駕的排場，甚而把宮中元旦朝賀

的百戲規模搬到譙縣，碑中的「誇辭」恐怕也有部分的道理。這種宴饗，在漢代可能並不多見。

的賜酺的比例，西京以武帝最多會，元成以下略無賜酺之典，東漢自和安而還，亦然。後代大酺的

情形，「其時觀者數千萬衆，喧嘩衆語，莫得魚龍百戲之音」（《樂府雜錄》卷五）。可見熱鬧

的程度了。

總之，人民終年辛勞，農隙之暇，因祭以聚民，爲朋曹之歡，乃至醉飽酣嬉，酒肉滂沱，手舞足蹈，其樂可知矣。而政府亦因事以賜酺，令民聚飲，其間或演秘戲，百技俱陳，萬民聚觀；思古幽情，恍然俱在，令人覺得安穩牢靱而有餘味。

二、試論神話、祭儀與游藝的關係

漢代百戲有外來的樂目，也有源於中國本土的；而若干樂舞，則是在民間祭祀這塊沃土養育的。以下我嘗試由「祭儀——神話——游藝」的關係，分析百戲的民間根源⑱。

張光直說：「有祭儀，就可能有神話，並有相應的宇宙觀。」⑲人類生活在其巫術或者宗教經驗裏，將自已放置到他發現爲融貫的事物裏，表達這些經驗的方式可以有千般萬種。有的學者以爲儀式是一種普遍的形式，因爲初民在能夠使用清楚的文字或語言傳述其宗教體驗之前，已可用歌舞來演活它了。Alfred N. Whitehead 說：「宗教與游戲都是起源於祭儀。因爲祭儀是激發情感的，而例行性的祭儀則按其所引起的情感之性質，可以導入宗教或游戲之中。甚而，在現今的世界中，聖日（holy day）與節日（holiday）兩字含有相同的概念。」⑳例行性的祭儀有增強宗教實在性，維繫一個集團或社會的情感與安定感，以及給予信仰

或信仰形態的持續性[51]。也有人認爲，宗教經驗藉神話啓示流傳下來，其發生應是早於儀式行爲的[52]。Mircea Eliade在《神話與實在》(Myth and Reality) 對古代社會的祭儀與神話的關係有一說明，他以爲：

一般而言，初民社會所體驗的神話，(1)包含超自然者的作爲的歷史；(2)這歷史被視爲絕對真實（因其關乎實在）和神聖（因爲是超自然者作爲）；(3)神話經常與「創造」(creation) 相連，它說明某件事物如何存在，或者某種行爲規範、制度、工作方式怎樣確立。；這是何以神話成爲人類一切重要行爲的典範；(4)認識神話，一個人就認識了事物的起源，也就能加以控制與使用；這不是一種「外在的」、「抽象的」知識，而是人通過儀式所體驗的；或藉由典禮式的 (ceremonially) 依次敍說該神話，或以儀式性 (ritual) 的演出、傳達該知識；(5)「活」在神話氛圍之中，無論是何種方式，意味著他被「神聖」所攫獲，即該事的超越能力被重述或重現[53]。

神話是傳達宗教經驗的工具。Karl Jaspers 認爲這些意義只能以神話語言才能傳達。他甚至說，神話根本不能被翻譯；即不能用非神話性的語言加以說明[54]。從風俗的角度來看，「神話通常體現著一種民族文化的原始意象。而其深層結構，又轉化爲一系列觀念性的母題，對這種文化長期保持著深遠和持久的影響。在這個意義上，它是一種法律，又是一種風俗和一種習慣勢力，

並且也是一種宗教。正因爲如此，它不能隨心所欲自由改變。」㉟

現以角抵、蹴鞠、象人、舞龍、盤鼓舞等幾項百戲樂目爲例，說明其在祭儀的成分，以及其

附會的神話。

角抵，即是後世所謂的相撲。《漢書·西域傳》說：「漢武帝令：兩兩相當，抵角量其

技。」它本來是一種「講武之禮」。《史記·李斯列傳》，《集解》引應劭曰：「戰國之時，稍

增講武之禮，以爲戲樂，用相夸示，而秦更名曰角抵。角者，角材也。抵，相抵觸也。」由講武

之禮而變成一種戲樂，所以《漢書·刑法志》批評說：「先王之禮，沒於淫樂中矣。」梁代任昉

《述異記》言角抵之戲的起源始於黃帝蚩尤之戰：

　　秦漢間說蚩尤者耳鬢如劍戟，頭有角，與軒轅鬥，以角抵人，人不能向。今冀州有樂名蚩

　　尤戲，其民三三兩兩，頭戴牛角而相觝，漢造角觝戲，蓋其遺制也（鄭樵《通志》卷一、

　　馬端臨《文獻通考》卷一四七引同）。

任昉提到，當時冀州民間有一種蚩尤之戲，人民常三三兩兩模倣蚩尤的形狀，頭戴牛角而彼此相

觝（圖五～五）。它的時代可推到多早並不清楚．他猜測是漢代的角抵戲，故云「蓋其遺制也」。

另外，有蹴鞠之戲，同爲講武之禮，亦與蚩尤神話有關。《說文》革部：「鞠，蹋鞠也。」《

史記·衞將軍驃騎列傳》，霍驃騎「其在塞外卒乏糧，或不能自振，而驃騎尚穿域蹋鞠。」《集

圖五～五　角觝戲（《三才圖會》）

今相撲也漢武故事曰角觝昔六國時所造史記秦二世在甘泉宮作樂角觝注云戰國時增講武以為戲樂相誇角其材力以相觝鬪兩兩相當也漢武帝好之白居易六帖曰角觝之戲漢武始作相當角力也誤矣

解》引徐廣曰：「穿地為營域。」《正義》云：「按：《蹴鞠書》有〈域說篇〉，即今打毬也。黃帝所作。起戰國時。程武士，知其材力也，若講武。」孫作雲曾收集古神話傳說中蚩尤與黃帝之戰的材料，以蚩尤始後世之戰神。秦始皇禮八神有兵主蚩尤，漢高祖起於田疇，亦祀蚩尤。《史記·封禪書》云：「高祖初起，禱豐枌榆社。徇沛，為沛公，則祠蚩尤，釁鼓旗。」又〈高祖本紀〉：

「立季爲沛公，祠黃帝，祭蚩尤於沛庭，祭蚩尤之血成赤，求福祥也。」孫作雲結合若干民族學的說法以爲「鞠戲爲黃帝戰勝蚩尤之樂舞」：

蹴之鞠卽蚩尤之頭也。熊族戰勝蛇族後，斬蛇族首長之頭以足蹴之。當時或有慶祝之儀式，置蚩尤之頭於祭場內，熊族首領之黃帝，出擧行「開毬式」，爲儀式中最重要之項目，亦最熱鬧之場面。其後以人首易碎，乃以革爲頭形，中貯以毛，以代蚩尤之首。如此輕便堅固，最合實用，遂成今日之毬戲。其後年代日久，朔意漸湮，浸假而爲軍中之遊戲，用以陳武事，知有材，猶不失當日戰爭之性質。故《漢書・藝文志》二十五篇猶列之於兵家內，並非無因。其後再由實用之練習，變爲娛樂之遊戲❻。

《集解》引應劭曰：「蚩尤好五兵，故祠祭之，求福祥也。」

這種推測太過迂迴了。但可以肯定的是：第一、角抵、蹴鞠旣爲「講武之禮」，必有一定的祭儀的成分，後世把儀式的部分去掉而成爲「戲樂」。例如，古日本的相撲亦爲敬神的樂舞，表演者必須全裸，名曰「素舞」。日本的「すっ裸」（全裸）的「す」與「素舞」的「舞う」（跳舞）結合，就成了「すもう」（＝相撲）這個詞。相撲的場地稱「土俵」，上方是神社建築，屋頂由四根大柱支撐而立，以青、白、赤、黑四種顏色的布按不同方位包裹起來。比賽者必須先撒鹽、漱口，才能登上土俵較力❺。第二、某些祭儀，有相隨的神話；有些則沒有。角抵、蹴鞠等「講武之禮」，是不是就與黃帝蚩尤的神話傳說一定有關呢？未必。有的儀式行之久遠，後來才賦予

神話的解釋。像漢代寒食的儀式，與介之推傳說完整的結合是相當晚的事。李亦園指出：「因為像寒食這樣的儀式，藉熄火、冷食、再生火來象徵季節的交替，實是一種非常抽象的儀式，對於一般百姓而言，恐無法瞭解其意義，而又要其切實執行，就必須要用一種他們可以懂的說法來作為支持，介之推傳說的出現，就是要負起這種任務」[58]。角抵、蹴鞠儀式，本來就有遊戲的成分，只要經過創造轉化，即能成為百戲樂目。所以應劭說：「稍增講武之禮，以為戲樂，用相夸示」。

其次是「象人」，即假面樂舞（圖五～六）；在百戲中佔相當的分量。這種戴面具的表演可能是來自於儺祭。《周禮‧方相氏》：「方相氏掌蒙熊皮，黃金四目，玄皮朱裳，執戈揚盾，帥百隸而時難，以索室驅疫。大喪，先匶，及墓，入壙，以戈擊四隅，驅方良。」方相氏在舉行儺祭時，蒙上熊皮，手執戈盾，戴上四隻眼的面具，穿著紅黑色的上衣，繫著紅裙，率眾多的隨從驅疫趕鬼，邊唱、邊舞[59]。《論語‧鄉黨》，《集解》引孔安國云：「儺，驅逐疫鬼也。」《禮記‧郊特牲》云：「鄉人禓。」《注》云：「禓，強鬼也，謂儺，索室驅疫，逐強鬼也。」沒人祭祀的鬼，無處可歸，古代的磔牲儀禮主要即是驅趕這些厲鬼。《禮記‧月令》：季春之月，「命國難，九門磔攘，以畢春氣。」仲秋之月「天子乃難，以達秋氣。」季冬之月，「命有司大難，旁磔，出土牛，以送寒氣。」一年有三次儺祭，其中季春之月，鄭玄《注》云：

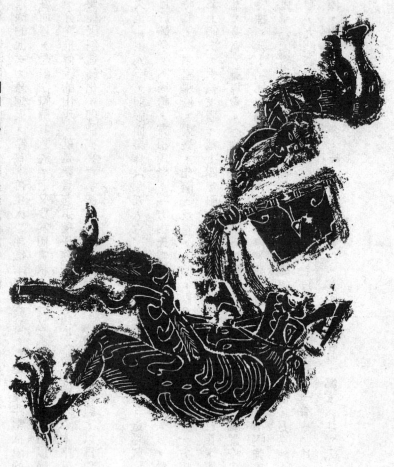

圖五～六 假面樂舞（豹戲，山東沂南漢墓畫像）

此難難陰氣也。陰寒至此不止，害將及人。所以及人者，陰氣右行。此月之中，日行歷昂，昴有大陵積尸之氣，氣佚則厲鬼隨而出行。命方相氏帥百隸，索室毆疫以逐之。又礫牲以攘於四方之神，所以畢止其災也。

仲秋、季冬之注下類同。故子產以為「鬼有所歸，乃不為厲。」（《左傳‧昭公七年》）《疏》引鄭玄《箋膏肓》曰：「厲者，陰陽之氣相乘不和之名，《尚書‧五行》六厲是也。人死，體魄則降，魂氣在上。有尚德者，附和氣而興利。孟夏之月，令雩祀百辟，卿士有益於民者，由此也。為厲者因害氣而施災，故謂之厲鬼。〈月令〉：民多厲疾，〈五行傳〉有禦六厲之禮；〈禮〉：天子立七祀有大厲，諸侯立五祀有國厲；欲以安鬼神，弭其害也。」栗原圭介推測：一、儺祭多在季節交替之時，陰氣右行或陽氣左行，人身在寒暑更迭之時亦特為衰弱。二、昂、虛、危、畢星宿的運行與陰、陽二氣的更迭有密切關係。「昂有大陵積尸之氣，氣佚則厲鬼隨而出行。」厲鬼即危害人的生命⑥。子產說：「匹夫匹婦強死，其魂魄猶能馮依於人，以為淫厲。」所謂「強死」，即非自然狀態的死亡，包括暴斃、戰死、刑殺、自盡等等。這些無後之鬼，在當時人觀念裏是帶來疫疾、災厄的「厲鬼」（fierce demon or evil spirit）。《淮南子‧俶真》：「是故傷死者，其鬼嬈，時既者，其神漠，是皆不得形神俱沒也。」高誘《注》：「嬈，煩嬈，善行病祟人。」儺即是對付這類惡鬼的驅除巫術⑥。

《漢書·禮樂志》有百戲「常從倡三十人，常從象人四人」，《注》云：「孟康曰：『象人若今戲蝦魚獅子者也。』韋昭曰：『著假面者也。』師古曰孟說是。」按孟康之說是後起之義，韋說是也。陳夢家即指出方相氏的遺蘊即爲「漢樂府之『象人』」[62]，張衡〈西京賦〉有「侲僮程材，上下翩翩。」又〈東京賦〉：「侲子萬童，丹首玄製。」李善《注》：「侲子，童男童女也。」這些在逐疫儺祭扮演重要的角色，同時出現在百戲的樂目之中。《續漢書·禮儀志》曰：「大儺，謂逐疫，選中黃門子弟十歲以上十二歲以下百二十人爲侲子，皆赤幘皂製，以逐惡鬼于禁中。」四川郫縣出土東畫像石棺圖像，其中百戲圖的部分，根據李復華、郭子游的報告說：

曼衍角抵之戲刻在上部，共七人，均赤足，戴有不盡相同的假面。古代稱這種人爲「象人」。左起：第一人，假面似猴，右手持有長柄鉤兵。第二人假面似豬，背負有罎形器。第三人正用力拖著第四人所坐的蛇虎之尾，向左進。第四人頭上束三髻，左手向左平伸。右手上臂向右，曲肘前臂向上，胸前有一面形物，似為盾，坐在頭部左的蛇虎身上。第五人右手執盾，左手似持一長劍，頭向後回顧。第六人雙手握一物。末一人右手執一棍（拓片不清楚），左手持一瓶狀物前伸[63]。

這一組假面樂舞，正是儺祭的支脈產物。學者以爲儺祭乃「祭中有戲，戲中有祭」，祭儀與歌、舞結合在一起，借助面具的象徵力量，以表現人希冀控制鬼神、主宰命運的強烈願望[64]。後代俳

優的根源都必須上溯儺祭的傳統⑤。〈西京賦〉云：「戲豹舞羆，白虎鼓瑟，蒼龍吹箎。」薛綜《注》：「羆豹熊虎，皆爲假頭也。」假頭，就是面具之類的僞飾⑥。

第三、是舞龍。《左傳‧桓公五年》云：「龍見而雩」。自春秋戰國起，龍與水的關係開始被強調。龍可致雨，成爲當時人一種普遍的信仰⑦。《管子‧水地篇》：「龍生於水，被五色而游，故神也。」雩祭具體儀式如何，現已不可詳了。漢代有造土龍以請雨，《淮南子‧齊俗》：「譬如芻狗土龍之始成，文以青黃，絹以綺繡，纏以朱絲，尸祝祝袨紒，大夫端晃。以送迎之。」高誘《注》：「土龍以請雨。」《春秋繁露》中有〈求雨〉、〈止雨〉兩篇，大概也是用土龍的。〈求雨〉云：「爲龍必取潔土，爲之結蓋，龍成而發之。」唯舞龍或龍燈舞等游藝，莫非因旱祈雨的祭儀產物。山東沂南古畫像漢墓的百戲圖中有「龍戲」，可見它在漢代成爲百戲表演的項目之一了。

舞龍時通常有龍珠引導前行，或左或右，或上或下。龍與珠，各代表著什麼？這又跟靈星之祭有關。所謂「龍見而雩」的龍是「龍星」，也就是「靈星」。《論衡‧祭意篇》：「靈星者，神也；神者，謂龍星也。」漢代的后稷祠、靈星祠都是相關的祭祀。漢興，「五年，修復周家舊祠，祀后稷于東南爲民祈農報厥功。夏則龍星見而始雩」。（《史記‧封禪書‧正義》引《漢舊儀》）又《漢書‧郊祀志》：「高祖五年，初置靈星，祀后稷也。殿爵簸揚，田農之事也。」

圖五～七　二十八宿圖（湖北隨縣擂鼓墩）

⑱龐樸認爲古代曾經以大火心宿爲曆法，龍星就是祭大火心星。他說舞龍時，龍「總是和（龍）珠連在一起」，如隨縣出土的鄧侯墓的二十八宿圖了，大概是最早一幅龍戲珠圖（圖五～七）。「所謂珠，則是圓狀的火，這個火，又不是民生日用之火，而是天上的『大火』（星）。⑲

所謂龍，就是天象的東方青龍；舞於龍始見之時，舞龍就是這種祭儀、神話形象化了。

第四、是七盤舞，或稱爲盤鼓舞（圖五～八）。它是一種結合舞蹈與特技的樂舞。表演時，先在廣庭上放一個鼓、七個盤。舞者在盤鼓之上下四方，「若俯若仰，若來若往」，徘徊周旋，或緩或速，卻又不會把盤鼓踏壞⑳。

這個舞蹈爲什麼要用盤和鼓呢？盤和鼓代表什麼呢？《周禮・鼓人》：「以雷鼓鼓祀。」在

圖五～八 盤鼓舞（山東沂南畫像石）

神話傳說中，鼓是雷神的法器，《論衡‧雷虛篇》說：「圖畫之工，圖雷之狀，累累如連鼓之形，又圖一人，若力士之容，謂之雷公，右手推椎，若擊之狀。」[71]而盤的象徵，費秉勛考證說：「盤鼓舞中的盤代表星座。盤鼓舞又稱作七盤舞，七盤卽北斗七星。」他也同意鼓是雷神的法器，同時「古代南方神話中，日、月和雷都有著關係，因而鼓在盤鼓舞中便代表了天體中的日和月。」這些推測或許值得再斟酌。但他舉出若干民俗調查的資料說：

在一些民間鼓舞中，我們猶可發現潛藏于其中的古代宗教意識。如陝西乾縣的「蛟龍轉鼓」，就是在廟會上表演的一種帶宗教色彩的鼓舞。表演時一面大雷鼓放在場子中心，周圍拱衛著五至九面鼓。擊鼓者時而敲著鼓槌，時而兩槌相擊，隨著節奏起伏，靈活跳躍，互相變換位置，猶如蛟龍出水，氣勢磅礴。《蛟龍轉鼓》鼓的排列及寓意和盤鼓舞一脈相承，擊鼓法及舞法則有著漢代建鼓舞的特點。陝西橫山縣的祭祀鼓舞「踢鼓子」，就有著更濃的古代宗教色彩。表演時，場中央的大型鼓臺上橫置一巨鼓，面北鼓皮上畫八卦圖，四周平置四面大鼓于地上。有也有畫上太陽與月亮彩繪的。上鼓槌加上戰戟縛紅綢。廣場四周平置四面大鼓于地上。有時可加鼓至十六面。東北角為天鼓，西北角為地鼓，東南角為陽鼓，西南角為陰鼓；四擊鼓者分別穿代表天、地、陰、陽的服裝，持雙槌邊擊邊舞。廣場中間由五隊化妝成赤膊天兵天將的擊鼓者，代表金、木、水、火、土，雙手舞動雙槌，帶隊由正東上場，按固定路

線打遍八個方向。其中鼓的布置特別以腳踏鼓的細節，在民間鼓舞中並不多見，明顯地帶著盤鼓舞的痕跡，很值得注意⑫。

盤鼓舞是漢代極為盛行的一種百戲，它具有某種巫術祭儀的成分應是可以肯定的。

以上，我試舉角抵、象人、舞龍、盤鼓舞等幾項樂舞民間祭儀的根源。白川靜以為：「藝能的起源，多發源於古代的巫術與巫俗。」⑬這條線索，應該是可以繼續爬梳的。基本上，中下層民眾的娛樂活動還是在節令、祭典的場合；中上階層的休閒，除了節日之外，尚可有許多名目可以發揮。有些百戲是來自民間的祭儀，然而，經過改良加工、世俗化的百戲，還是屬於少數有閒階層的娛樂，與一般農民是比較疏遠的。祭典場合的游藝與經過世俗化、職業化的雜技表演是同時存在的，神聖與俚俗並行，兩者互相保有某種微妙的關係，而形成了百戲的歷史。

第三節　小　結

由上所述，百戲的表演在宮廷中多在正式典儀之上，或對內宴饗群臣，對外慰勞外國使節，或元旦大會、天子出巡的場合。至於，皇親國戚、地主官僚的日常娛樂則不在此限。城市雖是游藝會集的中心，但由於里坊制以及夜禁的實施，百戲生存的空間有限，主要還是活動於宮廷之

中。而基層社會，漢代法律規定，不許「三人以上，無故羣飲」。在史料中，雖有少數達官貴人宴飲無度，但這種例子可能不是太普遍的現象。一般齊民的娛樂，多集中在歲時節令、婚喪喜慶以及淫祀等慶典。祭典不外包括幾個要素，一是農業社會和生活規律；再者，是巫術或宗教的傳統；第三是基層社會的倫理觀念，例如返始報本、愼終追遠等。而游藝在其中不僅是儀式性的，也是娛樂性的，用以調劑生活，也增進羣體之間的凝聚與樂趣。

就消費方式而言，主要是通過「家」或「家族」消費的形態。貴人富家「鍾鼓五樂，歌兒數曹」，中等家庭「鳴竽調瑟，鄭舞趙謳」（《鹽鐵論‧散不足》）。而一般的人家，「雖白屋草廬，歌謳鼓琴，日給月單，朝歌暮戚。」（〈通有〉）單，張之象《注》云：「單通作殫，盡也，竭也。」個體農民雖然也成為能力豢養大批的百戲藝人，可是在節日、婚喪、淫祀之時，「設酒有，請鄰里」。歌舞百戲也成為重要的社交、娛樂的消費，所謂「家人有客，尚有倡優奇變之樂」。因為，這種消費往往是穩定性、週期性，不免成為一般人民的負擔。《淮南子‧本經》批評說：

夫人相樂，無所發貺，故聖人為之作樂，以和節之。末世之改，田漁重稅，關市急征，澤梁畢禁，網罟無所布，未耜無所設，民力竭於徭役，財用殫於會賦，居者無食，行者無糧，老者不養，死者不葬，贅妻鬻子，以給上求，猶弗能澹。愚夫蠢婦，皆有流連之心，

懍愴之志。乃使爲之撞大鐘，擊鳴鼓，吹竽笙，彈琴瑟，失樂之本矣。

也就是說，有時人民在賣兒賣女的困境下，統治者還吹笙彈瑟，可說是「失樂之本」了。値得注意的，古典時代基層社會的娛樂是集體性的，而漢代以下以家或家族的消費方式，也標誌一個新的社會形態的凝聚。

總之，人類生活必須有節奏，一張一弛，勞逸相參。娛樂、休閒是必須插入工作時間表之中。辛勤勞動之後，短暫的休息是一種生理需求。然而，娛樂中的集體活動加強了參與者之間的社會紐帶，其功能則是超出了單純的生理休息。百戲雜技做爲休閒生活的一部分，涉及許多層面。例如，同樣是觀賞百戲，排場有大有小，節目也有「雅」、「俗」之別，不同的階層因而有不同的消費需求。而且，百戲具有深廣的宗敎背景，它吸收外來的養分，紮根於本身的肥沃土壤，灌溉、吸收著廣大人羣的愛憎好惡，從而孕育出獨特的歷史風貌。

注　釋

❶ 關於工作與休閒的文化意涵，參看 Yves R. Simon, *Work, Society, and Culture* (New York: Fordham University Press, 1971)，尤其是第六章 Leisure, Work and Culture 的部分，pp.

❷ 182～188。

❷ 參見楊聯陞，〈帝制中國的作息時間表〉，收入氏著《國史探微》（臺北：聯經出版公司，一九八三），頁六一～八九。

❸ 先秦時代的娛樂活動，參考郭寶鈞，《中國青銅器時代》（臺北：駱駝出版社，一九八七），頁一四九～一六三。

❹ 陳槃，〈古社會田狩與祭祀之關係〉，《史語所集刊》二一：(1)，頁一～一七；楊寬，〈大蒐禮新探〉，收入氏著《古史新探》（北京：中華書局，一九六四），頁二五六～二七九。

❺ 鐘磬之樂是身分禮制的象徵，例如戰國出土大墓所陪葬的樂器即以編鐘、編磬為主。李純一根據信陽長臺關一號楚墓編鐘，長治分水嶺十四號古墓國無銘編鐘，以及壽縣侯墓出土的一組繁鈕式編鐘進行測音。有所謂的「歌鐘」、「行鐘」之別。其中「歌鐘」部分，大抵是按照各國或各地固有的音階（或調式）來組合，是用以娛樂的。另外，有所謂「行鐘」，是貴族外出征行之時所用。行鐘不是按照完整的音階（或調式）的骨幹來定音而組合的，所以形成大音階的跳躍，可以演奏出簡單而明快的曲調。見李純一，〈關於歌鐘、行鐘及蔡侯編鐘〉，《文物》一九七三：(7)，頁一五～一九。另在湖北隨縣發掘的曾侯乙墓出土一批各式各樣的古樂器，以合套的編鐘和編磬為其特色，包括全套大小的角鐘四十六件，分列五組；鈕鐘十九件，分列三組。編磬全套三十二件，分列四組。曾侯乙鐘樂律銘文，臚列春秋戰國之際楚、晉、周、齊、申等地和曾國的各種律名、階名、變化音名之間的對照情況。先秦時代的鐘磬樂懸之制達到繁複精巧的程度，跟其他種種禮器一樣，是後代難以追摹的。黃翔鵬，〈先秦音樂

文化的光輝創造——曾侯乙墓的古樂器〉，《文物》一九七九：⑺，頁三二～三七。

⑥ 內藤戊申，〈漢代の音樂と音樂理論〉，《東方學報》第四六冊（一九七四），頁一四八～一五八。

⑦ 漢晉之際，琴成爲士在音樂生活上常用的樂器，詳余英時，〈漢晉之際士之新自覺與新思潮〉，收入氏著《中國知識階層史論》（臺北：聯經出版公司，一九八〇），頁二六七～二七〇；另 Kenneth J. De-Woskin, *A Song For One or Two: Music and the Concept of Art in Early China* (The University of Michigan, 1982) 其中第七部分，The Ch'in and Its Way 專論琴樂地位的轉變，pp. 101~124。

⑧ 冉昭德，〈漢上林苑宮觀考〉，《東方雜誌》四二：⒀，一九四六，頁三三一～四一。

⑨ 兪偉超，〈漢長安城西北部勘查記〉，《考古通訊》一九五六：⑸；周蘇平、王子令，〈漢長安城西北陶俑作坊遺址〉，《文博》，一九八五：⑶；爾東，〈西安東郊漢墓出土一批裸體陶俑〉，《文博》一九八五：⑶；〈一九八二～一九八三年西漢杜陵的考古工作收穫〉，《考古》一九八四：⑽；楊泓，〈中國古文物中所見人體造型藝術〉，《文物》一九八七：⑴。

⑩ 請參考劉增貴，〈漢代豪族研究——豪族的士族化與官僚化〉（國立臺灣大學歷史研究所博士論文，一九八五）。

⑪ 邢義田，〈漢代壁畫的發展和壁畫墓〉，收入氏著《秦漢史論稿》，頁四七三～四七七。關於畫像石、磚有一定「格套」的說法，以陝西綏德黃家塔東漢畫像石墓群爲例，據報告人說這群墓葬，一共十二座，編號爲M1～M12。其中，畫像的「勾畫起稿可能有『模板』之類的圖樣作底稿的。這『模板』也許是用薄木片製

作或裱糊纖維物剪裁而成，酷似現代皮影戲的製法。」原報告舉出幾個證據，例如觀察畫像輪廓邊緣留下的墨跡，其筆勢似沿著「模板」勾勒的，儘管有的筆跡被挖掉，但多數呈斷間連續，筆畫粗細均勻，走向曲直有度，可見是按一定「模板」的邊緣勾畫的。詳見戴應新、魏遂志，〈陝西綏德黃家塔東漢畫像石墓群發掘簡報〉，《考古與文物》一九八九∶(5)、(6)，頁二六一。然而，所謂畫像的「格套」，亦因時地而有所不同，不可一概而論的。R.C. Rudolph 以爲的「南陽風格」(Nanyang style) 的畫像，即有包括構圖自由、畫法的自發性等的特色內容，足以反映當時社會生活，而與一般常套不同。另詳 R. C. Rudolph, "The Enjoyment of Life in the Han Reliefs of Nanyang", *Ancient China; Studies in Early Civilization*, ed.by Rog, D.T. & Tsien, T. (The Chinese University Press, 1978), p.271.

⑫ 李發林，《山東漢畫像石研究》(山東∶齊魯書社，一九八二)，頁九五。另外的釋文參考王恩田，〈蒼山元嘉元年漢畫像石墓考〉，《四川文物》一九八九∶(4)；趙超，〈漢代畫像石墓中的畫像布局及其意義〉，《中原文物》一九九一∶(3)。

⑬ 關於畫像石、磚與壁畫題材內容的分類，請參看夏超雄，〈漢墓壁畫、畫像石題材內容試探〉，《北京大學學報》，一九八四∶(1)，頁六五～六九；土居淑子，《古代中國の畫像石》(京都∶同朋舍，一九八六)，尤其是第二章，頁四○～六一的部分。

⑭ 吳榮曾，〈和林格爾漢墓壁畫中反映的東漢社會生活〉，《文物》一九七四∶(1)，頁二四～三○。

⑮ 《新中國的考古發現和研究》(北京∶文物出版社，一九八四)，頁四五三。

⑯ 南陽地區文物隊、南陽博物館，〈唐河漢郁平大尹馮君孺人畫像石墓〉，《考古學報》一九八○：⑵，頁二五八~二五九。

⑰ 安金槐、王與剛，〈密縣打虎亭漢畫像石墓和壁畫墓〉，《文物》一九七二：⑩，頁五四~五五。

⑱ 南陽市博物館，〈南陽發現東漢許阿瞿墓志畫像石〉，《文物》一九七四：⑻，頁七三~七五；頁四一。有關許阿瞿墓志的討論，請參考後藤秋正，〈哀辭考〉，《日本中國學會報》第四一集（一九八九），頁一七~三一。

⑲ 《新中國的考古發現和研究》，頁四四九~四五○。

⑳ 夏超雄，〈漢墓壁畫、畫像石題材內容試探〉，頁六五~六九。

㉑ 楊寬，《中國古代陵寢制度史研究》（上海古籍出版社，一九八五），頁三六~三九；頁一一九~一二六；楊樹達，〈漢代婚喪禮俗考〉（上海文藝出版社影印，一九八八），頁二七四~二八九。

㉒ 巫鴻，〈漢明、魏文的禮制改革與漢代畫像藝術之盛衰〉，《九州學刊》三：⑵，一九八九，頁三一一~四○。

㉓ 南京博物院，〈徐州青山泉白集東漢畫像石墓〉，《考古》一九八一：⑵，頁一三七~一五○。

㉔ 李發林，〈山東漢畫像石研究〉，頁一○七；另濟寧地區文物組、嘉祥縣文管所，〈山東嘉祥宋山一九八○年出的漢畫像石〉，《文物》一九八二：⑸，頁七○。

㉕ 巫鴻，前引文，頁三五。另參考 Wu Hung, "From Temple to Tomb:Ancient Chinese Art and Religion in Transition", *Early China* 13 (1988).

㉖ 楊寬，《中國古代陵寢制度史研究》，頁一二五～一二六。

㉗ 李發林，《山東漢畫像石研究》，頁五九～六七；吳曾德，《漢代畫像石》（臺北：丹青圖書公司，一九八六），頁七～一九。

㉘ Wang Zhongshu, *Han Civilization* (Yale University Press, 1982), pp. 175~213.

㉙ 關於「時尚」的研究，請參看 Alfred Kroeber, "On the Principle of Order in Civilization as Exemplified by Change of Fashion", *American Anthropologist* 21 (1919), pp. 235~263; George Simmel, "Fashion", *American Journal of Sociology* 62 (1957), pp. 541~558; 大室幹雄，《滑稽──古代中國の異人たち》（東京：評論社，一九七五），頁二二六～二二八。

㉚ 楊聯陞，〈侈靡論──傳統中國一種不尋常的思想〉，收入氏著《國史探微》，頁一六九～一八五。

㉛ 夜誦之音，《漢書‧禮樂志》云：「乃立樂府，采詩夜誦。」周壽昌曰：「夜時清靜，循誦易嫻。」王先謙《集解》以爲周說近是。杜佑《通典‧樂典》：「采詩依古道人徇路采取百姓謳謠，以知政教得失也。夜誦者，言辭或秘不可宣露，故於夜中歌誦也。」（卷一四一）。范文瀾說：「竊案《說文》夕部『夜從夕，夕者相繹也。』夜繹音同義通，是夜誦卽繹誦矣。⋯⋯謳謠初得自里閭，州異國殊，情習不同，必抽繹以見意義，諷誦以協聲律，然後能合八音之調，所謂采詩夜誦者此也。」詳氏著，《文心雕龍注》（臺灣開明書局，一九八五版）卷二，〈樂府〉，頁二八。按夜誦的「夜」解爲「掖」或「繹」，或可自圓其說。周壽昌引《魯語》「夜儆百工，使無慆淫」；「夜庀其家事，而後卽安」；「夜而計過無憾而後卽安」；謂古人習業，夜亦不輟，是夜之正誼。但是，爲什麼在夜間習誦？按「漢家常以正月上辛祠太一甘泉，以昏時夜祠，到明而終」（《史

㉜ 參看 Edward Spair, "Custom", in Encyclopaedia of the Social Sciences, Vol.6 (New York: The Macmillion Company, 1931).

㉝ 杜正勝，〈古代聚落的傳統與變遷〉，收入《第二屆中國社會經濟史研討會論文集》（臺北：漢學研究中心，一九八三），頁二二八～二三八。

㉞ 杜平、袁鐵堅、國世平，《中國各民族的消費風俗》（廣西人民出版社，一九八八），頁二二七～二六五。

㉟ 管東貴，《中國古代的豐收祭及其與「曆年」的關係〉，《史語所集刊》第三十一本（一九六〇）。

㊱ Marcel Granet, Festivals and Songs of Ancient China (George Routledge and sons, Ltd, 1932), p. 167.

㊲ 孫作雲，《詩經與周代社會研究》（臺灣翻印本，一九八七），頁二九五。

㊳ 尚秉和，《歷代社會風俗事物考》（臺北：臺灣商務印書館，一九八五），頁四三三。

㊴ 池田雄一，〈中國古代の「社制」についての一考察〉，收入《三上次男博士頌壽紀念東洋史、考古學論集》（一九七九），頁五五～七六。漢代的里社相較於戰國時期有若干變化，例如社神的地位降低，並趨人格化；社的私人化、自願化等趨勢，詳寧可，〈漢代的社〉，《文史》第九輯（一九八〇），頁七～一三。

㊵ 勞榦，〈上巳考〉，《民族學研究所集刊》第三〇期（一九七〇），頁二四三～二六二。

㊶ 我用的是石聲漢的校本。詳石聲漢，《四民月令校注》（中華書局，一九六五）。

42 西岡弘，〈挽歌考〉，蔡懋棠譯，《中華文化復興月刊》九：(4)，一九七六，頁七九～八五。

43 周振鶴，〈秦漢宗教地理略說〉，《中國文化》第三輯（一九八六），頁五六～八七。

44 中國古代社會酒的用途和飲酒的相關禮俗，請參看，一良，〈中國古代社會中的酒〉，《食貨半月刊》二：(7)，一九三六，頁二八九～二九八；凌純聲，〈中國酒之起源〉，《史語所集刊》第二九本（一九五八），頁八八三～九○七。

45 錢劍夫，〈大酺考〉，《中華文史論叢》一九八四：(4)，頁五九～六七。

46 杜正勝，〈古代聚落的傳統與變遷〉，頁二三七。

47 洪适，《隸釋·隸續》（北京中華書局影印，一九八五）。

48 關於祭儀、神話、游藝（藝術）之間的關係，參看 K. C. Chang, *Art, Myth, and Ritual: The Path to Political Authority in Ancient China* (Harvard University Press, 1983).

49 張光直，〈中國遠古時代儀式生活的若干資料〉，《民族所集刊》第九期（一九六○），頁二五九。

50 Alfred N. Whitehead, *Religion in the Making* (The World Publishing Company, 1963), p. 21.

51 竹中信常，〈論宗教禮儀〉，楊淑榮譯，《世界宗教資料》一九八四：(1)，頁四四～五二。

52 W.I. King, *Introduction to Religion* (Harper and Row, 1954), pp. 141~142.

53 Mircea Eliade, *Myth and Reality*, Translated by W. R. Trask (Harper and Row, 1963), pp. 18~19. 關於「神話」的定義與範疇，近年在大陸學界曾引起熱烈的討論。主要是袁珂編寫《中國神話傳說詞典》，其中序言的副標題是〈從狹義的神話到廣義的神話〉。後來此文發表在《民間文學論壇》一九

㊽ 八四：(2)。後來他又寫〈再論廣義神話〉，刊載在《民間文學論壇》一九八四：(3)。武世珍的駁議〈神話發展和演變中的幾個問題——兼與袁珂先生商榷〉也在同期刊出。同年《民間文學論壇》集合十餘位神話學者座談，而總結〈關於神話界說問題的討論〉一文，詳《民間文學論壇》一九八四：(4)，頁二三～三四。另見：鈴木健之，〈近年中國における神話研究の新たな動向〉，《中國文學研究》第一三期（一九八七），頁一一六～一三一。

㊼ Karl Jasper and R. Bultmann, *Myth and Christianity* (Noonday Press, 1958), pp. 15~16.

㊻ 何新，〈論遠古神話的文化意義與研究方法〉，收入氏著〈諸神的起源——中國遠古神話與歷史〉（臺北：木鐸出版社，一九八七），頁二七九。

㊺ 孫作雲，〈蚩尤考〉，《中和月刊》二：(4)，一九四一，頁四五。

㊹ 加藤秀俊，《餘暇社會學》，彭德中譯（臺北：遠流出版公司，一九八九），頁一四九～一五六。

㊸ 李亦園，〈一個中國古代神話與儀式的結構學研究〉，《中央研究院國際漢學會議論文集》（民俗文化組，一九八一），頁五四～五五。

㊷ 金輝，〈論薩滿裝束的文化符號意義〉，《民間文學論壇》一九八：(5/6)，頁一三○～一三七。

㊶ 栗原圭介，〈磔禳の習俗について〉，《東方學》第四五輯（一九七三），頁五～一三。

㊵ 參看楊景鸘，〈方相氏與大儺〉，《史語所集刊》第三一本（一九六○），孫景琛，〈大儺圖名實辨〉，《文物》一九八二：(3)。

㊴ 陳夢家，〈商代的神話與巫術〉，《燕京學報》第二○期（一九三六），頁五六八。

⑥ 李復華、郭子游，〈郫縣出土東漢畫像石棺圖像略說〉，《文物》一九七五：(8)，頁六四～六五。

⑥ 劉錫誠，〈儺祭與藝術〉，《民間文學論壇》一九八九：(3)，頁四～九。

⑥ 池田末利，〈俳優起源考──上代支那における假面舞踏と祖神崇拜〉，《支那學研究》一三（一九五五），頁七七～七九。

⑥ 關於面具在民間祭祀、戲劇的功能，請參考李陳廣，〈漢代面具的運用及影響〉，《中原文物》一九八七：(2)，頁一二～一六；小西昇，〈七盤舞に關する諸說について〉，《日本中國學會報》第一四集（一九六二），頁七九～九二。

⑥ (1)；李子和，〈論儺面具──以貴州省儺面具爲中心〉，《民間文學論壇》一九八九：(3)；郭淨，《中國面具文化》（上海人民出版社，一九九二）。

⑥ 閻雲翔，〈春秋戰國時期的龍〉，《九州學刊》總第三期（一九八七），頁一三一～一三八。

⑥ 于豪亮，〈祭祀靈星的舞蹈的畫像磚的說明〉，《考古通訊》一九五八：(6)。

⑥ 詳龐樸，《稂莠集：中國文化與哲學論集》（上海人民出版社，一九八八），頁一四一～一九七。

⑦ 王仲殊，〈沂南石刻畫像中的七盤舞〉，《考古通訊》一九五五：(2)，頁一二～一六；小西昇，〈七盤舞に關する諸說について〉，《日本中國學會報》第一四集（一九六二），頁七九～九二。

⑦ 牛龍菲，〈雷公電母考〉，《中國文化》第三輯（一九八六），頁二三七～二四九。

⑦ 費秉勛，〈鼓及盤鼓舞與古代宗教意識〉，《西北大學學報》一九八四：(2)，頁六六～八七。

⑦ 白川靜，《中國古代文化》，加地伸行、范月嬌合譯（臺北：文津出版社，一九八三），頁一四八。關於游藝的巫術或巫俗的根源，王國維亦以爲「歌舞之興，其始於古之巫乎？」後世戲劇，「當自巫、優二者出」，詳氏著《宋元戲曲考》（商務，一九八六）。另外，Piet van der Loon〈中國戲劇源於宗教儀典〉(Les origines ritulles du théâtre chionis)，亦可參考。譯文見《中外文學》第八四期（一九七九）。

第六章　結　語

百戲散樂首先可能起於俳優小戲而後蔚為游藝大國，其間歷程大概相當長久的。據說，夏代時已經出現了舞蹈、雜耍、幻術相結合的「奇偉之戲」（《路史·後記》注引《史記》云），但比較可靠的資料顯示，一直到漢代百戲才眞正進入殿堂的典儀之中。凡天子法駕、大駕、元旦朝賀、賜宴羣臣及外國使節，都舉行盛大隆重的百戲魚龍之會。而若干宮廷祭典所用的雅樂，或沿襲前代殘留的遺音，或出自當時樂家的擬古之作。但古樂的義理分歧，古典音律亦難完全恢復。只剩下古典的樂敎、樂德做爲歷代統治者標榜禮樂或儒生議論的根據。

古樂雖已不作久矣，但王陽明卻認爲「今之戲子，尙與古樂意思相近」。弟子不曉其意，請問：

先生曰：「《韶》之九成，便是舜的一本戲子，《武》之九變，便是武王的一本戲子，聖人一生事實，俱播在樂中。所以有德者聞之，便知他盡善盡美，與盡美未盡善處。若後世

作樂，只是作些詞調，於民俗風化絶無關涉，何以化民易善俗？今要民俗返樸還淳，取今之戲子，將妖淫詞調俱去了，只取忠臣孝子故事，使愚俗百姓，人人易曉，無意中感激他良知起來，却於風化有益，然後古樂漸次可復矣。」（《王文成公全書》卷三，《語錄・傳習錄下》）

陽明先生之所以認爲「戲子」（即當時的戲曲音樂）與「古樂」的意思相近，是古樂中如《韶》、《武》諸樂把「聖人一生事實，俱播在樂中」，此與今之戲子講忠臣孝子故事一樣，有益於民俗風化。所以他說：「若要去葭灰黍粒中求元聲，卻如水底撈月，如何可得！元聲只在你身上求。」（《語錄・傳習錄下》）。「元聲」不可求，漢代已是如此。大體來說，在當時古樂只是「我愛其禮」地殘存著，大部分的宮廷樂舞多是新樂百戲了。

新樂百戲的來源是多方面的，漢高祖劉邦的《大風歌》，把他家鄉的楚聲引進了朝廷。《漢書・禮樂志》：「高祖樂楚聲，故《房中樂》楚聲也。」武帝時設樂府，有趙、代、秦、楚之謳，不同地方性的曲調、樂舞的交流、對話，又如巴渝舞、白紵舞、七盤舞等邊地新樂的加工、創作，豐富了原有散樂的內容。而外國的樂曲、樂器也改變了傳統樂舞的風貌。根據《古本竹書紀年》：早在夏代，少康即位，「方夷來賓，獻其樂舞」。來賓即外夷向其賓服之意。而諸國的納貢、獻樂也顯示本身國力的向外延伸與擴張。在天下殷富，財力有餘的條件之下，漢代對域外

樂舞的吸收，或多或少也有「欲以見漢廣大」的心理。

就游藝的本質來看，歌舞游藝無非人類性情的抒發，所謂「情動於中，而形於言。言之不足，故嗟歎之。嗟歎之不足，故永歌之。永歌之不足，不知手之舞之，足之蹈之。」（《毛詩‧關雎序》）當然，在古代它與巫俗、祭儀的關係是密切的❶。樂舞因而一直具有相當濃厚巫術的色彩❷。現存考古資料中，有女媧、伏羲持樂器的圖像（圖六～一），據考證在漢代可能把他們當作「音樂神」❸。我們看〈西京賦〉與〈平樂觀賦〉中的百戲，「總會仙倡」裏的神仙與珍禽異獸的一起表演，所謂「有仙駕雀，其形蚴虬」，而且有神山等布景，「華岳峨峨，岡巒參差，神木靈草，朱實離離」，正是表現了漢人對神仙世界的嚮往與追求。那魚龍曼延之戲，舞動著各式各樣的水族怪獸遨遊於神山之間；其中，「海中碭極」的節目，日人鎌田重雄即以爲是源自「三神山」傳說。根據《史記‧封禪書》記載：三神仙原在渤海之中，山名曰蓬萊、方丈、瀛洲。《明皇雜錄》即有「竿上施木山，狀瀛洲、方丈」的表演。《通典》也載「後魏道武帝天與六年冬，詔太樂……造五兵角觝、麒麟鳳皇、仙人」之戲等。舊說百戲多來自西域。然而，由這些節目的內容來看，基本上，它的根是種在本土的傳說、神話的土壤上，歷經不斷創造，再吸收異域文化的結果❹。這種推測，在考古文物中有旁證可以支持，四川東漢後期墓葬裏，有一種出土文物稱爲「錢樹」、「錢樹座」，其中一種形式作三山聳立，正中的山頂有西王母，端坐在龍虎座上，兩側的山上各塑著捧著日月的羲和，另外，還有馬、猿、鴟梟、蟾蜍等諸獸。而長袖的舞

神樂音　一～六圖

者、撫琴的樂人，相間其中。這聳立的三座神山即是前舉的三山，論者以為：「在漢晉時期，極為流行的魚龍漫衍之戲就是根據神山的傳說編演出來。把漢晉人對神山之戲的描寫和三山聳立的錢樹座上的浮雕對照來看，二者是十分相像的。」❺

再者，百戲項目中大量的獸戲，由遠古的祭儀的內容，也可追溯它的流風遺蘊❻。《呂氏春秋・古樂》云聖人「拊石擊石」、「以致舞百獸」。除了強調音樂有感召教化的功用之外，也透露聖人制樂馴獸的義蘊，漢代獸戲的製作和這一傳統恐怕是一脈的。《周禮・大司樂》典樂「以說遠人，以作動物」：

凡六樂者，一變而致羽物，及川澤之示；再變而致臝物，及山林之示；三變而致鱗物，及丘陵之示；四變而致毛物，及墳衍之示；五變而致介物，及土示；六變而致象物，及天神。

《疏》《漢書・郊祀志》亦曰：「凡六樂，奏六歌，而天地神祇之物皆至。」漢代宮廷中大規模的百戲，模擬百獸馴化，宴饗外賓、羣臣，所謂「歌以傳聲，舞以象容」，獸戲正是「以說遠人，以作動物」的理想吧。

樂舞可以招致各類動物及神怪，「此一變至六變不同者，據難致易致前後而言。」（賈公彥

漢代百戲的內容，上自神仙，下至人間及各種精靈鬼怪、動物，人神雜處，百物交錯，形成了一個混合著神話、現實與歷史的游藝世界。試看那馬王堆一號漢墓出土的Ｔ字型的帛畫，一般

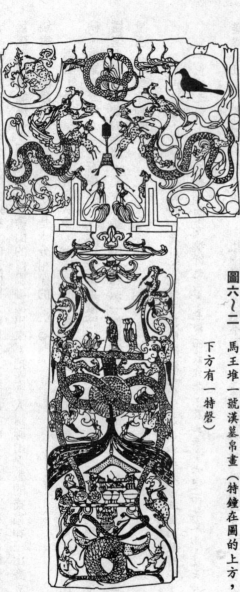

圖六～二　馬王堆一號漢墓帛畫（特鐘在圖的上方，

下方有一特磬）

的說法，就是把它的內容分爲三個部分：即天上、人間、地下，三者之間，也是人獸精怪打成一片；值得注意的是，在帛畫上方有一特鐘，下方有一特磬，鐘磬之樂在整個畫面佔著重要的地位（圖六～二）❼。這幅帛畫的構圖充分地表現了秦漢的「天人宇宙論圖式」❽，張光直先生稱之爲「薩滿式的宇宙」圖式：：

宇宙一般是分成多層的，以中間的一層以下的下層世界和以上的上層世界為主要的區分。下層世界與上層世界通常更進一步分成若干層次，每層經常有其個別的神靈式的統治者和超自然式的居民。有時還有四方之神或四土之神，還有分別統治天界與地界的最高神靈。

這些神靈中有的固然控制人類和其他生物的命運，但他們也可以為人所操縱，例如通過供奉犧牲。宇宙的諸層之間為一個中央之柱（所謂「世界之軸」）所穿通：這個柱與薩滿的各種向上界與下界升降的象徵物在概念上與在實際上都相結合。薩滿還有樹，或稱世界之樹，上面經常有一隻鳥——在天界飛翔超越各界的象徵物——在登棲著。同時，世界又為平行的南北、東西兩軸切分為四個象限，而且不同方向常與不同的顏色相結合❾。

這些幻想與現實的具體化，只要細讀〈西京賦〉、〈平樂觀賦〉中對百戲的描寫，以及畫像石、磚中琳琅滿目的雜技圖，此一假說即可得到初步的證實❿。

若由百戲的技術層面而論，第一、在技巧上，雜技特別重視腰腿頂功的訓練，如拿頂、翻筋斗等；而且輕重並舉，軟硬功夫相輔相成。第二、在道具上，碗、盤、繩、鞭、桌、椅等皆可使用。再者，講究化裝，如「東海黃公，赤刀粵祝」的裝扮：或「洪涯立而指揮」，被毛羽之襂襹」，其服裝也是特製的。再如，魚、龍、虎、豹、鳳雀等假面的創作，以及神山華岳等布景的設計，都可見漢代百戲的絢麗多姿。第三、與其他藝術，像舞蹈、歌唱與體育相互結合，為後世戲

曲或戲劇奠定下良好的基礎⓫。

除了上述的內容與技術之外，本書最關心的是透過百戲的研究來了解當時的社會形態、消費習俗、社羣分類與貴賤觀念。漢代社會對歌舞百戲的消費特色是以「家」或「家族」爲單位的消費方式，富貴人家是「鍾鼓五樂，歌兒數曹」，而在節令淫祀之時，一般人家也是「戲倡舞象」、「鼓瑟吹笙」的（《鹽鐵論‧散不足》）。這種消費習俗與前代有別，也與後代不同。在先秦，基層社會的娛樂主要是集體性的，在個體農民與編戶齊民還未形成之前，倡優女樂是王室貴族的專利品。當然漢代鄉里之間，集體性聚會仍然是存在的。但自戰國中晚期以下，個體農民逐漸成爲農業的擔當者。李悝所說「一夫挾五口」，這樣的小家庭「社、閭、嘗新之祠，用錢三百」，這些社交、娛樂的消費成爲個別家庭的負擔。事實上，當一種禮俗被普遍接受之後，人們就不得不付出這筆開銷，以求心安。而漢代以家或家族爲基本消費單位的方式，與宋代都市出現瓦舍、勾欄等游藝場所後的消費形態也有所差別。這涉及城市坊制的破壞，以及社會形態的改變，對這方面作者目前沒有能力討論。據《東京夢華錄》卷二記載，這類場所最大的「可容數千人」。另外，《夢粱錄》卷一九也提到，杭州城內外的瓦舍計有十七處之多。一般市民、軍卒可於閒暇之時，觀看各種伎藝表演包括百戲、曲藝與傀儡戲，游藝是更爲普及與大衆化了。

所以，配合漢代的社會條件，當時的民間藝人可分爲幾類：第一類爲貴族、地主豪強所豢

養，是私人性的。例如張禹、馬融、梁冀家中的藝人。貢禹也說，當時「豪富吏民畜歌者至數十人」（《漢書・貢禹傳》）。第二類，是流動性的表演隊伍，例如在歲時節令、婚喪喜慶及各種淫祀祭典時，被一般人家請到家中來演出的。因為這幾種場合之中，都是要請客慶祝的，所謂「家人有客，尚有倡優奇變之樂，而況縣官乎？」（《鹽鐵論・崇禮》）楊樹達《要釋》云：「漢人謂庶民為家人。」這些庶人沒有財勢得以長期豢養藝人，但卻有消費的能力與需求。最後一類，可能還有若干業餘的藝人，例如周勃本身雖「以織薄曲為生」，但卻「常以吹簫給喪事」。類似周勃這樣的例子，可能不乏其例的。這三類藝人為不同的社羣服務，有人把他們定位為「奴隸」，也許不很適當。由於材料所限，對這些問題，本文只能做一點粗淺的推測，疏漏很難避免。隨著對漢代基層社會的了解⑫，乃至聚落形態、結社方式的材料的累積⑬，我們對這段期間的社會風貌或許會有更清楚的認識。

　　孔子論詩可以興、觀、羣、怨，詩與樂舞相配，故游藝的社會作用同於詩的「興」、「觀」、「羣」、「怨」（《論語・陽貨》）。在本書最後，謹從游藝活動與社會生活的關係，對孔子的話稍作引申⑭。

　　興，孔安國以為是「引譬連類」，即通過某種具體的「類」或「譬」的聯想，而激發人們去領會或體驗這一引喻的言外之意。百戲中的魚龍曼延，有舍利之獸，化成比目魚，畢，化成黃龍八丈，這個「化」字，「不只是個體的時間上的變化，也是種類的空間上的移化」⑮。在游藝活

動中不同物類包括人、獸之間，可以相互轉化的創作泉源，其實是孕育於中國古代薩滿式的社會基盤。「興」的思維方式，訴求直覺、聯想與類推，這也是游藝的特徵之一⑯。而游藝表演同時以個別的、有限的形象，引發了觀衆比這形象更廣泛的聯想。所謂「感發志意」（朱熹《四書集注》），也就是游藝的「興」的功能了。

觀，鄭玄解釋爲「觀風俗之盛衰」。游藝活動表現著當時的禮俗民風，從中也得以觀察時代的盛衰得失，所以《樂記》說：「治世之音安，以樂其政和；亂世之音怨，以怒其政乖；亡國之音哀，以思其民困。」

羣，或說「羣居相切磋」（孔安國《注》）。游藝的功能，將人民凝固、集結起來，造成一體感。崔述解釋《詩·七月》以爲，「自正月至十二月，趣事赴功，初無安逸暇豫之一時」、「此先王之所以爲憂深而慮遠也」。因爲：

「一日無所事事，則其心遂放，而邪淫之念得以乘之而入。於是博奕、樗蒲、燕歌、楚舞、煙火、燈船、雜戲之屬盛行於時，而民之心遂蕩；蕩則不復思義。於是乎子不思孝，弟不思友，而鄰里亦不思恤」（《讀風偶識·卷之四》）。

事實上，游藝的功能卽是在凝聚人羣，促進社會人際網絡的交流、對話與協調。劉師培認爲古樂旨在「宣民氣」、「強民力」（〈古樂原始論〉）。古代氏族共同體通過定期的祭典、游藝，不

斷的強化成員之間的認同感與凝聚力。《禮記‧雜記下》記載，子貢觀於蜡，批評說：「一國之人皆若狂，賜未知其樂也。」孔子回答：「百日之蜡（應為「勞」），一日之澤，非爾所知也。」會飲游藝正是聚落共同體中非常重要的一部分，《周禮‧族師》說其根本精神在於「聯」，這也為「羣」字下了一個很好注腳。

怨，近於「怨望」之意也[17]。即游藝用以怨刺上政，批評時事，寄託願望與安慰。《漢書‧五行志》云：「上號令不順民心」，「則怨謗之氣發於歌謠」。康衢之祝，擊壤之謠，有關乎國是，亦足以抒暢人心，怨感癡恨，離合悲歡，無不令人心遊目想，移晷忘倦。古代民間的謠諺不少即是不平則鳴的抗議之聲[18]。即如優戲，也是謔飾說，以托諷諫的。王夫之說：「以其羣者而怨，怨愈不忘；以其怨者而羣，羣乃益摯。」（《薑齋詩話》卷一）怨與羣相連，自然情真而辭痛。相傳秦始皇使蒙恬築長城，晝警夜作，民勞怨苦，死者相屬，於是民歌曰：

　　生男慎勿舉，生女哺用餔。不見長城下，尸體相支柱（《水經‧河水注》）。

冤痛之情溢於言表。政乖民怨，哀號不斷，故史書之中屢見「天下歌之」、「兒乃歌之」、「民有作歌」、「長安中歌之」、「百姓歌之」、「巷路為之歌」、「閭里歌之」、「涼州為之歌」等描述，這些京都、巷路、閭里的百姓歌謠，乃至兒歌，都傳達了廣大人民的怨誹心聲[19]。

最後，請容許我們把前面所討論過的要點，用一幅假想的圖畫表達出來。試行想像：一塊砒

起的巖石，兩邊是峭壁懸崖。右邊的深谷有帝王后妃、皇子皇孫、將相大臣的功績、權慾與謀變；在史學上，這個深谷累積了大量政治、制度與宮闈的材料。左邊的深谷有儒生、聖賢、豪強、官吏的生死榮辱、悲歡離合，它留下了無數的高文典冊與人格典範。那陡起的巖石上卻有一條小徑，通向廣大的人羣，除了編戶齊民之外，還包括較爲人忽視的俳優妓女，以及種種的游藝活動。多數的史家都被兩邊峭壁的奇景所吸引，並在其下的深谷中挖寶；但我們卻唯獨鍾情於巖石上的小徑，並冀望從人羣的百戲散樂中尋根。人羣歷史的研究，現在仍然是一條小徑，但這一條小徑卻可能引領我們到達一個廣闊開朗的新天地。

注　釋

❶　參見馮建民，〈歌舞娛神說辨──兼論原始藝術的功用〉，《上海社會科學院學術季刊》一九八五：⑷，頁二○三～二○八。

❷　李純一認爲「先民們根據長期的生活實踐，得知某個樂音常與適於耕種的『協風』所發出的聲音相一致，因之，用以測知『協風』的到來與否，甚至賦予特定的巫術意義。後世的樂音或音樂與風氣有著密切關係這一觀念的出現，或可溯源於此。」而樂師有「掌知音樂風氣」的職責，恐亦導源於此。見氏著《中國古代音樂史稿》（第一分册，增訂版）（北京：人民音樂出版社，一九八四），頁六～七。另參見孔令毅，〈樂師審音與巫師〉，《說文》二：⑽，一九四一，頁五○～五六。

❸　牛耕，〈漢代畫像中的音樂神形象〉，《中原文物》一九八八：⑶，頁五八～六一。

④ 鎌田重雄，〈散樂の源流〉，頁一三二～一三三。

⑤ 于豪亮，〈「錢樹」、「錢樹座」和魚龍曼衍之戲〉，收入《于豪亮學術文存》（北京：中華書局，一九八五），頁二六七～二七〇。

⑥ Bennetta Jules-Rosette, "Song and Spirit: The Use of Songs in the Management of Ritual Contexts", *Africa* 45: (2) 1975, pp. 150~165.

⑦ 請參考馬雍，〈論長沙馬王堆一號漢墓出土帛畫的名稱和作用〉，《考古》一九七三：(1)。；安志敏，〈長沙新發現的西漢帛畫試探〉，《考古》一九七三：(2)。

⑧ 李澤厚，〈秦漢思想簡議〉，收入氏著《中國古代思想史論》（臺北：漢京文化有限公司，一九八七），頁一三九～一五一。

⑨ 張光直，〈連續與破裂：一個文明起源新說的草稿〉，《九州學刊》總第一期（一九八六），頁四；不同的意見可參見，饒宗頤，〈歷史家對薩滿主義應重新作反思與檢討〉，收入《中華文化的過去、現在與未來》（北京：中華書局，一九九二）。

⑩ 參看內野熊一郎，〈後漢畫像石類資料に現われた人間理想像〉，《日本中國學會報》第十七集（一九六五）。

⑪ 劉峻驤，〈試論中國雜技藝術的源流〉，《社會科學戰線》一九八〇：(2)，頁三一九～三二〇。

⑫ 這方面的著作，例如杜正勝，《編戶齊民：傳統政治社會結構之形成》（臺北：聯經出版公司，一九九〇）。

⑬ 關於漢代聚落形態結社方式的材料,像近年出土的∧侍廷里僤約束石券∨,參考《文物》一九八二::⑿;或者湖北江陵鳳凰山十號漢墓出土的∧中販共侍約∨木牘,見《文物》一九七四::⑹。

⑭ 李澤厚、劉綱紀,《中國美學史一》(臺北:里仁書局,一九八六),頁一二七~一四二。

⑮ 吳光明,《莊子:莊書西翼》(臺北:東大圖書公司,一九八八),頁一○九~一一○。

⑯ 「輿」的思維,在美學上是屬於「形象思維」,它同時也是神話的思維方式。神話的思維程序是訴之直覺,此觀點來自鄧啟耀在《思想戰線》一九八八第六期上的論文《神話的思維程序》。鄧先生認為::神話的直覺思維程序的構成,是由神話的類化意象的思維形式組合、類比,形成一種主要憑藉直覺領悟去把握事物的功能和屬性,認識和解釋世界的思維圖景和思維意象,由此而形成相應的類比拼合或模糊集合的程序。這種思維程序的思維方式有::①以小觀大;;②「舉一反三」;;③以同致同;;④模糊估量;;⑤整體把握 ⑥幻想的因果關係。神話的思維程序是缺乏反思的能力或在反思中追溯思維程序的;;它不可能像邏輯思維一樣,在思維主體的思維中進行還原、重演、逆轉和驗證。它的思維程序由於大量的象徵和隱喻而顯得神秘莫測,由於直覺感悟和模糊集合而顯得渾沌朦朧,但只要能夠通過語言等類有序的符號表現出來,作為一種具有一定文化規範、語法規範的思維活動,還是有一定的思維程序及思維操作規律的,其間的隱秩序也可以透過神話的表述而顯現。

⑰ 「怨」的意義,詳見阮芝生師,∧伯夷列傳發微∨,《文史哲學報》第三四期(一九八五),頁四四~四五。

⑱ 小倉芳彥,∧諺の引用∨,《東洋史研究》第三七卷第四號(一九七九),頁一~二六。

⑲ 參見林劍鳴等,《秦漢社會文明》(西北大學出版社,一九八五),頁三六七~三六八。

附錄　〈漢代官方對樂舞管理及政策繫年〉

編號	紀　年	官　方　對　舞　樂　管　理　及　政　策	出　　處
1	*秦至漢初	太樂和樂府之設立。	《漢書·百官公卿表》
2	*高祖	樂家有制式，世世在大樂官，能紀其鏗鏘，不能言其義。	《漢書·禮樂志》
3	*高祖	叔孫通因秦樂人制宗廟樂。	《漢書·禮樂志》
4	高祖四年（前二〇三）	作《武德》舞。	《漢書·禮樂志》
5	高祖六年（前二〇一）	作《文始》舞、《昭容》舞、《禮容》舞。	《漢書·禮樂志》
6	*惠帝	高祖廟奏《武德》、《文始》、《五行》。	《漢書·禮樂志》
7	惠帝二年（前一九三）	使樂府令侯寬，備其簫管，作《安世樂》。	《漢書·禮樂志》
8	惠帝五年（前一九〇）	高祖所教歌兒百二十人，皆令為吹樂，有缺輒補。	《史記·高祖本紀》
9	*文帝	竇公獻《周官大宗伯》之〈大司樂〉章。	《漢書·藝文志》

10	11	12	13	14	15	16	17
*文帝	*文帝	*文帝	*景帝	景帝後元三年（前一四一）	武帝元光五年（前一三〇）	武帝元朔五年（前一二四）	武帝元鼎六年（前一一一）
賈誼以為「漢興至今二十餘年，宜定制度，興禮樂」。	孝惠廟酎《文始》、《五行》之舞。	作《四時》舞。	采《武德》舞以為《昭德》。	高祖詩《三侯之章》。惠、文、景帝無所增更，于樂府習常肄舊。	河間獻王劉德獻雅樂。	武帝詔書「禮壞樂崩」，置博士弟子等。	(1)滅南越，禱祠泰一、后土，始用樂舞，益召歌兒。作二十五弦及箜篌瑟自此始。(2)乃立樂府，采詩夜誦，以李延年為協律都尉。作《安世房中歌》十七章。祠太一於甘泉，使童男女七十人俱歌。有四時之歌，《郊祀歌》十九章。
《漢書·禮樂志》	《史記·孝文本紀》	《漢書·禮樂志》	《史記·樂書》	《漢書·景十三王傳》	《漢書·武帝紀》	《史記·孝武本紀》《史記·樂書》	歌，《郊祀歌》十九章。

26	25	24	23	22	21	20	19	18
*宣帝	*宣帝神爵五鳳之間（前六一~五四）	宣帝元康二年（前六四）	宣帝本始四年（前七〇）	宣帝本始二年（前七二）	*武帝	武帝太初元年（前一〇四）	武帝元封六年（前一〇五）	武帝元封三年（前一〇八）
采《昭德》舞以為《盛德》。	宣帝召見何武，聽《中和》、《樂職》、《宣布》之詩，肯定鄭衛新樂的功能。	天子自臨平樂觀，會匈奴使者，外國君長，大角抵，設樂。	詔樂府減樂人，使歸就農業。	定武帝廟樂，奏《盛德》、《文始》、《五行》之舞。	饗四夷之客，作巴渝都盧、海中碭極、漫衍魚龍，角抵之戲，以觀視之。	正曆，色上黃，數用五，定官名，協音律。	夏，京師民觀角抵於上林平樂館。	作角抵戲，三百里內皆來觀。
《漢書·禮樂志》	《漢書·王褒傳》	《漢書·西域傳》	《漢書·宣帝紀》	《漢書·宣帝紀》	《漢書·西域傳》	《漢書·武帝紀》	《漢書·武帝紀》	《漢書·武帝紀》

35	34	33	32	31	30	29	28	27
哀帝綏和二年（前一七）	*成帝	*成帝	成帝建始元年（前三二）	成帝竟寧元年（前三三）	*元帝	元帝初年五年（前四四）	元帝初年元年（前四八）	*宣帝
罷樂府官。	王禹、宋蟲上書言雅樂，下大夫博士平當等考試。	犍為郡得古磬十六枚，劉向因是說上宜「陳禮樂，隆雅頌之聲」。	匡衡、桓譚議郊祀，廢紫壇「女樂」等，以為「不得其象於古」。	召信臣奏省樂府倡優諸戲及官館兵弩什器、減過大半。	元帝使韋玄成等雜試問京房於樂府。	貢禹議罷角抵諸戲。	因關東糧收成欠佳，令太官損膳，減樂府員。	王吉請去角抵，減樂府。上以為迂闊而未行。
《漢書·哀帝紀》	《漢書·禮樂志》	《漢書·禮樂志》	《漢書·郊祀志》	《漢書·召信臣傳》	《續漢書·律曆志 上》	《漢書·貢禹傳》	《漢書·元帝紀》	《漢書·王吉傳》

序號	年代	事件	出處
36	哀帝建平三年（前一四）	冬十一月復甘泉泰畤，汾陰后土之祠，罷南北郊。	《漢書·郊祀志》
37	＊平帝元始時（一～五）	王莽專政，定五郊迎氣樂。復南北郊如故。	《漢書·郊祀志下》
38	平帝元始元年（一）	放鄭聲。	《漢書·王莽傳上》
39	平帝元始四年（一）	(1)王莽奏起明堂、辟雍、靈臺，立《樂經》。 (2)風俗使者詐謗郡國造歌謠。	《漢書·王莽傳上》
40	＊平帝元始中	博徵通知鍾律者，考其意義。	《漢書·律曆志上》
41	王莽天鳳六年（一九）	初獻《新樂》于明堂、太廟。	《漢書·王莽傳下》
42	光武建武二年（二六）	采西京故事，凡樂奏《青陽》、《朱明》、《西皓》、《玄冥》及《雲翹》、《育命》舞，而後燎天於泰山下，用樂如南郊。	《續漢書·祭祀志》
43	光武建武五年（二九）	光武幸太學，稽式古典，修明禮樂。	《後漢書·儒林傳》
44	光武建武十三年（三七）	益州傳送公孫述瞽師，郊廟樂器，葆車輿輦，於是法物始備。	《後漢書·光武紀》
45	光武中元元年（五六）	登封泰山，用樂如南郊。	《續漢書·祭祀志》

54	53	52	51	50	49	48	47	46
章帝元和元年（八四）	章帝建初八年（八三）	章帝建初五年（八〇）	明帝永平十年（六七）	*明帝永平中（五八～七五）	明帝永平三年（六〇）	明帝永平二年（五九）	明帝永平初（五八）	光武中元二年（五七）
待詔候鐘律殷彤上言，官無曉六十律以準調音者。故待詔嚴崇具以準法教子男宣，宣通習。願召宣補學官，主調樂器。	拜班超為將兵長史，假鼓吹、幢、麾。	冬，始行《月令迎氣樂》。	祠章陵，又祠舊宅，作雅樂，奏《鹿鳴》。	因采元始中故事，兆五禮於雒陽，五郊迎氣，服色各異，舞樂亦各有其制。	(1)曹充建議改太樂官為大予樂。(2)蒸祭光武廟，初奏《文始》、《五行》、《武德》之舞。	(1)七廟禮樂三雍之義粗備。(2)初祀五帝於明堂，奏樂如南郊。	東平王蒼以天下宜修禮樂，乃與公卿共議定南北郊冠冕車服制度，及光武廟登歌八佾舞。	立北郊，祀后土。奏樂如南郊。
《續漢書·律曆志上》	《後漢書·班超傳》	《後漢書·章帝紀》	《後漢書·明帝紀》	《續漢書·祭祀志》	《後漢書·曹褒傳》	《續漢書·禮儀志》《續漢書·祭祀志》	《續漢書·禮儀志》	《續漢書·祭祀志》

64	63	62	61	60	59	58	57	56	55
順帝永和元年（一三六）	順帝陽嘉二年（一三三）	安帝永寧元年至二年（一二〇～一二一）	安帝永初四年（一一一）	安帝永初三年（一一〇）	安帝永初元年（一〇七）	殤帝延平元年（一〇六）	＊和帝	＊章帝	章帝元和二年（八五）
夫餘王來朝京師，帝作黃門鼓吹、角抵戲以遣之。	行禮辟雍，奏應鍾，始復黃鍾樂器隨月律。	西南夷撣國王獻樂及幻人。元會，作之于庭，安帝與群臣共觀。	以年飢，正月元日，會，徹樂，不陳充庭車。	秋郡太后以陰陽不和，軍旅數興，詔饗會勿設戲作樂，減逐疫侲子之半，悉罷象駱駝之屬。	詔太僕、少府減黃門鼓吹，以補羽林士。	罷魚龍曼延百戲。	和帝即位，有司奏，共進《武德》之舞。	增修群祀，又爲靈臺十二門作詩，各以月祀而奏之。	幸魯，祠孔子，作「六代之樂」。
《後漢書·東夷列傳》	《後漢書·順帝紀》	《後漢書·陳禪傳》	《後漢書·安帝紀》	《後漢書·皇后紀》	《後漢書·安帝紀》	《後漢書·安帝紀》	《後漢書·和帝紀》	《續漢書·祭祀志》	《後漢書·儒林傳》

65	66
＊桓帝	獻帝建安八年（二〇三）
桓帝親祠老子，用郊天樂。	公卿初迎冬于北郊，總章始復備八佾舞。
《續漢書・祭祀志》	《後漢書・獻帝紀》

書名	著／譯者	
生活健康	卜鍾元	著
文化的春天	王保雲	著
思光詩選	勞思光	著
靜思手札	黑和野	著
狡兔歲月	黃英	著
老樹春深更著花	畢璞	著

美術類

書名	著／譯者	
音樂與我	趙琴	著
爐邊閒話	李抱忱	著
琴臺碎語	黃友棣	著
音樂隨筆	趙琴	著
樂林蓽露	黃友棣	著
樂谷鳴泉	黃友棣	著
樂韻飄香	黃友棣	著
弘一大師歌曲集	錢仁康	著
立體造型基本設計	張長傑	著
工藝材料	李長俊	著
裝飾工藝	張長傑	著
人體工學與安全	劉其偉	著
現代工藝概論	張長傑	著
藤竹工	張長傑	著
石膏工藝	李長俊	著
色彩基礎	何耀宗	著
五月與東方 ——中國美術現代化運動在戰後臺灣之發展(1945～1970)	蕭瓊瑞	著
中國繪畫思想史	高木森	著
藝術史學的基礎	曾堉、葉劉天增	譯
當代藝術采風	王保雲	著
唐畫詩中看	王伯敏	著
都市計劃概論	王紀鯤	著
建築設計方法	陳政雄	著
建築鋼屋架結構設計	王萬雄	著

語文類

— 4 —

唯識學綱要　　　　　　　　　　　　　　　于　凌　波　著

社會科學類

中華文化十二講　　　　　　　　　　　　錢　　　穆　　著
民族與文化　　　　　　　　　　　　　　錢　　　穆　　著
楚文化研究　　　　　　　　　　　　　　文　崇　一　　著
中國古文化　　　　　　　　　　　　　　文　崇　一　　著
社會、文化和知識分子　　　　　　　　　葉　啓　政　　著
儒學傳統與文化創新　　　　　　　　　　黃　俊　傑　　著
歷史轉捩點上的反思　　　　　　　　　　韋　政　通　　著
中國人的價值觀　　　　　　　　　　　　文　崇　一　　著
紅樓夢與中國舊家庭　　　　　　　　　　薩　孟　武　　著
社會學與中國研究　　　　　　　　　　　蔡　文　輝　　著
比較社會學　　　　　　　　　　　　　　蔡　文　輝　　著
我國社會的變遷與發展　　　　　　　　　朱　岑　樓　主編
三十年來我國人文社會科學之回顧與展望　賴　澤　涵　主編
社會學的滋味　　　　　　　　　　　　　蕭　新　煌　　著
臺灣的社區權力結構　　　　　　　　　　文　崇　一　　著
臺灣居民的休閒生活　　　　　　　　　　文　崇　一　　著
臺灣的工業化與社會變遷　　　　　　　　文　崇　一　　著
臺灣社會的變遷與秩序(政治篇)(社會文化篇)　文　崇　一　　著
鄉村發展的理論與實際　　　　　　　　　蔡　宏　進　　著
臺灣的社會發展　　　　　　　　　　　　席　汝　楫　　著
透視大陸　　　　　　　　　政治大學新聞研究所主編
憲法論衡　　　　　　　　　　　　　　　荊　知　仁　　著
周禮的政治思想　　　　　　　　　周世輔、周文湘　　著
儒家政論衍義　　　　　　　　　　　　　薩　孟　武　　著
制度化的社會邏輯　　　　　　　　　　　葉　啓　政　　著
臺灣社會的人文迷思　　　　　　　　　　葉　啓　政　　著
臺灣與美國的社會問題　　　　　　蔡文輝、蕭新煌主編
自由憲政與民主轉型　　　　　　　　　　周　陽　山　　著
蘇東巨變與兩岸互動　　　　　　　　　　周　陽　山　　著
教育叢談　　　　　　　　　　　　　　　上官業佑　　著
不疑不懼　　　　　　　　　　　　　　　王　洪　鈞　　著

史地類

— 3 —